KB087739

백과전서 도판집

propaganda

백과전서 도판집 Ⅰ

과학, 인문, 기술에 관한 도판집 제1권(1762)
과학, 인문, 기술에 관한 도판집 제2권 1부(1763)
과학, 인문, 기술에 관한 도판집 제2권 2부(1763)

과학, 인문, 기술에 관한 도판집

제1권

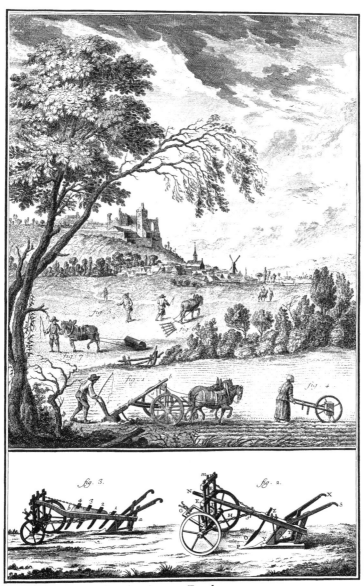

Agriculture, Labourage

농업과 농촌 경제, 경작

밭을 갈고 씨를 뿌리는 농부들, 쟁기

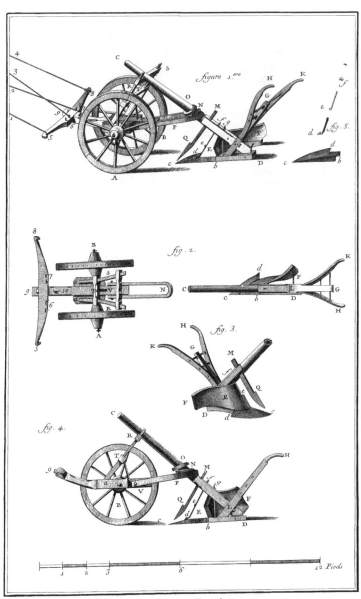

Agriculture, Labourage.

농업과 농촌 경제, 경작

쟁기

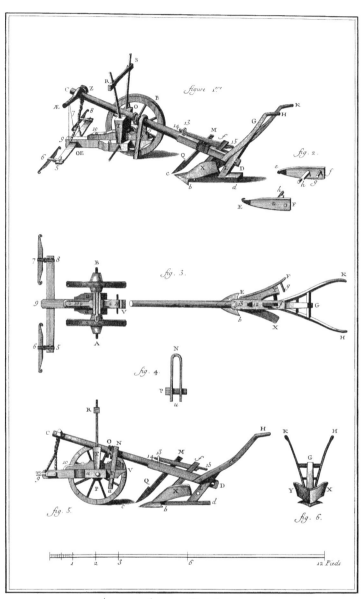

Agriculture, Labourage.

농업과 농촌 경제, 경작

쟁기

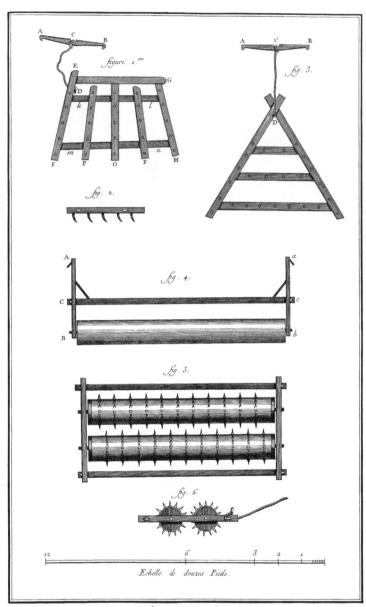

Echelle de douzes Pieds.

Agriculture, Labourage

농업과 농촌 경제, 경작

사각 및 삼각 써레, 회전식 써레

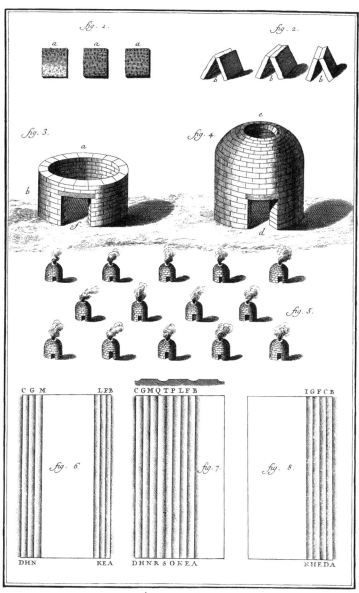

Agriculture,
Maniere de bruler les Terres.

농업과 농촌 경제, 경작
흙 태우는 법, 쟁기로 밭 가는 법

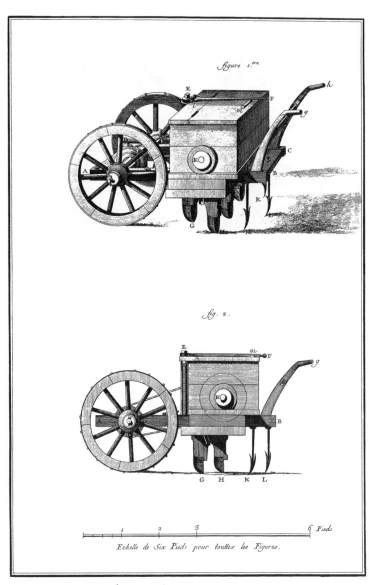

figure 1.ere

fig. 2.

Echelle de Six Pieds pour touttes les Figures.

Agriculture, Semoirs.

농업과 농촌 경제
파종기 사시도 및 측면 입면도

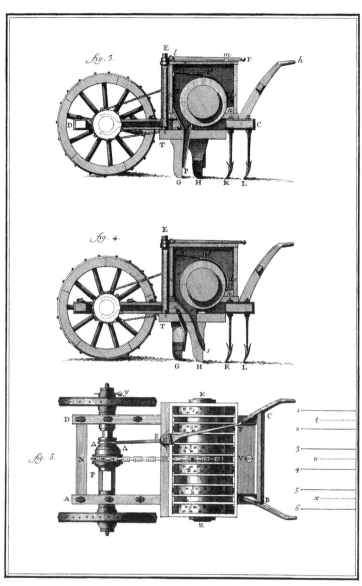

Agriculture, Semoirs.

농업과 농촌 경제

파종기 단면도 및 평면도

Agriculture, Semoirs

농업과 농촌 경제

파종기 상세도

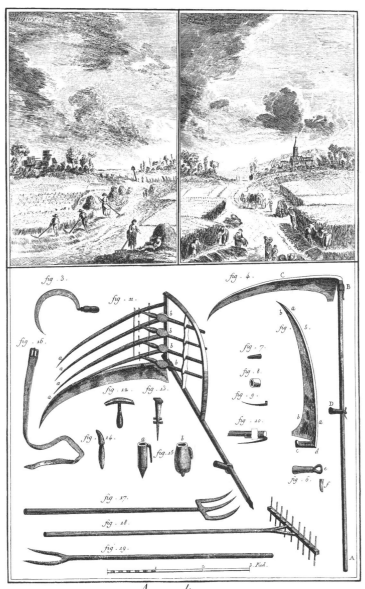

Agriculture,

농업과 농촌 경제

건초 수확, 관련 도구

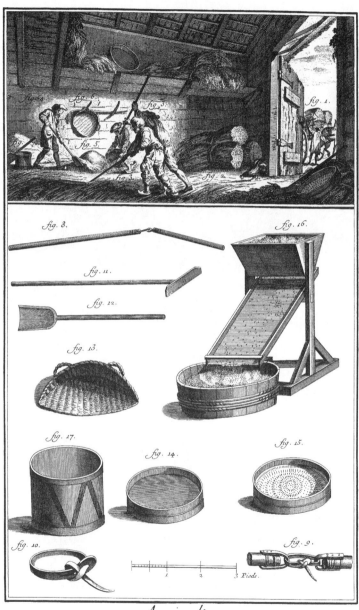

Agriculture,
Le Batteur en Grange.

농업과 농촌 경제

곳간에서의 탈곡, 관련 도구

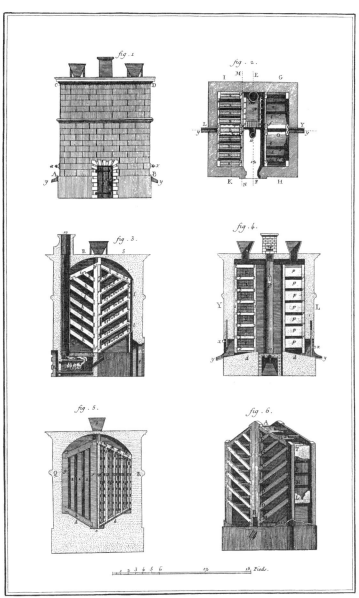

OEconomie Rustique, Conservation des Grains.

농업과 농촌 경제, 곡물 저장

곡물 건조실

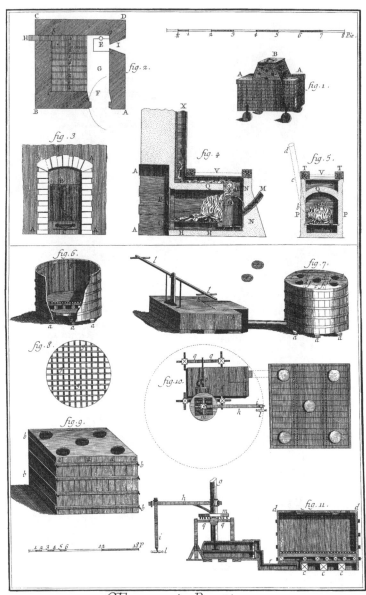

OEconomie Rustique,
Conservation des Grains.

농업과 농촌 경제, 곡물 저장

곡물 건조 및 저장 설비

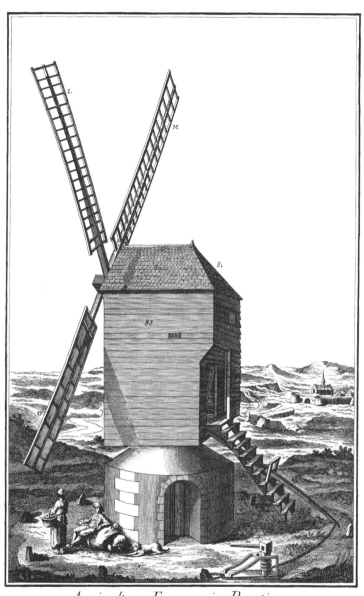

Agriculture, Economie Rustique,
Moulin à Vent.

농업과 농촌 경제

풍차 방앗간 외관

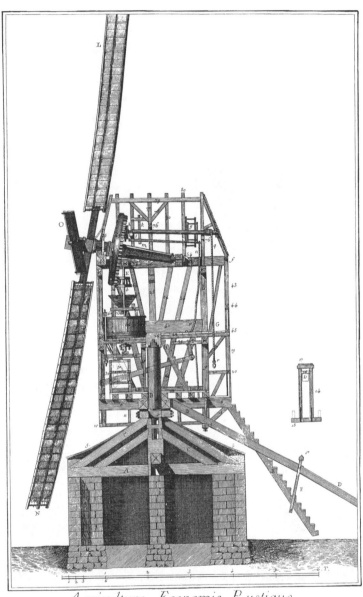

Agriculture, Économie Rustique.
Moulin à Vent.

농업과 농촌 경제

풍차 방앗간 종단면도

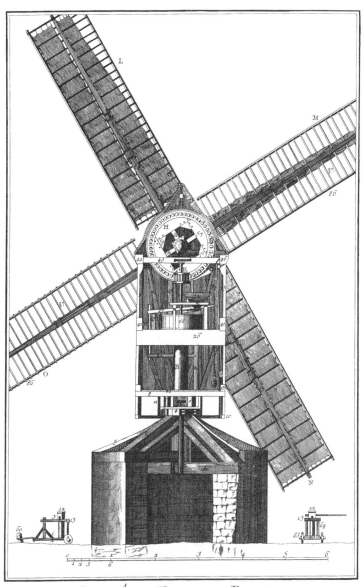

Agriculture, Economie Rustique.
Moulin à Vent

농업과 농촌 경제

풍차 방앗간 횡단면도

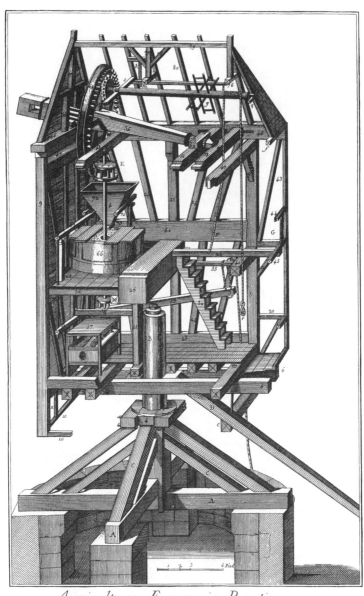

Agriculture, Économie Rustique
Moulin à Vent

농업과 농촌 경제

풍차 방앗간 내부 구조

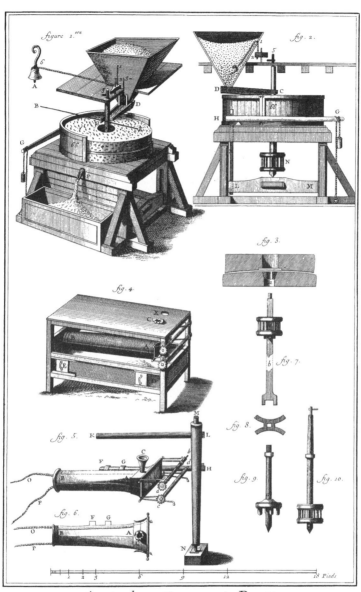

Agriculture, Economie Rustique.
Detail des Moulins.

농업과 농촌 경제

제분기 상세도

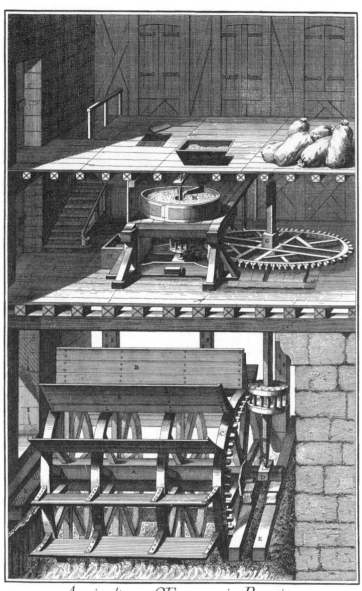

Agriculture, OEconomie Rustique,
Moulin a` Eau.

농업과 농촌 경제

일반 물레방앗간 내부

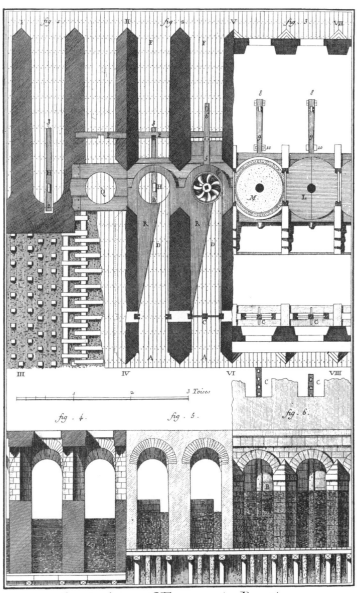

Agriculture, OEconomie Rustique,

Moulin du Basade.

농업과 농촌 경제

툴루즈 가론 강가의 바자클 물레방앗간

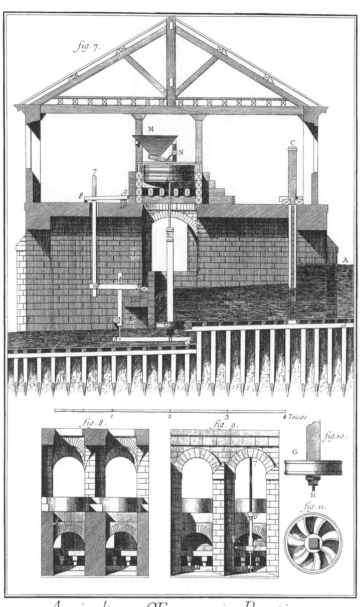

Agriculture, OEconomie Rustique,
Moulin du Basacle.

농업과 농촌 경제

바자클 물레방앗간 단면도 및 상세도

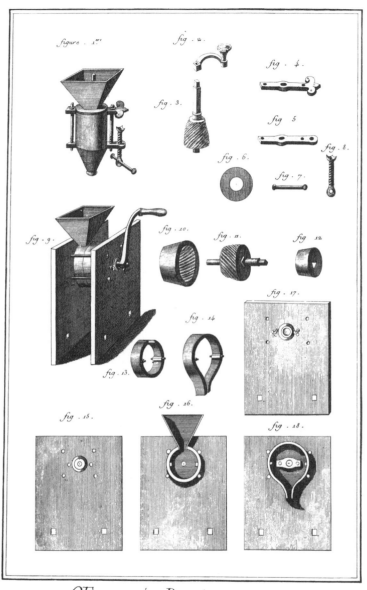

OEconomie Rustique, Moulins à bras.

농업과 농촌 경제

수동 제분기

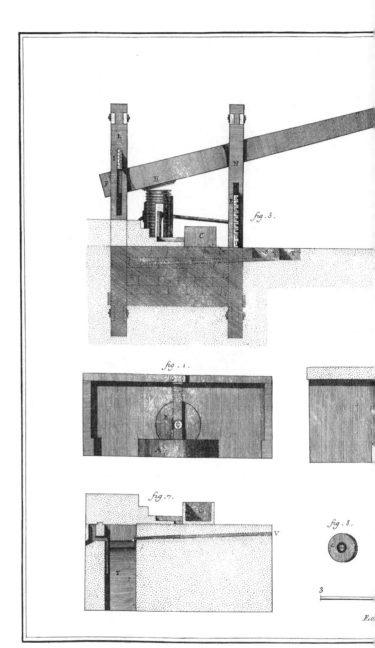

Economie Rustique Mouli

농업과 농촌 경제

랑그도크와 프로방스의 대형 지렛대가 달린 착유기

24

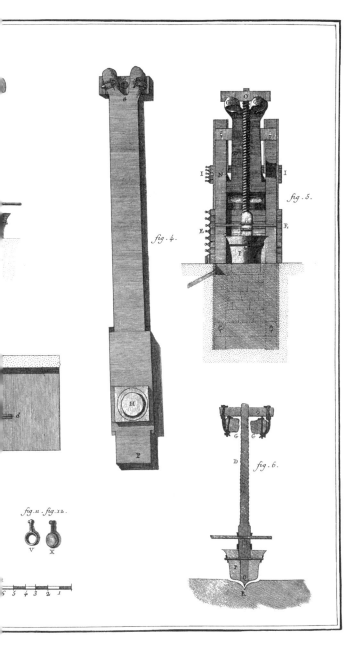

fig. 4.

fig. 5.

fig. 6.

fig. 11. fig. 12.

V X

5 5 4 3 2 1

...pressoir dit à grand Banc de Languedoc et de Provence.

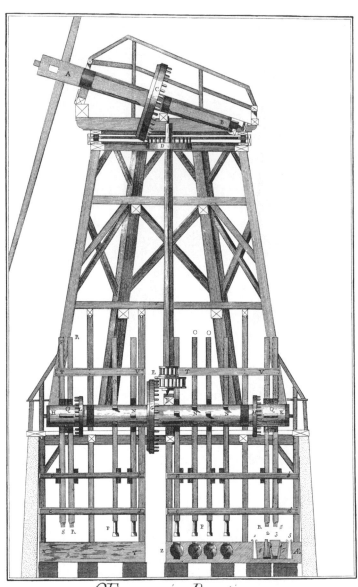

OEconomie Rustique,
Moulin à exprimer l'Huile des Graines.

농업과 농촌 경제

씨앗 착유기

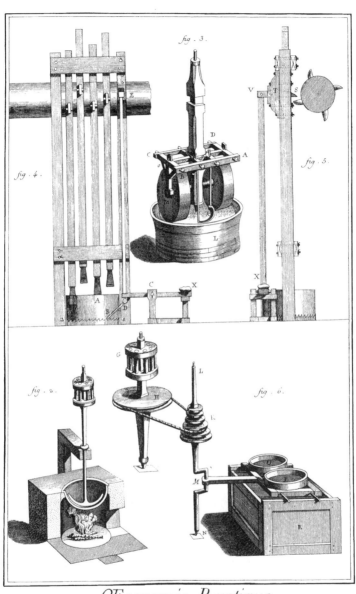

농업과 농촌 경제

씨앗 착유기 상세도, 담배 분쇄기 및 기타 기계

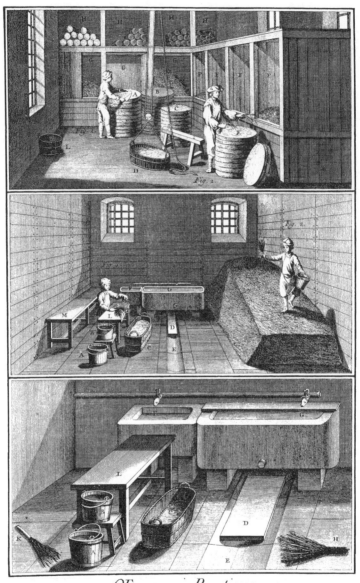

OEconomie Rustique,
Fabrique du Tabac

농업과 농촌 경제, 담배 제조
담뱃잎 분류 및 물에 불리기, 관련 시설

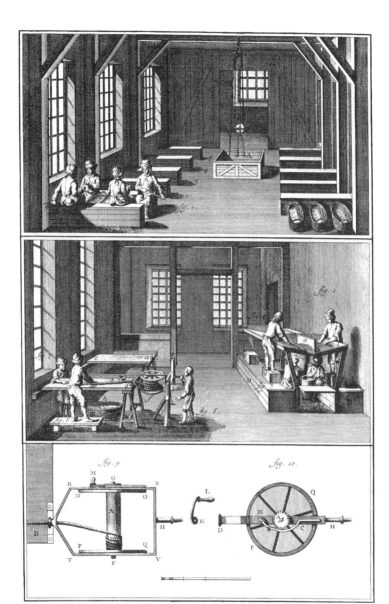

OEconomie Rustique,
Fabrique du Tabac.

농업과 농촌 경제, 담배 제조
담뱃잎 엽맥 제거, 담배 꼬기, 담배 꼬는 기계

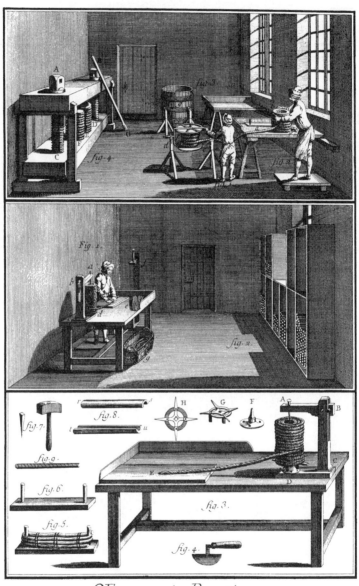

OEconomie Rustique,
Fabrique du Tabac.

농업과 농촌 경제, 담배 제조

담배 감기 및 썰기, 관련 장비

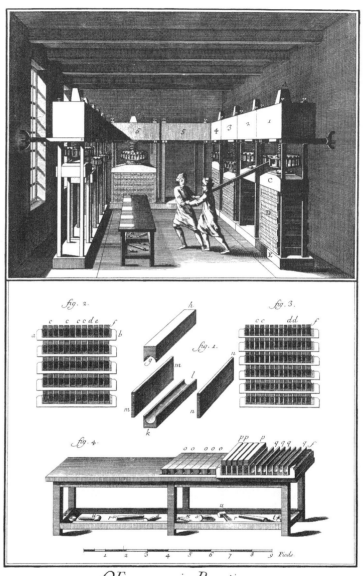

OEconomie Rustique,
Fabrique du Tabac.

농업과 농촌 경제, 담배 제조

압축 작업, 압축기

31

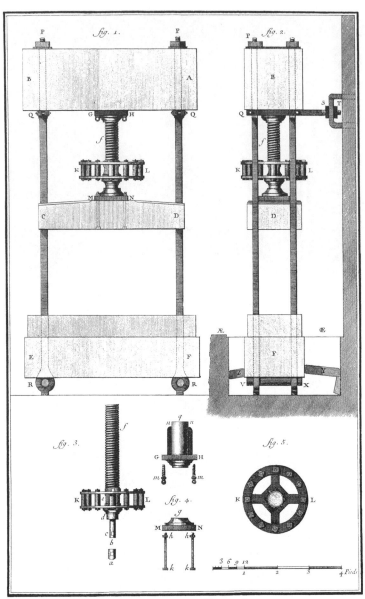

OEconomie Rustique,

Fabrique du Tabac.

농업과 농촌 경제, 담배 제조

압축기 입면도, 측면도, 상세도

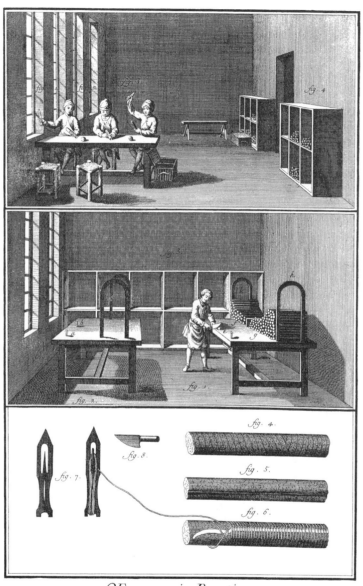

OEconomie Rustique,

Fabrique du Tabac.

농업과 농촌 경제, 담배 제조

끈으로 담배 묶기, 마무리 작업, 관련 도구 및 상세도

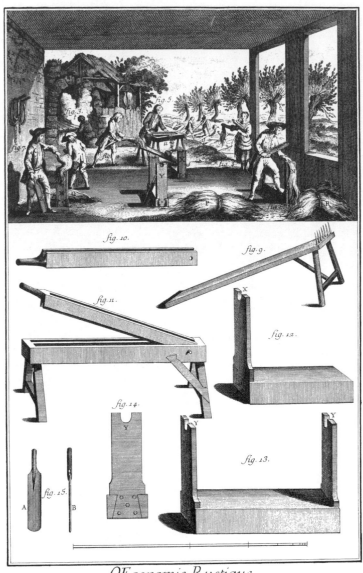

OEconomie Rustique,
Culture et Travail du Chanvre.

농업과 농촌 경제, 삼 재배와 가공

기초 작업 및 관련 장비

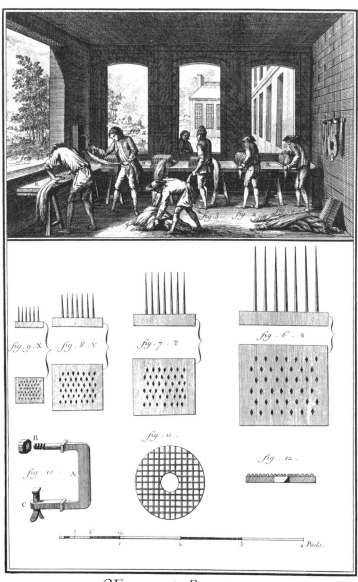

OEconomie Rustique,
Culture et Travail du Chanvre.

농업과 농촌 경제, 삼 재배와 가공

삼실 고르고 정리하기, 관련 장비

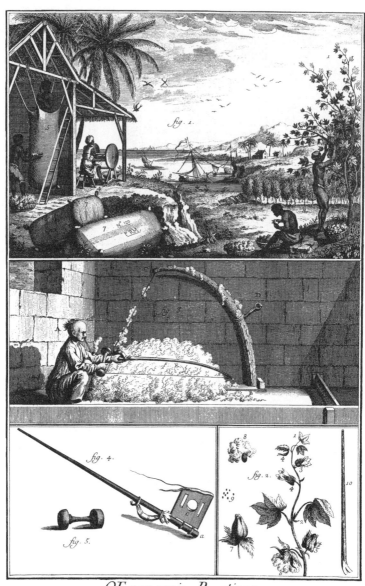

OEconomie Rustique,
Culture et Arsonnage du Coton.

농업과 농촌 경제, 목화 재배 및 제면

아메리카의 목화밭, 활로 솜 타기, 관련 도구, 목화

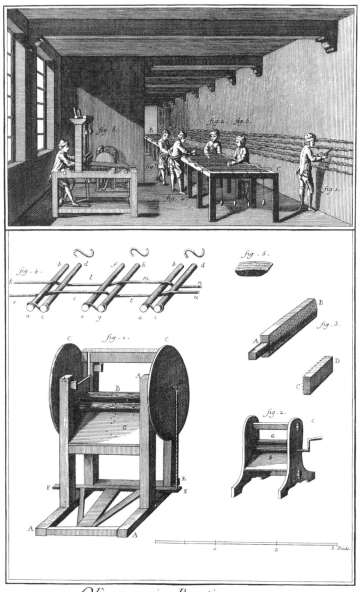

OEconomie Rustique, Coton.

농업과 농촌 경제, 목화 가공

작업장, 페달식 씨아 및 기타 장비

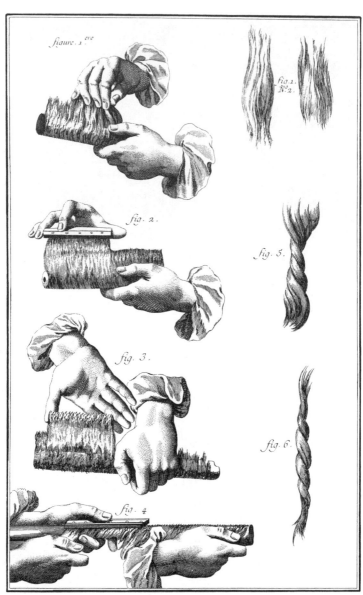

OEconomie Rustique, Coton.

농업과 농촌 경제, 목화 가공

소면 작업

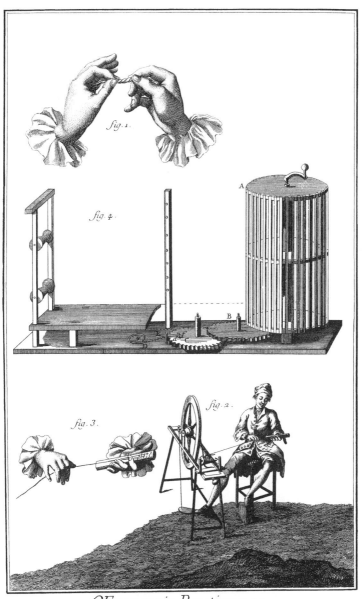

OEconomie Rustique, Coton.

농업과 농촌 경제, 목화 가공

윤내기 및 실잣기

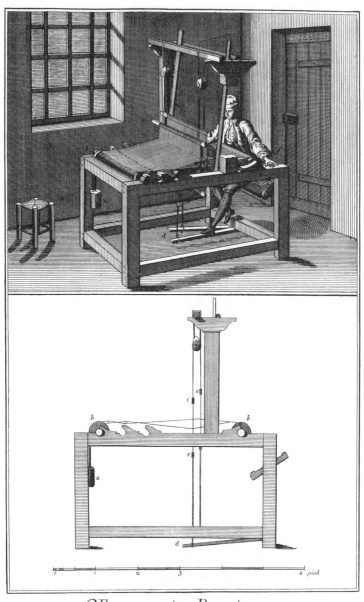

OEconomie Rustique, Coton.

농업과 농촌 경제, 목화 가공

무명 짜기, 베틀 측면도

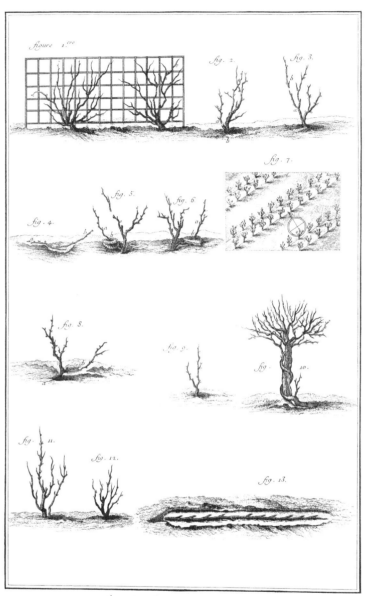

Agriculture, *Culture de la Vigne.*

농업과 농촌 경제, 포도 재배

포도나무 모종 식재

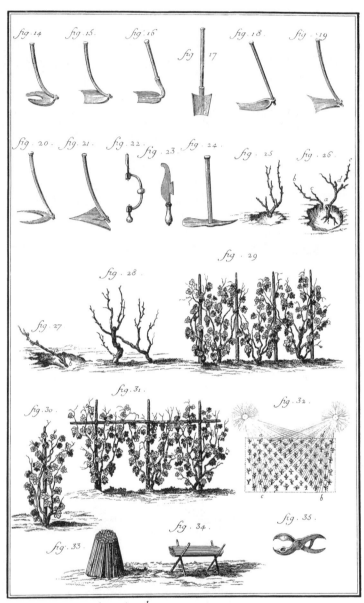

Agriculture, Culture de la Vigne.

농업과 농촌 경제, 포도 재배

재배법 및 관련 도구

42

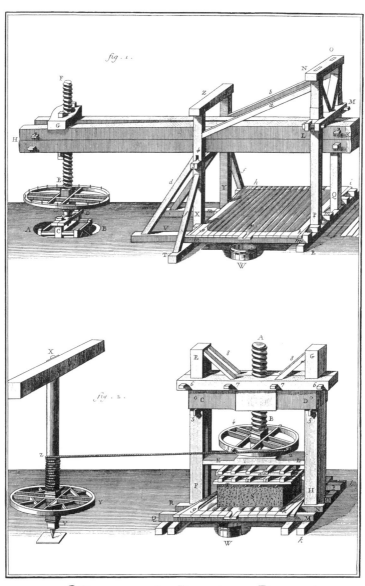

fig. 1.

fig. 2.

OEconomie Rustique, Pressoirs

농업과 농촌 경제

포도 압착기

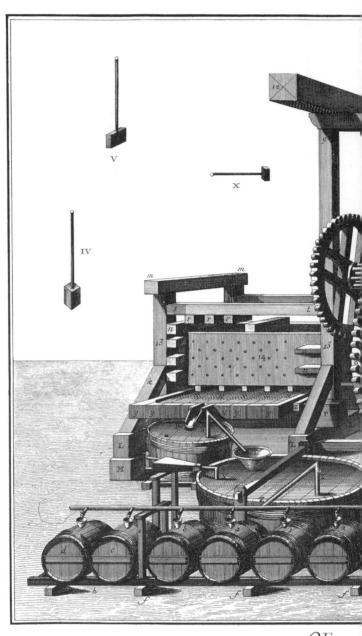

OEcon

농업과 농촌 경제

즙을 모으는 통이 두 개 달린 포도 압착기 및 관련 도구

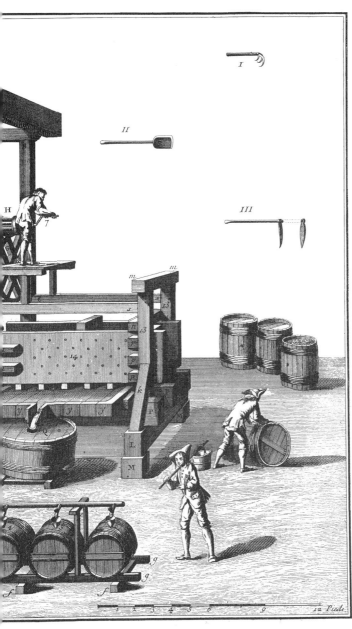

stique,

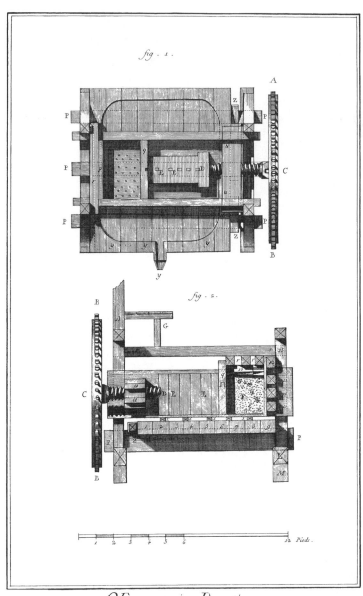

fig . 1 .

fig . 2 .

OEconomie Rustique
Pressoir

농업과 농촌 경제
짜낸 포도즙이 모이는 통의 평면도 및 단면도

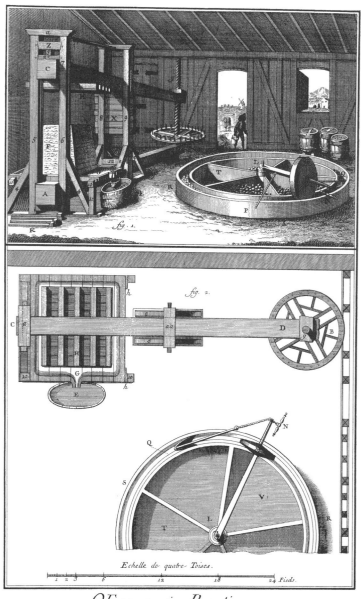

fig. 1.

fig. 2.

Echelle de quatre Toises.

1 2 3 6 12 18 24 *Pieds.*

OEconomie Rustique,
Pressoir à Cidre.

농업과 농촌 경제

사과 압착기 사시도 및 평면도

47

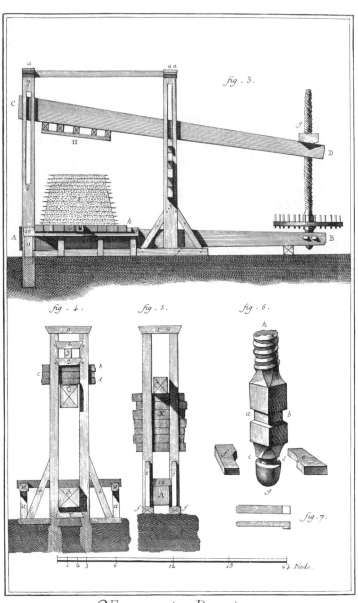

농업과 농촌 경제

사과 압착기 측면도, 입면도 및 상세도

48

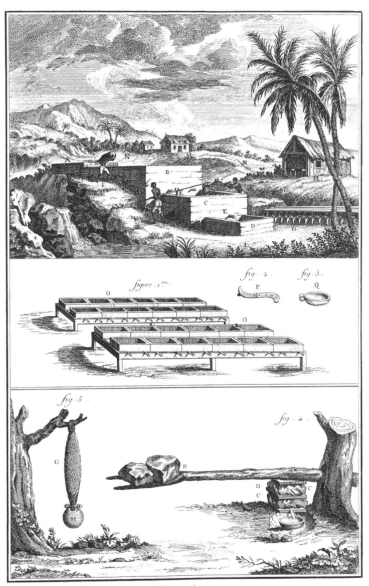

OEconomie Rustique, Indigoterie et Manioc.

농업과 농촌 경제

인디고 제조장 및 관련 설비, 카사바 뿌리에서 녹말 채취하기

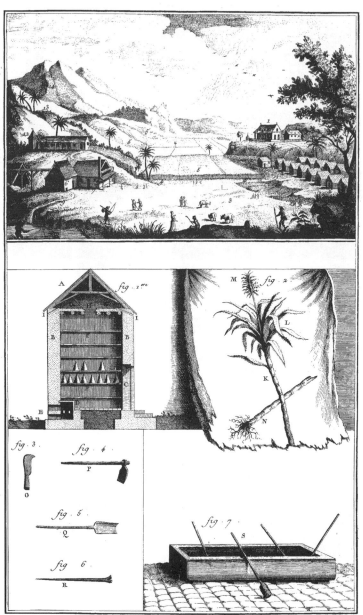

OEconomic Rustique,
Sucrerie.

농업과 농촌 경제, 제당 및 설탕 정제

사탕수수 농장, 관련 시설 및 도구

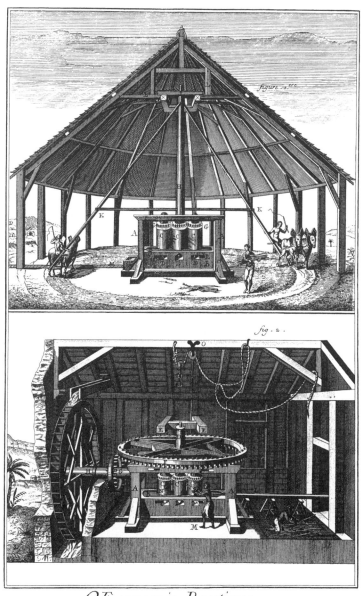

OEconomie Rustique,
Sucrerie.

농업과 농촌 경제, 제당 및 설탕 정제

연자방아와 물레방아

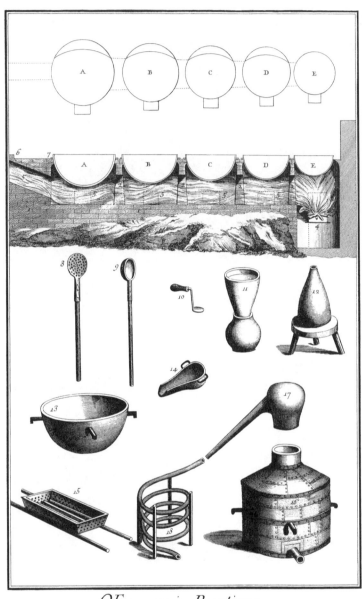

OEconomie Rustique,
Sucrerie.

농업과 농촌 경제, 제당 및 설탕 정제
사탕수수액 가열 및 증류 시설과 장비

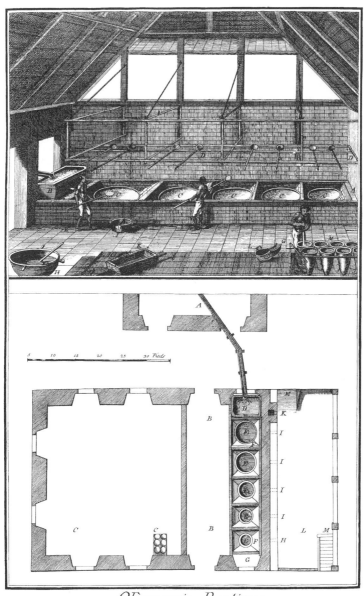

OEconomie Rustique,
Sucrerie.

농업과 농촌 경제, 제당 및 설탕 정제

제당 공장

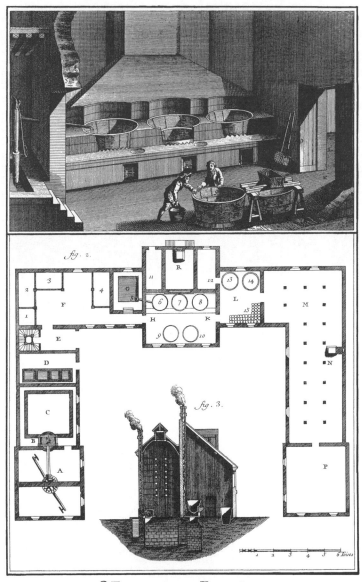

OEconomie Rustique,
Affinerie des Sucres.

농업과 농촌 경제, 제당 및 설탕 정제

설탕 정제 공장

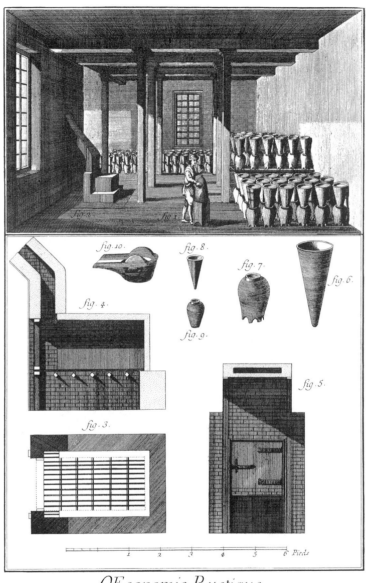

OEconomie Rustique,
Affinerie des Sucres.

농업과 농촌 경제, 제당 및 설탕 정제

조당(粗糖) 저장실

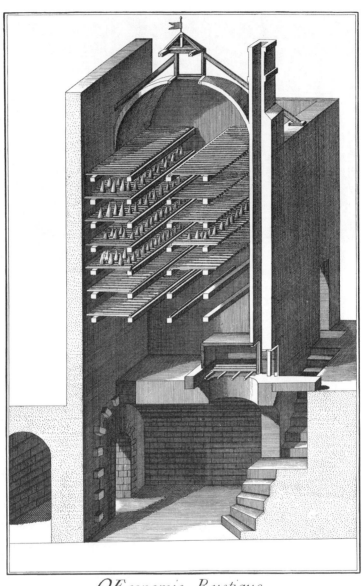

OEconomie Rustique,

Affinerie des Sucres.

농업과 농촌 경제, 제당 및 설탕 정제

건조 및 결정화 시설

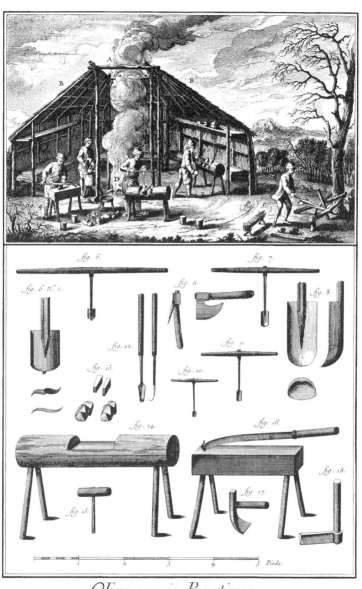

OEconomie Rustique,
Manière de faire les Sabots, et les Echalats.

농업과 농촌 경제

나막신 및 포도나무 지지대 제작, 관련 도구와 장비

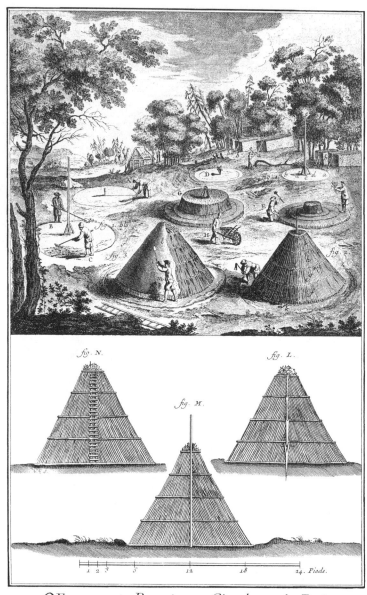

OEconomie Rustique, Charbon de Bois.

농업과 농촌 경제, 목탄 제조

숯가마 건설, 숯가마 단면도

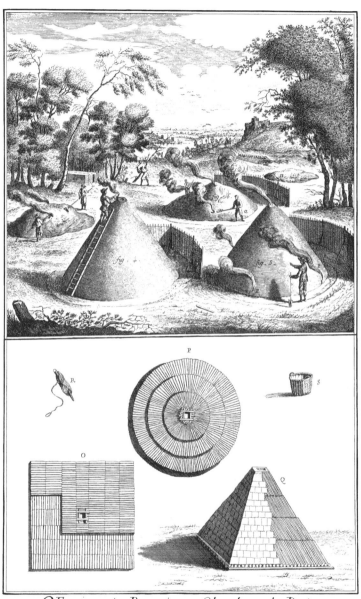

OEconomie Rustique, Charbon de Bois.

농업과 농촌 경제, 목탄 제조

숯가마에 불을 지피는 노동자들, 숯가마 평면도 및 사시도

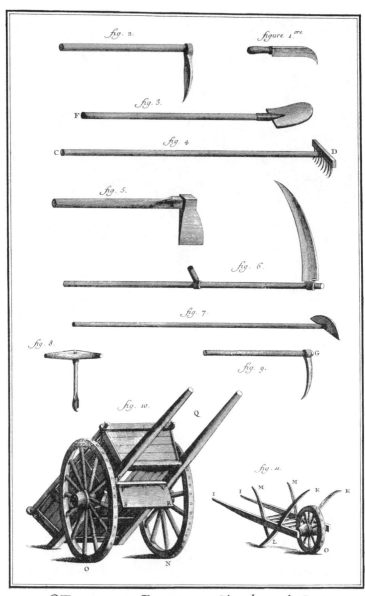

OEconomie Rustique, Charbon de Bois.

농업과 농촌 경제, 목탄 제조

도구 및 장비

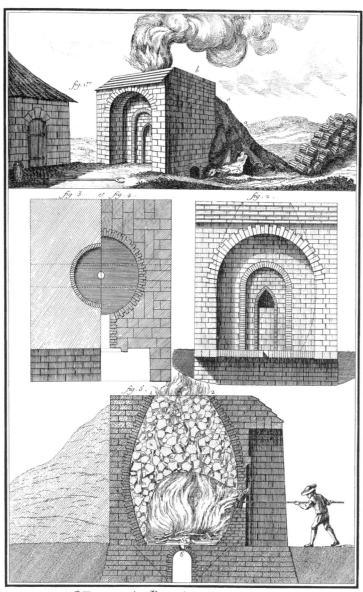

OEconomie Rustique, Four à chaux.

농업과 농촌 경제

석회 가마

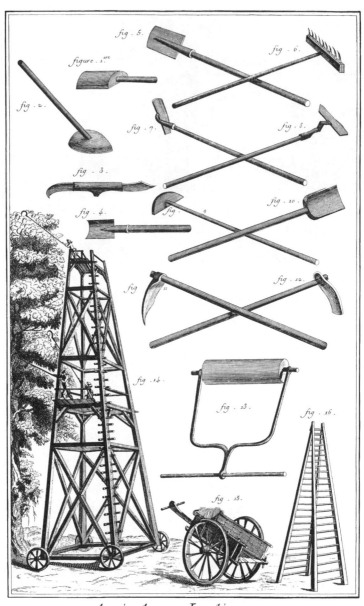

Agriculture, Jardinage.

농업과 농촌 경제, 원예

도구 및 장비

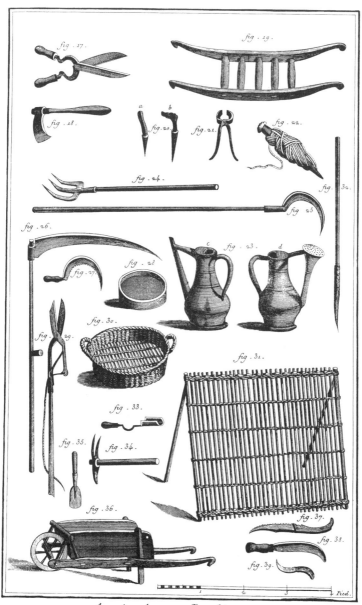

Agriculture, Jardinage.

농업과 농촌 경제, 원예

도구 및 장비

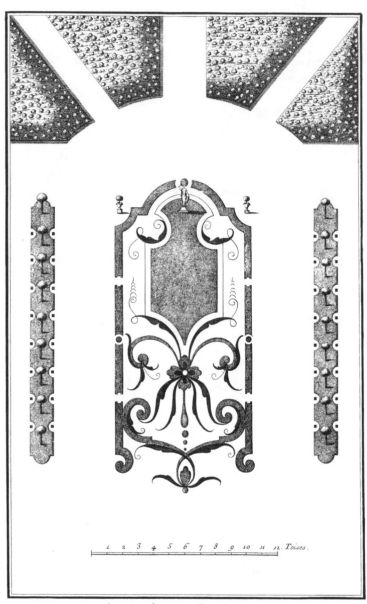

Agriculture, Jardinage

농업과 농촌 경제, 원예
장식적 모티프를 활용한 화단과 잔디밭

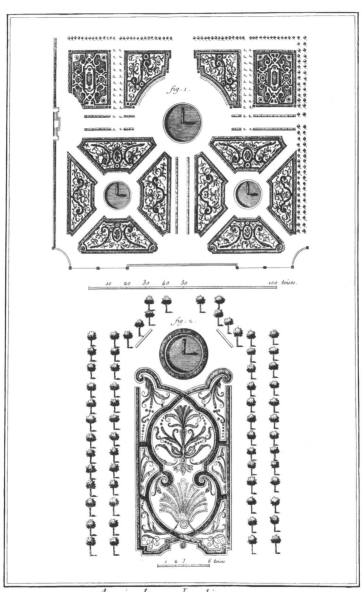

Agriculture, Jardinage .

농업과 농촌 경제, 원예
장식적 모티프를 활용한 화단과 잔디밭

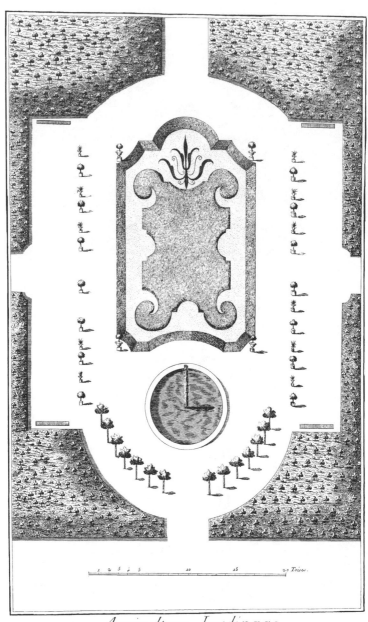

Agriculture, Jardinage.

농업과 농촌 경제, 원예
작은 숲 속의 잔디밭

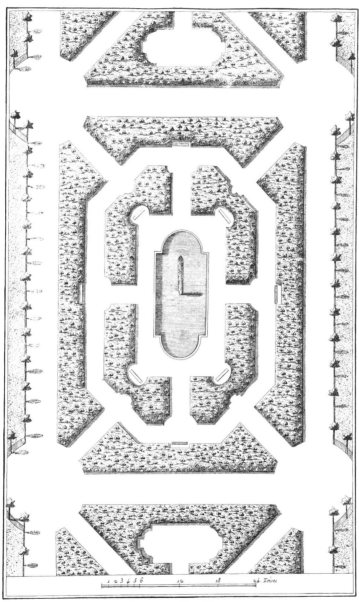

Agriculture, Jardinage.

농업과 농촌 경제, 원예

연못이 있는 작은 숲

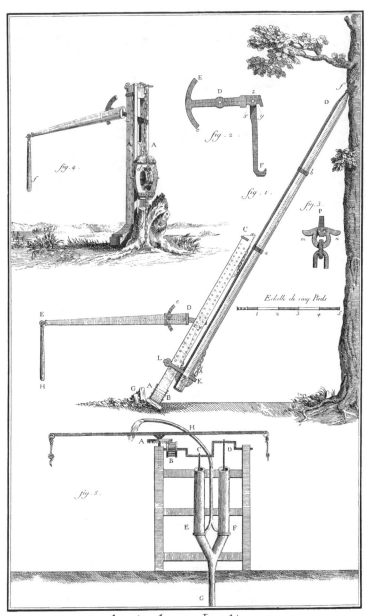

Agriculture, Jardinage

농업과 농촌 경제, 원예

나무 뽑는 기계, 살수 펌프

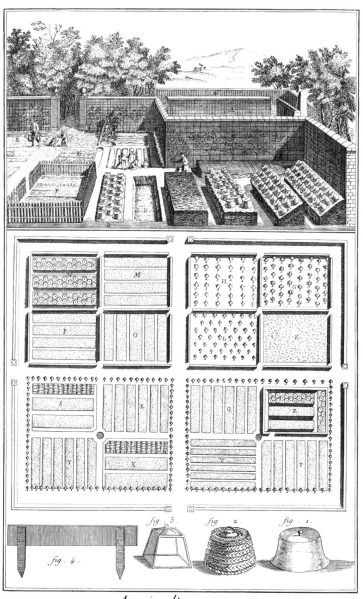

Agriculture,
Jardin Potager, Couches.

농업과 농촌 경제, 채농

담을 둘러친 채소밭과 모판

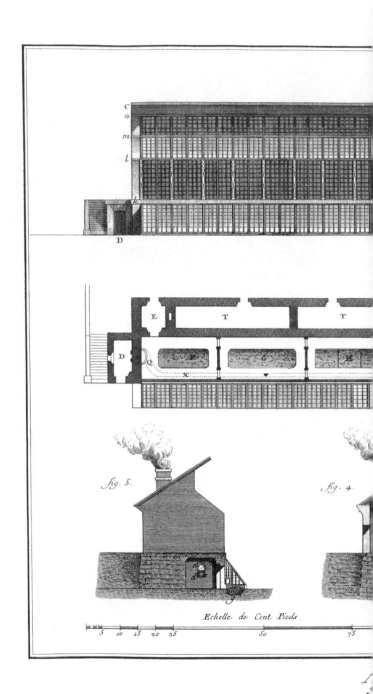

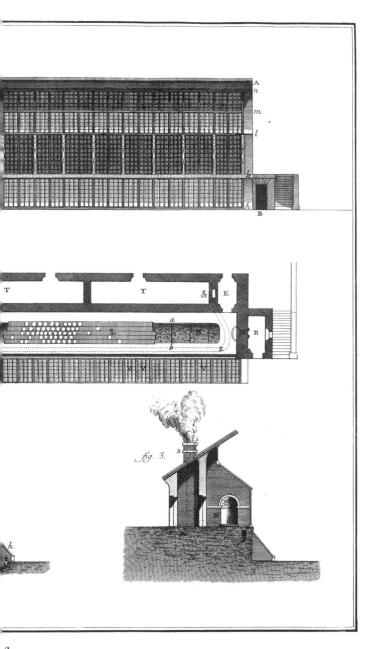

fig. 3.

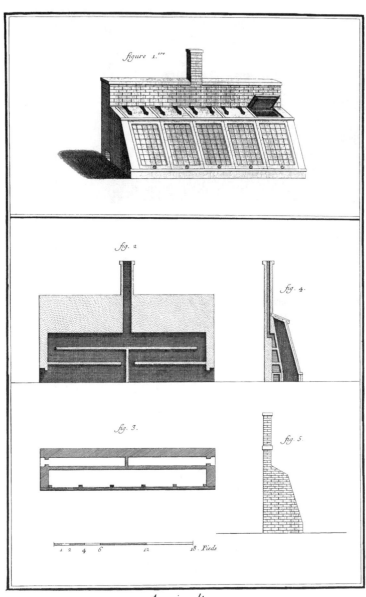

Agriculture,
Jardin Potager, Serres.

농업과 농촌 경제, 채농

네덜란드의 포도나무 온실

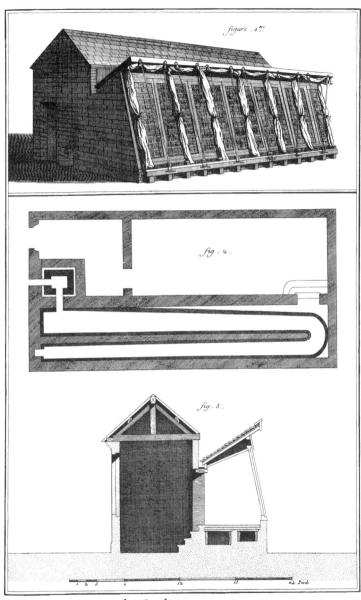

Agriculture,
Jardin Potager, Serres

농업과 농촌 경제, 채농

네덜란드 온실

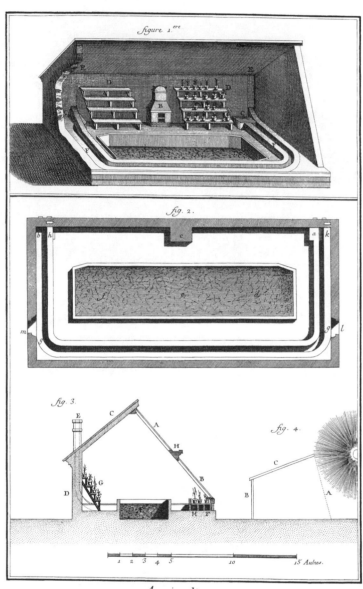

figure 1.ᵉʳᵉ

fig. 2.

fig. 3.

fig. 4.

1 2 3 4 5 10 15 Aulnes.

Agriculture,
Jardin Potager, Serres.

농업과 농촌 경제, 채소 온실
웁살라의 계단식 온실

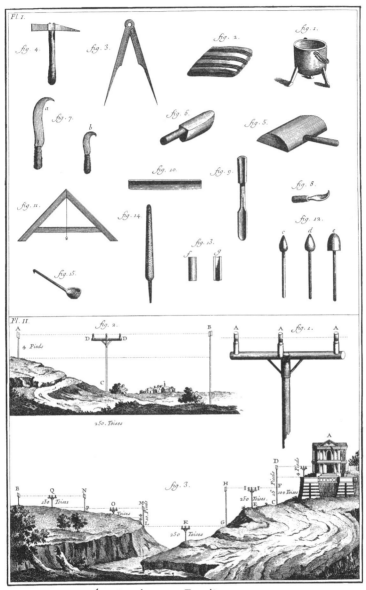

Agriculture Jardinage Fontainier.

농업과 농촌 경제, 원예용 관수

공사 도구, 수준 측량

Agriculture, Jardinage. Fontainier.

농업과 농촌 경제, 원예용 관수

경사도 계산 및 송수관 연결

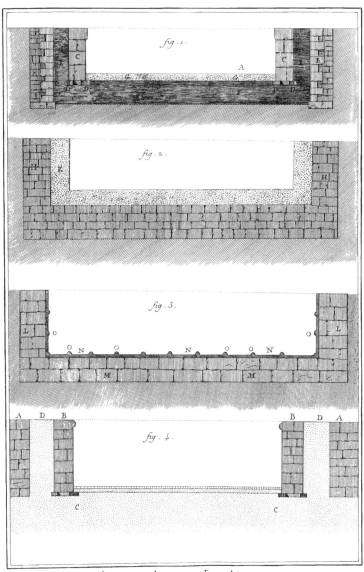

Agriculture Jardinage. *Fontainier.*

농업과 농촌 경제, 원예용 관수

저수지 건설

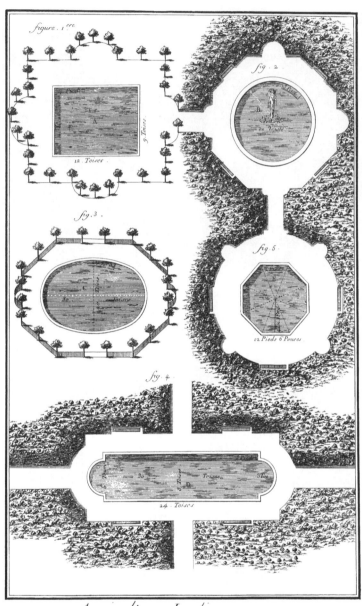

Agriculture Jardinage. Fontainier

농업과 농촌 경제, 원예용 관수

다양한 형태의 저수지

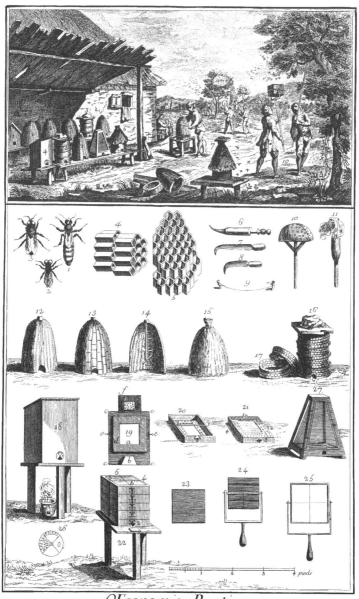

OEconomie Rustique.
Moûches à Miel

농업과 농촌 경제, 양봉

양봉장, 양봉 설비 및 벌집

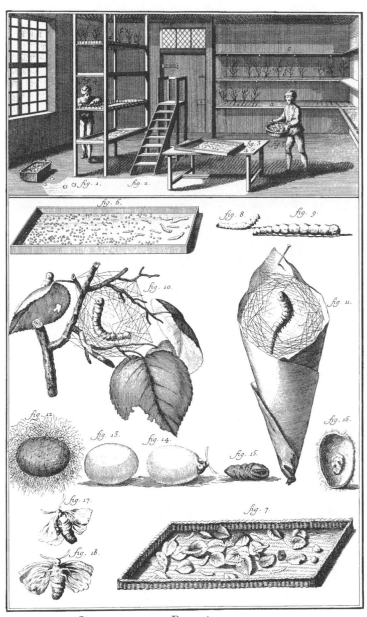

Œconomie Rustique. Vers à Soye

농업과 농촌 경제, 양잠

누에치기, 누에의 변태 과정

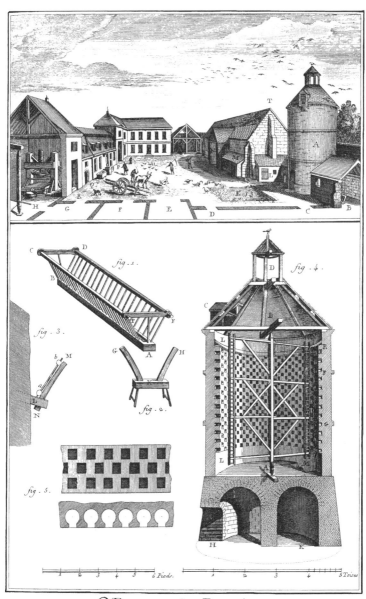

OEconomie Rustique,
Basse Cour.

농업과 농촌 경제, 가금 사육
가금류 농장 전경, 비둘기 사육장 단면도 및 상세도

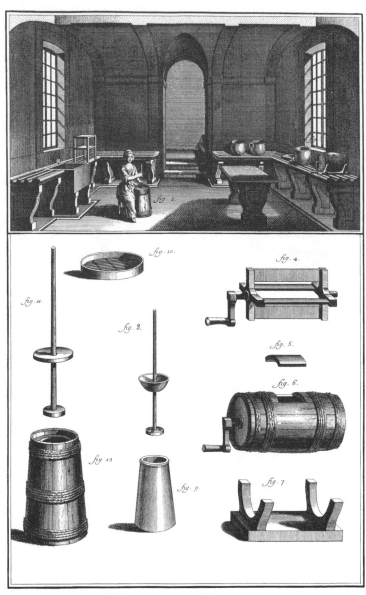

OEconomie Rustique,
Laiterie .

농업과 농촌 경제, 낙농
낙농장 내부, 낙농 설비

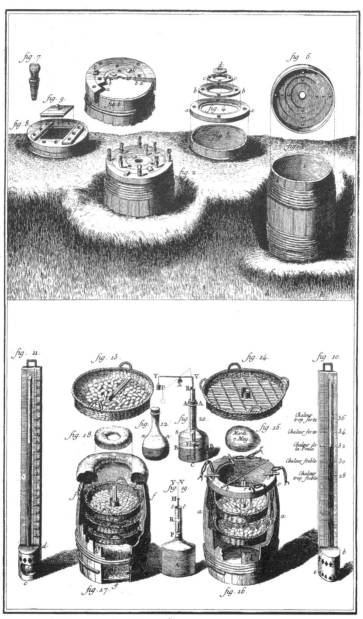

OEconomie Rustique, Art de faire eclore les Poulets.

농업과 농촌 경제, 병아리 부화 및 육추

부화기

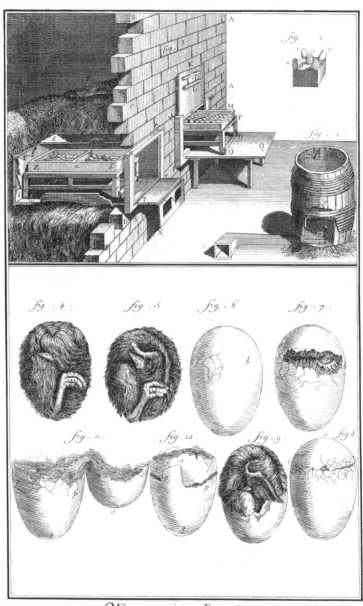

OEconomie Rustique,
Art de faire eclore les Poulets.

농업과 농촌 경제, 병아리 부화 및 육추

부화장 및 부화 과정

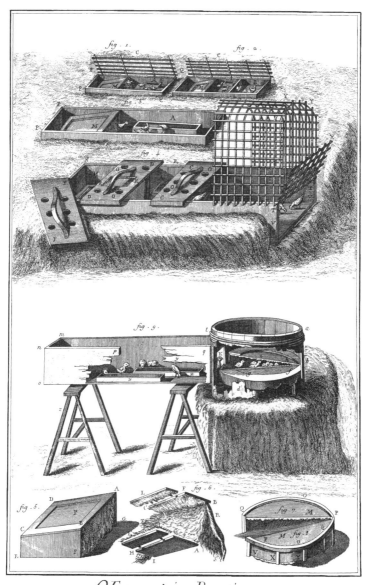

OEconomie Rustique,

Art de faire eclore les Poulets.

농업과 농촌 경제, 병아리 부화 및 육추

육추 시설

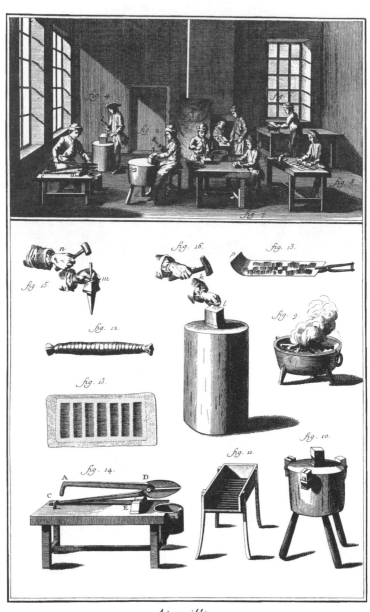

Aiguillier.

바늘 제조
작업장 및 장비

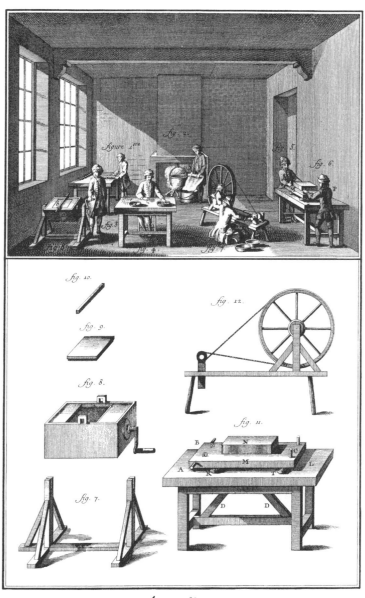

Aiguillier

바늘 제조

연마 및 기타 작업, 관련 장비

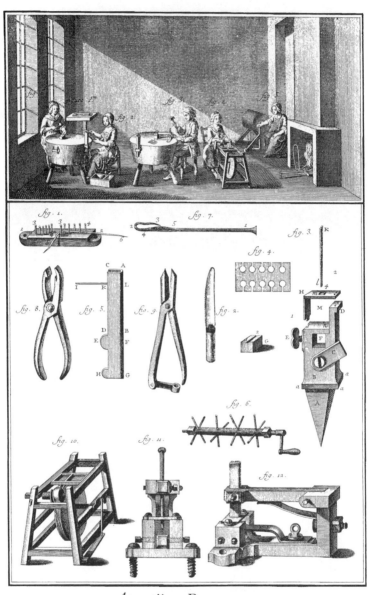

Aiguiller-Bonnetier.

뜨개바늘 제조

작업장 및 장비

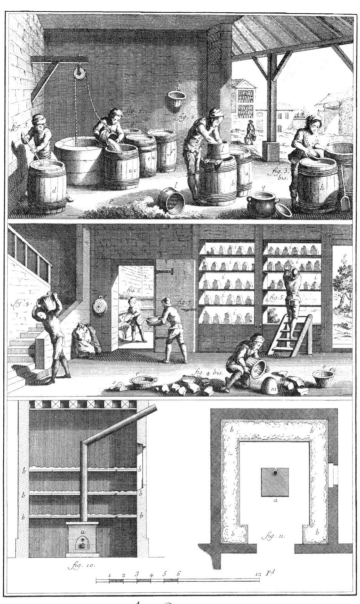

Amydonnier.

전분 제조

전분 가공 작업, 건조 시설

89

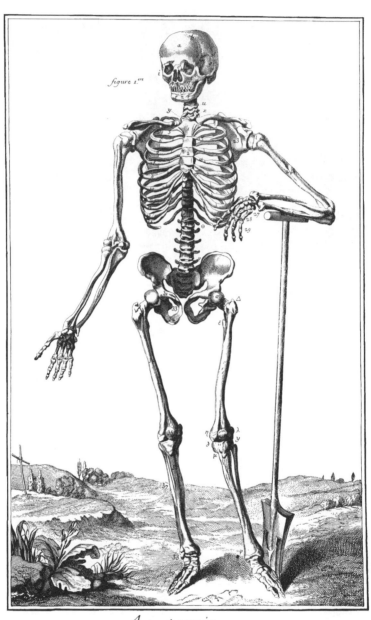

Anatomie.

해부학

인체 골격계 전면

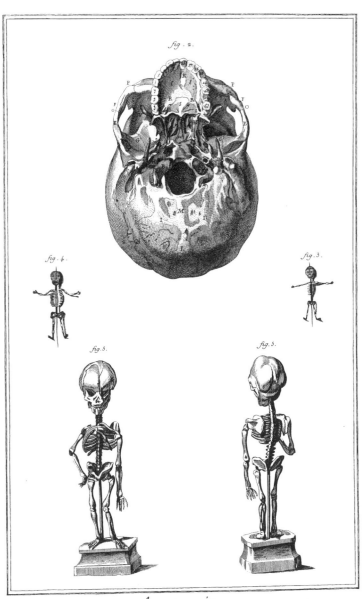

fig. 2.

fig. 4. *fig. 3.*

fig. 5. *fig. 5.*

Anatomie

해부학

두개골, 태아의 골격

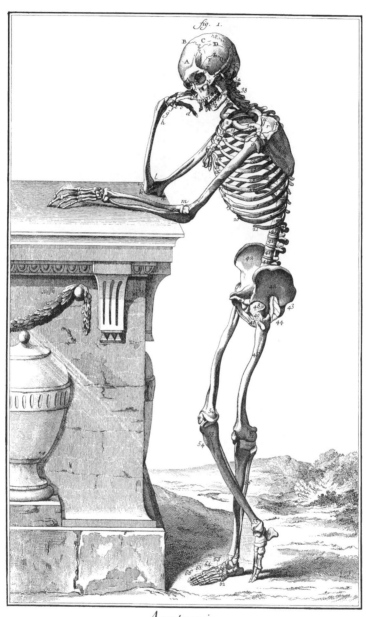

Anatomie.

해부학

인체 골격계 측면

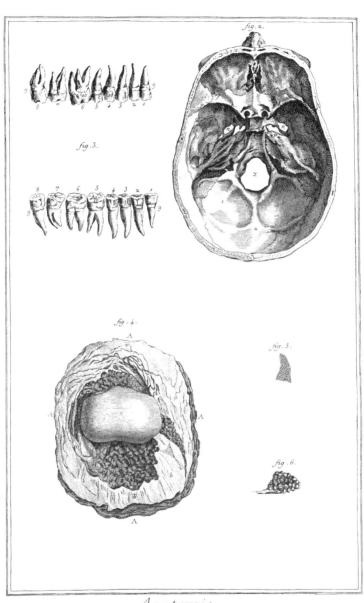

Anatomie

해부학

치아, 두개골, 슬개골 및 기타

93

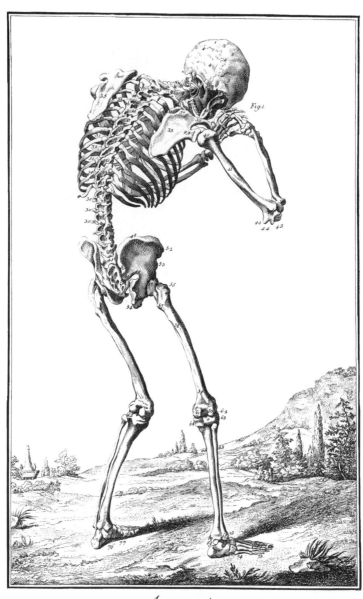

Anatomie

해부학

인체 골격계 후면

Anatomie

해부학

두정골

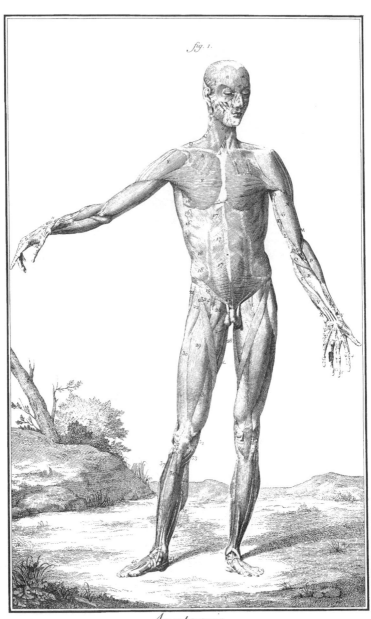

fig. 1.

Anatomie.

해부학

인체 근육계 전면

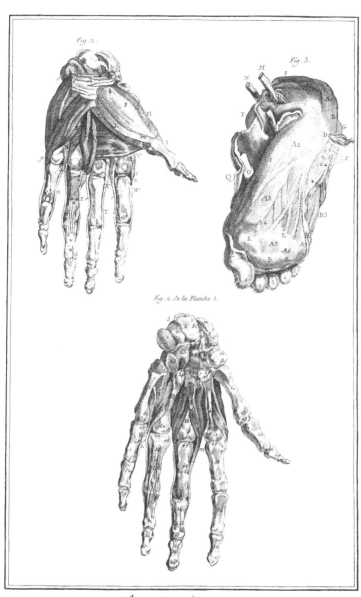

Fig. 2.

Fig. 3.

Fig. 2. de la Planche 5.

Anatomie

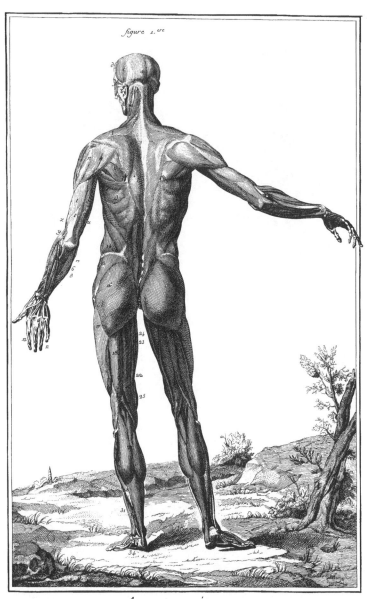

figure 1.ere

Anatomie

해부학

인체 근육계 후면

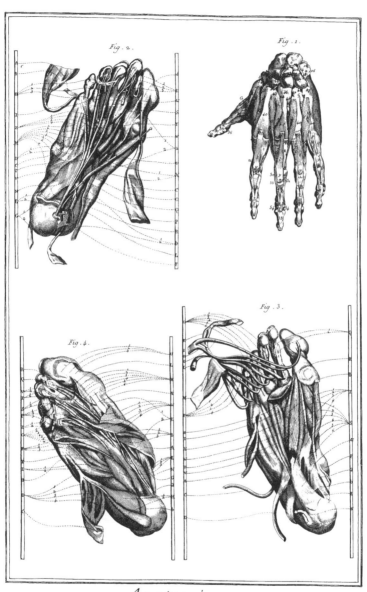

Anatomie.

해부학

수족 근육

99

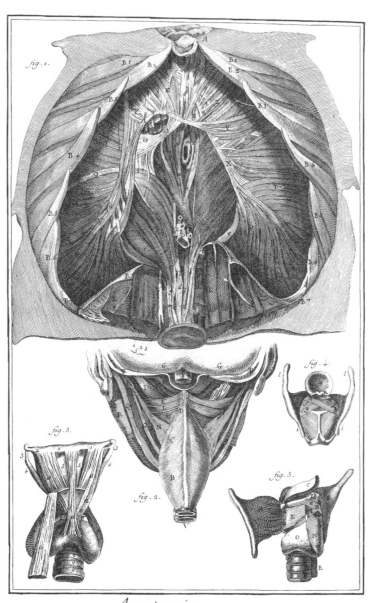

Anatomie.

해부학

횡격막, 후두, 인두

100

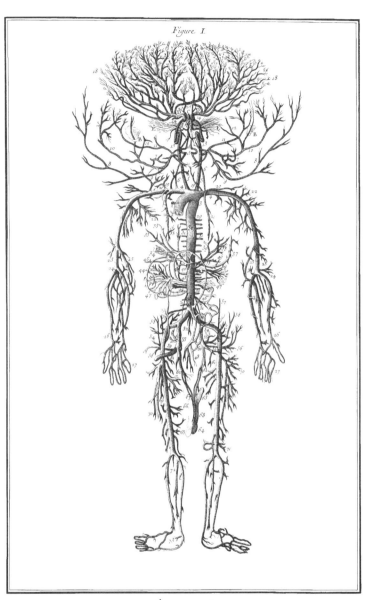

Figure. I.

Anatomie.

해부학

동맥계

Anatomie.

해부학

동맥, 정맥, 모세혈관

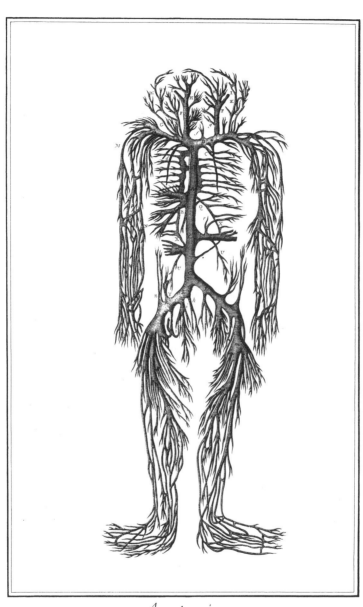

Anatomie.

해부학

대정맥과 정맥계

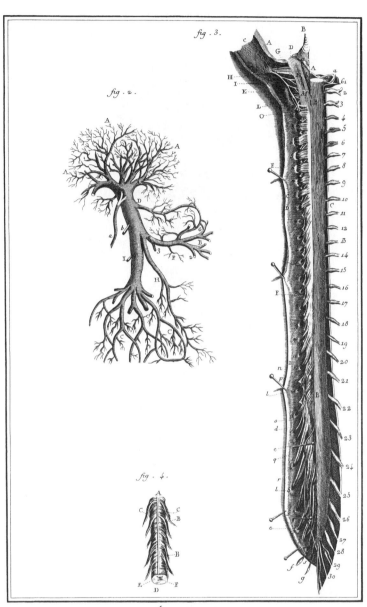

Anatomie.

해부학

간문맥, 척수

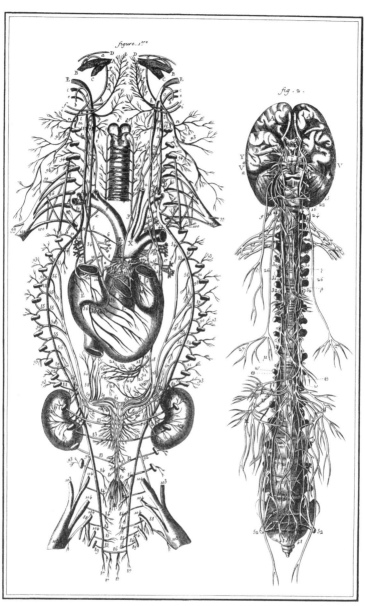

Anatomie.

해부학

신경계

105

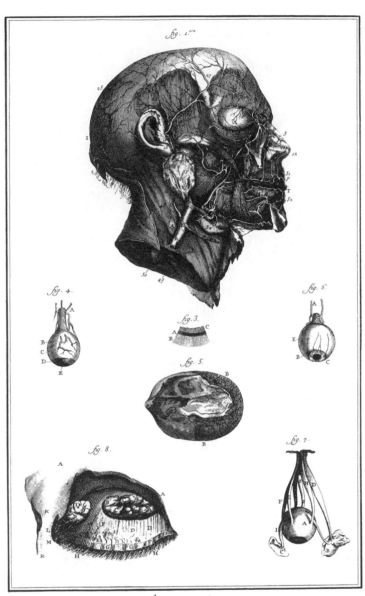

Anatomie.

해부학

안면 동맥 및 기타 국소 해부도

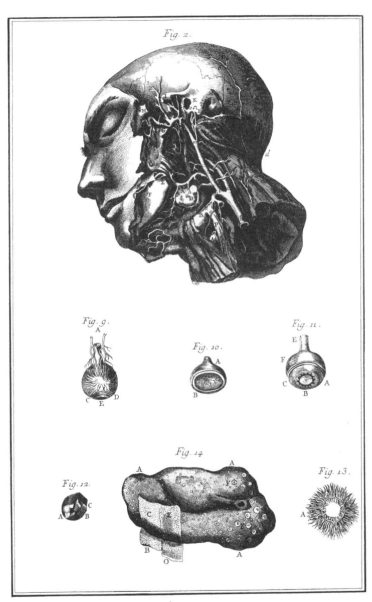

Anatomie.

해부학

안면 동맥 및 기타 국소 해부도

107

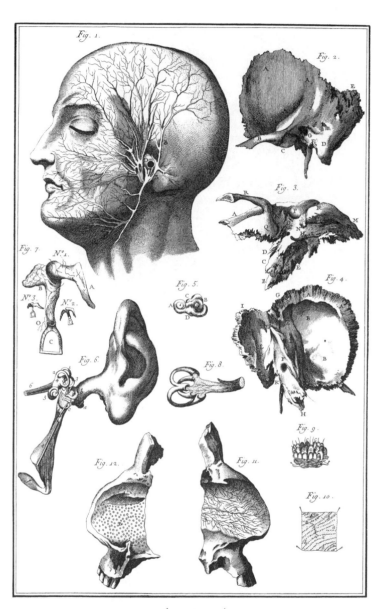

Anatomie.

해부학

귀

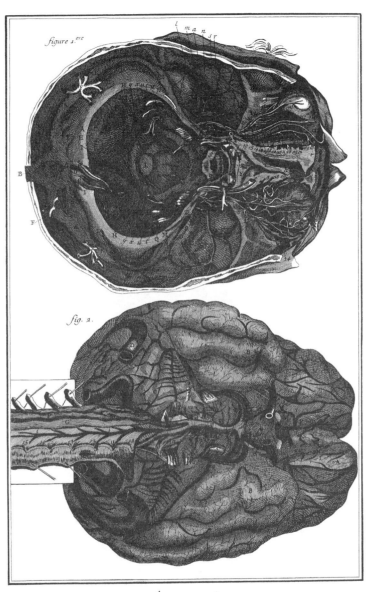

Anotomie.

해부학

대뇌와 소뇌

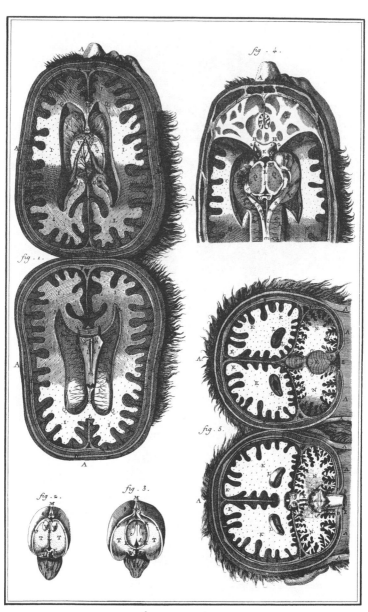

Anatomie.

해부학

두개강

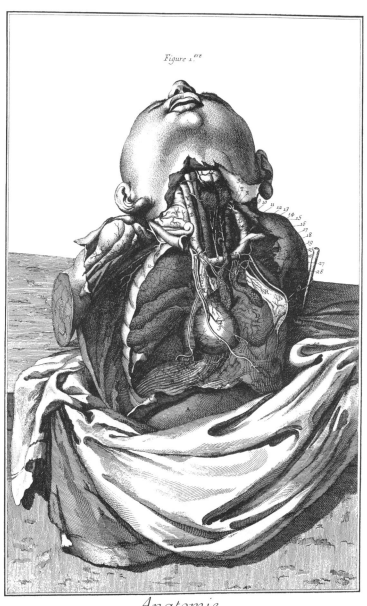

Figure 1.ere

Anatomie.

해부학

앞쪽 동맥과 흉부

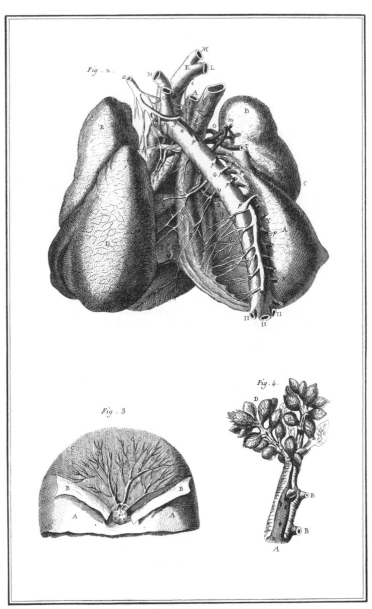

Anatomie.

해부학

흉부 동맥 상세도

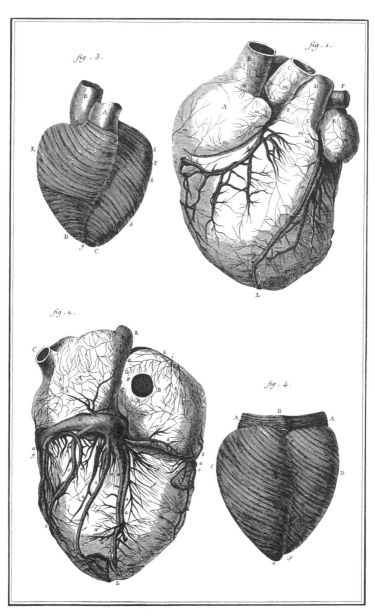

fig . 3 .

fig . 1 .

fig . 2 .

fig . 4 .

Anatomie .

해부학

심장

113

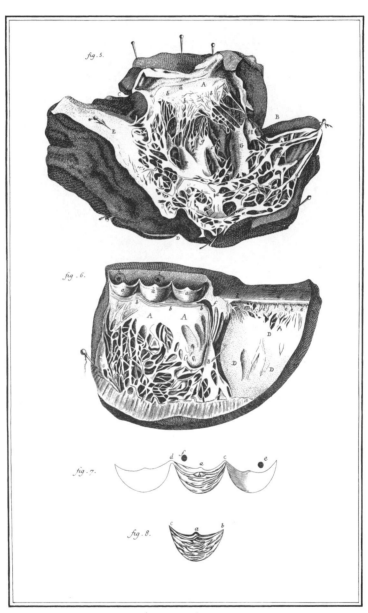

Anatomie.

해부학

심장 상세도, 심실 내부

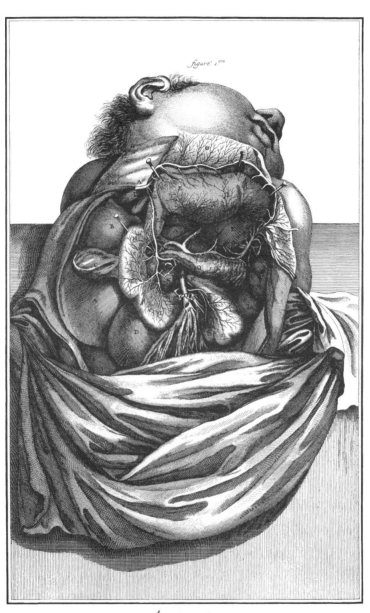

figure 1ere

Anatomie.

해부학

하복부

115

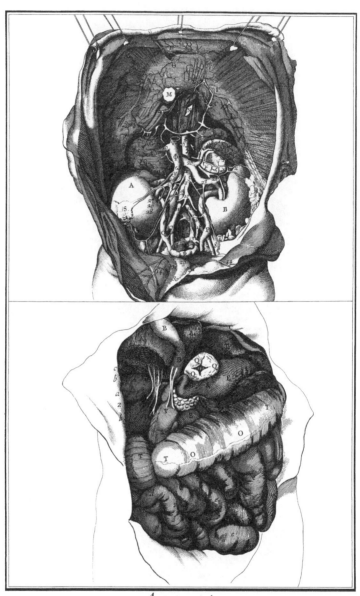

Anatomie.

해부학

신장과 창자

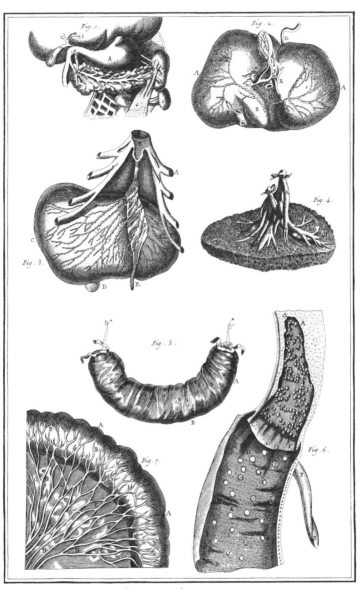

해부학

위, 간, 췌장 및 기타

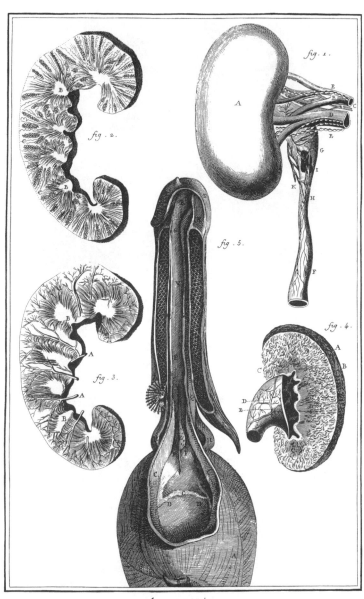

Anatomie

해부학

신장과 방광

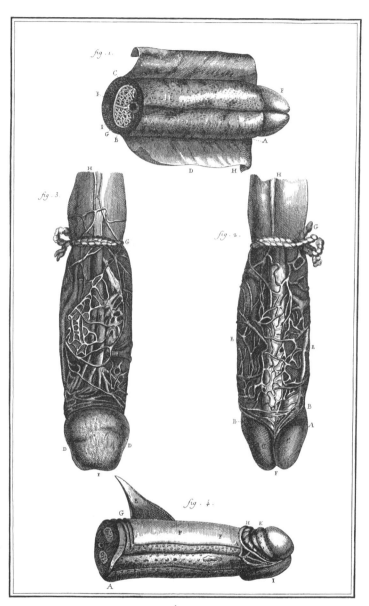

Anatomie.

해부학

음경

119

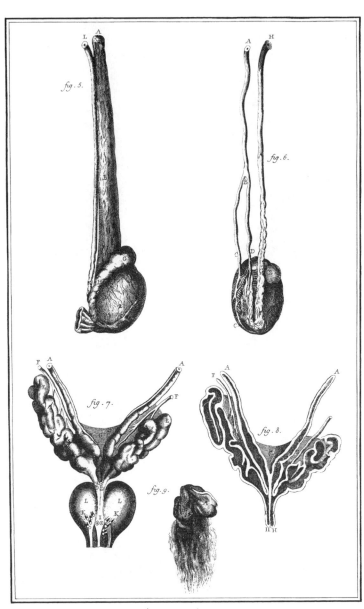

Anatomie.

해부학

음경 상세도, 정관 및 고환

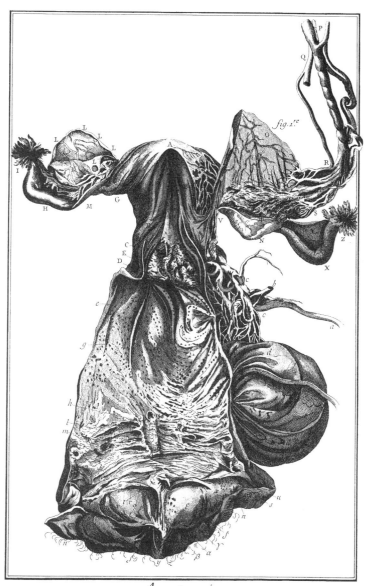

Anatomie.

해부학

자궁

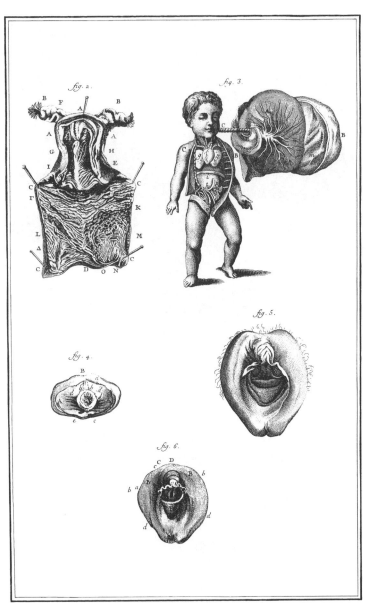

Anatomie.

해부학

자궁 상세도, 처녀막

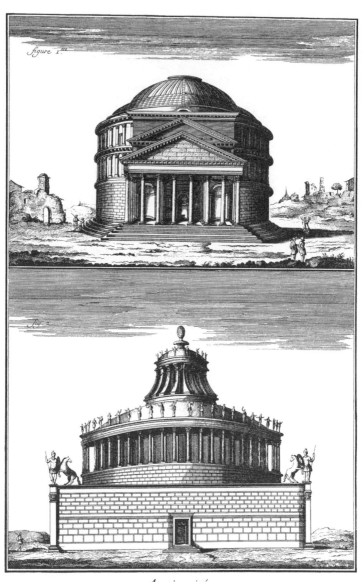

고대

아그리파의 판테온, 하드리아누스 영묘

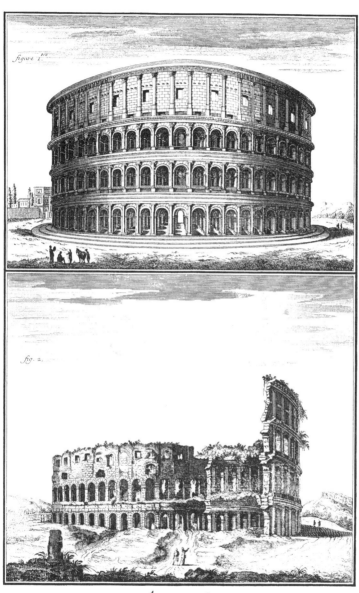

figure 1.ʳᵉ

fig. 2.

Antiquités.

고대

콜로세움, 콜로세움 유적

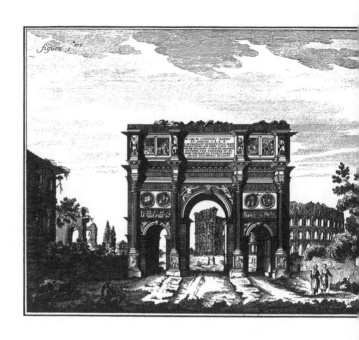

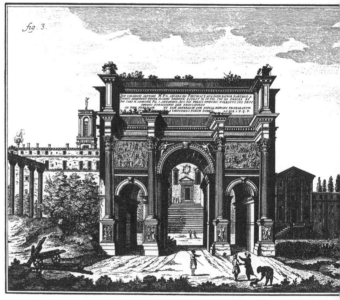

고대

콘스탄티누스 개선문, 셉티미우스 세베루스 개선문

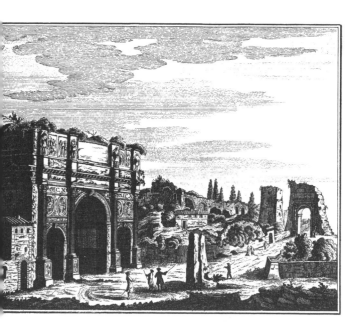

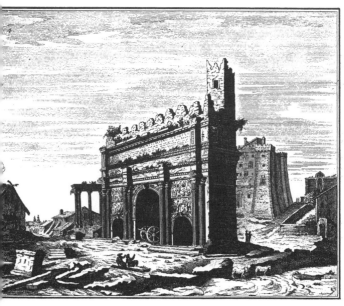

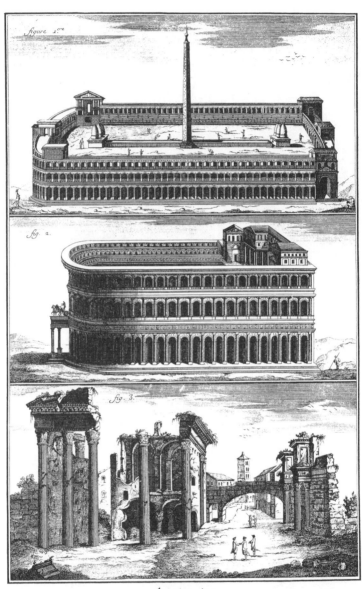

figure 1.re

fig. 2.

fig. 3.

Antiquités.

고대

키르쿠스 카라칼라, 마르켈루스 극장, 네르바 포룸

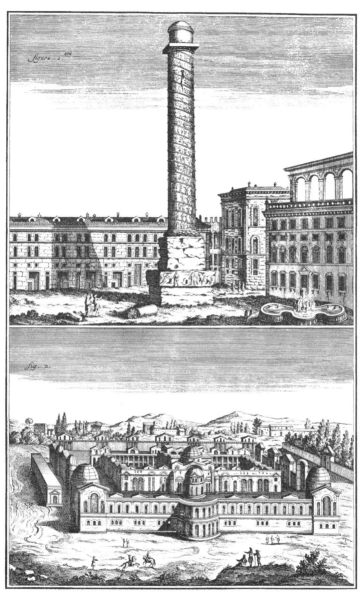

Antiquités.

고대

안토니누스 피우스 원주, 디오클레티아누스 욕장

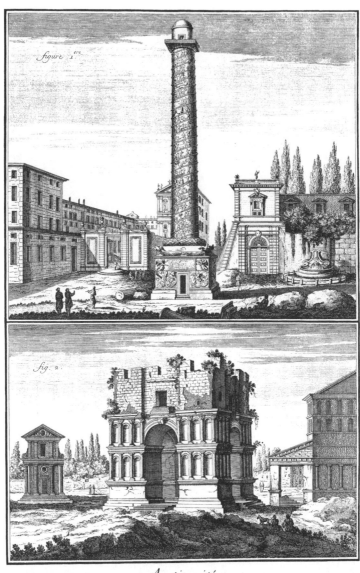

Antiquités.

고대

트라야누스 원주, 야누스의 문

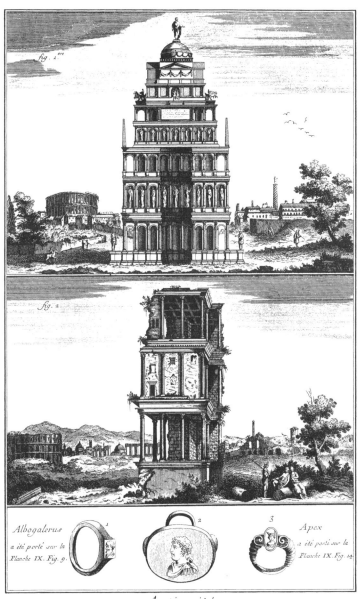

고대

셉티조디움, 셉티조디움 유적, 반지

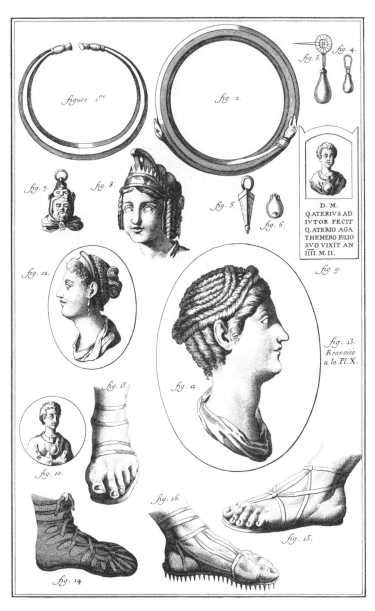

figure 1.ère

fig. 2.

fig. 3.

fig. 4.

fig. 7.

fig. 8.

fig. 5.

fig. 6.

D. M.
Q.ATERIVS AD
IVTOR FECIT
Q. ATERIO AGA
THEMERO FILIO
SVO VIXIT AN
IIII. M. II.

fig. 9.

fig. 12.

fig. 13.
Renvoieé
a la.Pl.X.

fig. 13.

fig. 11.

fig. 10.

fig. 16.

fig. 15.

fig. 14.

Antiquités.

고대

장신구, 부적, 머리 장식, 신발 및 기타 물품

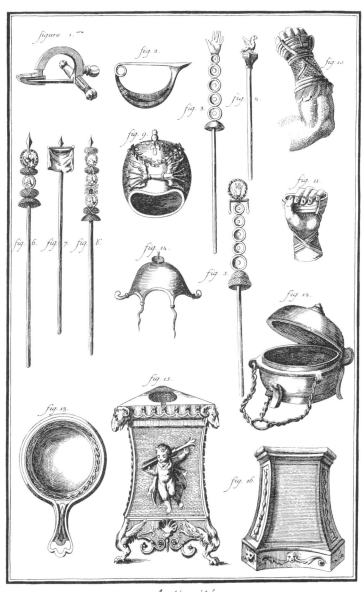

Antiquités.

고대

군기, 가죽끈, 향로 및 기타 물품

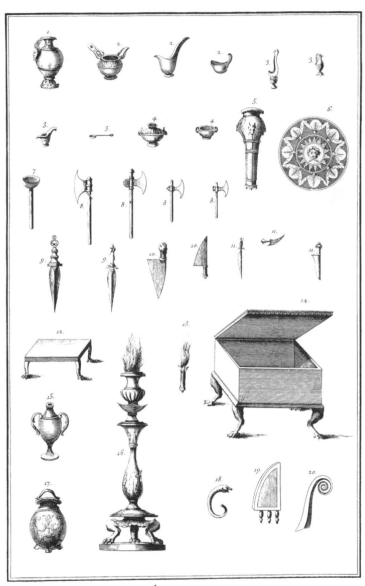

Antiquités.

고대

그릇, 도끼, 칼, 촛대 및 기타 물품

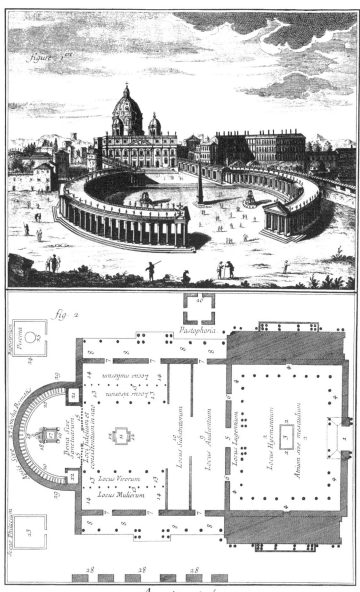

고대

로마 산 피에트로 바실리카, 고대 교회 평면도

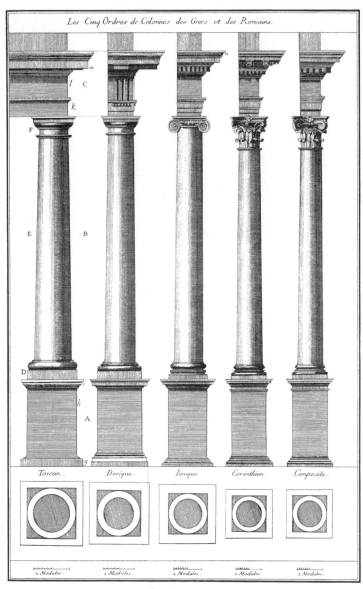

Les Cinq Ordres de Colonnes des Grecs et des Romains.

Toscan. Dorique. Ionique. Corinthien. Composite.

2 Modules. 2 Modules. 2 Modules. 2 Modules. 2 Modules.

Architecture.

건축, 1부

그리스·로마의 5가지 기둥 오더

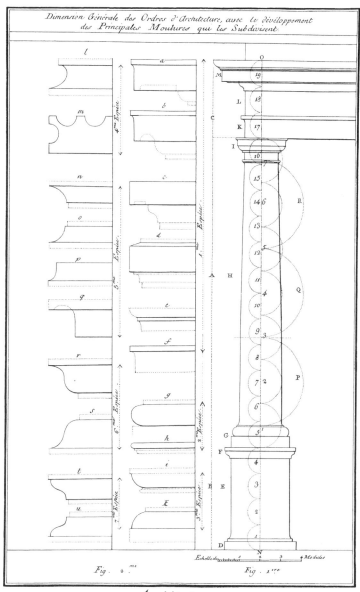

Dimension Générale des Ordres d'Architecture, avec le développement
des Principales Moulures qui les Subdivisent.

Fig. 2.me

Fig. 1ere

Echelle de _____ Modules

Architecture.

건축, 1부

오더의 일반적 비례와 주요 몰딩

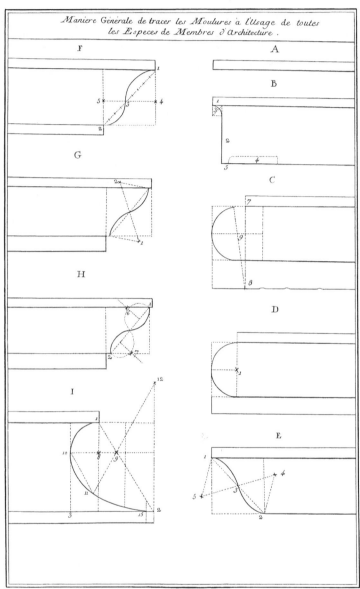

Maniere Générale de tracer les Moulures à l'Usage de toutes les Espèces de Membres d'Architecture.

Architecture.

건축, 1부

다양한 종류의 몰딩

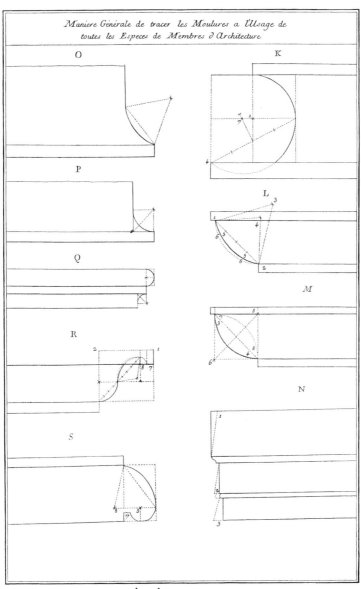

Maniere Générale de tracer les Moulures a l'Usage de
toutes les Especes de Membres d'Architecture

O K

P

L

Q

M

R

N

S

Architecture.

건축, 1부

다양한 종류의 몰딩

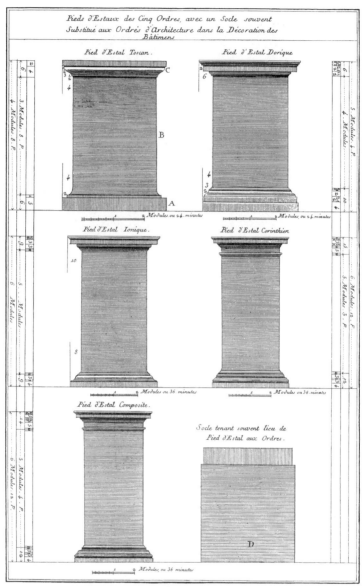

Architecture.

건축, 1부

5가지 오더의 주각과 주각 대용 받침돌

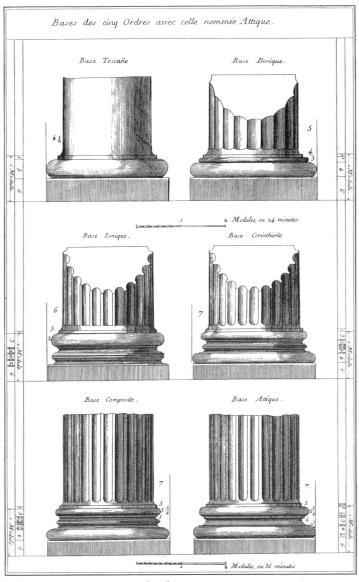

Bases des cinq Ordres avec celle nommée Attique.

Base Toscañe · Base Dorique.

2 Modules, ou 24 minutes.

Base Ionique. · Base Corinthiene

Base Composite. · Base Attique.

2 Modules, ou 36 minutes

Architecture.

건축, 1부

5가지 오더의 주추와 아티카식 주추

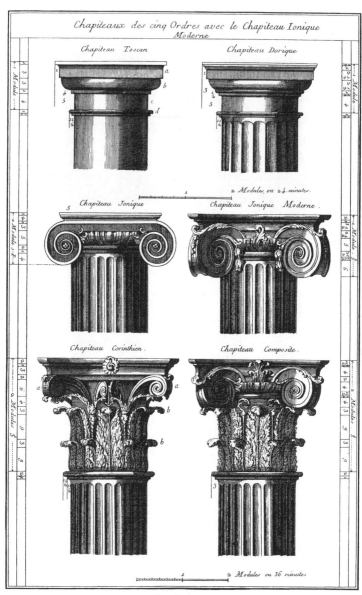

Architecture

건축, 1부

5가지 오더의 주두와 근세 이오니아식 주두

142

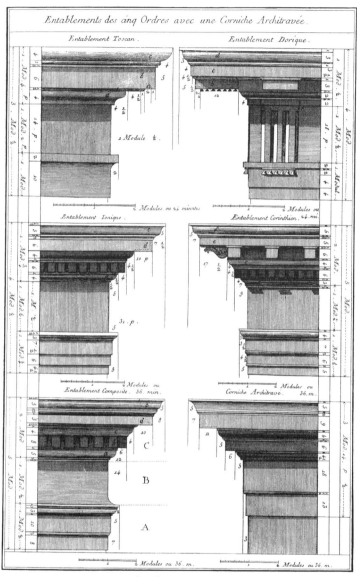

Entablements des cinq Ordres avec une Corniche Architravée.

Entablement Toscan.

Entablement Dorique.

1 Module ½.

2 Modules ou 24 minutes.

2 Modules ou

Entablement Ionique.

Entablement Corinthien. 24. m.

10 p.

31. p.

2 Modules ou

2 Modules ou

Entablement Composite. 36 min.

Corniche Architrave. 36. m.

C

B

A

2 Modules ou 36. m.

2 Modules ou 36. m.

Architecture.

건축, 1부

5가지 오더의 엔타블러처, 아키트레이브 위에 바로 얹은 코니스

143

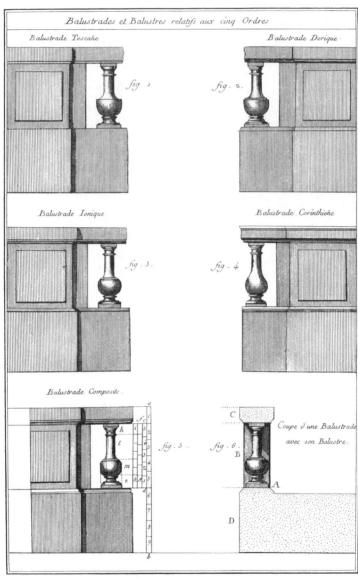

Balustrades et Balustres relatifs aux cinq Ordres

Balustrade Toscañe

fig. 1

Balustrade Dorique

fig. 2.

Balustrade Ionique

fig. 3.

Balustrade Corinthiéne

fig. 4

Balustrade Composite.

fig. 5.

fig. 6.

Coupe d'une Balustrade
avec son Balustre.

Architecture

건축, 1부

5가지 오더의 난간 및 난간동자

144

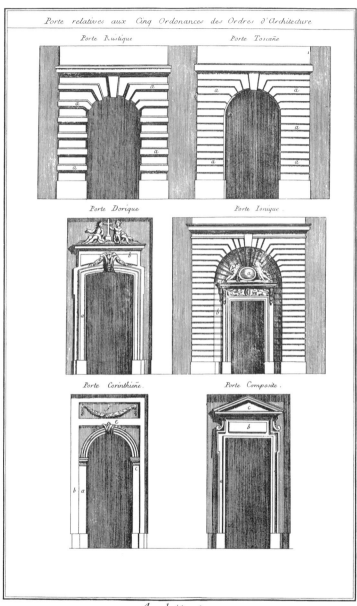

Porte relatives aux Cinq Ordonances des Ordres d'Architecture.

Porte Rustique

Porte Toscañe

Porte Dorique

Porte Ionique

Porte Corinthiene.

Porte Composite.

Architecture.

건축, 1부

5가지 오더의 문과 시골풍 문

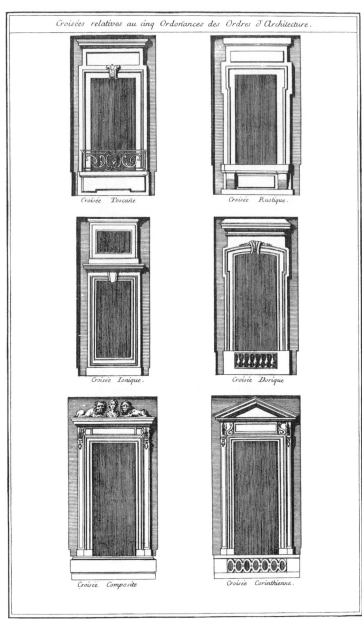

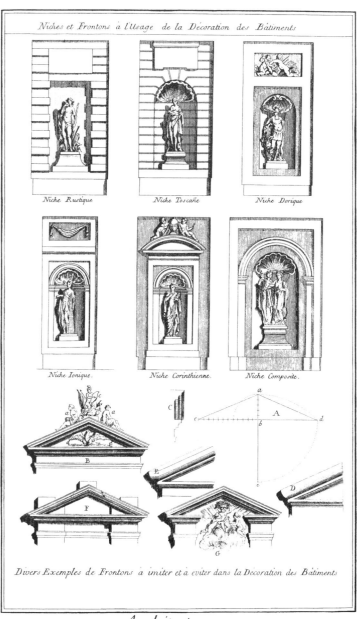

Niche Rustique Niche Toscane Niche Dorique

Niche Ionique. Niche Corinthienne. Niche Composite.

Divers Exemples de Frontons à imiter et à éviter dans la Décoration des Bâtiments

Architecture

건축, 1부

건축물 장식용 니치(벽감)와 페디먼트(박공)

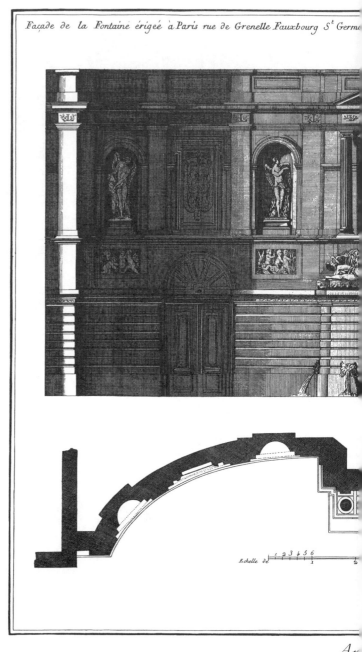

Façade de la Fontaine érigeé à Paris rue de Grenelle Fauxbourg S^t Germe

Echelle de 1 2 3 4 5 6

Ar

건축, 2부

왕실 조각가 에드메 부샤르동이 설계하고 감독한 파리 그르넬 거리의 분수대 정면도 및 평면도

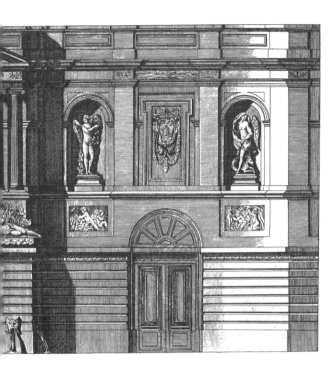

4 5 6 . Toises

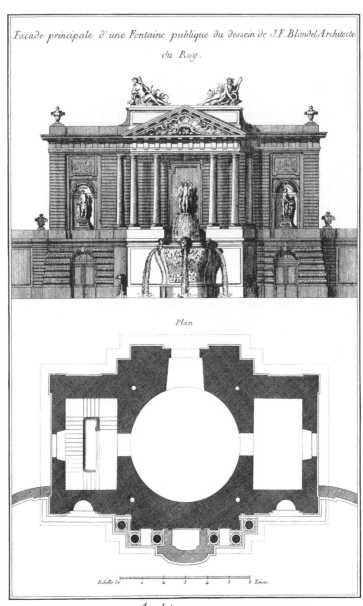

Façade principale d'une Fontaine publique du dessein de J.F. Blondel Architecte du Roy.

Plan

Echelle de 1 2 3 4 5 6 *Toises.*

Architecture

건축, 2부

왕실 건축가 자크 프랑수아 블롱델이 설계한 공공 분수대 정면도 및 평면도

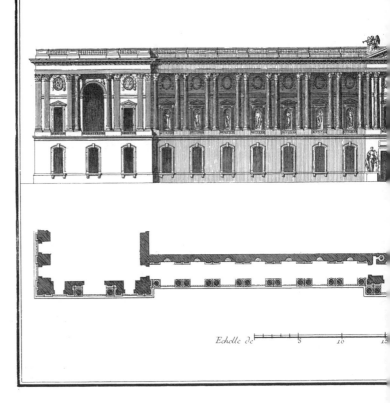

Echelle de

건축, 2부

루브르 궁의 콜로네이드

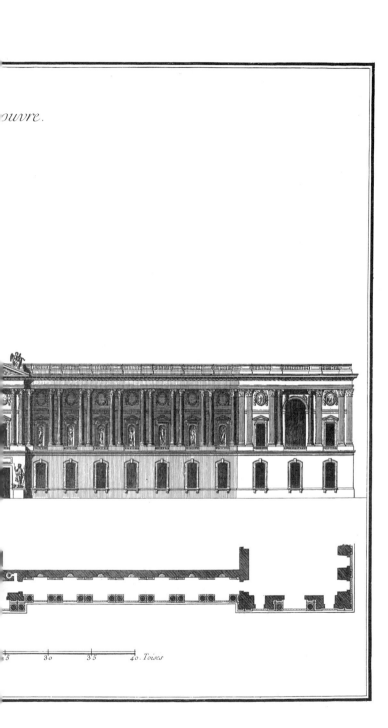

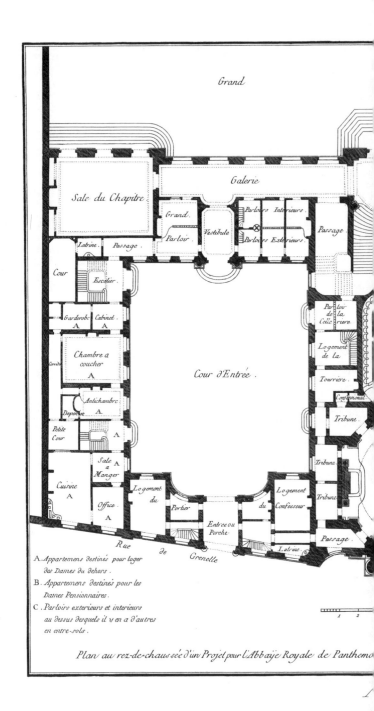

Grand

Galerie

Sale du Chapitre

Grand.

Parloirs Interieurs

Passage

Parloir

Vestibule

Parloirs Exterieurs

Latrine

Passage.

Cour

Escalier

Garderobe

Cabinet

A

Chambre a coucher

A

Cour d'Entrée.

Parloir de la Coliriere

Logement de la

Tourriere.

Antichambre

A

Confessional

Depense

Tribune

Petite Cour

A

Sale a Manger

A

A

Cuisine

A

Office

A

Tribune

Logement du

Logement du Confesseur

Tribune

Portier

Entree ou Porche

Latrine

Passage

Rue de Grenelle

A. *Appartemens destinés pour loger des Dames du dehors.*
B. *Appartemens destinés pour les Dames Pensionnaires.*
C. *Parloirs exterieurs et interieurs au dessus desquels il y en a d'autres en entre-sols.*

Plan au rez-de-chaussée d'un Projet pour l'Abbaije Royale de Panthemo

건축, 3부
왕실 건축가 프랑수아 프랑크가 설계한 팡테몽 왕립 수도원 1층 평면도

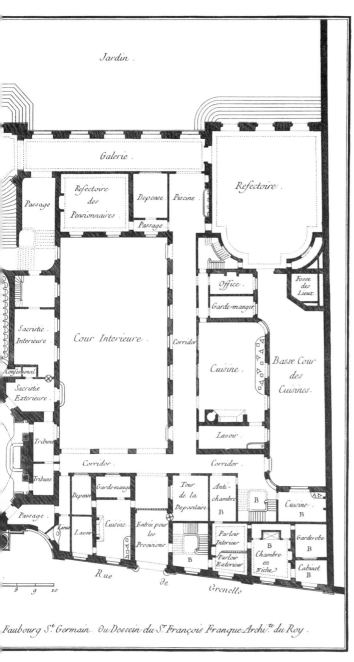

Jardin.

Galerie.

Refectoire.

Passage

Refectoire
des
Pensionnaires

Depense Piscine.

Passage

Office.

Garde-manger

Fosse
des
Lieux

Sacristie.
Interieure

Cour Interieure.

Corridor

Confessional

Sacristie
Exterieure.

Cuisine.

Basse Cour
des
Cuisines.

Tribune

Tribune

Lavoir.

Corridor.

Corridor.

Passage.

Depense

Garde-manger

Lavoir

Cuisine.

Entrée pour
les
Provisions

Tour
de la
Depositaire

Anti-
chambre
B

B

Cuisine.
B

Parloir
Interieur

Parloir
Exterieur

Chambre
en
Niche

Garderobe
B

Cabinet
B

B

R ue de

Grenelle

8 9 10

Faubourg S.t Germain. Ou Dessein du S.t François Franque Archi.te du Roy.

e

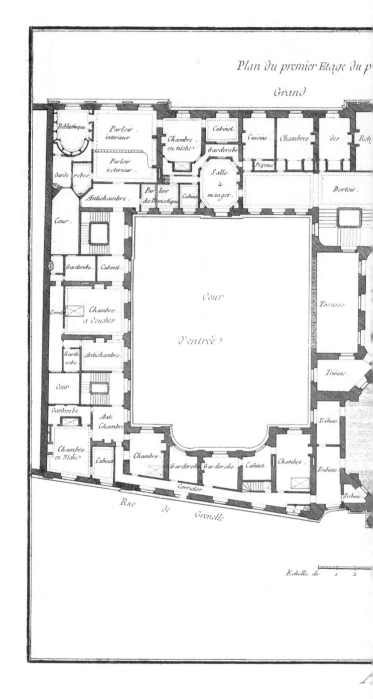

건축, 3부

팡테몽 수도원 2층 평면도

156

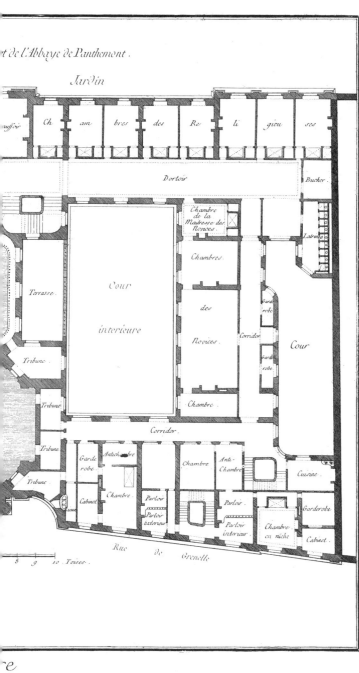

Jardin

Ch am bres des Re li gieu ses

chauffoir

Dortoir

Bucher

Chambre de la Maîtresse des Novices

Latrines

Chambres

Terrasse

Cour interieure

des

Garde robe

Corridor

Cour

Novices

Tribune

Garde robe

Tribune

Chambre

Tribune

Corridor

Tribune

Garde robe

Antichambre

Chambre

Anti-Chambre

Cuisine

Cabinet

Chambre

Parloir

Parloir

Garderobe

Parloir exterieur

Parloir interieur

Chambre en niche

Cabinet

Rue de Grenelle

8 9 10 Toises.

re

157

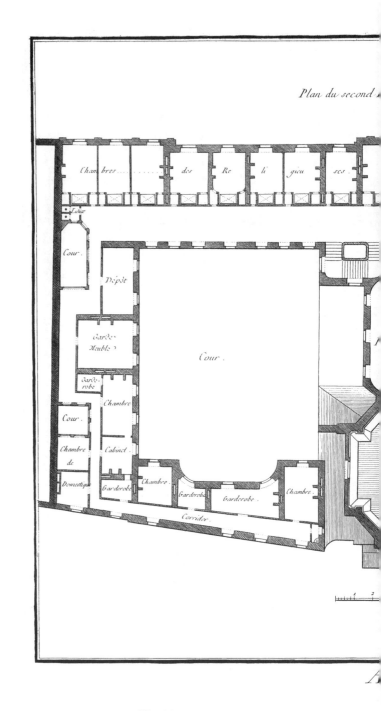

Plan du second

Cham bres des Re li gieu ses

Lieux

Cour.

Dépôt

Garde
Meuble

Garde-
robe

Chambre

Cour.

Cabinet.

Chambre
de
Domestique

Garderobe

Chambre.

Cour.

Corridor.

Garderobe

Garderobe.

Chambre.

건축, 3부

팡테몽 수도원 3층 평면도

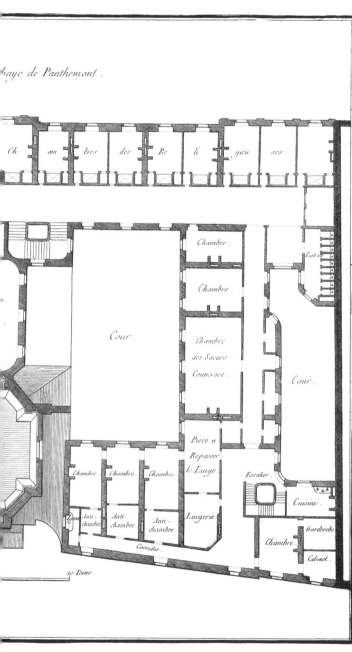

baye de Panthemont.

Ch am bres des Re li gieu ses

Chambre.

Chambre.

Cour.

Chambre
des Sœurs
Converses.

Cour.

Pièce a
Repasser
le Linge.

Chambre. Chambre. Chambre.

Escalier.

Cuisine.

Anti-
chambre

Anti-
chambre

Anti-
chambre

Lingerie.

Garderobe.

Chambre.

Corridor.

Cabinet.

10 Toises.

re

159

Elevation du Projet de la façade exterieure de l'Eglise et

건축, 3부

그르넬 거리에서 본 팡테몽 수도원 교회당 및 부속 건물 입면도

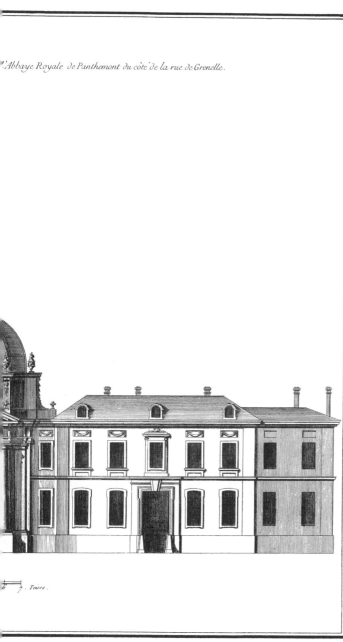

L'Abbaye Royale de Panthemont du côté de la rue de Grenelle.

Toises.

e

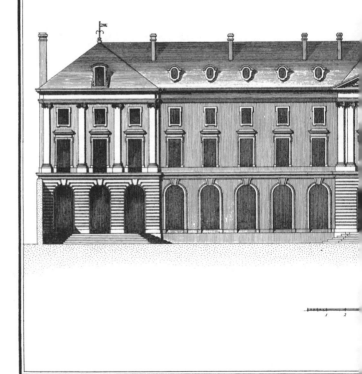

Elevation du Projet de la façade des Bât

건축, 3부

정원에서 본 팡테몽 수도원 입면도

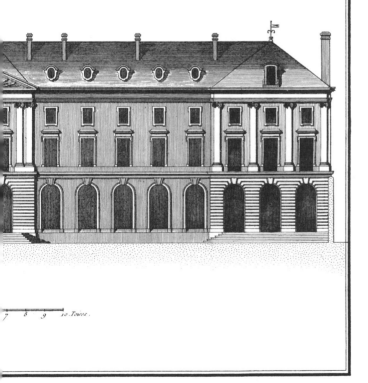

ye Royale de Panthemont du côté du Jardin.

7 8 9 10. Toises.

re

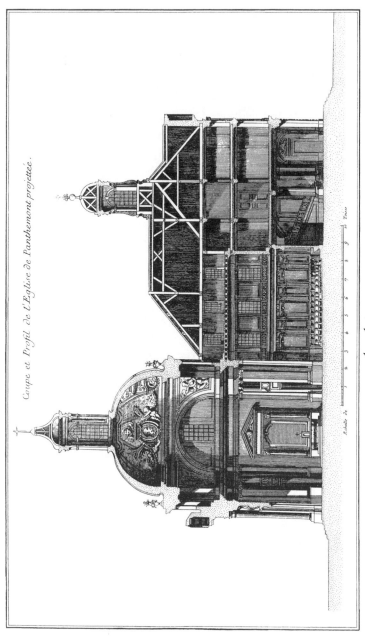

Coupe et Profil de l'Eglise de Panthemont projettée.

Architecture.

Echelle de [1 2 3 4 5 6 7 8 9 10 Toises]

건축, 3부

팡테몽 수도원 교회당 단면도

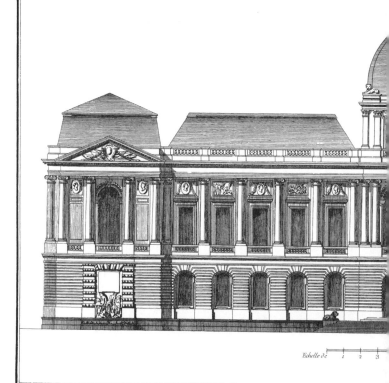

건축, 4부

루아얄 광장에서 본 루앙 시청사 입면도

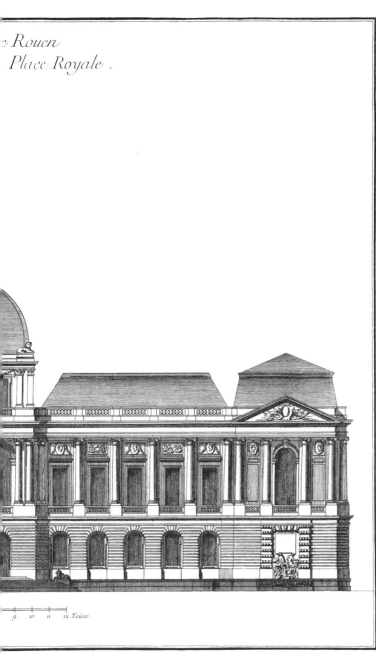

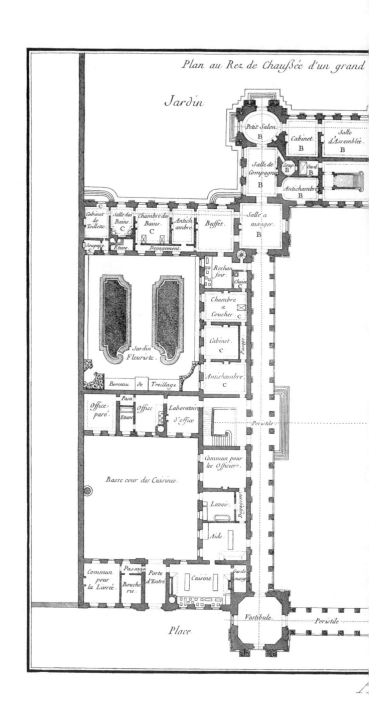

건축, 5부

왕실 건축가 자크 프랑수아 블롱델이 설계한 대저택 1층 평면도

168

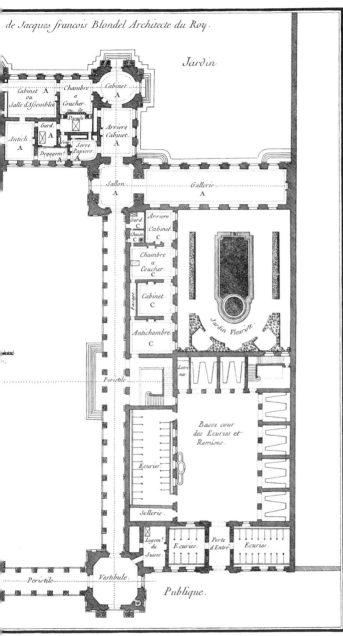

de Jacques francois Blondel Architecte du Roy.

Jardin

Cabinet
ou
Salle d'Assemblée A

Chambre
a
Coucher
ou de
Parade

Cabinet
A

Gard.
A

Antich
A

Degagem.t
A

Serre
Papiers

Arriere
Cabinet.
A

Sallon
A

Gallerie
A

Gard
C

Arriere
Cabinet
C

Chaise
C

Chambre
a
Coucher.
C

Cabinet
C

Jardin Fleuriste

Antichambre.
C

Peristile

Latrines

Basse cour
des Ecuries et
Remises.

Ecuries.

Sellerie.

Logem.t
du
Suisse

Ecuries.

Porte
d'Entré.

Ecuries.

Peristile

Vestibule.

Publique.

169

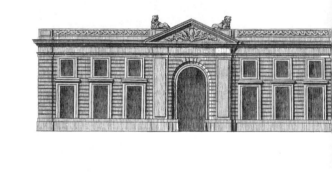

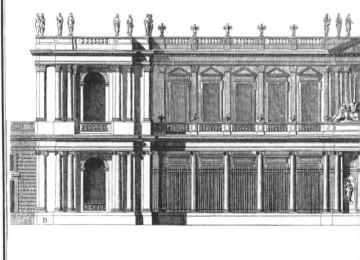

Elevation du côté de l'entrée

du Dessein de Jacqu

건축, 5부

왕실 건축가 자크 프랑수아 블롱델이 설계한 대저택 입구 쪽 입면도

Hôtel avec ses dépendances,
el Architecte du Roy.

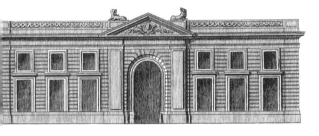

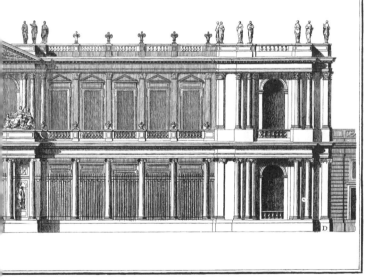

re

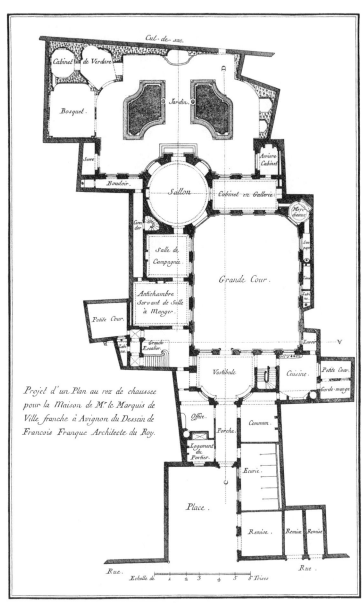

Cul-de-sac.

Cabinet de Verdure

Bosquet.

Jardin.

Serre

Arriere-Cabinet

Boudoir.

Saillon

Cabinet en Gallerie

Meri-enne

Com-dor

Salle de Campagnie.

Grande Cour.

Antichambre Servant de Salle à Manger.

Petite Cour.

Grande Escalier.

Lavoir

Projet d'un Plan au rez de chaussée pour la Maison de M.r le Marquis de Ville franche à Avignon du Dessein de François Franque Architecte du Roy.

Vestibule

Cuisine

Petite Cour.

Garde-mange

Office

Porche

Commun.

Logement du Porcher.

Ecurie.

Place.

Remise.

Remise Remise

Rue.

Echelle de 1 2 3 4 5 6 Toises

Rue.

Architecture .

건축, 6부

왕실 건축가 프랑수아 프랑크가 설계한 아비뇽의 저택 1층 도면

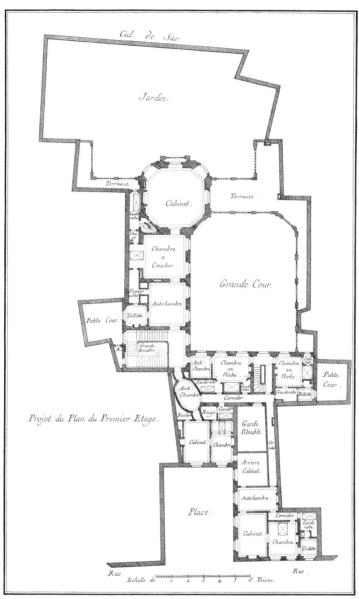

Cul de Sac.

Jardin.

Terrasse.

Cabinet.

Terrasse.

Garderobe.

Chambre a Coucher.

Grande Cour.

Degage

Antichambre.

Petite Cour.

Toilette.

Grande Escalier.

Ant. Chambre

Chambre en Niche.

Chambre en Niche.

Cabinet

Petite Cour.

Garderobe.

Garderobe.

Toilette.

Anti Chambre.

Corridor.

Projet du Plan du Premier Etage.

Bucher.

Bouge.

Garde.

Garde Meuble.

Cabinet.

Chambre.

Arriere Cabinet.

Antichambre.

Place.

Corridor

Garde robe.

Cabinet.

Chambre.

Toilette.

Rue.

Rue.

Echelle de 1 2 3 4 5 6. Toises.

Architecture.

건축, 6부

172의 저택 2층 도면

173

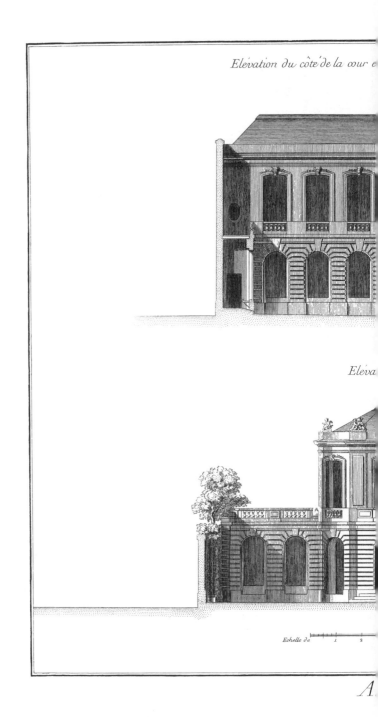

Eleva

Eleva

Echelle de 1 2

A

건축, 6부

172의 저택 안마당에서 본 입면도와 A-B를 따라 자른 계단부 단면도, 정원에서 본 입면도

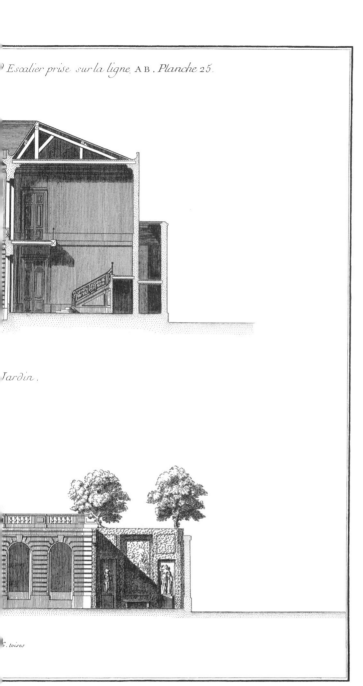

Escalier prise sur la ligne, A B . Planche 25.

Jardin .

5. toises

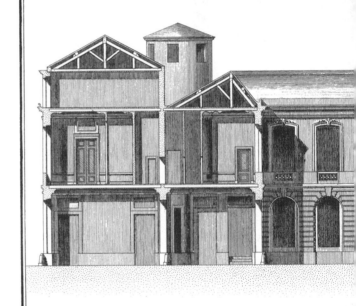

Coupe et Elevation sur la Longueur du Bat

Echelle de

건축, 6부

172의 저택 C-D를 따라 자른 종단면도 및 입면도

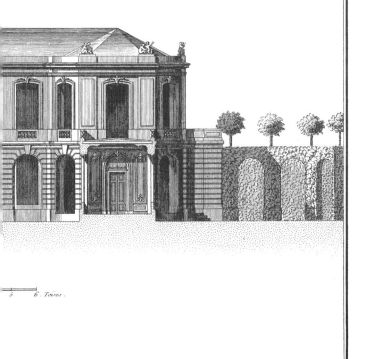

5 6. Toises.

_re

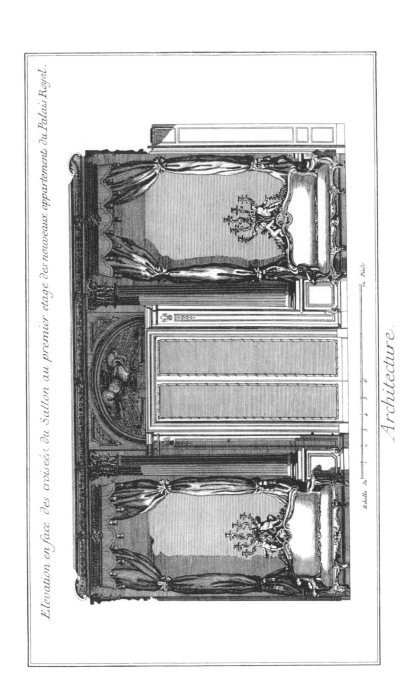

Elevation en face des croiseés du Sallon au premier etage des nouveaux appartements du Palais Royal.

Architecture.

Echelle de 1 2 3 4 5 6 15 *Pieds.*

건축, 7부

왕궁(팔레 루아얄) 신축 공간 2층 응접실 창문 맞은편 입면도

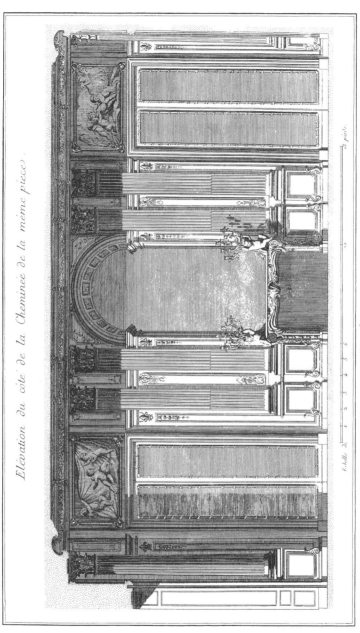

건축, 7부

응접실 벽난로

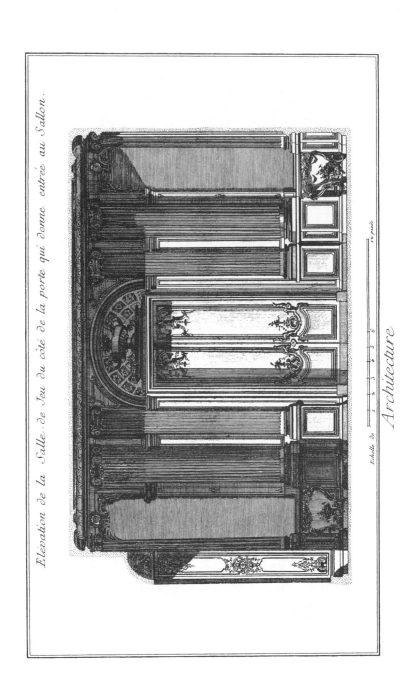

Élévation de la Salle de Jeu du côté de la porte qui donne entrée au Sallon.

Architecture

Echelle de

건축, 7부

응접실과 연결된 유희실 출입문

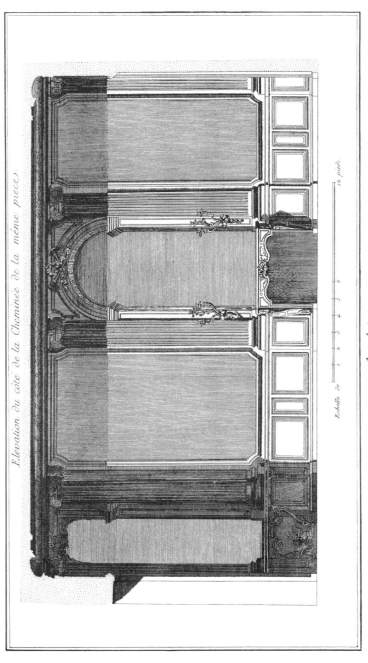

Elevation du côté de la Cheminée de la même piece.

Echelle de 1 2 3 4 5 6 12 pieds.

건축, 7부

유희실 벽난로

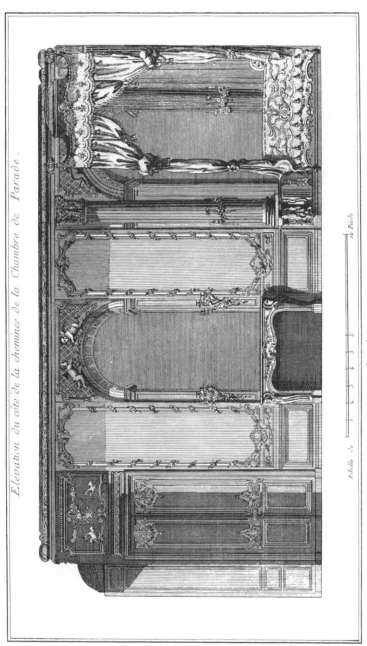

Elévation du côté de la cheminée de la Chambre de Parade.

Echelle de 1 2 3 4 5 6 12 Pieds

Architecture

건축, 7부

전시실 벽난로

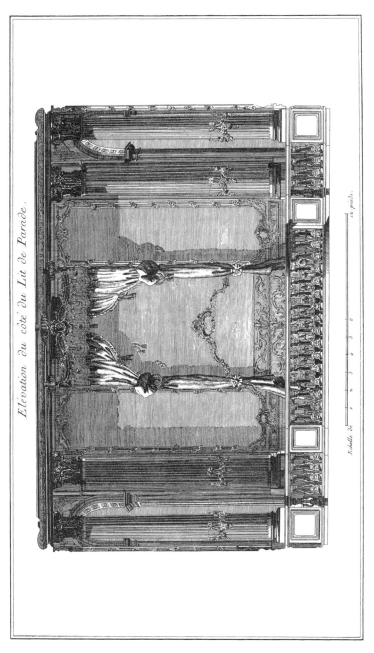

Elévation du côté du Lit de Parade.

Architecture.

Echelle 2ᵉ

10 pieds.

건축, 7부

전시실 시신 안치대

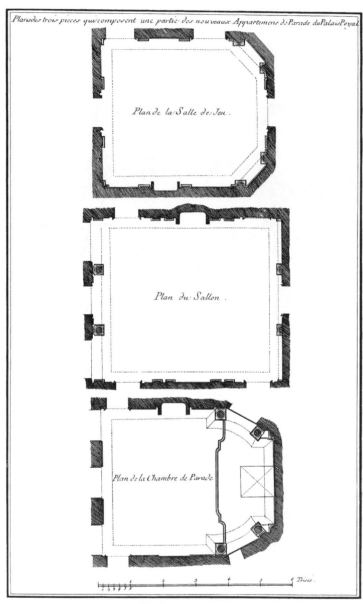

Architecture.

건축, 7부

접견용 신축 공간 내 세 방의 도면

184

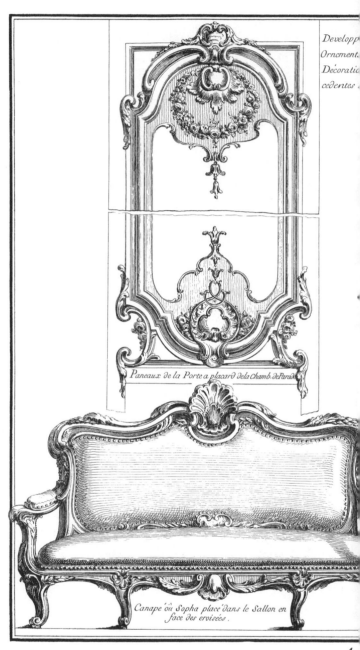

Developp
Ornement.
Décoratio
cedentes

Paneaux de la Porte a placard dela Chamb. de Paris

Canape où Sopha placé dans le Sallon en
face des croisées.

Ar

건축, 7부

세 방의 주요 가구 및 장식

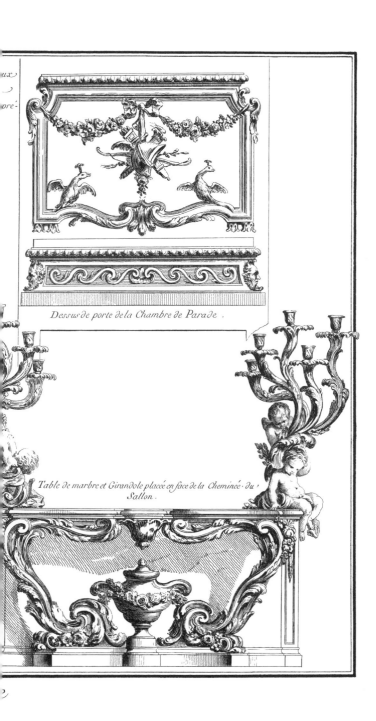

Dessus de porte de la Chambre de Parade .

Table de marbre et Girandole placée en face de la Cheminée du Sallon .

187

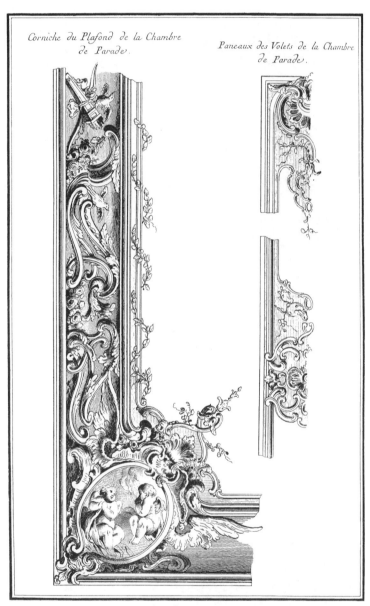

Corniche du Plafond de la Chambre de Parade.

Paneaux des Volets de la Chambre de Parade.

Architecture.

건축, 7부

전시실 천장 돌림띠 및 덧창 패널

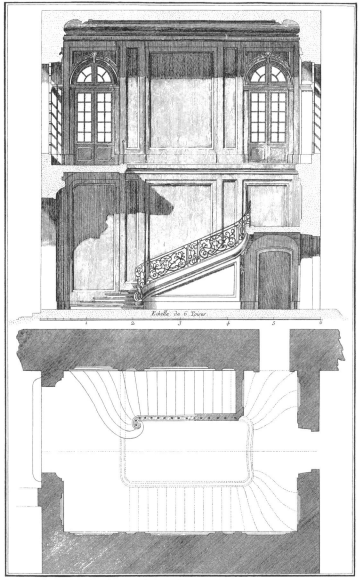

Plan au Rez de chaussée et Elévation intérieure de l'Escallier qui conduit du Cloitre au Dortoir de l'Abbaye
de l'aulnisant executé sur les desseins de M.ʳ Franque Architecte du Roy.

건축, 7부
왕실 건축가 프랑크가 설계한 볼뤼장 수도원의 경내에서 공동 침실로 이어지는
계단부 실내 입면도 및 1층 평면도

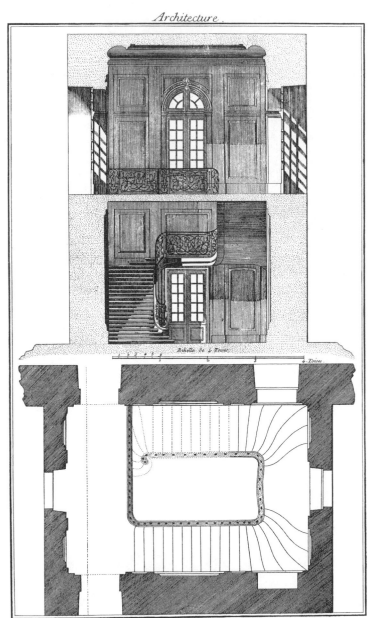

Plan du premier étage et Elévation intérieure de l'Escallier qui conduit du Cloitre au Dortoir de l'Abbaye de Vauluisant exécuté sur les Desseins de M. Franque Architecte du Roy.

건축, 7부

왕실 건축가 프랑크가 설계한 볼뤼장 수도원의 경내에서 공동 침실로 이어지는
계단부 실내 입면도 및 2층 평면도

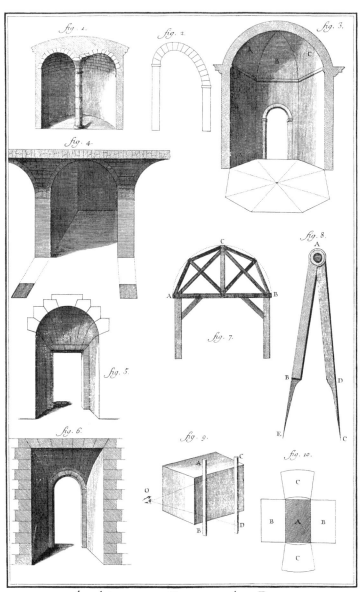

Architecture, Couppe des Pierres.

건축, 석재 절단

볼트(궁륭)와 아치 및 기타 석조물, 볼트 건설용 틀, 컴퍼스, 다듬돌 제작

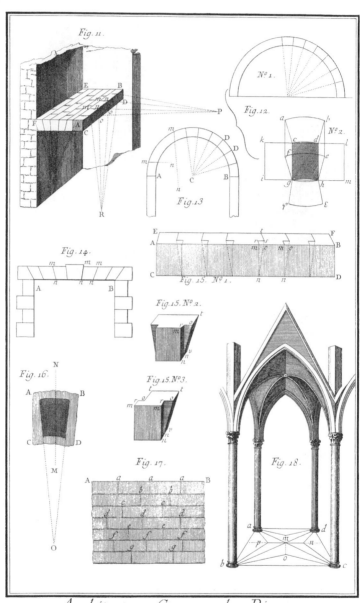

Architecture, Couppe des Pierres.

건축, 석재 절단

볼트 시공도, 고딕 볼트

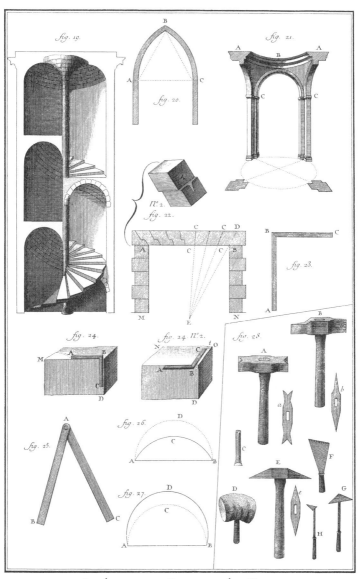

Architecture, Couppe des Pierres.

건축, 석재 절단

나선형 볼트, 고딕 아치, 펜던티브, 평아치, 석공 연장

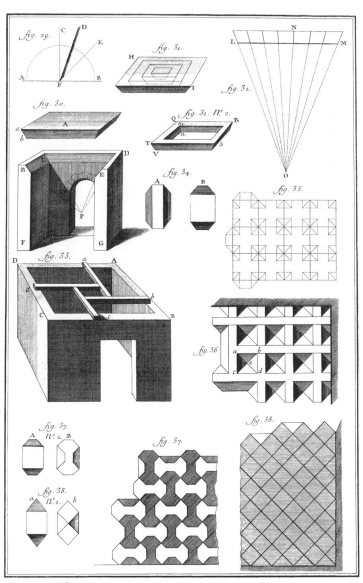

Architecture, Couppe des Pierres.

건축, 석재 절단

안쪽이 평평한 볼트 시공도

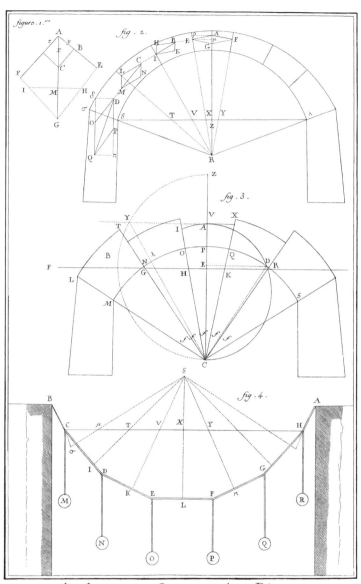

Architecture, Couppe des Pierres.

건축, 석재 절단

볼트의 응력

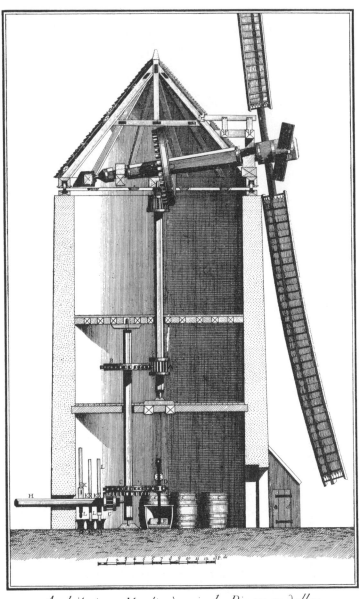

Architecture, Moulin à scier les Pierres en dalles.

건축, 판석 제조

공장 단면도

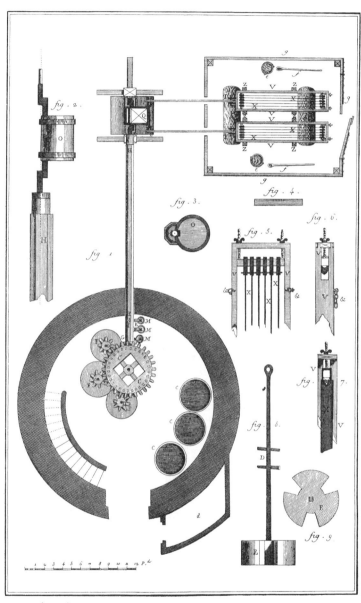

Architecture, Moulin à scier les Pierres en dalles

건축, 판석 제조

석재 재단기 평면도 및 주요 부품

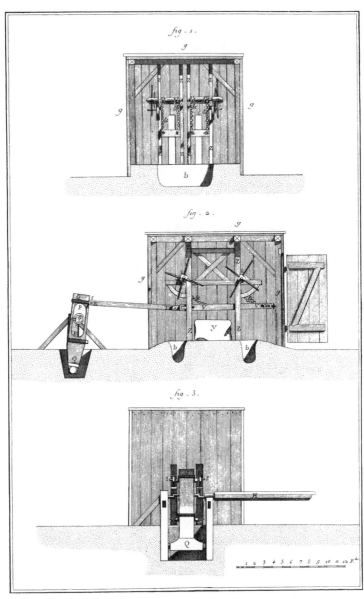

Architecture, Moulin à scier les Pierres en dalle.

건축, 판석 제조

석재 재단기 부속 장치

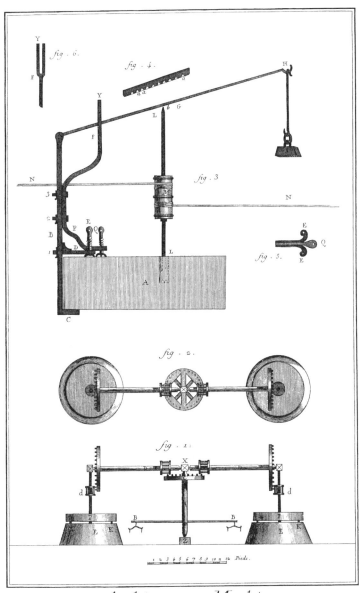

Architecture, Machine

à Forer les Pierres et a tourner les bases des Colonnes

건축

석재 천공기 및 원형 초석 연마기

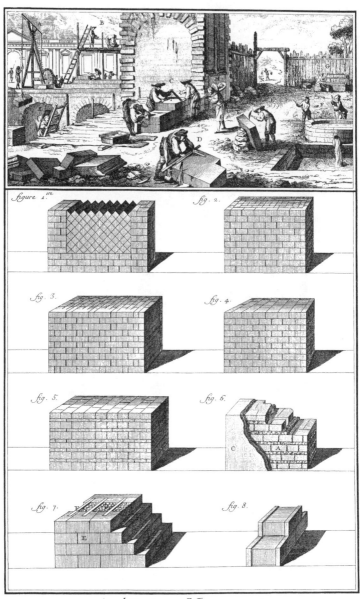

Architecture, Maçonnerie.

건축, 석축(조적조)

석축 공사

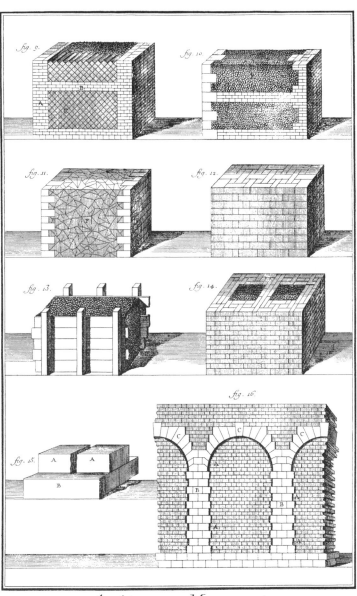

Architecture Maçonnerie.

건축, 석축

돌쌓기

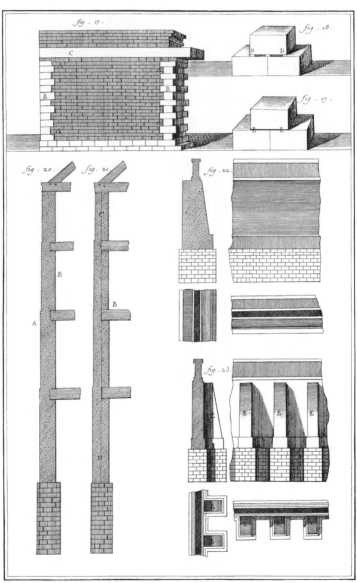

Architecture, Maçonnerie

건축, 석축

석벽 건설

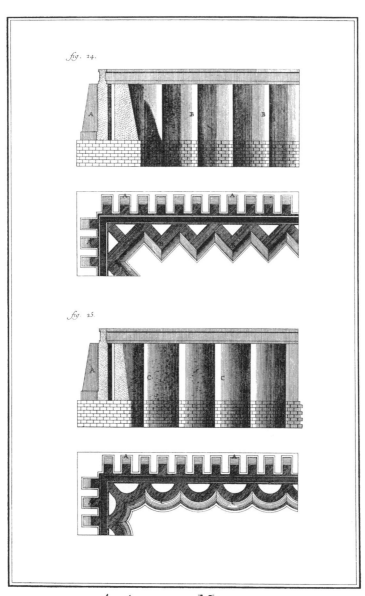

fig. 24.

fig. 25.

Architecture, Maçonnerie

건축, 석축

벽체와 버팀벽

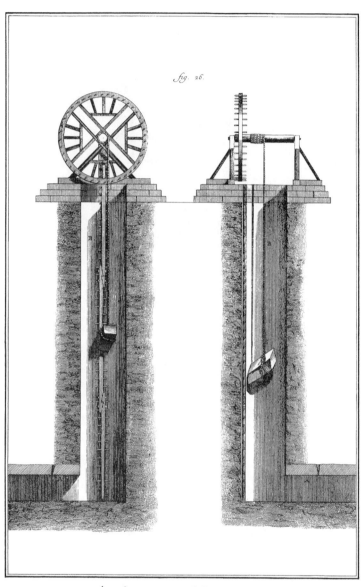

fig. 26.

Architecture, Maçonnerie.

건축, 석축

채석 장비 단면도

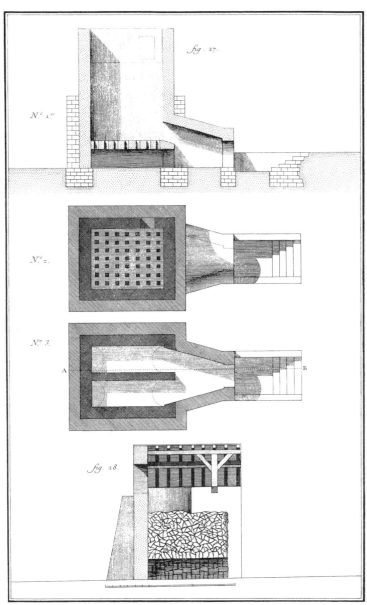

Architecture, Maçonnerie.

건축, 석축

벽돌 및 기와 가마, 석고 가마

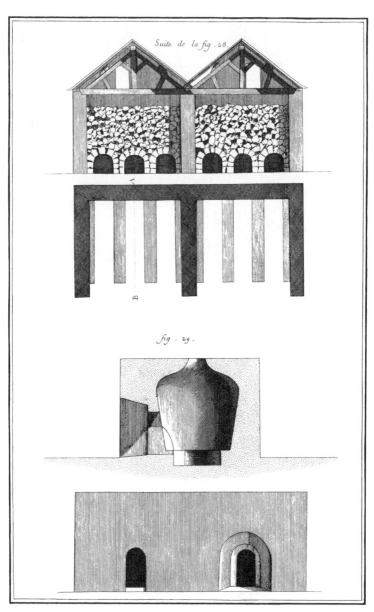

Architecture, Maçonnerie.

건축, 석축

석고 가마, 석회 가마

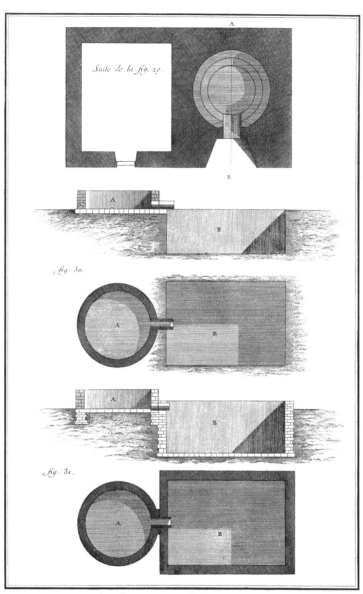

Architecture, Maçonnerie.

건축, 석축

석회 가마 및 관련 설비

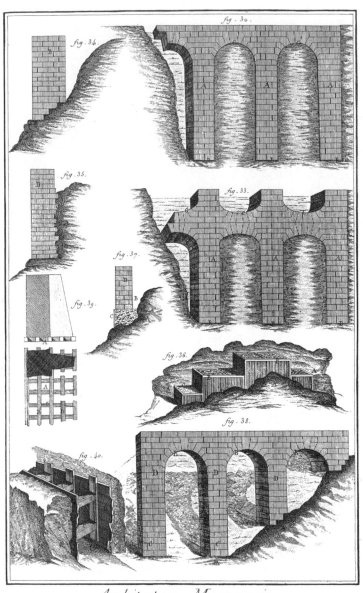

Architecture Maçonnerie.

건축, 석축

토대와 구조물

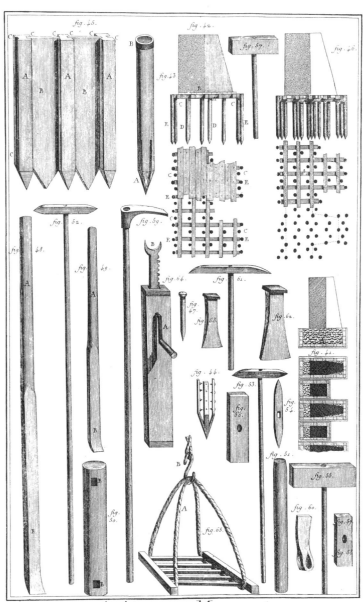

Architecture, Maçonnerie.

건축, 석축

수중 기초공사 장비, 채석 도구

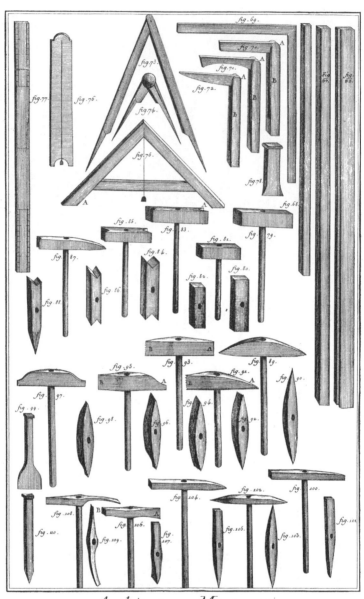

Architecture, Maçonnerie

건축, 석축

도구

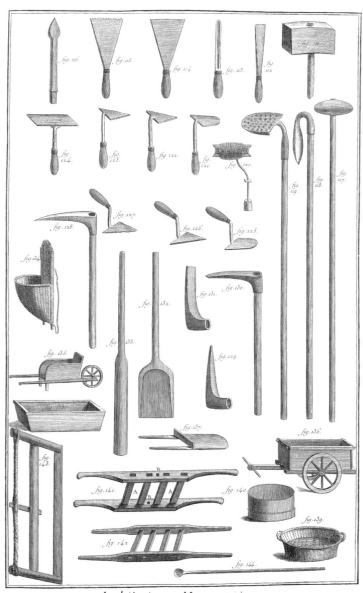

Architecture Maçonnerie.

건축, 석축

도구

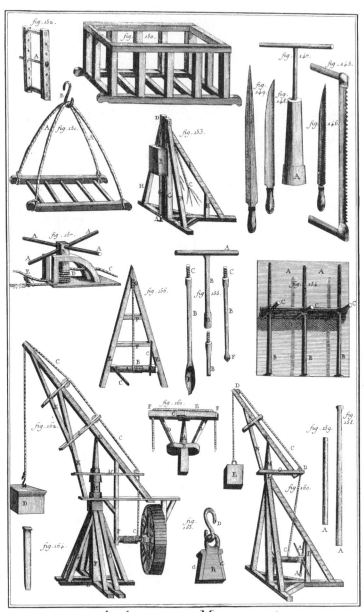

Architecture, Maçonnerie.

건축, 석축

도구 및 장비

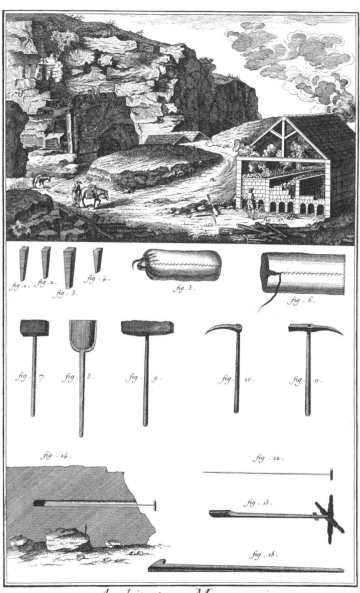

Architecture Maçonnerie.
Carrier Platrier.

건축, 석축

석고 채굴장 및 채굴 도구

213

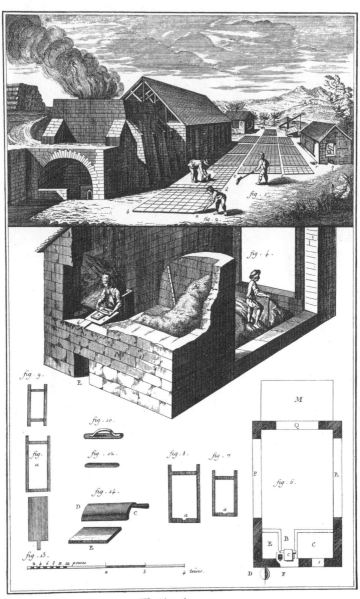

Tuilerie.

건축, 제와

기와 제조소, 성형 작업 및 장비

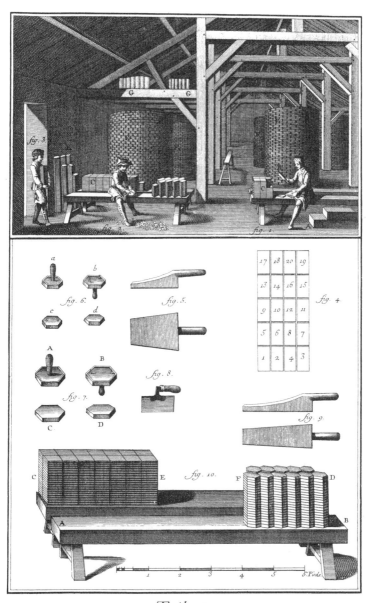

Tuilerie.

건축, 제와

작업장 및 장비

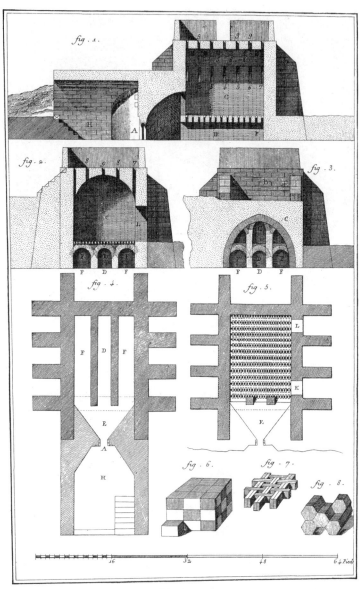

Tuilerie

건축, 제와

벽돌·기와·타일 굽는 가마의 단면도 및 평면도

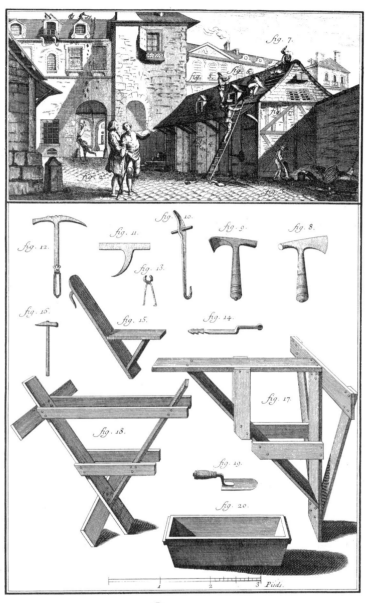

Couvreur.

건축, 개와(蓋瓦)

지붕을 이는 기와공들, 관련 도구 및 장비

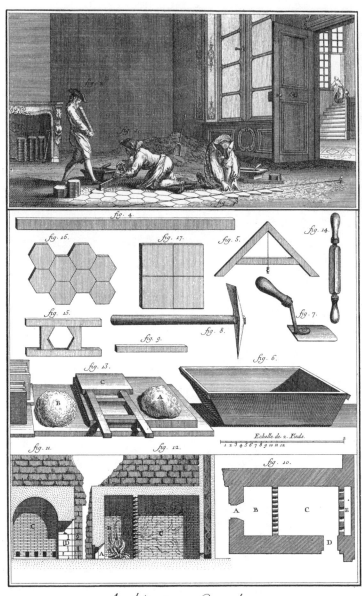

Architecture, Carreleur.

건축, 바닥 공사

바닥을 평평하게 고르고 타일을 까는 인부들, 관련 도구 및 설비

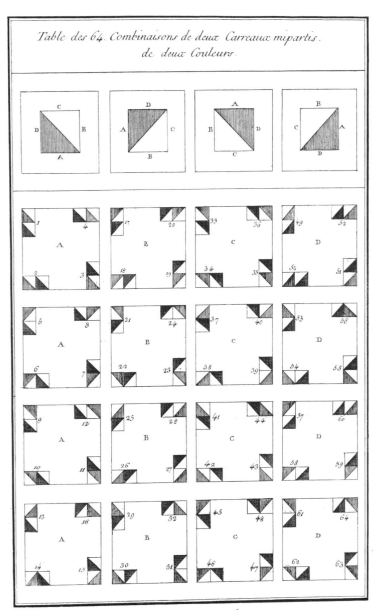

Table des 64. Combinaisons de deux Carreaux mipartis.
de deux Couleurs.

Architecture, Carreleur.

건축, 바닥 공사

2색 타일을 까는 64가지 방법

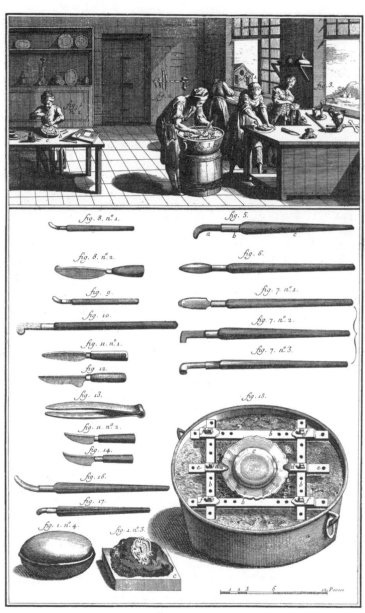

Argenteur.

은도금

접시 및 기타 물품에 은박을 입히고 무늬를 새기는 노동자들, 관련 도구와 장비

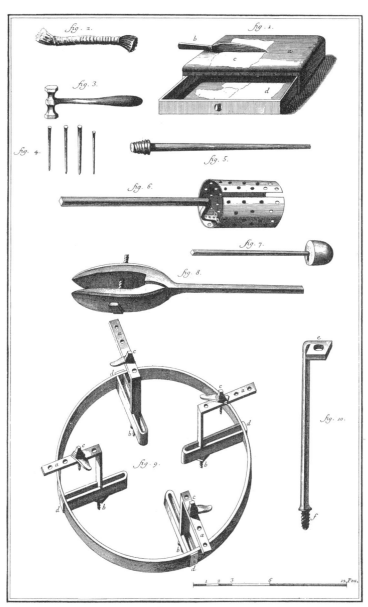

Argenteur.

은도금

도구 및 장비

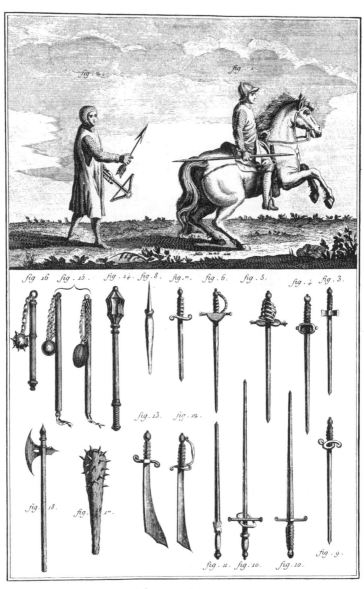

Armurier.

무장

무장한 경기병과 쇠뇌 사수, 고대 무기

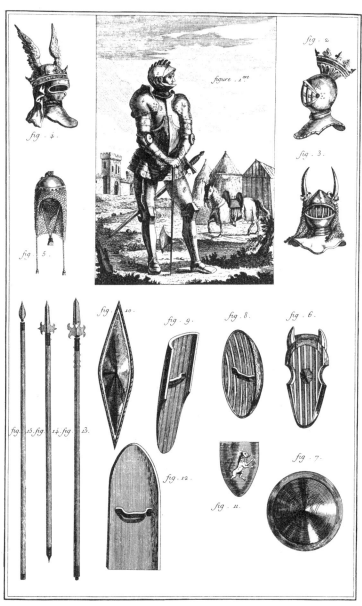

Armurier.

무장

갑옷을 입고 투구를 쓴 근위 기병, 방패와 무기

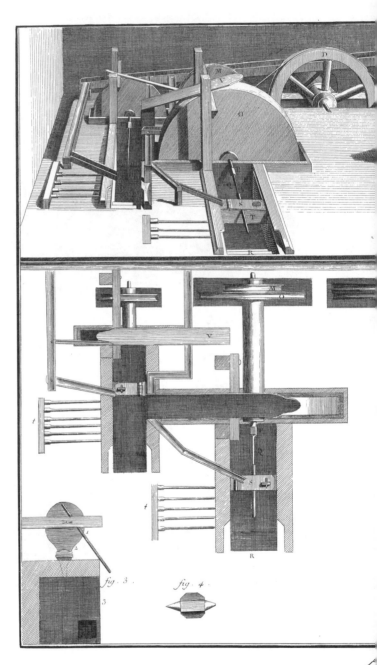

fig. 3.

fig. 4.

Machine à F

총기 제조

총신에 구멍을 뚫고 다듬는 기계

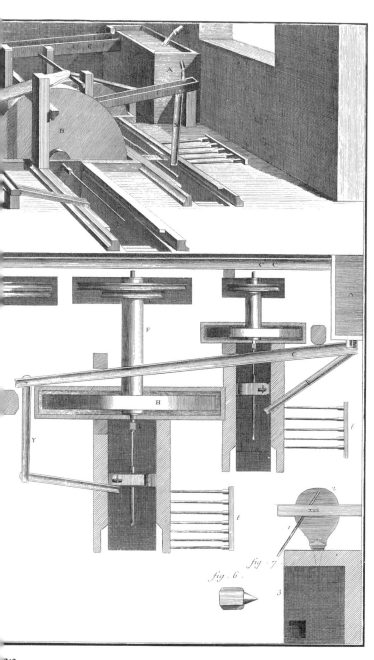

fig. 7.

fig. 6.

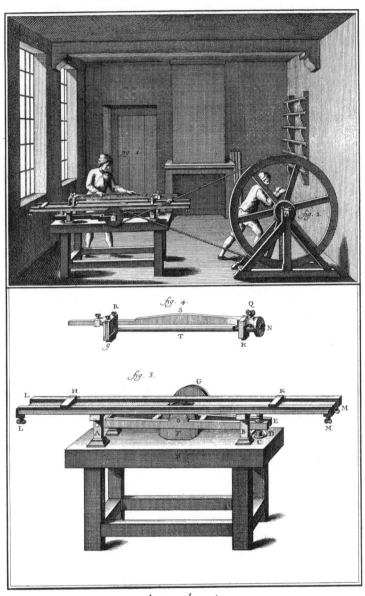

Arquebusier,
Machine à Caneler les Canons de Fusil.

총기 제조
강선 파는 기계

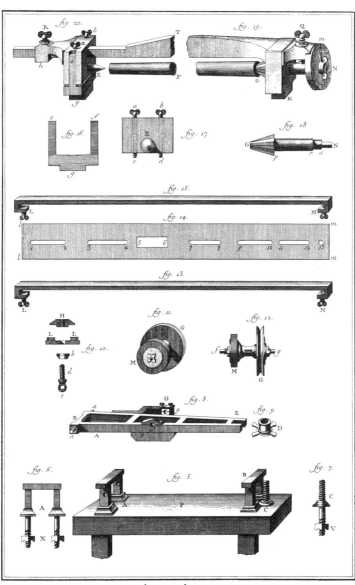

Arquebusier,

Dévelopements de la Machine à Caneler.

총기 제조

강선 파는 기계 분해도

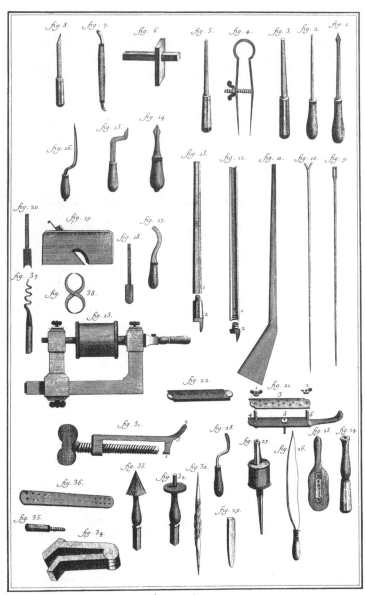

Arquebusier.

총기 제조

도구 및 장비

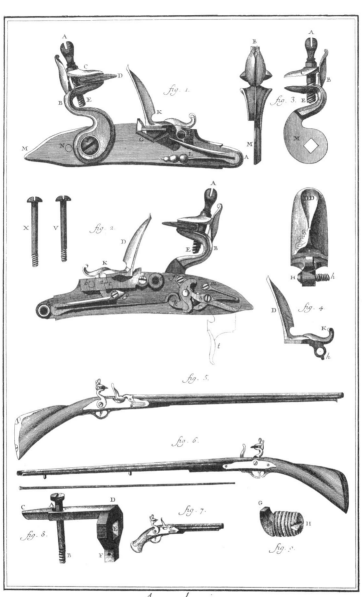

Arquebusier.

총기 제조

소총과 권총

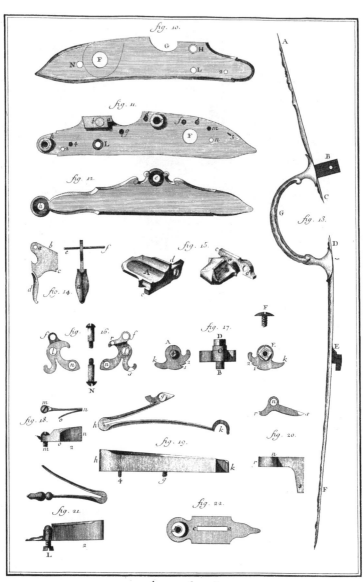

Arquebusier.

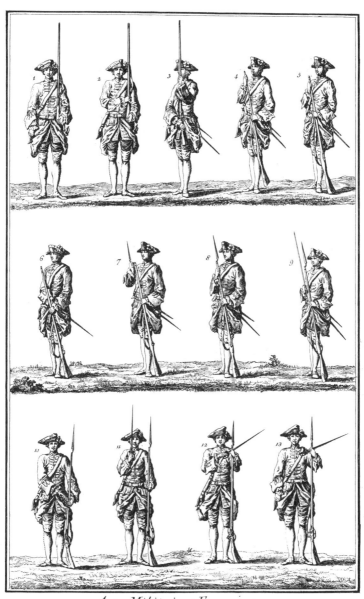

Art Militaire, Exercice.

군사술, 보병 훈련

소총을 든 보병

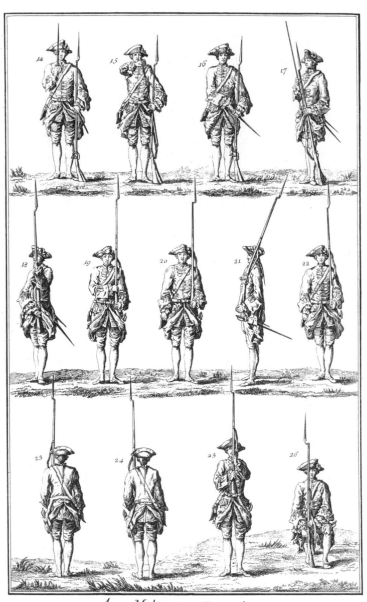

Art Militaire, Exercice

군사술, 보병 훈련

구령에 따라 자세를 취하는 보병

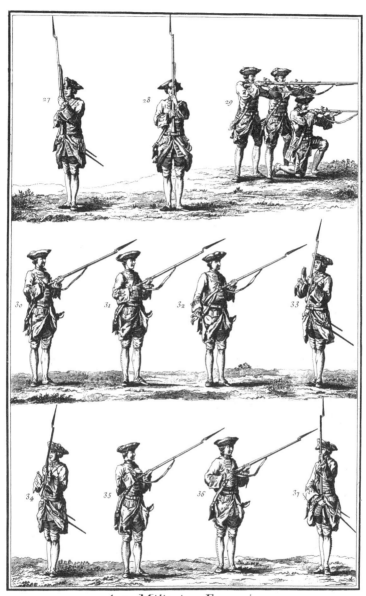

Art Militaire Exercice

군사술, 보병 훈련

거총 및 발사

233

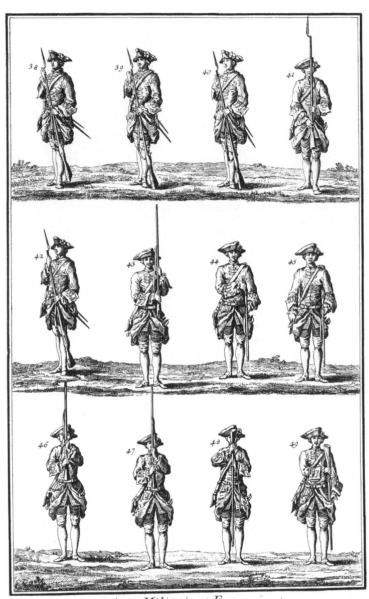

Art Militaire, Exercice.

군사술, 보병 훈련

구령에 따라 자세를 취하는 보병

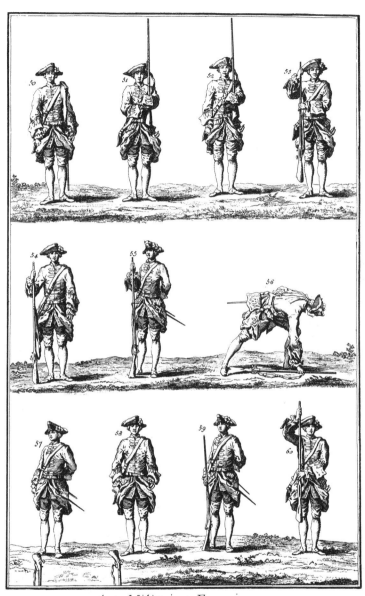

Art Militaire, Exercice

군사술, 보병 훈련
구령에 따라 자세를 취하는 보병

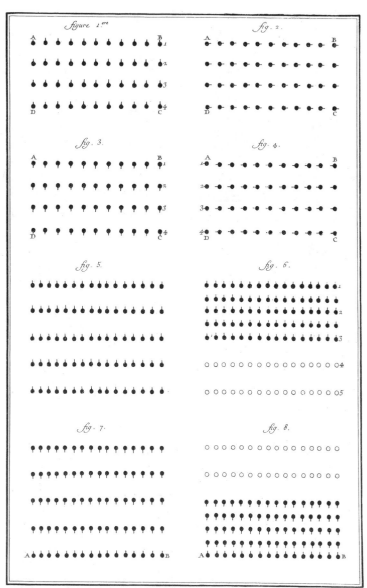

Art Militaire, Evolutions.

군사술, 기동 전개

보병대 이동 대형

Art Militaire, Evolutions.

군사술, 기동 전개

작전 계획

Art Militaire Evolutions.

군사술, 기동 전개

작전 계획 및 연습

Art Militaire, Evolutions.

군사술, 기동 전개

작전 계획 및 연습

Art Militaire Evolutions.

군사술, 기동 전개

작전 계획

Art Militaire, Evolutions.

군사술, 기동 전개

방향 전환 작전

Fig 43.

Gauche.

Droite.

Fig. 44.

Fig. 45.

Art Militaire Evolutions.

군사술, 기동 전개

방향 전환 작전 수행

Art Militaire, Evolutions.

Art Militaire, Evolutions.

군사술, 기동 전개

뒤로 돌아 전진

fig. 57.

fig. 58.

Art Militaire, Evolutions.

군사술, 기동 전개

종대 형성

Art Militaire, Evolutions.

군사술, 기동 전개

대형 변경

Art Militaire, Evolutions.

군사술, 기동 전개

사각 전투 대형 형성

Art Militaire, Evolutions.

군사술, 기동 전개

분열 행진

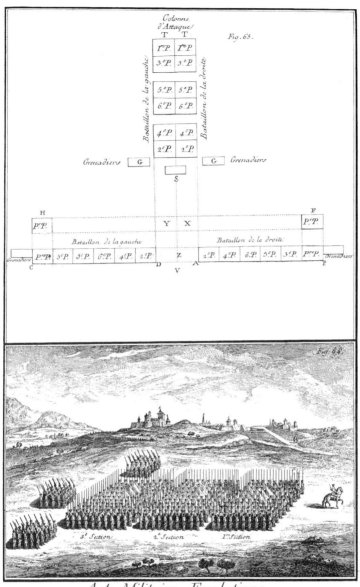

군사술, 기동 전개

공격 종대 형성, 세 무리로 나누어 행진하는 보병대와 후방을 호위하는 세 무리의 정예군

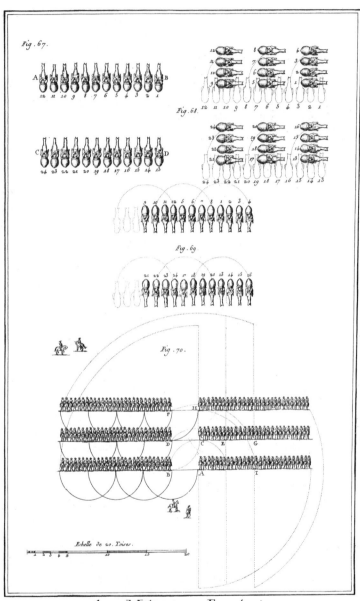

Art Militaire, Evolutions.

군사술, 기동 전개

기병대 이동 대형

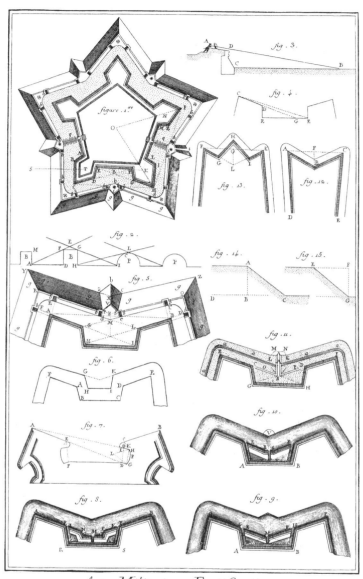

Art Militaire, Fortification.

군사술, 요새화

보루와 해자로 둘러싸인 오각형 요새의 평면도, 단면도 및 상세도

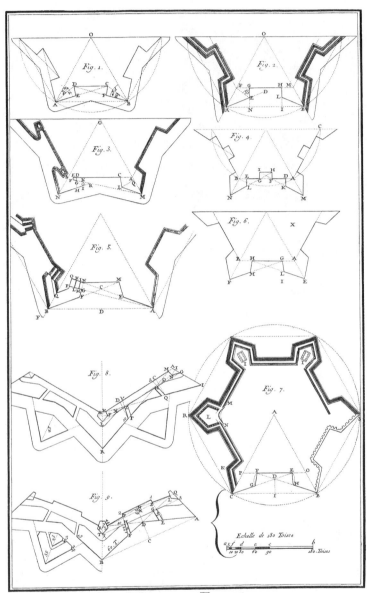

Art Militaire, Fortification.

군사술, 요새화

요새 축성법

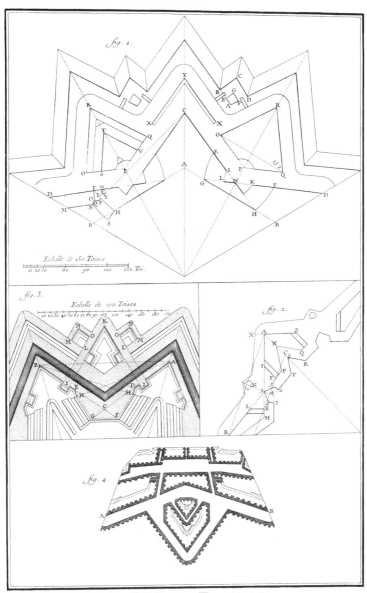

Art Militaire, Fortification.

군사술, 요새화

요새 축성법

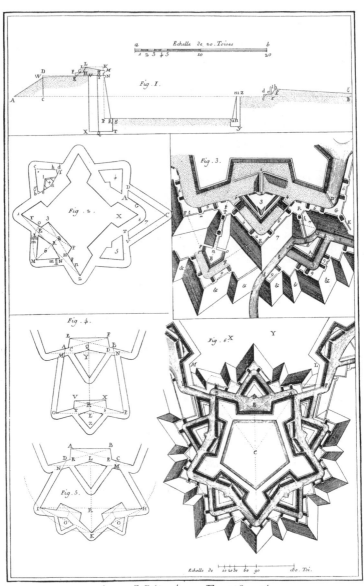

Art Militaire, Fortification.

군사술, 요새화

251 그림 1의 S-T를 따라 자른 단면도, 다양한 형태의 요새

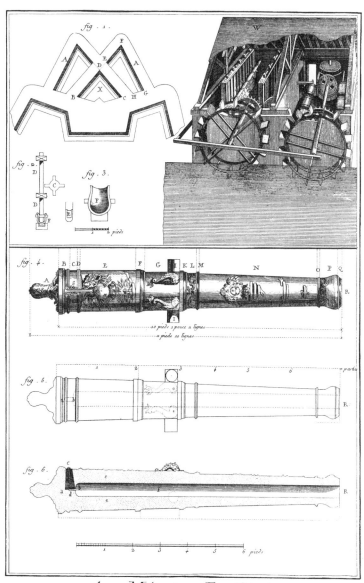

Art Militaire, Fortification.

군사술, 요새화

요새 상세도, 화약 제조 시설, 24파운드(리브르) 대포

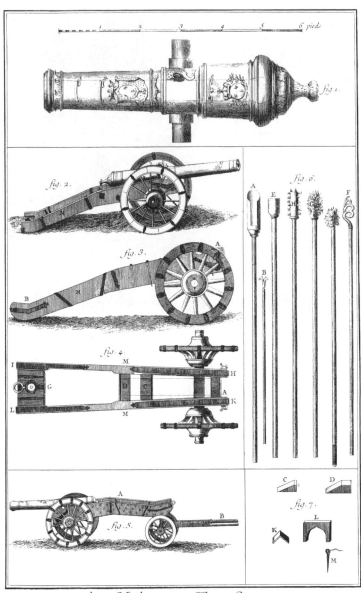

Art Militaire, Fortification.

군사술, 요새화

차륜식 포가에 장착한 24파운드 대포, 포탄 장전 도구

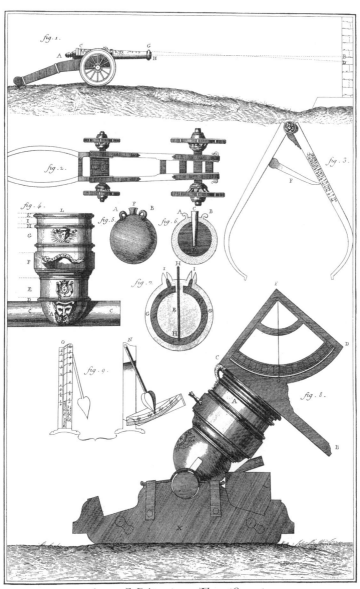

Art Militaire, Fortification.

군사술, 요새화

대포 조준법 및 상세도

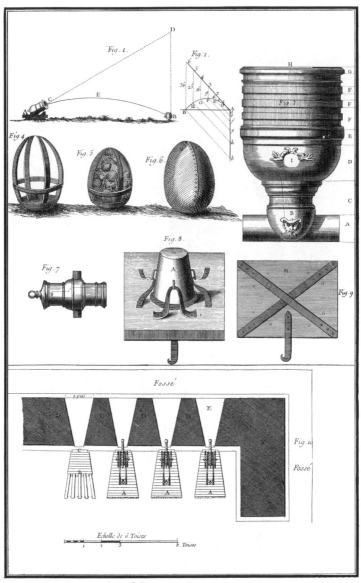

Art Militaire, Fortification.

군사술, 요새화

포탄의 탄도, 화포 및 포탄 상세도, 포대 평면도

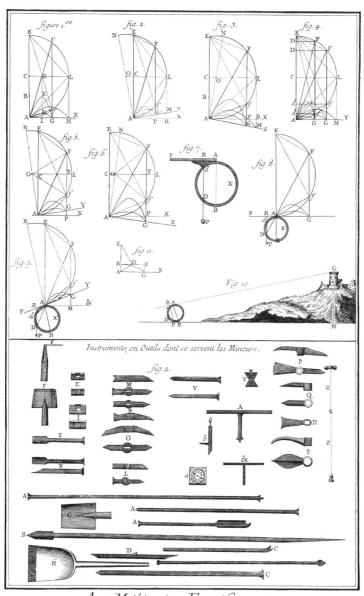

Art Militaire, Fortification.

군사술, 요새화

포탄 발사, 공병이 사용하는 다양한 도구

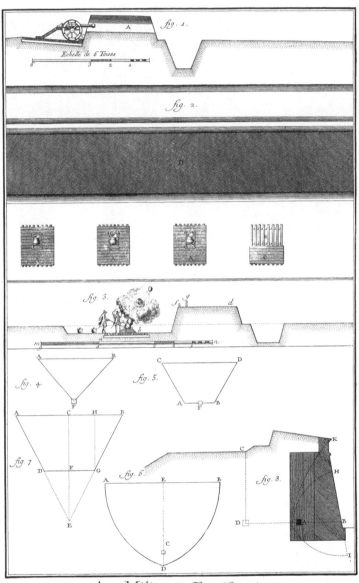

Art Militaire, Fortification.

군사술, 요새화

요새화한 포대 측면도

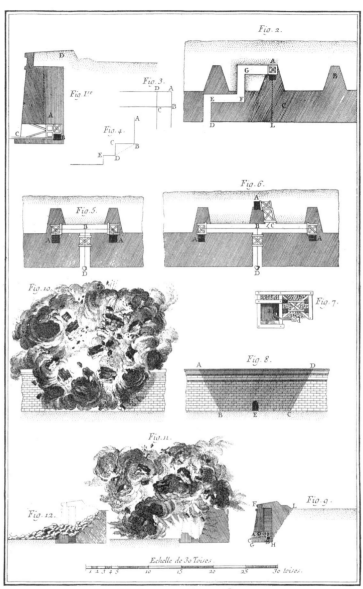

Art Militaire, Fortification.

군사술, 요새화

폭약 설치 및 발파

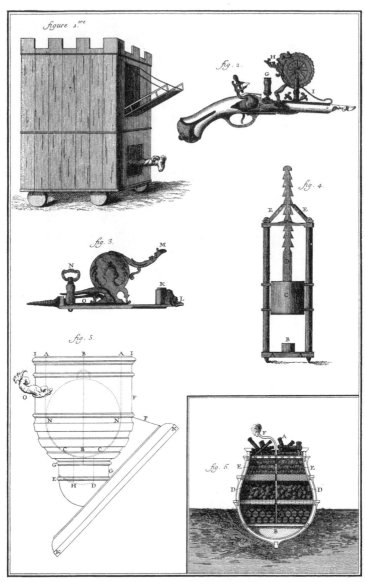

Art Militaire, Fortification

군사술, 요새화

파성추 및 기타 병기를 갖춘 공성탑

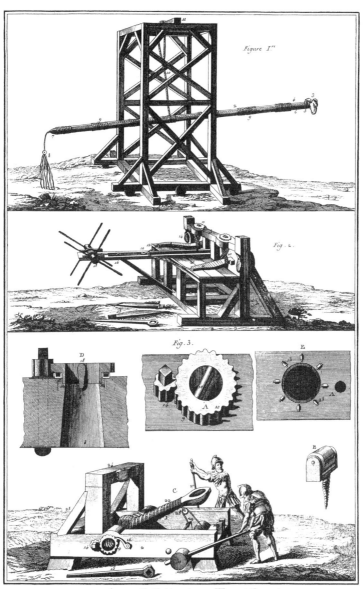

Art Militaire, Fortification.

군사술, 요새화

충차, 발리스타(노포), 투석기

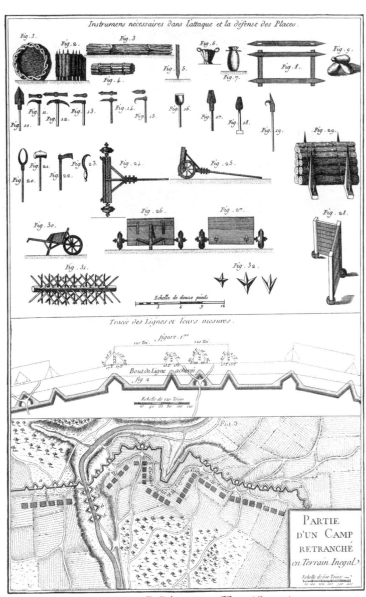

군사술, 요새화

공성 및 수성용 무기와 도구, 험한 지형을 이용해 요새화한 진지

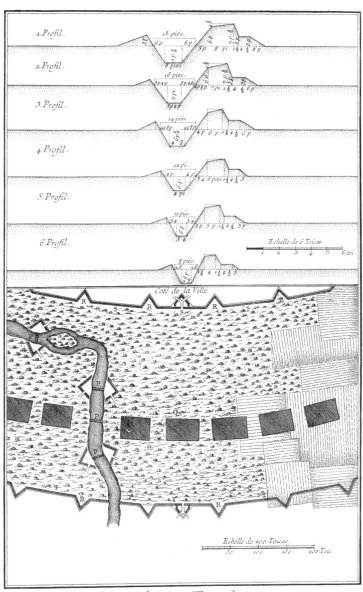

군사술, 요새화

보방(Vauban)이 설계한 요새의 윤곽, 도시 방어 진지

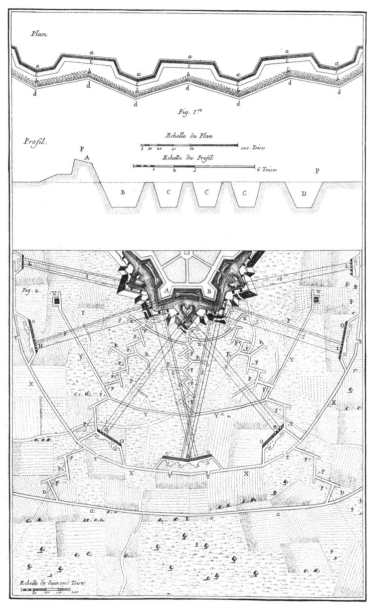

Art Militaire, Fortification.

군사술, 요새화

1734년 필립스부르크에 포위군이 둘러친 참호, 평지에 위치한 요새 공격술

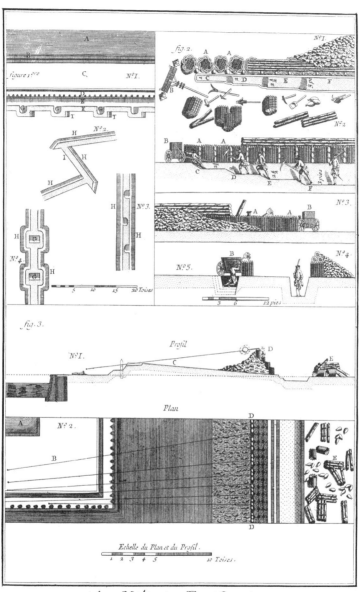

Art Militaire, Fortification.

군사술, 요새화

해자, 울타리 및 기타 요새 방어 시설

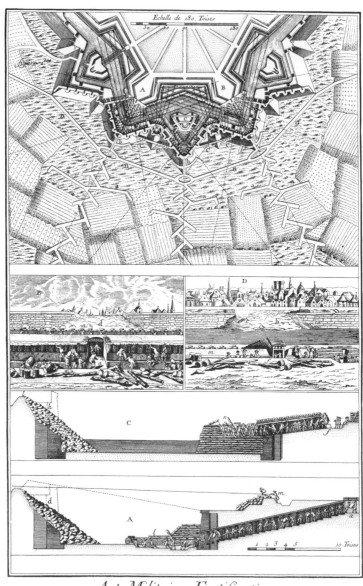

Art Militaire, Fortification.

군사술, 요새화

포대 배치, 엄폐호 및 교통호

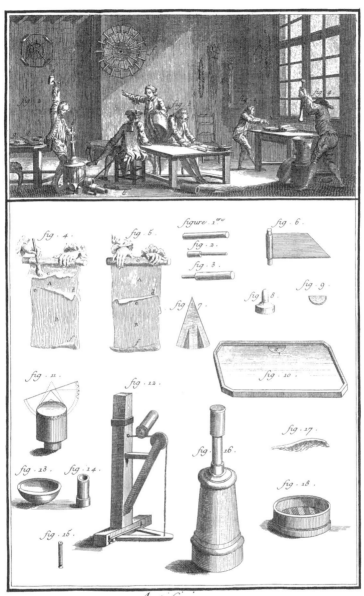

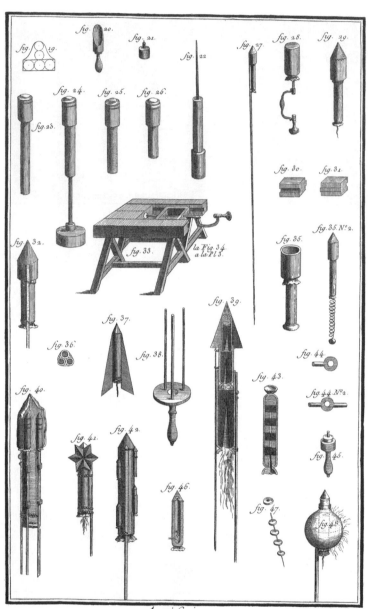

Artificier.

불꽃 제조

다양한 화전, 제작 도구 및 장비

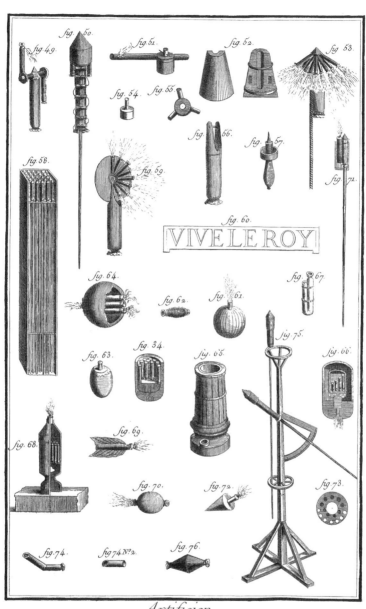

VIVE LE ROY

Artificier.

불꽃 제조

신호조명탄, 화통, 화포 및 기타 화구

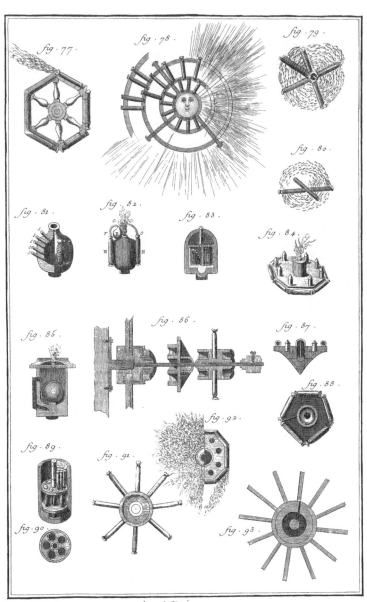

Artificier

불꽃 제조

불꽃 및 관련 화구

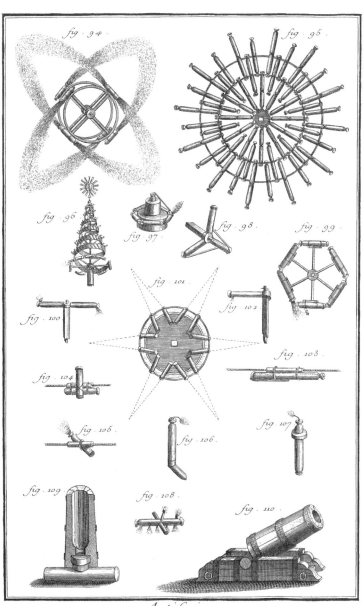

Artificier.

불꽃 제조

불꽃, 포가 위의 박격포

273

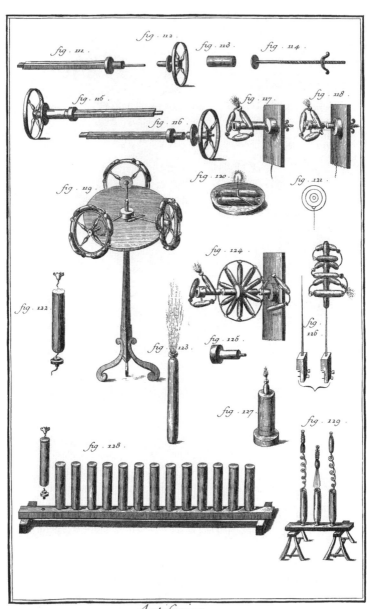

Artificier.

불꽃 제조

불꽃 발사 장치 및 기타 기구

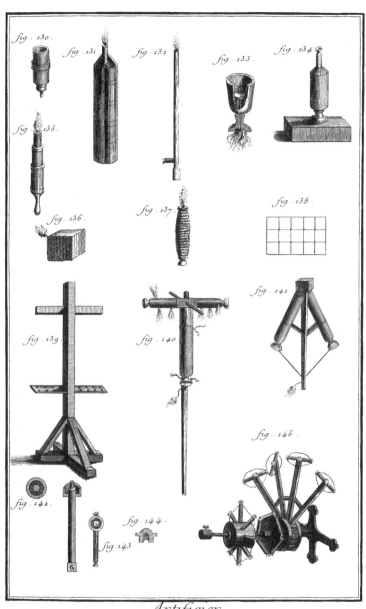

Artificier

불꽃 제조

다양한 화구 및 관련 장비

과학, 인문, 기술에 관한 도판집

제2권 1부

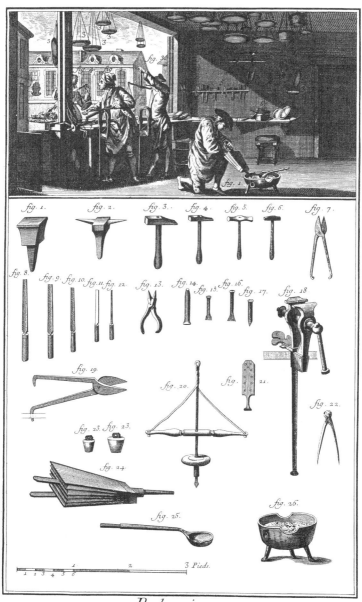

Balancier.

저울 제조

저울 제조장, 관련 도구 및 장비

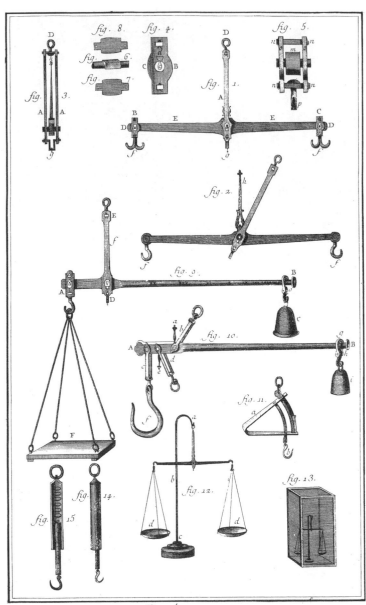

Balancier

저울 제조

저울 상세도

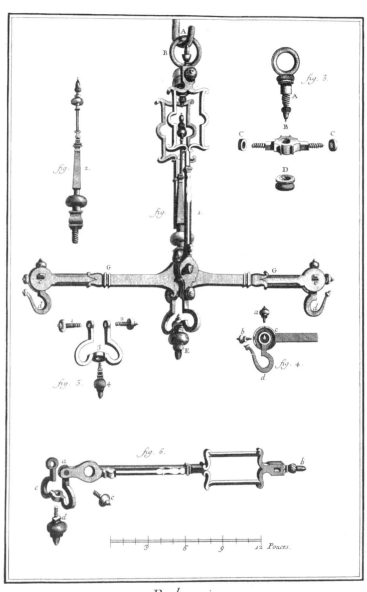

Balancier.

저울 제조

저울대 및 기타 부품

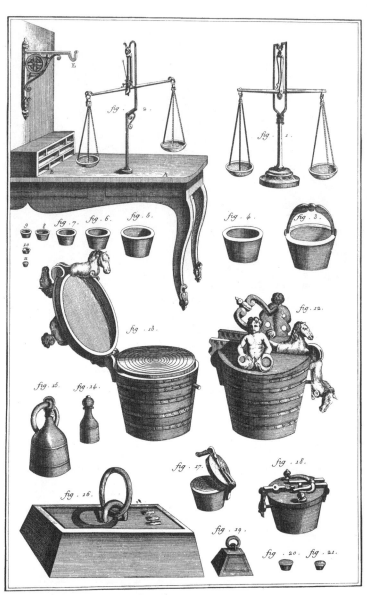

Balancier.

저울 제조

탁상용 저울과 분동

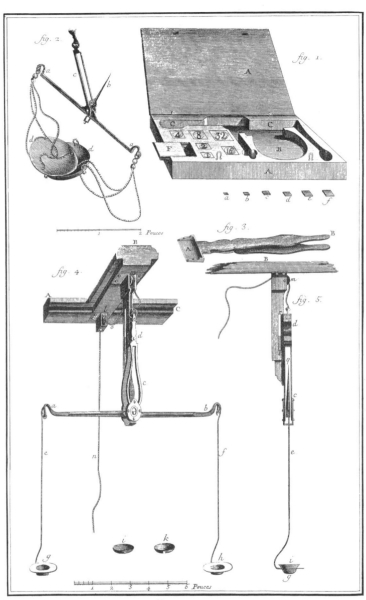

저울 제조

다이아몬드 계량용 저울과 분동

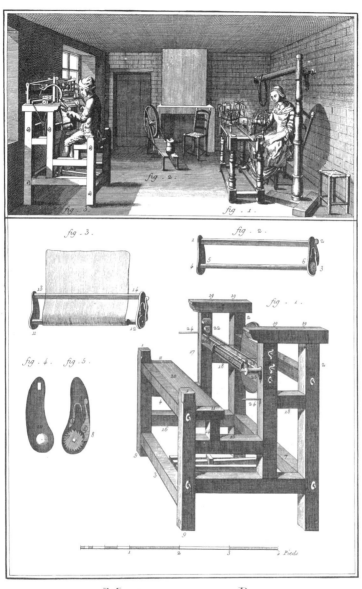

Metier à *faire des* Bas.

양말 편직기 제조 및 양말 편직

편직기로 양말을 짜는 직공들, 편직기 및 기타 장비

Fig. 2.

Fig. 4.

Méti

양말 편직기 제조

편직기 분해도, 1차 조립

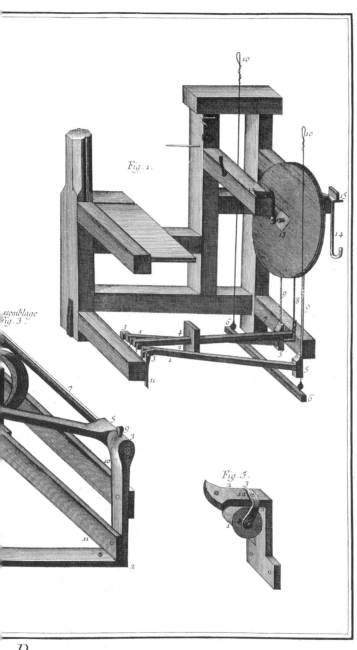

Fig. 1.

Assemblage
Fig. 3.

Fig. 5.

Bas.

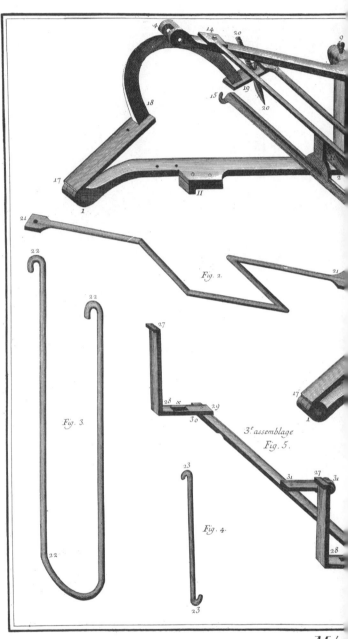

양말 편직기 제조

2차 및 3차 조립

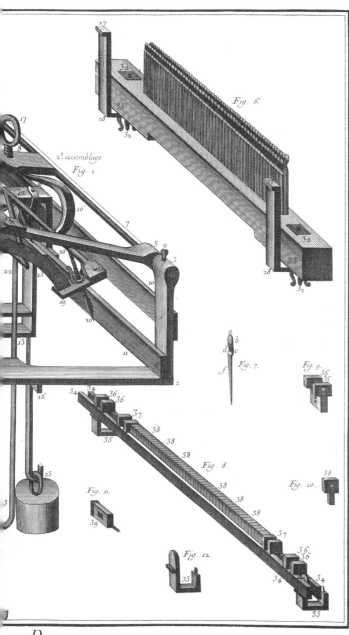

Fig. 6.

2.ᵉ assemblage
Fig. 1.

Fig. 7.

Fig. 9.

Fig. 8.

Fig. 10.

Fig. 11.

Fig. 12.

les Bas.

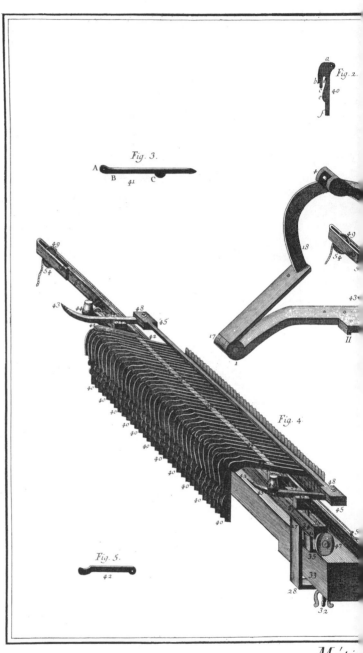

Fig. 2.

Fig. 3.

Fig. 4.

Fig. 5.

Méti

양말 편직기 제조

4차 조립

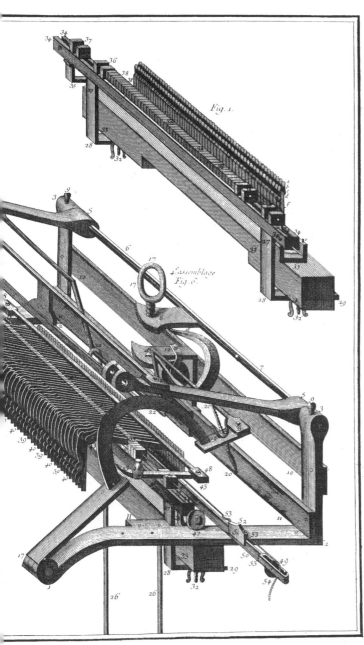

Fig. 1.

L'assemblage
Fig. 6.

Bas.

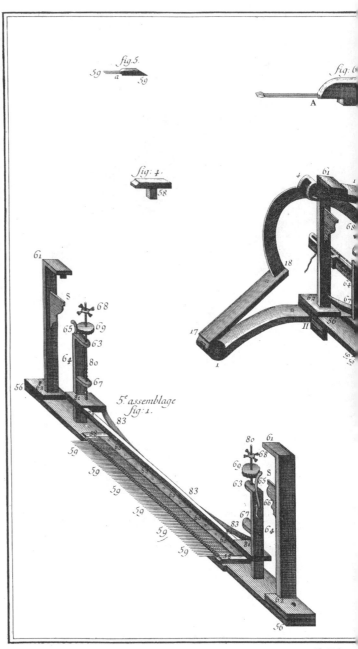

양말 편직기 제조

5차 및 6차 조립

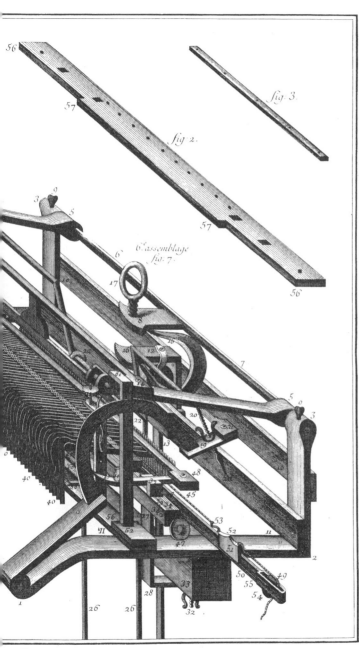

fig. 3.

fig. 2.

56

57

57

56

l'assemblage
fig. 7.

Bas.

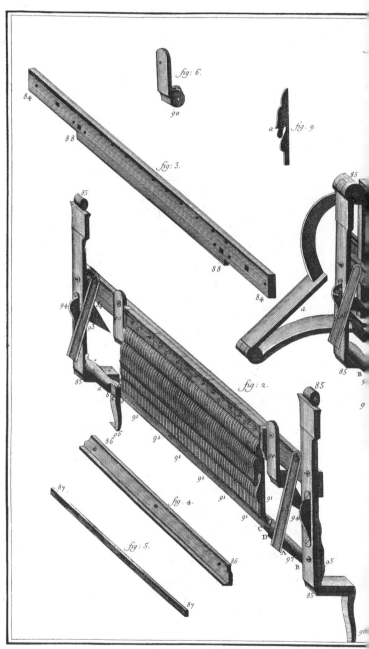

fig: 6.

fig: 3.

fig: 9.

fig: 2.

fig: 4.

fig: 5.

Méti

양말 편직기 제조

7차 및 8차 조립

294

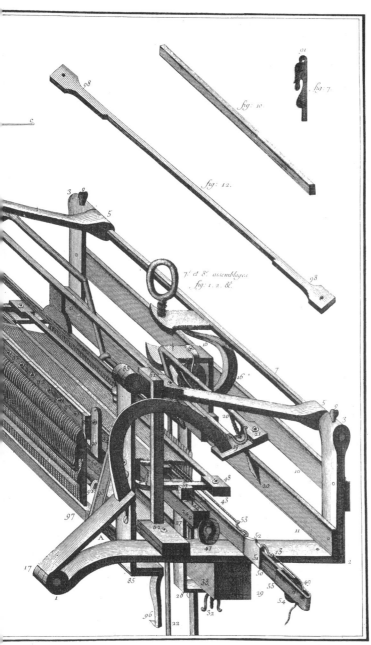

fig. 7.

fig. 10.

fig. 12.

7.^e et 8.^e assemblages
fig. 1. 2. &.

Bas.

Metio

양말 편직기 제조
9차 조립 및 완성

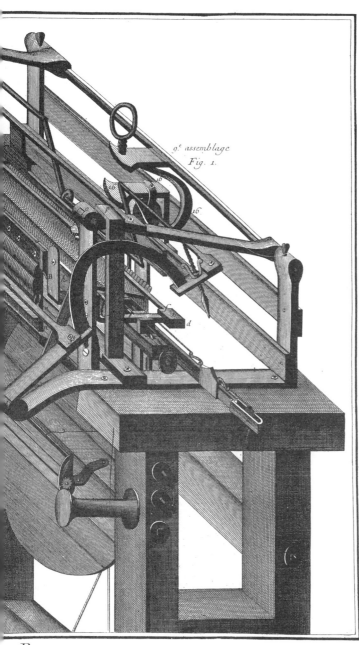

9.^e assemblage
Fig. 1.

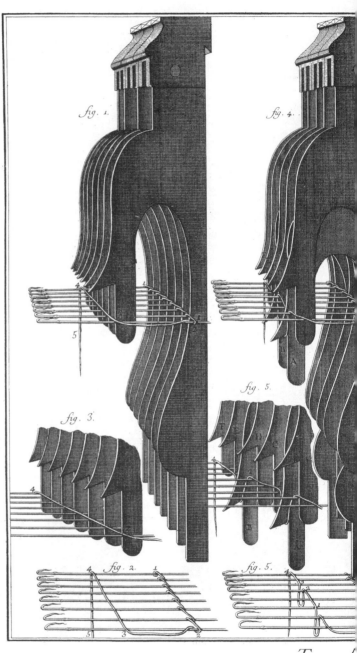

양말 편직

편직기에 실 걸기

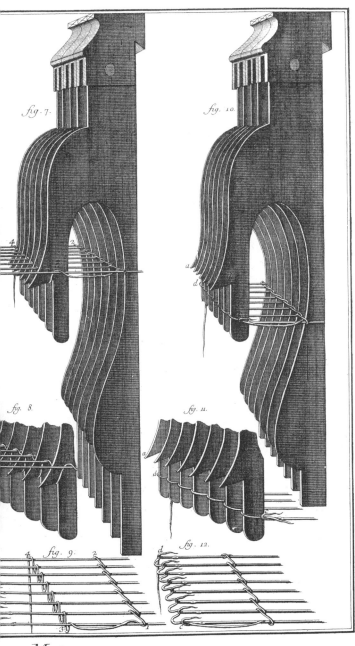

fig. 7.

fig. 10.

fig. 8.

fig. 11.

fig. 9.

fig. 12.

au Metier

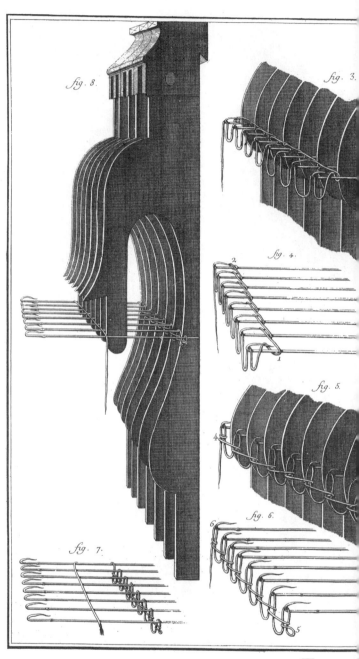

양말 편직

편직기로 양말 짜기

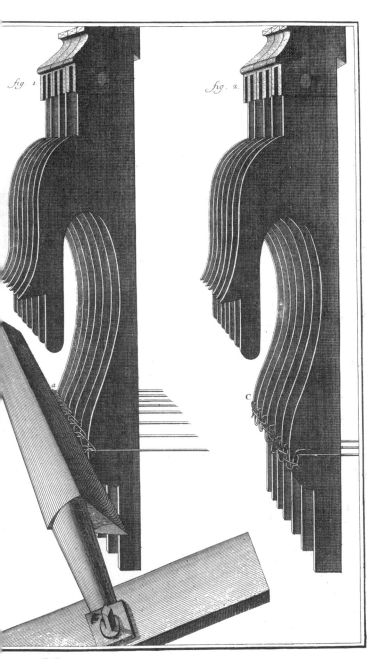

fig. 1

fig. 2

au Metier

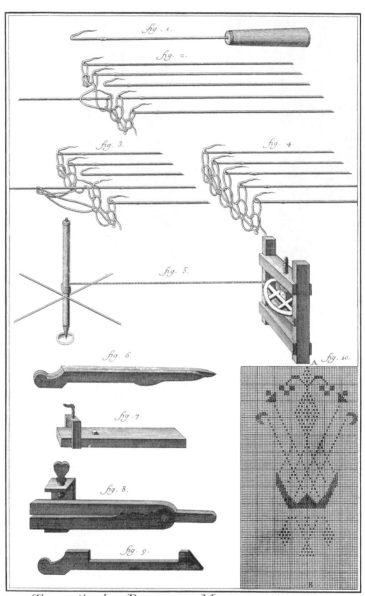

Travail du Bas au Metier avec différents outils à l'usage du faiseur de Metier a Bas et du faiseur de Bas au Metier.

양말 편직

양말 편직기 제조 및 편직기로 양말 짜기에 필요한 다양한 도구와 장비

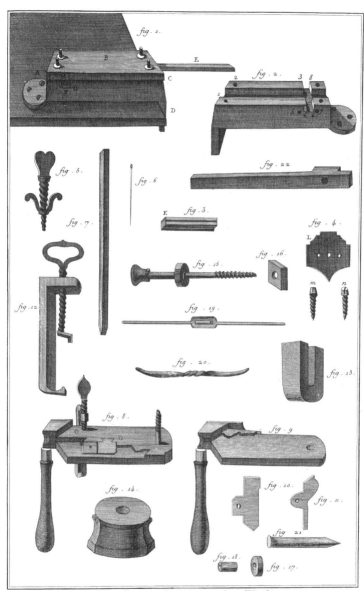

Suite des outils a l'usage du faiseur de Metier a
Bas et du faiseur de Bas au Metier.

양말 편직

양말 편직기 제조 및 편직기로 양말 짜기에 필요한 다양한 도구와 장비

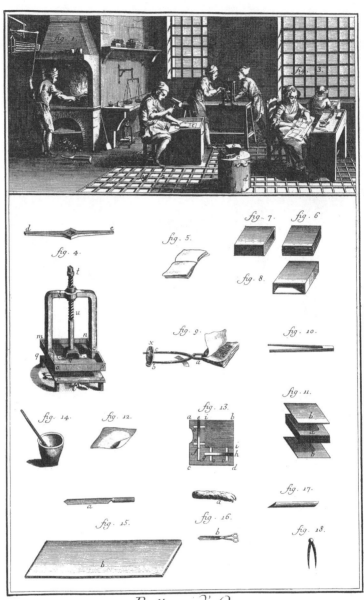

Batteur d' Or

금박 제조

작업장, 도구 및 장비

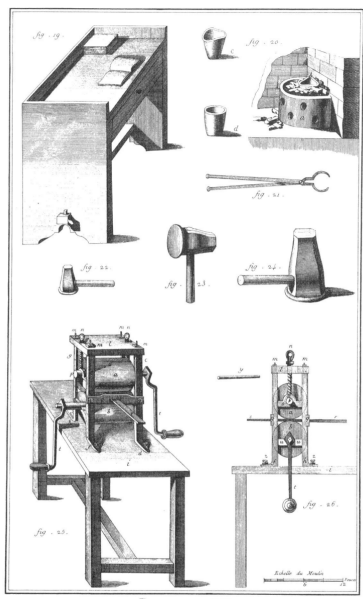

Batteur d'Or

금박 제조

작업대 및 기타 장비

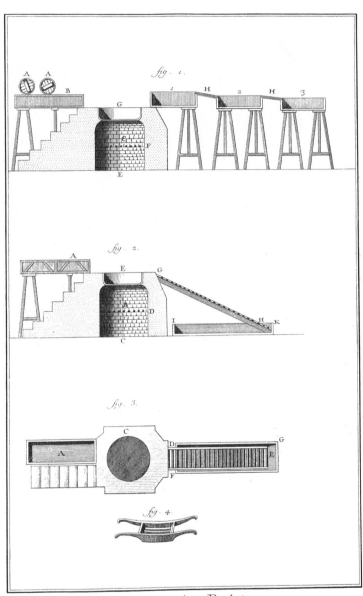

Blanc de Baleine.

경랍 제조

고래 지방을 녹이는 가마 및 관련 장비

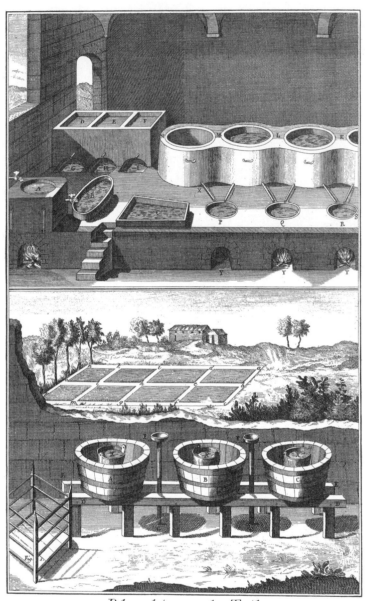

Blanchissage des Toiles.

직물 표백

직물 세탁 및 표백장

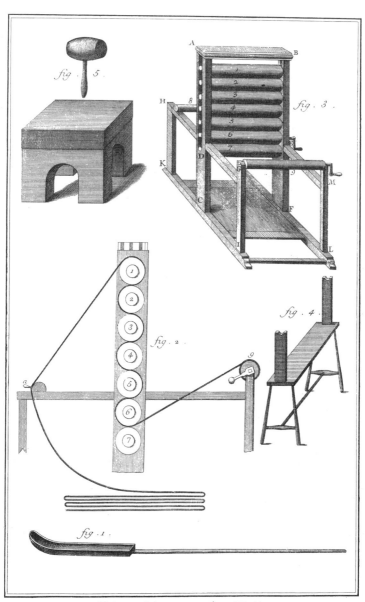

Blanchissage des Toiles.

직물 표백
주름 펴는 롤러 및 기타 장비

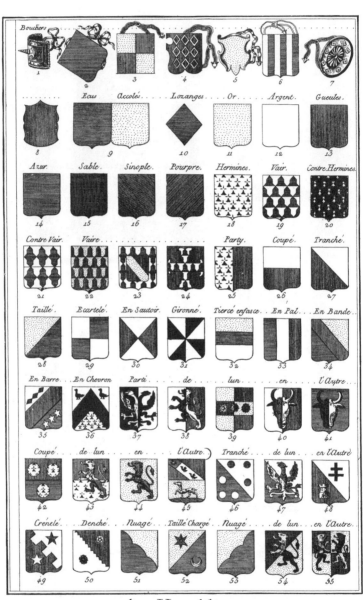

Art Heraldique

문장학

방패꼴 문장

310

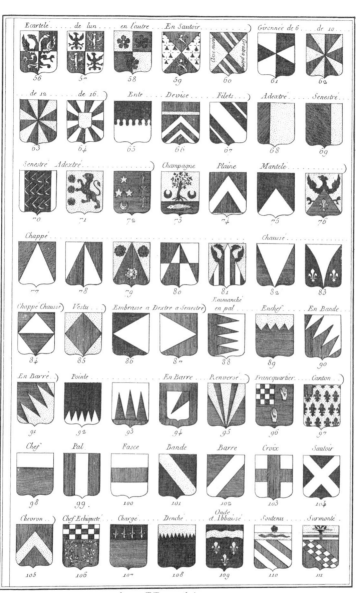

Art Heraldique.

문장학

4등분형 및 기타 방패꼴 문장

311

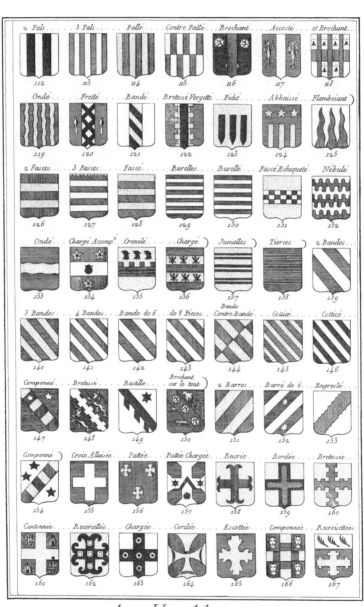

문장학

세로줄, 가로줄, 십자 및 기타 모티프를 사용한 방패꼴 문장

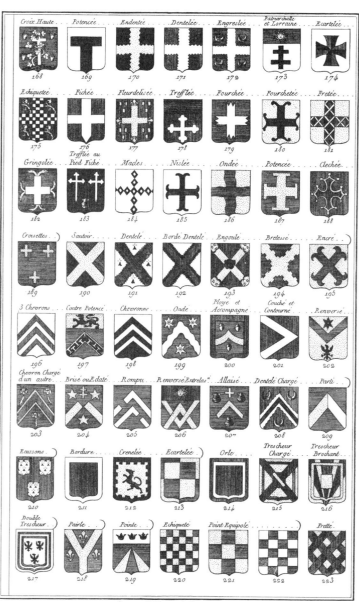

Art Heraldique.

문장학

동물 및 기타 상징을 넣은 방패꼴 문장

314

Art Heraldique.

문장학

새, 동물, 물고기, 곤충 등을 그려 넣은 방패꼴 문장

315

Art Heraldique

문장학

바다, 달, 별, 해, 동물, 뱀 등을 모티프로 사용한 방패꼴 문장

316

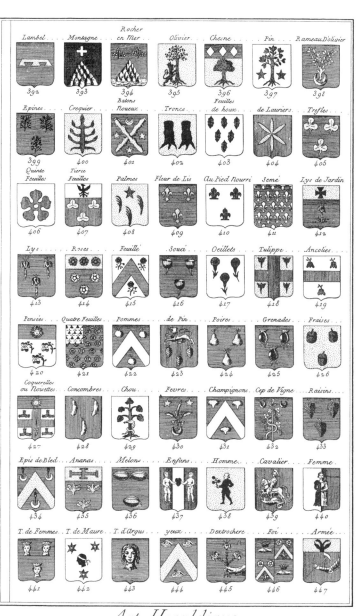

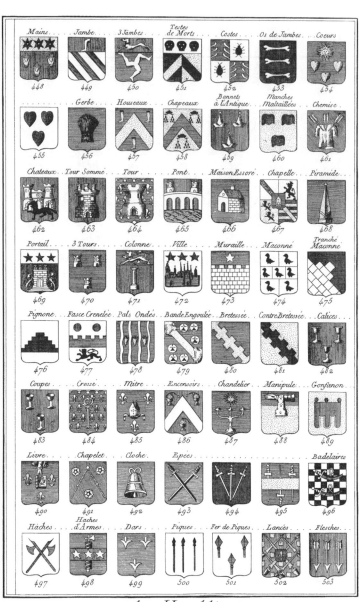

문장학

창, 칼, 뼈, 건축물, 종 및 기타 모티프를 사용한 방패꼴 문장

318

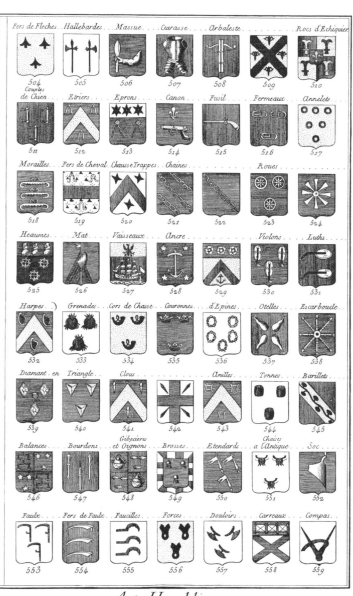

Art Heraldique.

문장학

농기구, 무기, 왕관 및 기타 모티프를 사용한 방패꼴 문장

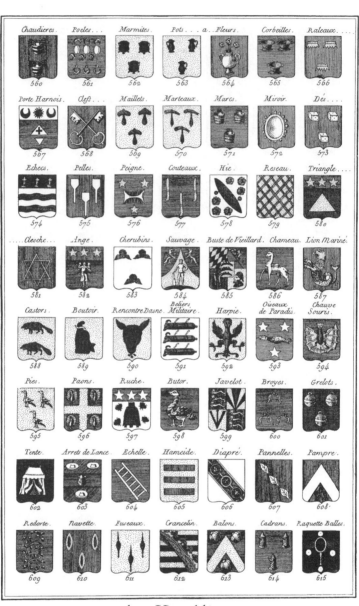

Art Heraldique.

문장학

열쇠, 거울, 새, 동물 및 기타 다양한 모티프를 활용한 방패꼴 문장

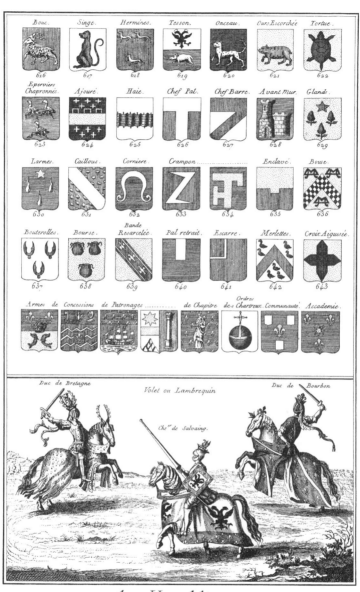

Art Heraldique.

문장학

다양한 방패꼴 문장, 랑브르캥(투구 장식 띠)을 두른 기사들의 마상 창 시합

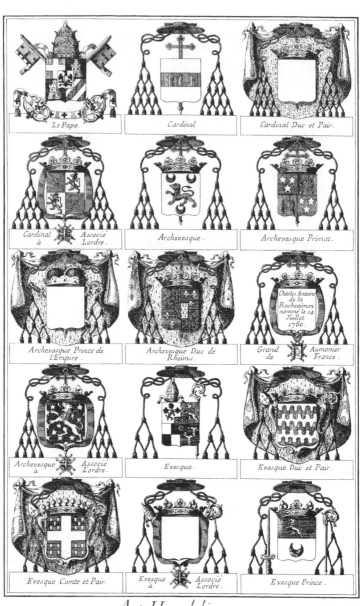

Art Heraldique.

문장학

교황 이하 위계별 성직자 문장

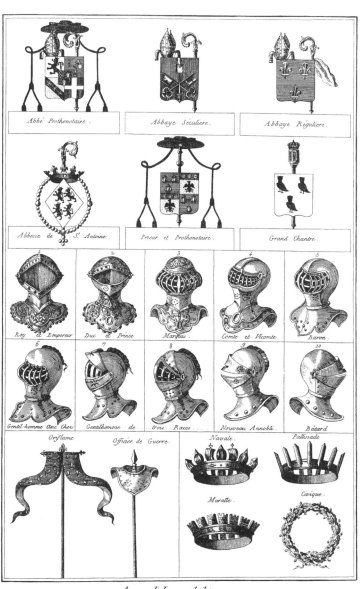

Abbé Prothonotaire.

Abbaye Séculiere.

Abbaye Réguliere.

Abbesse de St Antoine.

Prieur et Prothonotaire.

Grand Chantre.

Roy et Empereur.

Duc et Prince.

Marquis.

Comte et Vicomte.

Baron.

Gentil-homme Anc Cher.

Gentilhomme de trois Races.

Nouveau Annobli.

Bâtard.

Oriflame.

Officier de Guerre.

Navale.

Pallisade.

Muralle.

Civique.

Art Heraldique.

문장학

성직자 문장, 투구, 창, 왕관

323

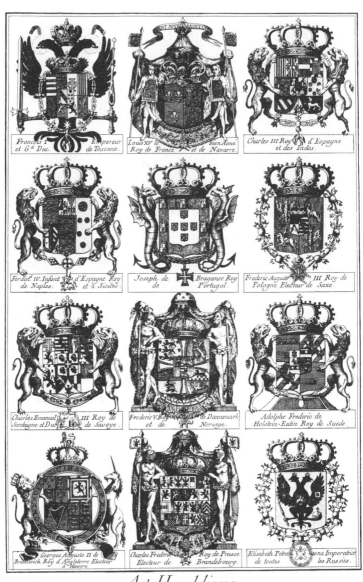

Art Heraldique.

문장학

황제 및 왕의 문장

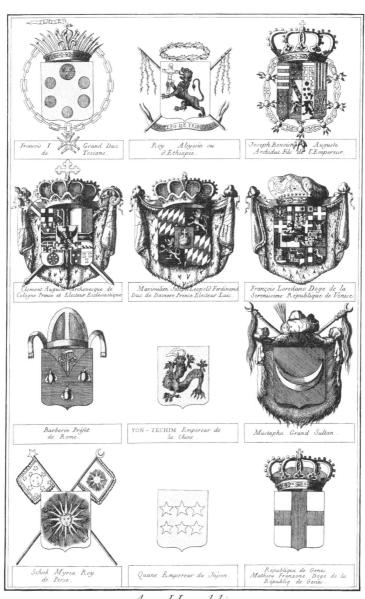

Art Heraldique.

문장학

황제, 왕, 대공, 선거후, 총독, 공화국 문장

325

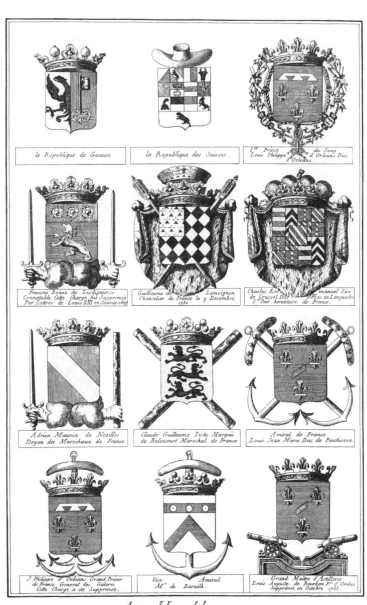

la République de Geneve

la République des Suisses.

1.er Prince du Sang Louis Philippe d'Orleans Duc d'Orleans.

François Bonne de Lesdiguieres Connetable. Cette Charge fut Supprimée Par Lettres de Louis XIII en Janvier 1627

Guillaume de Lamoignon Chancelier de France le 9 Decembre 1750

Charles Emmanuel Sire de Crussol Duc d'Uzes en Languedoc I.er Pair hereditaire de France.

Adrien Maurice de Noailles Doyen des Marechaux de France.

Claude Guillaume Testu Marquis de Balincourt Marechal de France

Amiral de France Louis Jean Marie Duc de Penthievre.

J. Philippe d'Orleans Grand Prieur de France. General des Galeres Cette Charge a ete Supprimée.

Vice Amiral M.r de Barailh.

Grand Maitre d'Artellerie Louis Auguste de Bourbon P.ce d'Ombes Supprimée en Octobre 1755.

Art Heraldique

문장학

제네바 공화국, 스위스 13주, 귀족, 장교 등의 문장

326

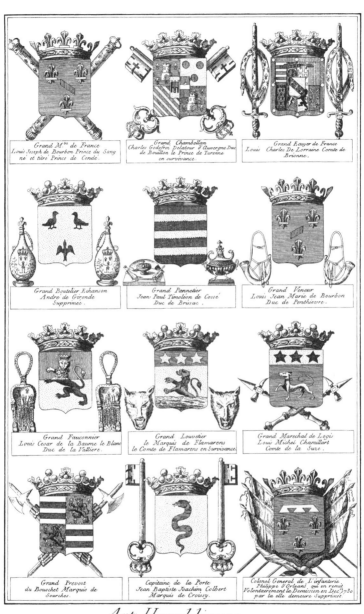

Art Heraldique

문장학

고위직 관리 문장

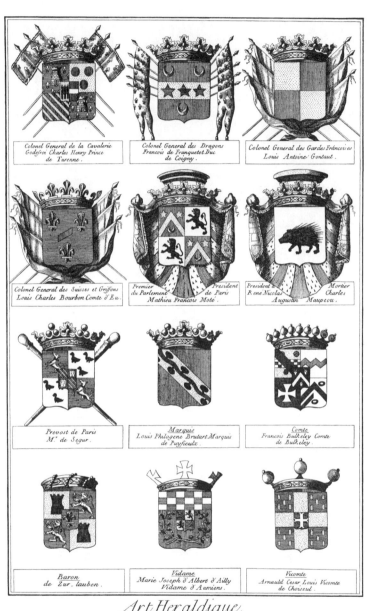

Colonel General de la Cavalerie
Godefroi Charles Henry Prince
de Turenne.

Colonel General des Dragons
Francois de Franquetet Duc
de Coigny.

Colonel General des Gardes François es
Louis Antoine Gontaut.

Colonel General des Suisses et Griffons
Louis Charles Bourbon Comte d'Eu.

Premier President
du Parlement de Paris
Mathieu Francois Moté.

President a Mortier
P. ene Nicolas Charles
Augustin Maupeou.

Prevost de Paris
M.º de Segur.

Marquis
Louis Philogene Brutart Marquis
de Puysieulx.

Comte
Francois Bulkeley Comte
de Bulkeley.

Baron
de Zur. lauben.

Vidame
Marie Joseph d'Albert d'Ailly
Vidame d'Aamiens.

Vicomte
Arnauld Cesar Louis Vicomte
de Choiseul.

Art Heraldique.

문장학

대령, 법관 및 귀족 문장

328

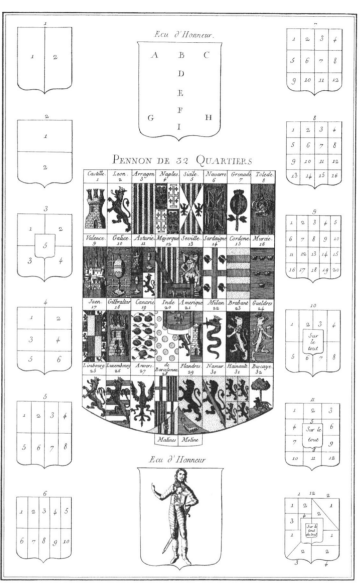

Art Heraldique.

문장학

계도문(系圖紋)

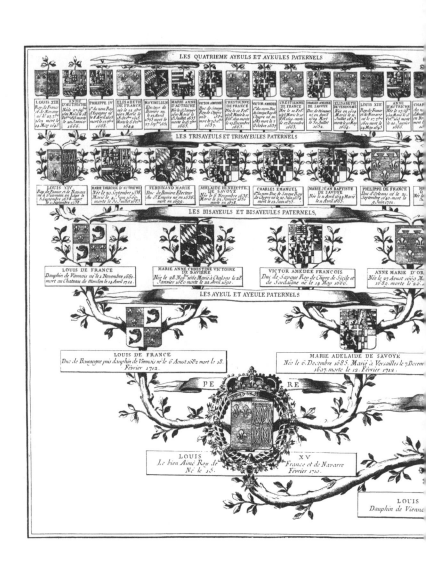

문장학

왕태자 루이 드 프랑스의 가계도와 문장

330

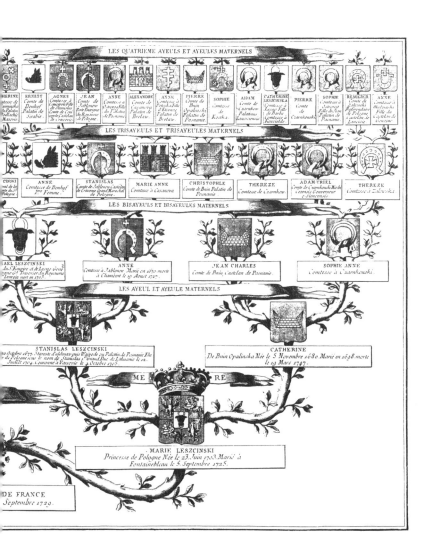

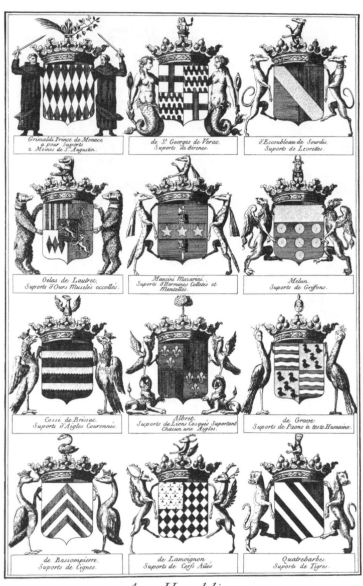

Art Heraldique.

문장학

방패를 받드는 인물 및 동물

332

Art Heraldique .

문장학

휘장과 훈장

Art Heraldique .

문장학

휘장과 훈장

Art Heraldique .

문장학

휘장과 훈장

335

Art Heraldique.

문장학

휘장과 훈장

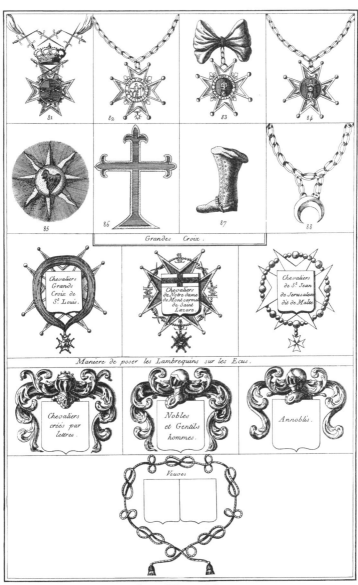

Grandes Croix.

Chevaliers Grands Croix de St. Louis.

Chevaliers de Notre dame de Mont carmel de Saint Lazare.

Chevaliers de St. Jean de Jerusalem dit de Malte.

Maniere de poser les Lambrequins sur les Ecus.

Chevaliers créés par lettres.

Nobles et Gentils hommes.

Annoblis.

Veuves

Art Heraldique.

문장학

휘장과 훈장 및 랑브르캥

337

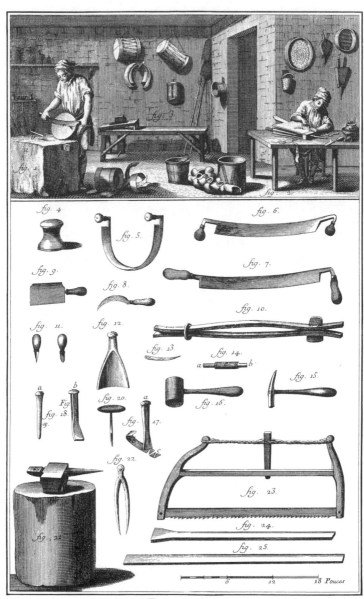

Boisselier.

도량형기 제조

도량형 원기 및 기타 목제품을 만드는 노동자들, 관련 도구와 장비

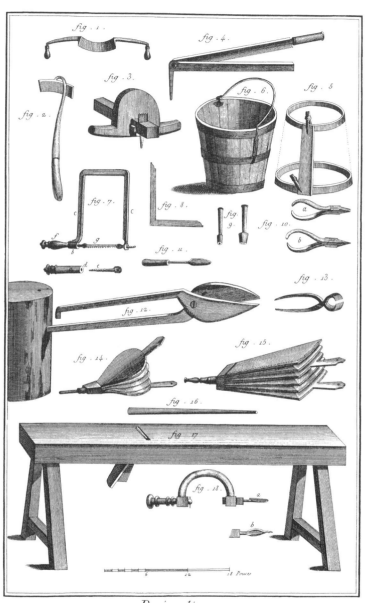

Boisselier.

도량형기 제조

도구 및 장비

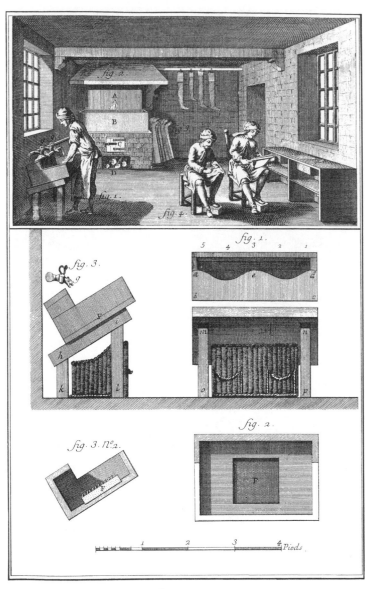

Bonnetier de la Foule.

펠트 양품 제조

작업장, 펠트 축융대

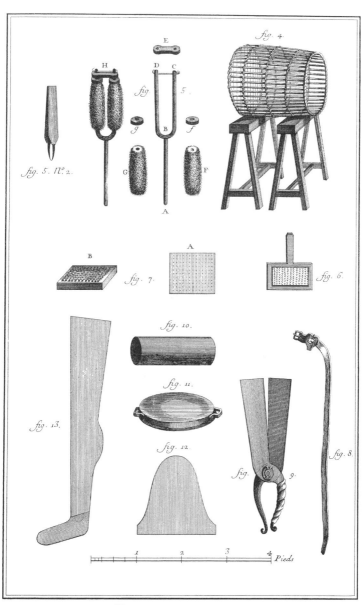

Bonnetier de la *Foule* .

펠트 양품 제조

도구 및 장비

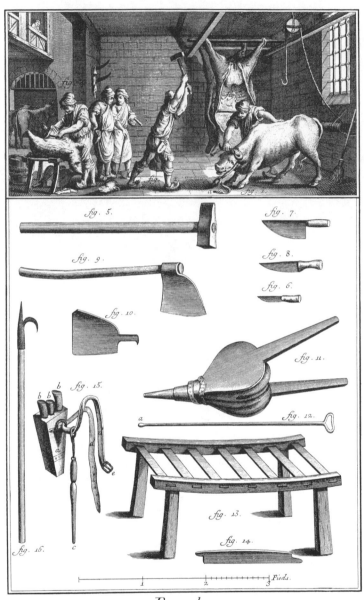

Boucher.

도축

도축장, 관련 도구 및 장비

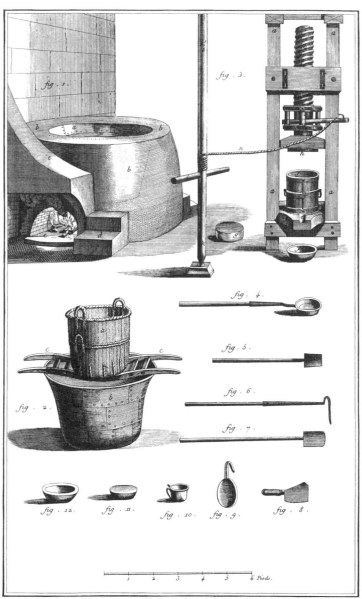

Boucher.

도축

고기 지방을 넣고 끓여서 녹이는 가마솥 및 기타 장비

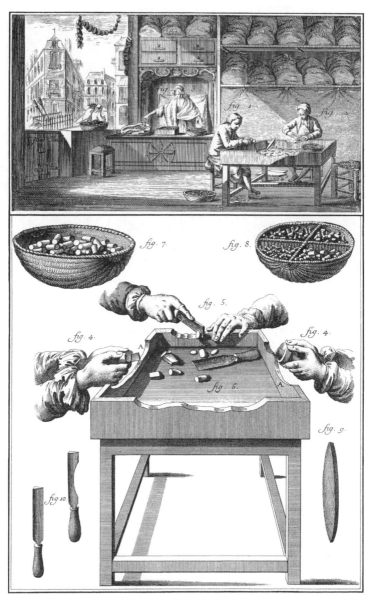

Bouchonnier

코르크 마개 제조

코르크 마개 제조 작업

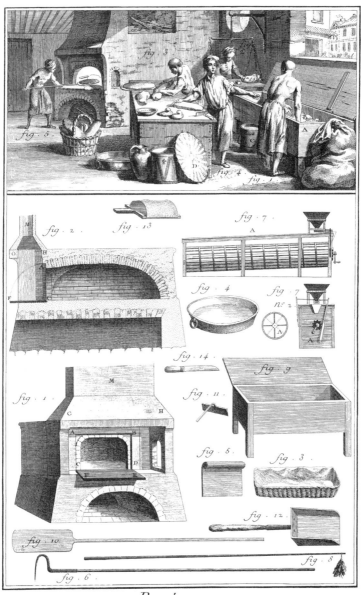

제빵

제빵 작업, 관련 설비 및 도구

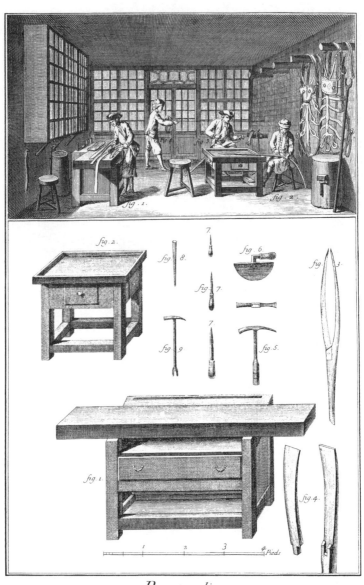

Bourrelier,

마구 제조
작업장, 도구 및 장비

Bourrelier,

마구 제조

만구(鞶具)

Bourrelier.

마구 제조

굴레 및 기타 마구

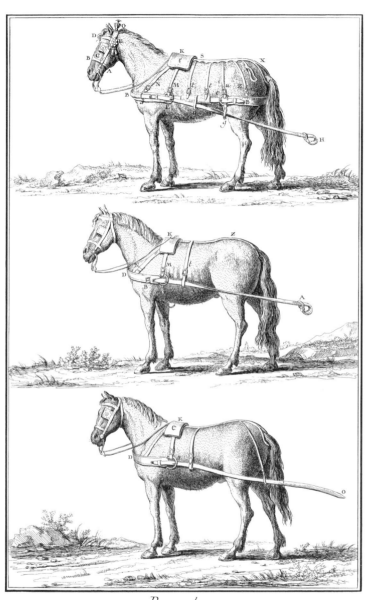

Bourrelier,

마구 제조

마구를 단 만마

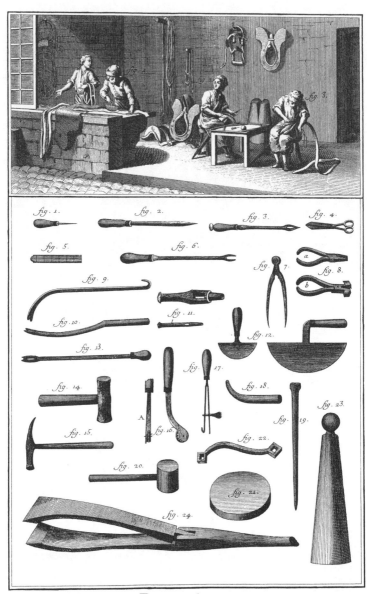

Bourrelier, Bastier.

길마 제조

작업장, 도구 및 장비

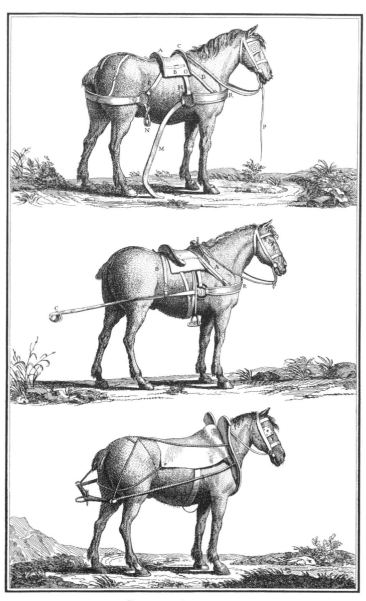

Bourrelier, Bastier.

길마 제조

길마를 얹은 만마

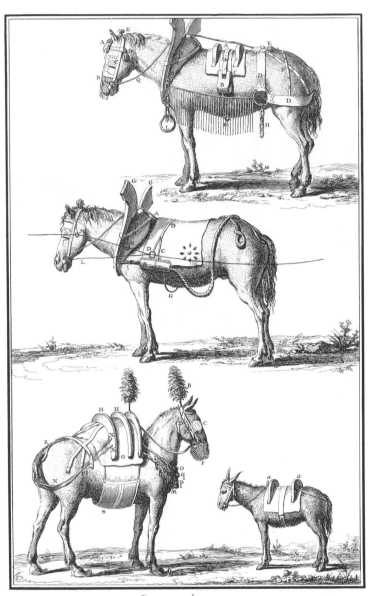

Bourrelier , Bastier.

길마 제조

마구를 단 말과 노새

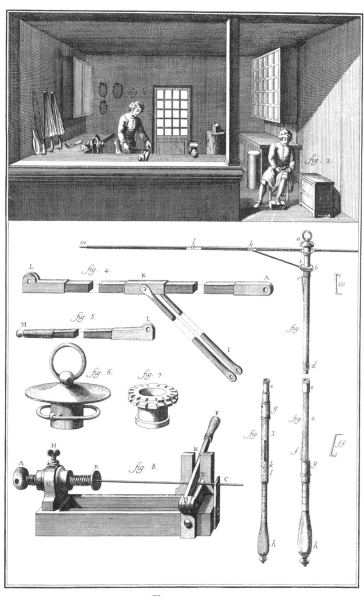

Boursier

지갑 및 잡화 제조

파라솔 제작, 관련 도구 및 장비

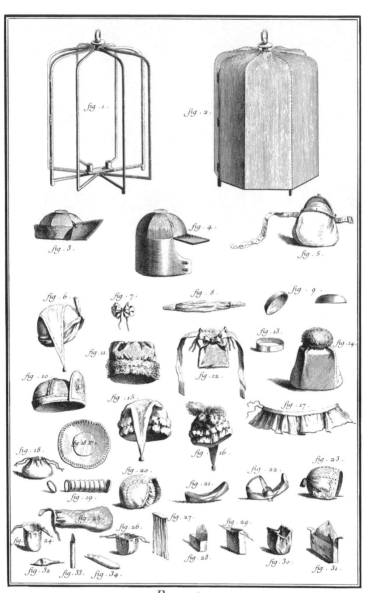

Boursier

지갑 및 잡화 제조

랜턴, 모자, 지갑 및 기타 잡화

354

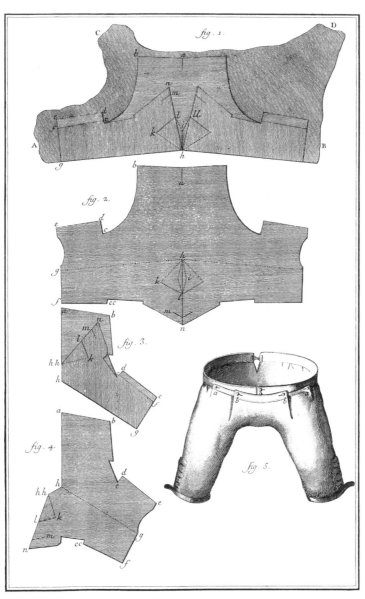

Boursier,

지갑 및 잡화 제조

바이에른식 가죽 반바지 재단법 및 완성품

355

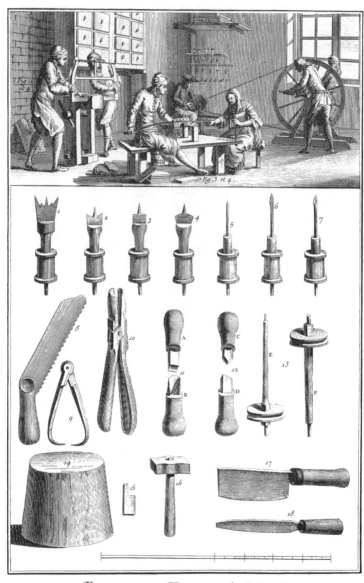

Boutonnier, Faiseur de Moules

단추 알맹이 제조

작업장, 도구 및 장비

Boutonnier, Faiseur de Moules

단추 알맹이 제조

도구 및 장비

Boutonnier, en Métal.

금속 단추 제조

작업장, 도구 및 장비

Boutonnier Passementier.

단추 장식 제조

작업장, 도구 및 장비

Boutonnier, Passementier.

단추 장식 제조

장비

Boutonnier, Passementier.

단추 장식 제조

다양한 장식의 단추 및 금은사 장식(몰)

장선(腸線) 제조

동물의 창자로 악기 줄을 만드는 노동자들, 관련 장비

Brasserie

맥주 양조

맥아 건조실과 아궁이

Brasserie.

맥주 양조

가마솥 및 기타 시설과 장비

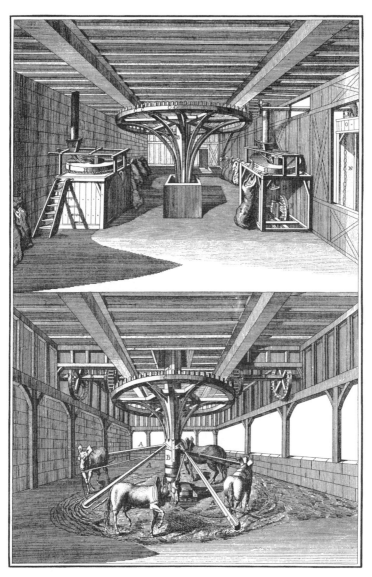

Brasserie

맥주 양조

방아

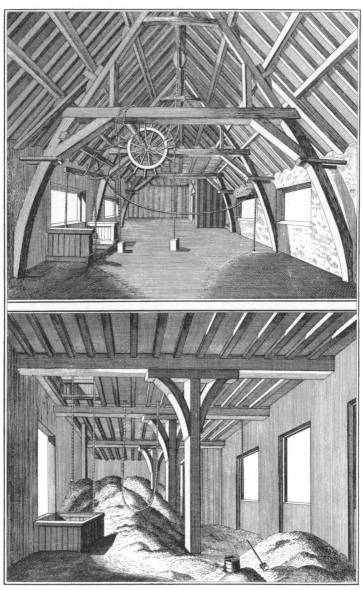

Brasserie

맥주 양조

맥아 제조 시설

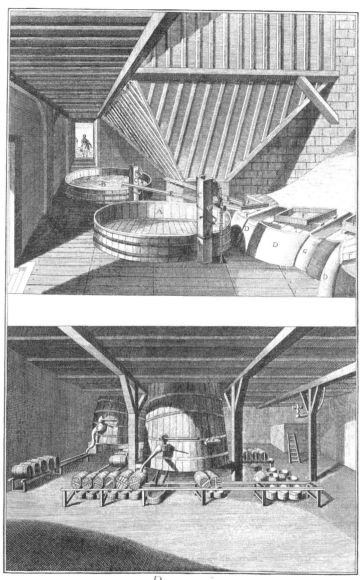

Brasserie.

맥주 양조

맥주 양조 및 주입 시설

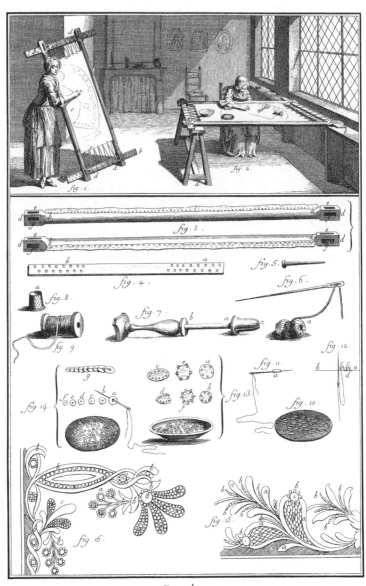

Brodeur.

자수

수틀에 바탕천을 팽팽하게 펼치고 자수를 놓는 여성들, 관련 도구 및 도안

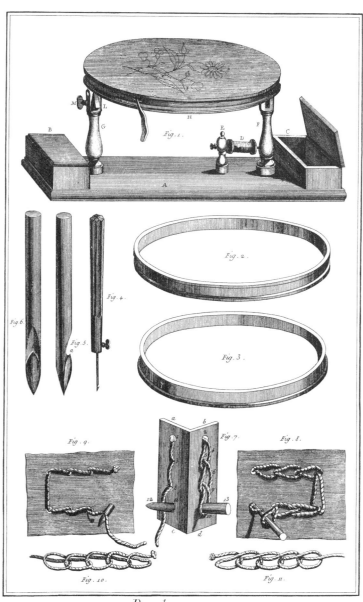

Brodeur,

자수

도구 및 장비

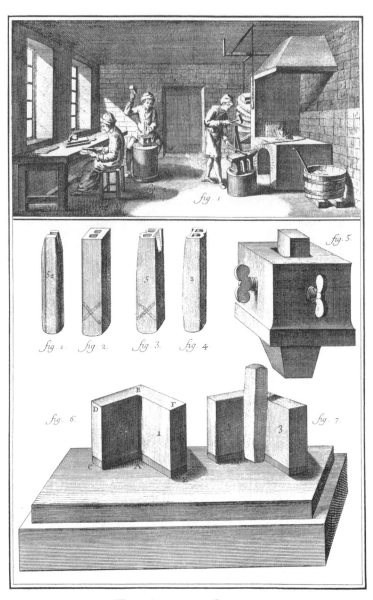

Fonderie en Caracteres.

활자 주조

펀치 모형(母型) 제작, 관련 장비

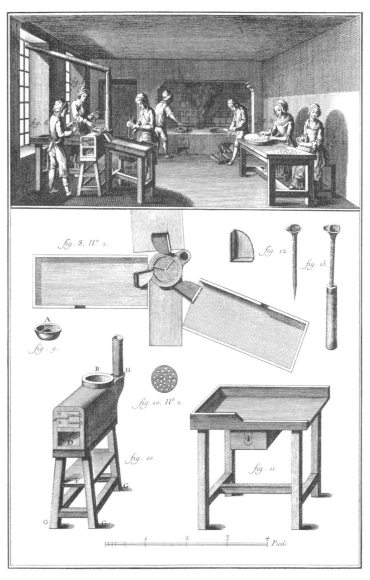

Fonderie en Caracteres.

활자 주조

활자를 만들고 다듬는 주조공들, 관련 장비

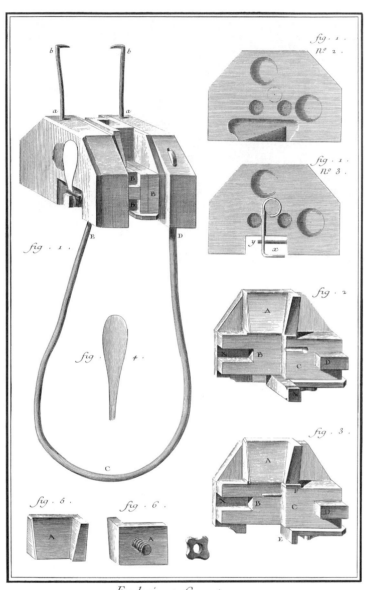

Fonderie en Caracteres

활자 주조

주형 전체도 및 상세도

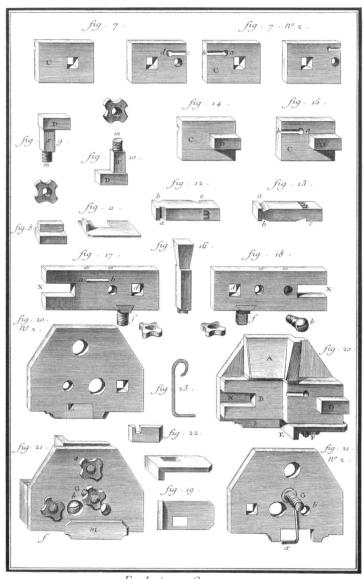

Fonderie en Caracteres

활자 주조

주형 상세도

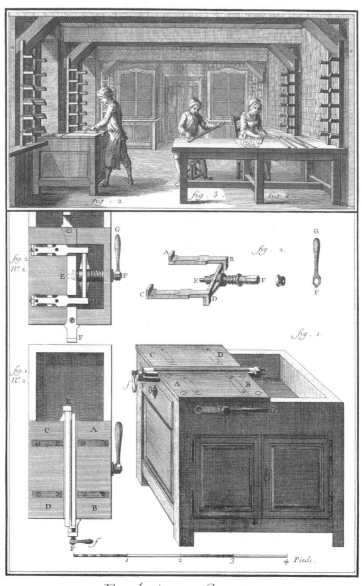

Fonderie en Caracteres,

활자 주조

마무리 및 정리 작업, 관련 장비

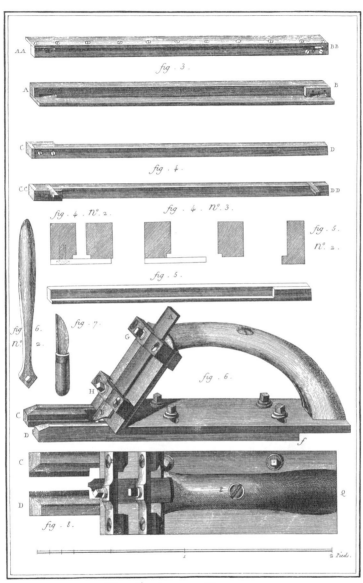

Fonderie en Caracteres,

활자 주조

도구 및 장비

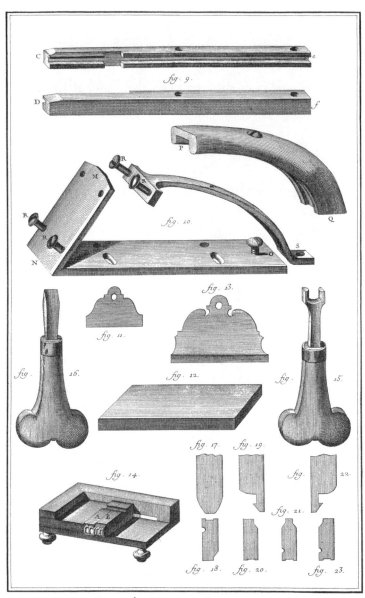

Fonderie en Caracteres,

활자 주조

도구 및 장비

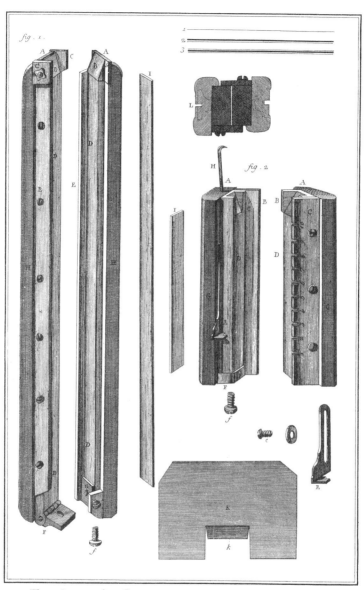

Fonderie de Caracteres, Moules a Reglets et a Interlignes.

활자 주조

괘선 및 인테르 주형

Alphabets Orientaux Anciens.

Voïelles de l'Hébreu	Valeur numerique	Rabbinique	Samaritain		Hebreu Quarré		
Nom. Valeur fig. et Situ des lettres		le Nom et la Valeur est le même qu'en Hebreu		Valeur	Nom.		Figure
Camets *a* א (obscur)	1	אלף	ḋ	א. ᴀ.	A	Aleph	אָלֶף א
	2	בית	ג	ᴅ ᴅ	β	Beth	בֵּית ב
Tsere *ē* א	3	גימל	ב	ᴦ ᴦ	Gh ou γ	Gimel	גִּימֶל ג
Chirek Gadol ie grand *i*	4	דלת	ד	ᴋ ᴋ	Dh ou D	Daleth	דָּלֶת ד
Cholem *ō* ו	5	הא	ה	ᴚ ᴚ	H	He	הֵא ה
	6	וו	ו	ᴇ ᴇ	V	Vau	וָו ו
Schorek *ŏ* וּ	7	זין	ז	ᴃ ᴃ	Z ou ζ	Zayn	זַיִן ז
Voyelles Breves	8	קיף	ף	ᴄ ᴄ	Hh ou χ	Cheth	חֵית ח
Patach *a* א	9	טית	ט	ᴅ ᴅ	T	Teth	טֵית ט
	10	יוד	י	ᴍ ᴍ	I	Iod	יוֹד י
Segol *ĕ* בֶ	20	כף	כ	ᴅ ᴅ	Ch	Caph	כַּף כ
Chireckaton ie petit *i* בִ	30	למד	ל	ᴌ ᴌ	L	Lamed	לָמֶד ל
Camets obscur Chatef *ō*	40	מם	מ	ᴟ ᴟ	M	Mem	מֵם מ
	50	נון	נ	ᴃ ᴃ	N	Nun	נוּן נ
Kibbuts *u* (Francois)	60	סמך	ס	ᴚ ᴚ	S	Samech	סָמֶך ס
	70	עין	ע	ᴅ ᴅ	A guttural	Aïjn	עַן ע
Voyelles tres Breves	80	פה	פ	ᴃ ᴃ	Ph	Pe	פֵּא פ
Scheva *ĕ* א (e muet)	90	צדי	צ	ᴟ ᴟ	Tf	Tsade	צָדִי צ
Chatef Patach *a* בַ	100	קוף	ק	ᴋ ᴋ	Q ou K	Coph	קוֹף ק
	200	ריש	ר	ᴅ ᴅ	R	Resch	רֵיש ר
Catef Segol *ai* בֶ	300	שין	ש	ᴍ ᴍ	S	Schin	שִׁין ש
Catef Camets *ŏ* בָ	400	קים	ת	ᴎ ᴎ	Th	Tau	תָּו ת

Finales du Rabinique.

Caph	Mem	Nun	Pe	Tsade	Aleph
ך 500	ם 600	ן 700	ף 800	ץ 900	א 1000

Finales de l'Hebreu

Tsade	Pe	Nun	Mem	Caph
ץ 900	ף 800	ן 700	ם 600	ך 500

Exemple de l'Hebreu Quarré Ponctué et sans Points. Ps. 3

2 וְאַתָּה קָמָה וַתִּי צָרָי. וַבִּים קָמִים עָלֵי׃ ﭏ רַבִּים אֹמְרִים לְנַפְשִׁי אֵין יְשׁוּעָתָה לּוֹ בֵאלֹהִים סֶלָה 4 וְאַתָּה יְהֹוָה הָגֵן סִן בַּעֲדִי כְּבוֹדִי וּמֵרִים רֹאשִׁי ﭏ קוֹלִי ﭏ יהוה אֶקְרָא וַיַעֲנֵי מֵהַר קָדְשׁוֹ ׃ סֶלָה

Echantillon d'Ecriture Rabinique. Ps. 3. v. 5. et 6.

cum adoravit ejus angustiis omnibus et exaudivit Dominus et clemens pauper Ite. confunditur non corum faciesFet sunt illustrati et eum al Aspexerunt.

תביישו אלי וכנרו זה עני קרא ויהיה סמכינ ימכל מרידתי הושיע׃ boschigo Ixorothau vinicul samang vadonai kara gani Ze icchpanu al vplnehem venaharu elau Hibbitu

Samaritain

neurierunt et equerunt Leunculi cum finorubus defectus non quoniam ejus sanct. Dominum. Timete.

... ... Kephirim ... breau maclstch en Ite Kodosout Adonai ak Ieru vorugerua rasau

Alphabets.
Anciens et Modernes.

ALPHABETS ORIENTAUX ANCIENS

Voyelles du Siriaque	Autre Alphabet Siriaque	Valeur	Nom	SIRIAQUE			Figure				Estranghelo Caldéen ou Antique
							a la Fin	au milieu	au commencem.		
Voyelles du Siriaque	ܐ	א	Olaph	ܐܠܦ	ܐ	ܠ	ܠ	ܐ ܐ		ܐ ܐ	
Ancienne Maniere	ܒ	ב	Beth	ܒܝܬ	ܒ ܒ	ܒ	ܒ		ܒ ܒ		
Nom val.Fig.et Situation	ܓ	ג	Gomal	ܓܡܠ	ܓ ܓ	ܓ	ܓ		ܔ ܔ		
Phtohho a	ܕ	ד	Dolath vel vel Dòladh	ܕܠܬ	ܝ ܪ	ܪ	ܕ		ܕ ܕ		
	ܗ	ה	He	ܗܐ	ܗ ܗ	ܗ	ܗ		ܗ ܗ		
	ܘ	ו	Vau	ܘܘ	ܘ ܘ	ܘ	ܘ		ܘ ܘ		
Ruosso e	ܙ	ז	Zain	ܙܝܢ	ܙ ܙ	ܙ	ܙ		ܙ ܙ		
Hhuosso i	ܚ	ח	Hheth	ܚܝܬ	ܚ ܚܚ	ܚ	ܚ		ܚ ܚ		
	ܛ	ט	Tteth	ܛܝܬ	ܛ ܛ ܛ	ܛ		ܛ ܛ			
	ܝ	י	Yudh	ܝܘܕ	ܝ ܝ ܝ	ܝ		ܝ ܝ			
Zcqofo o	ܟ	כ	Koph	ܟܦ	ܟ ܟ	ܟ	ܟ		ܟ ܟ		
	ܠ	ל	Lomadh	ܠܡܕ	ܠ ܠ	ܠ	ܠ		ܠ ܠ		
Oßoßo u	ܡ	מ	Mim	ܡܝܡ	ܡ ܡ	ܡ	ܡ		ܡܡ ܡ		
	ܢ	נ	Nun	ܢܘܢ	ܢ ܢ	ܢ	ܢ		ܢ ܢ		
Maniere Nouvelle	ܣ	ס	Semkath	ܣܡܟܬ	ܣ ܣ	ܣ	ܣ		ܣ ܣ		
Phtohho a	ܥ	ע	Ee	ܥܐ	ܥ ܥ	ܥ	ܥ		ܥ ܥ		
Ruosso e	ܦ	פ	Pe	ܦܐ	ܦ ܦ	ܦ	ܦ		ܦ ܦ		
	ܨ	צ	Ssodhe	ܨܕܐ	ܨ ܨ ܨ	ܨ		ܨ ܨ			
Hhuosso i	ܩ	ק	Cqoph	ܩܘܦ	ܩ ܩ	ܩ	ܩ		ܩ ܩ		
Zcqofo o ö	ܪ	ר	Risch	ܪܝܫ	ܪ ܪ	ܪ	ܪ		ܪ ܪ		
	ܫ	ש	Scin	ܫܝܢ	ܫ ܫ	ܫ	ܫ		ܫ ܫ		
Ofsofso u ó o	ܬ	ת	Tau	ܬܘ	ܬ ܬ	ܬ	ܬ		ܬ ܬ		

Echantillon Du SIRIAQUE Pfal Iᵘˢ	Echantillon de l'Ecriture Stranghelo Simbolum Fidei Articul Iᵘˢ et 2ᵘˢ

non iniquorum via in qui vivo Prospere
lo daauòle d vurhho lghavrò Ttu vaii
super eßebit non peccatorum opinione in & ambulavit
üaal eqom lo dhhtòye iiavreyono halèch
fedit non irrisorum fede
ythev lo dammaycqòne maütho

Alphabets,
Anciens et Modernes.

고대 및 근대 문자

고대 시리아 및 칼데아 문자

379

Alphabet Arabe

Valeur	Nom	Finales	Mediantes	Initiales
A	Alif			
B	Be			
T	Te			
TZ	Thse			
G	Gjim			
H	Ilha			
CH	Cha			
D	Dal			
DZ	Dhsal			
R	Re			
Z	Ze			
S	Sin			
S₁	Sjin			
S	Sad			
D	Dad			
T	Ta			
D	Da			
Y	Ain			
G	Gain			
PH	Phe			
K	Kaf			
C	Kef			
L	Lam			
M	Mim			
N	Nun			
W	Vau			
H	Ile			
J	Je			
La	Lamalif			

	II Mauritanique ou Occidental	I Cuphique ou Oriental
A		
B		
G		
D		
H		
V		
Z		
Ch		
T		
I		
C		
L		
M		
N		
S		
Hh		
Ph		
Ts		
K		
R		
Sch		
Tz		
Th		
Ch		
Dhs		
Dz		
Thz		
Gch		
La		

Alphabets
Anciens et Modernes

고대 및 근대 문자

아라비아 문자

ALPHABET ARABE, TURC, PERSAN

Voyelles Arabes

Valeur	Exemple		Nom Turc		Nom Arabe	Fig. et Situation
a clair	*comme dans* نَصَرَ	nassara	Ustun	Alfattho	أَلْفَتْحُ	ب
e ou I	*comme dans* بَسِرِج	besarirchi	Kesré	Alkafro	أَلْكَسْرُ	بِ
O ou U	*comme dans* صُدُورَكُمْ	ßodurokom	Vturu	Atddhammo	أَلضَّمُّ	بُ

Voyelles Tanouin ou Nunnations

an	*comme*	كِتَابًا	Ketaban	Tanuino Ifatthi	بَيْنَ ٱلْفَتْح	بً
in	*comme*	كِتَابٍ	Ketabin	Tanuino Ikafri	بَيْنَ ٱلْكَسْر	بٍ
on	*comme*	كِتَابٌ	Ketabon	Tanuino td dhammi	بَيْنَ ٱلضَّم	بٌ وٌ

NOTES ORTOGRAPHIQUES

Hamza	Wesla	Madda	Giezma	Teschdid

Distinctions ou Ponctuations

* ۰ * ۶۶

Les Turcs et les Persans ont Cinq Lettres de plus que les Arabes

Sçavoir.	Valeur.	Nom.	Figure.		Exemple.
P.	*Comme dans Pere.*	P.	Pe.	ب	Padischah پادشاه
C.	*Comme dans Cecita.*	C. Italien.	Tchim.	چ	Tchelebi چلبی
G.	*Comme dans Gallant.*	Ghi.	Kef-agemi.	گ	Gueuz گوز
N.	*Comme dans Autun.*	N. Finale des François.	Saghyr Ńun.	ک	Babanun بابانک
J.	*Comme dans Jamais.*	J. François.	Ze-agemi.	ژ	Janun ژنک

Exemple & Lecture de l'Ecriture Arabique

بِسْمِ ٱللَّهِ ٱلرَّحْمَنِ ٱلرَّحِيمِ ۞ ٱلْحَمْدُ لِلَّهِ رَبِّ ٱلْعَالَمِينَ

Bifm - illah - irrahman - irrahimi : alhamdo lillahi Rabb - ilaalamina.

ٱلرَّحْمَنِ ٱلرَّحِيمِ ۞ مَلِكِ يَوْمِ ٱلدِّينِ ۞ إِيَّاكَ نَعْبُدُ وَإِيَّاكَ

Arrahman - irrahimi : Maleki Iavum-eddini : Euaka naaboudou, oua Euaka

نَسْتَعِينُ ۞ ٱهْدِنَا ٱلصِّرَاطَ ٱلْمُسْتَقِيمَ صِرَاطَ ٱلَّذِينَ أَنْعَمْتَ عَلَيْهِمْ غَيْرِ

Nastaainou: Ihdina afsirat et - moustakima, Ssirat - alladhsina anaamta alahim gair

ٱلْمَغْضُوبِ عَلَيْهِمْ وَلَا ٱلضَّالِّينَ ۞ أَمِيسْ ۞

il - magdoubi alahim, oua la addalina. Amina.

Alphabets,
Anciens et Modernes.

고대 및 근대 문자

아라비아, 터키, 페르시아 문자

ALPHABETS

| | n.°1. | n.° 2. | n.° 3. | n.° 4. | n.° 5. | n.° 6. | n.° 7 | | | |
	Egyptien.			Phénicien.		Palmyrenien	Syro-galileen.	Heb.	Nom.	Val.
1	✗ ⋏	⼹ ⼹ ⼹	F	⼹ ⋆	⅄	✗	○	א	Aleph.	a.e.i.o.u
2	⼴	9 9	9	9 ⼹ ⼹	⊿	⼵	⊿⊻	ב	Beth.	B.
3			1	1	⼰		⊿⼰	ג	Ghimel.	Gh.
4	⼴	9 ⼊	⼊	⼹ 9 ⼹	⊲	⼹ ⼹	⊿⼴	ד	Daleth.	D.
5	⋏ ⋏	⼴	⼹ ⼹	⼹	⼝	⼹ ✗	⼹⼛	ה	He.	H.
6	⼹ ⼹	⼹		3	⼹	⼵	⼹	ו	Vau.	o. ou.
7	1				⼵	1	⼹	ז	Zain.	Ze.
8	⼹⼹	⼹	⼹	⼹	⼹	⼹⼹	⼹⼹	ח	Heth.	H. asp
9						6	⊿⼹	ט	Teth.	T.
10	▲ ⼵	⼕⼕		⼕ ⼹	⼕	⼵ ⼹	⟨	י	Jod.	I.
11	⼴	⼹ ⼹		⼴	⼹	⼹ 3	⊿⼹	כ	Caph.	K.
12	⼤	⼹⼹⼹		⼤ ⼵	⼹ ⼹	⼹⼹	⊿⼤	ל	Lamed.	L.
13	⼹	⼹ ⼹	⼹	⼹	⼹⼹	⼹⼹	⊿⼵	מ	Mem.	M.
14	⼹	⼵ ⼵	⼹	⼹	⼵ ⼵	⼵⼵⼵⼵	⼹⼳	נ	Noun.	N.
15	⼹ ⼹	⼹		⼹ ⼹		⼹	⼹⼹	ס	Samech.	S.
16	⼹	○	⼵	○ ⼹	⼣	⼹ ⼹	⼂	ע	Ain.	a.e.i.o.u guttural
17						3	⼹⼹	פ	Ph.	P. Ph.
18		⼹ ⼵ ⼵		⼵		⼹	⼹⼹	צ	Tzade.	Tz.
19	⼹ ⼹⼹	⼹	⼹		⼹	⼹	⊿⼹	ק	Coph.	K.
20	⼴	⼵⼹ ⼵	⼹	⼹⼹⼹	⼹	⼵ ⼵	⊿⼹	ר	Resch.	R.
21	⼵	⼵	⼹	⼹	⼹	⼵	○⼹	ש	Sin ou Schin	S. Sch
22	⼹	⼹	⼹	⼹	⼹	⼹	⊿⼹	ת	Thav.	Th.

Alphabets,
Anciens et Modernes.

고대 및 근대 문자

이집트, 페니키아, 팔미라, 시리아-갈릴리 문자

Alphabet ou Sillabaire
Ethiopien et Abissin

Nom	Valeur							Nombre
	a bre	u lon	i lon	a lon	e lon	e bre	o lon	

Nom		ha	hu	hi	ha	he	h	ho	
Hoi	ፒ	U	ሁ	ሂ	ሃ	ሄ	υ	ሆ	1
Laui	ፕ	ላ	ሉ	ሊ	ላ	ሌ	ል	ሎ	2
Haut	ፐ	ሐ	ሑ	ሒ	ሓ	ሔ	ሕ	ሖ	3
Mai	ፓ	መ	ሙ	ሚ	ማ	ሜ	ም	ሞ	4
Saut	ፕ	ሠ	ሡ	ሢ	ሣ	ሤ	ሥ	ሦ	5
Res	ፒ	ረ	ሩ	ሪ	ራ	ሬ	ር	ሮ	6
Saat	ፒ	ሰ	ሱ	ሲ	ሳ	ሴ	ስ	ሶ	7
Kaf	ፒ	ቀ	ቁ	ቂ	ቃ	ቄ	ቅ	ቆ	8
Bet	ፒ	በ	ቡ	ቢ	ባ	ቤ	ብ	ቦ	9
Taui	ፒ	ተ	ቱ	ቲ	ታ	ቴ	ት	ቶ	10
Hharm	ፒ	ኀ	ኁ	ኂ	ኃ	ኄ	ኅ	ኆ	20
Nahas	ፒ	ነ	ኑ	ኒ	ና	ኔ	ን	ኖ	30
Alph	ፒ	አ	ኡ	ኢ	ኣ	ኤ	እ	ኦ	40
Caf	ፒ	ከ	ኩ	ኪ	ካ	ኬ	ክ	ኮ	50
Vaue	ፒ	ወ	ዉ	ዊ	ዋ	ዌ	ው	ዎ	60

Nom		ha	hu	hi	ha	he	h	ho	
Haui	ፒ	ዐ	ዑ	ዒ	ዓ	ዔ	ዕ	ዖ	70
Zai	ፒ	ዘ	ዙ	ዚ	ዛ	ዜ	ዝ	ዞ	80
Iaman	ፒ	የ	ዩ	ዪ	ያ	ዬ	ይ	ዮ	90
Dent	ፒ	ደ	ዱ	ዲ	ዳ	ዴ	ድ	ዶ	100
Ghenl	ፒ	ገ	ጉ	ጊ	ጋ	ጌ	ግ	ጎ	200
Tait	ፒ	ጠ	ጡ	ጢ	ጣ	ጤ	ጥ	ጦ	300
Ppait	ፒ	ጰ	ጱ	ጲ	ጳ	ጴ	ጵ	ጶ	400
Tzadai	ፒ	ጸ	ጹ	ጺ	ጻ	ጼ	ጽ	ጾ	500
Zzaypa	ፒ	ፀ	ፁ	ፂ	ፃ	ፄ	ፅ	ፆ	600
Af	ፒ	ፈ	ፉ	ፊ	ፋ	ፌ	ፍ	ፎ	700
Psa	ፒ	ፐ	ፑ	ፒ	ፓ	ፔ	ፕ	ፖ	800
		qua	qu	qui	que	queu			900
		gua	gui	gua	gue	gueu			1000
		Kua	Kui	Kua	Kue	Kueu			2000
		hgua	hgui	hgua	hgue	hguen			

Les Abissins ont sept Lettres de plus que les Ethiopiens. Scavoir:

	Sha		Shu		Shi		Sha		She		She		Sho
	Tja		Tju		Tji		Tia		Tie		Tje		Tjo
	Nja		Nju		Nji		Nia		Nje		Nie		Njo
	Kha		Ju		Khi		Kha		Khe		Khe		Kho
	Ja		Ju		Ji		Ja		Je		Je		Jo
	Dja		Dju		Dji		Dja		Dje		Dje		Djo
	Tsha		Tshu		Tshi		Tsha		Tshe		Tshe		Tsho

Ce qui suit est L'AVE MARIA en Langue Latine et Caractere Ethiopien

እቲ፡ወረጓ፡ጎ ዝሔኍ፡ ፕሔሳ፡ ያመኤ፡ ፕ፡ቸቀዎ፡ሰኣኳቀቀ፡ቀ፡ ኢኋ፡ ወኣኤ ሰ፡ ዕፕ፡ ኤ ኍ፡
ሰኣኳቀቀ ሧ፡ ፉ ረ ቀ ቡ ፕ፡ ዋ ኝ ቴ ሬ ፕ ፡ ተ ኣ ፡ ይ ሠ ኡ ፕ ፡ ሠ ኝ ቴ ቀ ፡ ወ ረ ኣ ፡ ወ ቴ ር ፡ ፉ ኢ ፡ ኣ ሬ ፡
ፕ ር ፡ ጓ በ ፡ ፕ ፡ ፕ ቀ ቀ ረ ቡ ፕ ፡ ኝ ኝ ክ ፡ ኢ ኍ ፡ ኢ ኝ ፕ ፉ ፡ ፕ ፀ ኤ ፕ ፡ ረ ፕ ኣ ፉ ን ፡ እ ኤ ኝ ።

Alphabets,
Anciens et Modernes

고대 및 근대 문자

에티오피아 및 아비시니아 문자

383

ALPHABET COPHTE ou EGIPTIEN

Figure		Nom	Valeur
Ⲁ ⲁ	Ⲁⲗⲫⲁ	Alpha	A
Β ϐ	Βⲓⲇⲁ	Vida	V
Γ ⲧ	Γⲁⲙⲙⲁ	Gamma	G
Ⲇ ⲍ	Ⲇⲁⲗⲇⲁ	Dalda	D
Ⲉ ⲉ Ⲉⲓ		Ei	E
ⲋ ⲁ ⲥⲟ		So	S
Ⲍ ⲍ Ⲍⲓⲇⲁ		Zida	Z
Η ⲏ Ηⲇⲁ		Hida	I
Θ ⲑ Θⲓⲇⲁ		Tida	Th
Ι ⲓ Ιⲁⲩⲇⲁ		Jauda	I
Ⲕ ⲕ Ⲕⲁⲃⲁ		Kabba	K
Ⲗ ⲗ Ⲗⲁⲩⲗⲁ		Laula	L
Ⲩ ⲉⲉ Ⲩⲓ		Mi	M
Ⲛ ⲛ Ⲛⲓ		Ni	N
Ⲝ ⲝ Ⲉⲝⲓ		Exi	X
Ⲟ ⲟ Ⲟ		O	O
Ⲡ ⲡ Ⲡⲓ		Pi	P
Ⲣ ⲣ Ⲣⲟ		Ro	R
Ⲥ ⲥ Ⲥⲓⲙⲁ		Sima	S
Ⲧ ⲧ Ⲧⲁⲩ		Dau	T
Ⲩ ⲩ ⲟⲉ		He	E
Ⲫ ⲫ Ⲫⲓ		Phi	F
Ⲭ ⲭ Ⲭⲓ		Chi	Ch
Ⲯ ⲯ Ⲯⲓ		Ebsi	Pf
Ⲱ ⲱ Ⲁⲩ		O	O
Ϣ ⲟⲩ Ⲩⲉⲓ		Scei	Sc
Ϥ ϥ Ϥⲉⲓ		Fei	F
Ϧ ⲃ ϭⲉⲓ		Chei	Ch
Ϩ ϩ ϩⲟⲣⲓ		Hori	H
Ϫ ⲍ Ϫⲁⲛⲍⲓⲁ		Giangia	Gi
Ϭ ϭ ϭⲓⲉⲉⲁ		Scima	Sc
Ϯ ⲧ Ϯ		Dei	Di

EXEMPLE de cette Ecriture

ⲠⲈΝΝΟⲨ⳨ΠⲈΠⲈΝ

ALPHABET GREC.

Figura		Nomen		Potestas
A	α	αλφα	Alpha	A a
B	βϐ	βητα	Vita	V u
Γ	γ Γ	γαμμα	Gamma	G g
Δ	δδ	δελτα	Delta	D d
E	ε	εψιλον	Epsilon	E e
Z	ζ	ζητα	Zita	Z z
H	η	ητα	Ita	I i
Θ	θϑ	θητα	Thita	Th th
I	ι	ιωτα	Iota	I i
K	χ	χαππα	Cappa	Cc Qqu
Λ	λ	λαμβδα	Lambda	L l
M	μ	μυ	My	M m
N	ν	νυ	Ny	N n
Ξ	ξ	ξι	Xi	X x
O	ο	ομικρον	Omicron	O o
Π	ϖπ	πι	Pi	P p
P	ρ	ρω	Rho	R r
Σ	σς	σιγμα	Sigma	S f s
T	ττ	ταυ	Tau	T t
Υ	υ	υψιλον	Ypsilon	Y y
Φ	φ	φι	Phi	Ph ph f
X	χ	χι	Chi	Ch ch
Ψ	ψ	ψι	Psi	Ps bs
Ω	ω	ωμεγα	Omega	O ō

Alphabets,
Anciens et Modernes

고대 및 근대 문자

콥트 및 그리스 문자

ALPHABETS.

	I	II	III	IV	V	VI
	Hebreu	Samarit	Grec	Arcadien	Pelasge	Etrusque
1	א	ᴎ	A.A.A.A	Λ.A.	A. A.A	A.A.A.R.A.P A.9 A Y.Я.Я. R. H. H. A.
2	ב	ᴐ	θ. B.	B. B.	.θ.	.θ. B.
3	ג	ᴎ	1. ʌ.G. G.		? Ƨ	
4	ד	Ƴ	◁. ◁.	D. D.	ᛞ	
5	ה	ᴎ.ᴎ	ᴎ. E. E. E	ᴎ.ᴎ.ᴎ.ᴎ	ᴎ.ᴎ.ᴎ.E.E.E.E.E	ᴎ.ᴎ.ᴎ.ᴎ.ᴎ.ᴎ.ᴎ.ᴎ.m.E.E.E.E.E.Ʒ
6	ו	XX	ᴎ F F	F F	ᴎ.ᴎ.ᴎ.	ᴎ.ᴎ.ᴎ.ᴎ.ᴎ.ᴎ.ᴎ.ᴎ.ᴎ.ᴎ.ᴎ.ᴎ.ᴎ.ᴎ.ᴎ.ᴎ
7			Y. Y. Y.	V. V.	V.V.	V.V.Y. Y. Y. Y. Y. Q. J. V.
8	ז	ᴎᴎ	Z.Ʒ. Z.		.d.d.	d.d.Ʒ.
9	ח	ᴎ.ᴎ	H.H.	H.	⊖.⊖	⊖⊖⊙.⊟.ᴎ.⊟.⊕.⊖.⊖.⊖. ⊞. ⊟. ⊙.⊙
10	ט	ᴎᴎ	⊕.⊖.⊙	⊙ ⊙	.⊙⊙. ᴎ ⊙ ⊙.	
11	י	ᴎᴎ	I. I. I.	I.	.I. I.	I.I.
12	כ	ᴎᴎ	ᴎ. K.K+	X. C.	K.K.K	K.C.Ɔ.Ɔ < C. ᴎ
13	ל	ᴎᴎ	V.	L. L. L.	V V ʌ	V.I.V.V.V.ᴎ.V.V.L.L. .L.L.V.V.
14	מ	ᴎᴎ	M. M.	M.M.	.m.	.m. m.m.m.m.m.m.m.M.M.M.I.I
15	נ	ᴎᴎ	ᴎ N	ᴎ ᴎ	H H	H H ᴎ ᴎ ᴎ ᴎ ᴎ H H H
16	ס	ᴎ.ᴎ	ᴎ.ᴎ.ᴎ	S. S.	ᴎ ᴎ ᴎ	ᴎ.ᴎ.ᴎ.ᴎ.ᴎ.ᴎ.ᴎ.ᴎ.
17	ע	ᴎᴎᴎ	O. O.	O.		Ʒ.
18	פ	ᴎ ᴎ	ᴎ. ᴎ.	P.P.	ᴎ ᴎ	.ᴎ.ᴎ.ᴎ.ᴎ.ᴎ.ᴎ.ᴎ.ᴎ. ᴎ. ᴎ.ᴎ.
19			ᴎ. ᴎ.		ᴎ·ᴎ·	ᴎ.ᴎ.ᴎ.ᴎ.ᴎ.ᴎ.
20	צ	ᴎᴎᴎ	ᴎ. ᴎ.		⸵ ⸵	⸵.⸵.⸵.⸵.⸵.⸵.I.Y.Y.⸵.⸵. ⸵. Ʒ.
21	ק	ᴎ.ᴎ	ᴎ.ᴎᴎ	ᴎᴎ	ᴎ.ᴎ.ᴎ.	
22	ר	ᴎᴎᴎ	ᴎ.ᴎ. P.R.	R. R.	ᴎᴎ. ᴎ.	ᴎ.ᴎ. ᴎ. ᴎ. ᴎ.P. ᴎ.P.P. ᴎᴎᴎ
23	ש	W.W.	ᴎᴎ.ᴎ.ᴎ	ᴎ. ᴎ.	ᴎ ᴎ	ᴎ. Y. ᴎ. Y. ᴎ.Y.
24	ת	ᴎ X	T. T. T.	T. T.	Y X	ᴎ.ᴎ. ᴎ. ᴎ. ᴎ. Y. Y. T. ᴎ.ᴎ.ᴎ.T.

Lettres Doubles
H Ap. ᴎ ᴎ ᴎ Pt. ᴎ ᴎ Th.

Alphabets,
Anciens et Modernes.

고대 및 근대 문자

히브리, 사마리아, 그리스, 아르카디아, 펠라스기, 에트루리아 문자

ALPHABET

Islandois — Anglo Saxon. Moeso Gothique. Gothique Carré.
Ex Alberto Durero

Fig	Nom	Puissance	Majuscule	Minuscule	Valeur	Fig	Valeur
Ⲁ	Aar	A	A	a	A	⋋	A
B	Biarkan	B	B	b	B	Ƀ	B
ı	Knesol	C	Ⲉ	c	C	Γ	Γ
Þ 4	Duſs	D	D	ƀ	D	ⲇ	D
Ɨ	Stungen jis	E	Є	e	E	Є	E
Ⲣ	Fie	F	F	ϝ	F	Ⱶ	F
Ⲣ	Stungenkaun	G	Ⳑ	ȝ	G	Ϭ	G.J
ⲭ	Hagl	H	♄	h	H	h	H
I	Iis	I	I	i	I	ïI	I
Ⲣ	Kaun	K	K	k	K	Ⲕ	K
Ⲡ	Lagur	L	L	l	L	⋋	L
Ψ	Madur	M	ⲱ	m	M	Ⲙ	M
Ⲕ	Naud	N	N	n	N	Ⲛ	N
Ⲁ	Oys	O	O	o	O	ⲱ	O
B	Stungen Birk	P	P	p	P	Ⲡ	P
ⲢⲉⲧⲢⲏ		Q	R	ju	R	Ⲟ	h p
Ⲣ ou ⲭ Ridhr		R	S	ſ	S	Ⲕ	R
ⲯ	Sol	S	T	ⳁ	T	S	S
ⲧ ou Ⲧ	Tyr	T	ÐⲢ ✗ⲣ		TH	T	T
ⲛ	Ur	U	U	u	U	Ψ	T H
Ⲣ	Stungen Fie	VW	ⲢⲢ	ꝑ	W	Ⲡ	V
✳ⲛ		X	X	x	X	Ⲩ	Q
ⲏ	Stungenur	Y	Y	ⲩ	Y	Ꝟ	W
Ⲣ	Stungen duſs	T H	Y	z	Z	✗	C H
						Ⲍ	Z

Gothique Carré letters: a p b q r r ð ſs c t f u v g w h x i y k ſ z l z m n o

Islandois	Anglo Saxon	Mœso Gothique
ⲚⲒⲤⲦⲩⲦⲔⲢ.Ⲛⲧ.ⲦⲢⲏⲦ.	bꝥore ꝼa ꝺjuꞇꞇiȝ	ⲄⲀⲮⲀⲒⲀ Ⳇ ⲪⲀⲚⲤ
ⲯⲧⲒⲕ.ⲚⲢⲏ.ⲒⲏⲏⲂⲒⲢⲔ	ꝼey llinȝaꝼ ꞇo ꝺæꝑa	ⳎⲔⲒⲚⲤⲦⲒⲦⲚⲚⲤ ⲤⲒⲀⲚⲔ⸗
ⲢⲦⲒⲯ. Lithsmother lit akua	ꝼaceꝑꝺa ealꝺjium	ⲔⲒⲚⲀⲒⲌⲈ ⲄⲚⲀⲄⲀⲘ,
ſtin auſti Julibirn fath.		ⲄⲀⲚ ⲤⲒⲚⲒⲤⲦⲀⲘ. Math 27.3
Lithsmoserus incidi fecit Saxum in memoriam Julibirni patris.		

Alphabets,
Anciens et Modernes.

고대 및 근대 문자

아이슬란드, 앵글로색슨, 모이시아-고트 및 고트 문자

Alphabets

Russe Moderne. *Russe Ancien.* *Runique Allemand.*

А А а	Азъ	Анъ	*Az.*	а́зъ		ᴧ	Ⰰ	A	𝕬 𝖆
б б ꙗ	буки	баиъ	*Buki.*	бꙋки	Б		B	B	ℬ б
В в в	Вѣд	Вїнъ	*Vadi.*	вѣди	Б	ᴦ	C	ℭ ц	
Г г г	Глаголь	Гаиъ	*Glagol.*	глаго́ль	Г	Ꝩ	D	𝔇 д	
Д д д	Добро	Донъ	*Dobro.*	доꙗро́	ᴧ	4Þ	E	ℭ е	
Е е е	Есть	Енъ	*Iest.*	е́сть	ё ε	┼			
Ж ж ж	Живꙗе	Жаиъ	*Schiviet.*	живѣꙗе	Ж	Ⱇ	F	ℱ ф	
S s s	Sѣло		*Zelo.*	sѣлꙕ	S		G	𝔊 д	
З з з	Земля	Зенъ	*Zemla.*	землꙗ	З	ᴦ	H	𝔥	
И И и	Иже	Хе	*Ische.*	и́же	И ї ї	ⳤ	I	𝔍 і	
І і і и	Інъ		*I.*			I	I		
К к к	Како	Канъ	*Kako.*	ка́кꙑ	Ƙ	Ⱄ	K	𝔎 е	
Л л л	Люди	Лаеъ	*Liudi.*	лꙗ́ди	ᴧ	Ⱄ	L	𝔏 ᴧ	
М М м	Мыслꙗе	Манъ	*Missal.*	мыслꙗ́е	М	Ⲛ	M	𝔐 𝔪	
Н Н н	Наꙗъ	Нарь	*Nasch.*	на́шъ	Н	Ⲛ	N	𝔑 𝔫	
О О о	Онъ		*On.*	о́нъ	О	Ψ			
П П п	Покои	Парь	*Pocoi.*	покои	П	Ⱪ	O	𝔇 𝔬	
Р Р р	Рꙋви	Рае	*Rizi.*	рꙋцꙗ́	ᴦ	ⱡ	P	𝔓 𝔭	
С с с	Слово	Санъ	*Slovo.*	сло́во	с	R	Q	ℚ я	
Т Т ꙗ	Твердо	Тарь	*Twerda.*	тве́рдо	Т	ᴦᵞⱡⱴ	R	𝔎 я	
У у у	Ук	Внъ	*Ik.*	и́къ	у Ⱒ	Rᴧ			
Ф Ф ф	Ферꙗь	Фïе	*Phert.*	фе́рꙗъ	ф	ᴧ	S	𝔖 ꙗ	
Х х х	Хѣрь	Ханъ	*Cheer.*	хѣ́рꙗ	Х	ⳤⱡ	T	ℤ т	
Ц ц ц	Цви	Цаиъ	*Tsi.*	цꙗ́	ц		V	𝔅 ᴪ	
Ч Ч ч	Черви	Чинъ	*Tscherf.*	че́рвꙗ	ч	Ⱒ	W	𝔐 w	
Ш ш ш	Ша	Шинъ	*Scha.*	шꙗ	ш	ᴦ	X	𝔛 я	
Щ ш ш	Ша		*Schtscha.*	щꙗ	ψ		Y	𝔜 𝔶	
Ъ ъ ъ	Ерь		*Ier.*	е́рꙗ	ꙁ	Ⱒ		𝔷 ꙗ	
Ы ы ы	Еры		*Ieri.*	е́рꙗ	ꙑ				
ь ь ь	Ерь		*Ieer.*	е́рꙗ	ꙃ				
ѣ ѣ ѣ	Яꙗь		*Iat.*	ꙗꙗ́	ѣ				
Э э э	Э	Хе	*Ksi.*	ксꙗ	є				
Ю Ю ю	Ю		*Psi.*	псꙗ	ꙁ ю				
Я я я	Я				↓				
Ѳ Ѳ ѳ	Ѳита	Ѳïе	*Thita.*	ѳита́					
Ѵ Ѵ ѵ	Ѵжица		*Ischitze.*	ижица	ᵛ				

Ecriture Runique

Alphabets,
Anciens et Modernes.

고대 및 근대 문자

러시아, 룬 및 독일 문자

Alphabets Orientaux Modernes.

Illirien ou Hieronimite.

Figure.		Nom.	Valeur.	N.	
⟐	ⴔ	ⴔⴈⴓⵊ	Az	Aa	1
ⵃ	ⵃ	ⵤⴲⴾⴸ	Buki	B b	2
ⵕⵁ	ⴀⴀ	ⴓⴀⴒⴓⵣ	Vide	V u	3
ⵤ	ⵤ	ⵤⴓⴇⴈⵣⴀⴒⴓⵣ	Glagole	G h	4
ⴂ	ⴑⴈ	ⵏⴸⵣⴕⵁⵈ	Dobro	D d	5
ⵣ	ⵣ	ⵣⴇⴔⴔ	Est	E e	6
ⵞⵞ	ⴓⴓ	ⴸⵃⵣⴓⴒⴔⴔⴕⵈ	Xivite	X x	7
	ⴇ	ⵣⴔⴂⵈ	Zelo	S s	8
ⴒⴕ	ⵁⴒ	ⵣⴔⵣⵊⴇⴶⴈ	Zemlia	Z z	9
	ⵌⴒ	ⴈⵃⵣ	Ixe	ɫ	10
8	8	ⵃⵕⴸ	Ii	I i	20
ⵃⵕ	ⵃⵕ	ⵃⵕⴇ	Ye	Y y	30
ⵂ	ⴕ	ⵕⵃⴕⵣ	Kako	K k	40
ⴂⴕ	ⴑⴕ	ⴑⴕⵕⴓⴒⵁ	Lyudi	L l	50
ⴜ	ⵏ	ⵊⵁⵟⵞⴔⴓⴓⵁ	Misside	M m	60
ⵕⵕ	ⴒ	ⵄⴈⴔⵊⴈ	Nasc	N n	70
ⵤ	ⴁ	ⵣⵕⴈ	On	O o	80
ⵕⵕ	ⵄ	ⵄⵁⴸⵣⴶⵕ	Pokoy	P p	90
ⵃ	ⵃ	ⵃⵣⵎⴸ	Reczi	R r	100
ⵟ	ⵟ	ⵣⵎⴳⵁⴓⵣ	Slovo	S s	200
ⵃⵃ	ⵃⵃ	ⵣⴓⵣⴑⴑⵁ	Tuerdo	T t	300
ⵃ	ⴁⵃ	ⴁⵄⴈ	Vk	V u	400
ⴸ	ⴸ	ⴸⵣⴂⴸⵁⴈ	Fert	F f	500
ⵠⵏ	ⴶⵄ	ⵤⵀⵣ	Hir	H h	600
	ⵣⴑ	ⵣⵁⴈⴈ	Ot		700
ⵕⵕ	ⵕⵕ	ⵓⵕⵀⴒ	Cha	Ch	800
ⵈ	ⵏ	ⴸⵣ	Czi	Cz	900
ⵞⵕ	ⵞⵕ	ⵣⵣⵣⴓⵁⴈ	Cieru	Ci	1000
ⵣⵁ	ⵡ	ⵣⵁⵀⴔ	Scia	Sc	
I	I	ⵀⵕⵕⵁⴈ	Yer	Ye	
ⵃⵃ	ⵃⵃ	ⵄⴸⵣⴑⴔⴈ	Yad	Ya	
ⵁⵕ	ⵁⵕ	ⵃⵣⵟⵒⴸⴈ	Yus	Yu	

ⵖⵣⴒⴒⵁ ⵏⵁⵀⵣⵁⵀ, ⵥⵣⵀⴸⵛⴕⵃ ⵄⴸⵣⵁⵄⴕ, ⴂⴃⵣⵊⵄⵄⵣⵥⵝ
ⴒⴒⵀⵟⵄⵊ ⵡⵀⵄⵣⵁⴸⵥ⟨ⴁⴁⵛ 8ⵄ ⵣⴒⴁ ⵡⵁⴁⴒⵣⵣⵣⵣⵣⵝ ⵡⴸⴒⵣⵄⵥⵃ
ⵀⴒⴒ ⵣⵄⵃⴁⵁⵃⴸⵛⵁⵁⵣ⟨ⵣ ⴸⵥⵤⴕⴁⵁⵣⵁⵃⴔⴈ ⵣⵣⵣⵣⵝⵥⵁⴒⴈ
ⵣⴒⵣⵣⵣ ⵃⵃⵣⵃⵣⵣⵣⵝ, ⵝⵀⵃⵣⵁⵁⵀ ⵏⵁⵀⵣⵁⵀ ⵣⵀⴒⵣⵣⵣⵁ
ⴂⴔⵣ, 8ⵣⴒ ⴂⴔⵁⴈ⟨ⵁ ⵊⵁⴁⴒⵁⵁⵛⵝ ⵣⵣⵝⵄⵣⵟⵥ ⵣⵣⵝⵁⵀⵝ
ⵣⵁⴒ 8ⵕ ⵛⵁⴶⵃ⟨ⵝ ⵊⵁⴸⵁⵀⴒⵛ⟨ ⵥⵣⵝⵄⵣⵝⵛⴒⴈ. ⵞⵊⵝⴒⵄⴈ

Servien.

Fig.		Nom.	Valeur.	N.	
Я	ⴃ	дзь	Az	A a	1
Б	Б	ⴁⵕⴕⵀ	Buki	B b	2
В	Gв	вѣдⴇ	Vide	V u	3
Г	Г	глаголе	Glagole	G h	4
Ⴇⴇ	Δ Δ	добро	Dobro	D d	5
Ⴇ	ⴇ	ⴇⵄⵇ	Jest	E e	6
Ж	ж	жнеѣтⴇ	Xiujate	X ch	
Ѕ	ѕ	ѕѣⴀⵁ	Jalo	ⴂ	6
В	З	зⴇⵊⴂⴀⵀ	Zemlia	Z z	7
Н	н	ꙇн	Yi	I i	8
Ѳ	Ѳ	ѳнта	Thita	T h	9
Ꙇ	ꙇ	нжⴇ	Ixe	ⵑ	10
Ꙇ	ꙇ	ꙇⵎⵟⴀ	Yota	Y y	10
К	к	кⴀко	Kako	K'k	20
Л	л	ⴀⵖⴑⴁⵕ	Liudi	L l	30
М	м	мнⵄⴀѣтⴇ	Misljate	M m	40
Ν	N	Νдⵡⴕ	Nasc	N n	50
Ѯ	ѯ	кⵡⵀ	Xi	X ξ	60
О	о	онⵕ	On	O o	70
П	п	покон	Pokoi	P p	80
Ꙑ	ꙑ	нⵄкопнта	Iscopita		90
Ꝑ ρ	Ꝑ ρ	ⵒⵕⵀ	Reczi	R r	100
G	с	слово	Slovo	S s	200
Т	т	тⴇⵒⴀо	Tuerdo	T t	300
Ꙋ	ꙋ	ⵆⴕⴀонⵕ	Ypsilon	Yi	400
Ꙋ ⵁ оꙋ		ꙋⵕⵕ	Vk	V u	400
Ф	ф	фⴇⵒⵕ	Fert	F f	500
Х	х	хнⵒⵕ	Hir	H h	600
Ѱ	ѱ	пⵄⵀ	Psi	P s	700
ω	ω	ⵡⵕⵕ	Ot	O o	800
Ⴘ	ⴘ	ⴘⵏⴀ	Scta	Sct ch	
Ц	ц	цн	Czi	Cz	900
Ꙡ V Ч	ꙡ ꝑⵟⵒⴁⵕ	Ceru	C	1000	
Ш	ш	ⴘⴀ	Sca	Sc	
Ꙃ	ꙃ	ꙑⵒⵕ	Yer		
Ѣ	ѣ	нⴇⵄ,ꙇ	Ye	Ja	
Ꙗ	ꙗ	ꙇⴀ	Ya	Ya	
Ѥ	ꙇⴇ	ꙇⴇ	Ye	Ye	
Ю	ю	ꙇо	Yo	Yo	
Ю	ю	ꙇⵆ	Yu	Yⵆ	

ꙗⵃⴇ Ⴋⴀⵒнⴀ, гⵒⴀⵆнⴀ пⴀⵀнⴀ, ꙁомнⵀⵆⵄ
тⴇⵆⵅм: ⴁⴇⵄⴇднⴋⵄⵟоⵆ нн мⵆⴀнⵄⵆⵕⴇⵆⵄ
ⴇⵕⵕ ⴁⴇⵄⴇднⴋⵟоⵆⵄⵕ фⵒоⵆⴋⵒⵆⵄⵕ ⴁⴇⵄⵒⵕⵃⵕ
тоⵆн Ꙇⴇⵄоⵆⵄⵕ. ⴋⴀнⴋⵒⴀ Ⴋⴀⵒнⴀ мⴀⵒⵄⵒⵕ
ꙁⴇн, оⵒⴀ пⵒо нобнⵕ пⴇⵗⴋⴀⵒоⵒнⴁⵄⵄ нⵆⵗнⴋ
ⴇⵒ нн хⵡⵒⴀ моⵒⵒнⵕ ноⵕⵒⵗⴇ. ⴋмⴇнⵕ.

Alphabets,
Anciens et Modernes.

고대 및 근대 문자

일리리아 및 세르비아 문자

ALPHABETS ARMENIENS.

Majusculles. Peintes Lapidaires	Cursives. Rondes. Majiusc. Minusc.			Noms. Armenien Latin.		Valeur.	Valeur Numerique.	Numero.
ⱂ	ш	ꟼ	•••	шյր	Aïb	A	1	1
↾	ℓ	ℓ	ꞵ	ℓℓù	Bien	B	⊐ heb 2	2
ꟼ	ⱦ	ⱬ	4	ꟼℓ	Gim	G	ꟼ heb 3	3
↾	η	ⱦ	ⱦ	η ш	Da	D	4	4
ⱂ	ℓ	ℓ	ℓ	ℓ	Jetsch	ie	5	5
Ọ	η	ℒ	ꞵ	ℓℓш	Sa	s	ꟼ heb 6	6
ꞁ	ℓ	ℓ	ℓ	ℓ	E	E	7	7
ꞁ	ℓ	ℓ	ℓ	ℓℓ	Jeth	E	8	8
ⱦ	ℓ	ℓ	η	ℓℓ	Thue	Th	℧ heb 9	9
↾	ꟼ	ꟼ	ꟼ	ℓℓ	Je	J	François 10	10
ꞁ	ℓ	ℓ	ꞁ	ℓ	I	I	Voyelle 20	11
ꞁ	ℒ	ℓ	ℒ	ℓℓù	Liun	L	30	12
℧	ℓ	ℒ	ℓ	ℓℓ	Chhe	X	ℓ heb 40	13
℧	ℓ	ℒ	ℓ	ℓш	Dza	Dz	50	14
ꞁ	ℓ	ℓ	ꞁ	ℓℓù	Kien	K	60	15
ꞁ	ꟼ	ꟼ	ꞁ	ꟼη	Hue	H	70	16
ℒ	ℓ	ℒ	ꞁ	ℓш	Dsa	Ds	80	17
ꞁ	η	ℓ	ℓ	ηℓℓ	Ghat	Gh	ℓ Arab. 90	18
ꞁ	ℓ	ℒ	ℓ	ℓℓ	Tce	Tc	100	19
℧	ℓ	ꟼ	ℓ	ℓℓù	Mien	M	200	20

Alphabets,
Anciens et Modernes.

고대 및 근대 문자
아르메니아 문자

389

Peintes	Lapidaires	Rondes	Majusc	Minusc	Armenien	Latin	Valeur	Valeur Numerique	Numero
					Hi	I		300	21
					Nue	N		400	22
					Scha	Sch ♈ hzb		500	23
					Ue	Oue *Francois*		600	24
					Tscha	Tsch		700	25
					Pe	P		800	26
					Dsche	Dsch *Arab.*		900	27
					Rra	Rr		1000	28
					Se	S		2000	29
					Wiev	W *heb.*		3000	30
					Tiun	T		4000	31
					Re	R		5000	32
					Tsue	Ts		6000	33
					Hiun	Y *υ Grec.*		7000	34
					Ppiur	P		8000	35
					Khe	Kh		9000	36
					Fe	F *f Grec.*			37
					O	O *ω Grec.*			38

Exemple de l'Ecriture Armeniene.

Abgar Arschamài Ischkhan Aschkharhaur Isouis Pekitsch ici Barirar ier Jerieujetsar Ierony
Saghinatsyts Aschkharhid Oueghdgwun

Abgarus Arschami Filius, Princeps Regionis, JESU SALVATORI et
BENEFICO, qui Apparuit Hierosolymitanis e Regione Ista, Salutem.

Alphabets,
Anciens et Modernes.

고대 및 근대 문자
아르메니아 문자

ALPHABET GÉORGIEN.

Ordre	Sacrées Majus. Minus.	Sacrées Minus.	Minusc. Géorgien.	Latin.	Valeur.	Numer.	Ord.	Sacrées Majus. Minusc.	Sacrées Minusc.	Minusc. Géorgien.	Latin.	Valeur.	Numer.
1.	Ⴀ ᴛ	ა	აбб	An.	A.	1.	20.	�	ს	სбб	San.	S.	200.
2.	Ⴁ ᴜ	б	ббб	Ban.	B.	2.	21.	Ⴒ	ꝑ	ꝑსꝑ	Tar.	T.	300.
3.	Ⴂ	გ	გбб	Ghan.	Gh.	3.	22.	Ⴍ	უ	უб	Vn.	V.	400.
4.	Ⴃ	დ	დოб	Don.	D.	4.	23.	Ⴔ	ფ	ფსꝑ	Far.	F.	500.
5.	Ⴄ	ჯ	ჯб	En.	E.	5.	24.	Ⴕ	ქ	ქб	Kan.	K.	600.
6.	Ⴅ	ვ	ვоб	Vin.	V.	6.	25.	Ⴖ	ღ	ღსб	Ghhan.	Ghh.	700.
7.	Ⴆ	ꝗ	ꝗჯб	Szen.	Sz.	7.	26.	Ⴗ	ყ	ყსꝑ	Cqar.	Cq.	800.
8.	Ⴡ	ᴢ	ᴢ	He.	H	8.	27.	Ⴘ	შ	შоб	Scin.	Sc.	900.
9.	Ⴇ	თ	თსб	Than.	Th.	9.	28.	Ⴙ	ჩ	ჩоб	Cin.	C.	1000.
10.	Ⴈ	ი	იб	In.	I.	10.	29.	Ⴚ	ც	ცსб	Zzan.	Zz.	2000.
11.	Ⴉ	კ	კსб	Chan.	Ch.	20.	30.	Ⴛ	ძ	ძоდ	Zil.	Z.	3000.
12.	Ⴊ	ლ	ლსb	Las.	L.	30.	31.	Ⴜ	წ	წоდ	Zzil.	Zz.	4000.
13.	Ⴋ	მ	მსб	Man.	M.	40.	32.	Ⴝ	ჭ	ჭსꝑ	Cciar.	Cc.	5000.
14.	Ⴌ	ნ	ნსꝑ	Nar.	N.	50.	33.	Ⴞ	ხ	ხსб	Chhan.	Chh.	6000.
15.	Ⴍ	ჲ	ჲб	In.	I.	60.	34.	Ⴟ	ჯ	ჯსꝑ	Hhar.	Hh.	7000.
16.	Ⴎ	ო	ოб	On.	O.	70.	35.	Ⴠ	ჴ	ჴсб	Gian.	G.	8000.
17.	Ⴏ	პ	პსꝑ	Par.	P.	80.	36.	Ⴡ	ჵ	ჵჯ	Hhae.	Hh.	9000.
18.	Ⴐ	ჟ	ჟსб	Sgian.	Sg.	90.	37.	Ⴢ	ჶ	ჶოჟ	Hhoe.	Hh.	10000.
19.	Ⴑ	რ	რჯ	Rae.	R.	100.	38.						

Exemple de ces trois sortes d'Ecriture.

აбაга ⁘ დევესზеჰ ⁘ თიჩლიმ ⁘ ნიოპ ⁘ სგიოროსო ⁘ თუფჰუ ⁘

ᴣᴍრჩაცᴍ ⁘ ᴣᴣᴘо ⁘ ꝗსб ⁘ ꝗსჯჴს ᴣ ⁘ ᴣოჟ ⁘⁘

Abagha, Deveszeh, Thichlim, Niop, Sgioroso, Tuphu, Kughhucq,
Sciocizzo, Zetzi, Cciachh, Hhagiahha, Hhoe.

Ⴀ·Ⴅ·Ⴂ·Ⴀ ⁘ Ⴃ·Ⴄ·Ⴅ·Ⴄ·Ⴆ·Ⴄ ⁘ Ⴇ·Ⴈ·Ⴈ·Ⴊ·Ⴈ·Ⴋ ⁘ Ⴌ·Ⴈ·Ⴍ·Ⴑ ⁘ Ⴑ·Ⴂ·Ⴈ·Ⴍ·Ⴑ·Ⴍ·Ⴐ·Ⴍ·Ⴔ·Ⴍ· ⁘
Ⴕ·Ⴍ·Ⴎ·Ⴟ ⁘ Ⴒ·Ⴍ·Ⴁ·Ⴈ·Ⴂ·Ⴍ ⁘ Ⴛ·Ⴇ·Ⴁ·Ⴈ ⁘ Ⴁ·Ⴚ·Ⴀ·Ⴚ ⁘ Ⴠ·Ⴠ·Ⴀ·Ⴂ·Ⴈ·Ⴀ·Ⴠ·Ⴀ· ⁘ Ⴠ·Ⴠ·Ⴍ·Ⴄ· ⁘

ᴛ·ᴜ·ᴛ·ᴛ ⁘ Ꮪꝗᴘᴘꝗᴢꝗᴢ ⁘ ᴀᴍჩᴣᴍᴍᴥ ⁘ ᴚᴍ·ᴍᴍᴘ ⁘ ꝗᴜᴀᴜᴣᴜᴜჩᴀᴜᴜ ⁘ რᴜᴣფᴜᴣ ⁘ ᴤᴜᴣᴀᴜᴜᴣᴣ ⁘
ᴣᴜᴜჩᴘᴜᴣᴀᴜᴜ ⁘ ᴅᴥ ᴣᴜᴘᴜᴜ ⁘ ᴢᴥᴘ ⁘ ᴜᴥ ᴣᴘ ᴥ ᴍᴥᴥ ⁘ ᴅᴥ ⁘

Alphabets,
Anciens et Modernes.

고대 및 근대 문자

조지아 문자

ALPHABETS

GRANDAN. des *GAURES* ou Ancien *PERSAN*

Ord.	Figure	Nom.	Ord.	Figure	Nom.	Ord.	Figure	Nom.	Nom.	Figure.	Nom.	Figure.
1		a̓.	18		kha	35		dha	ueh.		hoüeh	
2		à.	19		ga	36		na	oueh.		i.	
3		ĭ.	20		gha	37		pa.	deh.		ah.	
4		ī.	21		nga	38		pha	scheh.		queh.	
5		oü	22		tcha	39		ba	teh.		gheh.	
6		oü.	23		tchha	40		bho	reh.		hheh.	
7		roŭ	24		ja	41		ma	feh.		kieh.	
8		roŭ	25		jha	42		ya	kheh.		scheh.	
9		loŭ	26		igna	43		ra.	kha.		enkeh.	
10		loŭ	27		ta	44		la	yeh.		teh.	
11		e.	28		tha	45		va	deh.		ho.	
12		ay̆.	29		da	46		scha	zeh.		deh.	
13		o.	30		dha	47		scha	hemeh.		eh.	
14		aou	31		na	48		sa	teh.		seh.	99
15		am.	32		ta	49		ha	schieh.		pa.	
16		aha	33		tha	50		lla	meh.		gnieh.	
17		ka.	34		da.	51		kscha	en.		hayeh.	
									oun.		neh.	
									teheh.		dgeh.	
									i		gieh.	

Alphabets,
Anciens et Modernes

고대 및 근대 문자

인도 및 고대 페르시아 문자

ALPHABET des ANCIENS PERSANS

Tiré du ZEND et du PAZEND sur l'Exemplaire du Docteur Hyde.

Valeur.	Nom.	Figure.	Ordre.	Valeur.	Nom.	Figure.	Ordre.
Tt. t.	tha.	☽	16.	A.	a.		1.
Y.	ya.		17.	A.	a.		2.
i.I. Ee.	I.	*Fin*	18.	A.ouE.	a. e.		3.
C. K.	ca.		19.	B.	ba.		4.
Gh.	gha.		20.	P.	pa.		5.
L.	la.		21.	Gh.dur	gha.		6.
M.	ma.	6	22.	G.dou	ajia.		7.
N.	na.	*Milieu.* *Com.*	23.	Ch.	tcha.		8.
S.	sa.		24.	D.	da.	*Fin. Milieu Com.*	9.
Gh.	gha.		25.	H.	ha.		10.
Ph. F.	pha.		26.	V.	va.		11.
R.	ra.		27.	U.	ou.		12.
Sh.	sha.		28.	Z.	za.		13.
T.	ta.		29.	Zh.	zha.		14.
				Ch.	cha.		15.

Chiffres														Points.	∴
Indo-persans.															
Arabes.	١	٢	٣	٤	٥	٦	٧	٨	٩	١.	٢٣	٦٣		Hiphen.	
Arabes modernes.	1	2	3	4	5	6	7	8	9	10	23	63			

Exemple d'ancien Persan calqué sur le Livre attribué à Zoroastre

Alphabets,
Anciens et Modernes.

고대 및 근대 문자

고대 페르시아 문자

393

ALPHABET NAGROU ou HANSCRET.

Voyelles et Diphtongues Initiales

ग्ग	आ	ऽ	ी	३	ॐ	ऐ	ऐ	ऌ	ॡ	प	॒	ॐ	ॐ
'a.	â.	i.	î.	ou.	où.	re.	rê.	lre.	lrê.	e.	eï.	o.	aou.

Consonnes

क्	ख	ग	घ	३॰	च	छ	ज	झ
ka.	kha.	ga.	g'ha.	ngaga.	tcha.	tcha.	ja.	j'ha.

ज	ऽ	ठ	ड	ढ	ण	न	त	ड
igna.	ta.	t'ha.	da.	d'ha.	na.	ta.	t'ha.	da.

ध	न	प	फ	ब	न	म	य	र
d'ha.	na.	pa.	p'ha.	ba.	b'ha.	ma.	ya.	ra.

ल	व	श	ष	स	ह
la.	va.	cha.doux.	cha.dur.	sa.	ha.

Les Consonnes avec les Voyelles.

Un Exemple des Voyelles et des diphtongues liées avec la premiere consonne ka suffirapour connoitre la maniere dont elles s'assemblent avec les autres consonnes.

क	का	कि	की	कृ	कृ	कृ	कृ	कॢ	कॣ	के	कै	को	कौ	कं	कः
ka.	kâ.	ki.	kî.	kou.	koù.	kre.	kre.	klre.	klrê.	kè.	kai.	ko.	kaou.	kam	k'a.

On voit que ces Voyelles et ces diphtongues liées avec les consonnes, n'ont aucun rapport, quant à la figure, avec les Voyelles et les diphtongues initiales. les Indies assés souvent groupent ensemble deux et même trois consonnes que l'usage apprendra aisement à reconnoitre : en voici quelques Exemples.

ब्र	ब्ल	ग्म	ल्ज	क्क	ग्व	श्म	व्न	क्त	स्त्र	त्क्म
bra.	bla.	bma.	bja.	bka.	bcha.	bsa.	bna.	ktra.	stra.	tkma.

Le Pater en Caractères Nagrou.

Pater noster qui es in coelis sanctificetur nomen

tuum adveniat regnum tuum fiat voluntas tua sicut &c.

Alphabets,
Anciens et Modernes.

고대 및 근대 문자

나가리 문자

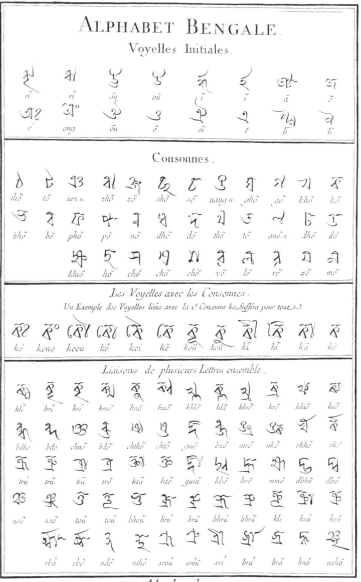

ALPHABET BENGALE.
Voyelles Initiales.

Consonnes.

Les Voyelles avec les Consonnes.

Un Exemple des Voyelles liées avec la 1.ᵉ Consonne ko, Suffira pour tout.

Liaisons de plusieurs Lettres ensemble.

Alphabets,
Anciens et Modernes.

고대 및 근대 문자

벵골 문자

ALPHABET TELONGOU ou TALENGA

Voyelles Initiales.

ă.	ā.	ĭ.	ī.	ŏŭ.	ōŭ.	rŏŭ.	rōŭ
lŏŭ.	lōŭ.	e.	aï.	o.	aou.	au. am.	ăha.

Consonnes.

ka.	k'ha.	ga.	g'ha.	nga.ga.	tcha.	tcha.	ja.	j'ha.
igna.	ta.t.angl.	t'ha.	da.d'angl.	d'ha.	na.	ta.	t'ha	da
d'ha.	na.	pa.	p'ha.	ba.	b'ha.	ma.	ya.	ra.
la.	va.	cha.doux.	cha.rude.	sa.	ha.	la.	k'cha.	

Les Consonnes avec les Voyelles.

Outre les Voyelles initiales, Il y a encore d'Autres Voyelles qui s'Assemblent avec les Consonnes, Il Suffira, pour les connoitre, de jetter les yeux sur les diverses Combinaisons suivantes de la 1.ere Lettre ka, qui sont les mêmes pour les autres Lettres de l'Alphabet.

ka.	kû.	ki.	kî.	kou.	kôu.	ké.	kai.	ko.	kaou.	kam.	kaha.	nka.
rka.	cla.	kna.	kma.	kla.	koüa.	kpa.	ksa.	kya.	cra.	crou.	croû.	kka.

Lettres

Lorsque les Consonnes se mettent sous les autres, on leur donne une autre forme quil est necessaire de connoitre, les voici.

ka.	k'ha.	ga.	g'ha.	nga.	tcha.	tcha.	ja.	j'ha.	igna.	ta.	t'ha.	da.
d'ha.	na.	ta.	t'ha.	dha.	d'ha.	na.	pa.	p'ha.	ba.	b'ha.	ma.	ya.
ra.	la.	va.	cha.	cha.	sa.	ha.	la.	k'cha.				

Alphabets,
Anciens et Modernes.

고대 및 근대 문자

텔루구 문자

396

ALPHABET TAMOUL ou MALABAR.

		kă.	kĭ.	kī.	kŏŭ.	kŏŭ.	kĕ	kĕ	kei.kai.	kŏ	kō.	kaoŭ.

Voyelles Initiales.

Outre les Voyelles qui se lient avec les Consonnes, ainsi qu'on le voit dans le Syllabaire precedent, les Tamouls ou Malabares ont dix Voyelles Initiales, 5 breves et 5 longues, deux Diphtongues et une Lettre finale.

Sçavoir

ă.	ĭ	ĭ	ŭ.	ĕ.	ŏ	ei.
ā	ī	ī	ū.	ē.	ō	aŭ.

AK

Alphabets,
Anciens et Modernes.

고대 및 근대 문자

타밀 문자

397

ALPHABET SIAMOIS

Les Consonnes avec les Voyelles et les Diphthongues.

ALPHABET BALI.

Exemple d'une Consonne avec les Voyelles et les Diphthongues.

Les Chiffres Siamois.

1 2 3 4 5 6 7 8 9 10

Alphabets,
Anciens et Modernes.

고대 및 근대 문자

시암 및 발리 문자

Numero	Figure	Nom	N.°	Figure	Nom				
1.	㓟	Ka.	16		Ma				
2.		Kà	17		Tsa.				
3.		Ka.	18		Tsà				
4.		Nga.	19		Tsaa				
5.		Tcha.	20		Oüa				
6.		Tchà.	21		Ja				
7.		Tchaa.	22		Sa.				
8.		Gnia	23		A				
9.		Ta	24		Ya				
10		Tà	25		Ra.				
11		Taa	26		La				
12		Na	27		Xa				
13		Pa	28		Sa				
14		Pà	29		Ha				
15		Paa	30		A				

Nombres Cardinaux

Figure	Denomination	Prononciation	Valeur
9		Tchik	1.
2		Gni	2
3		Soum	3
		Sgi	4
cc		Nga	5
		Truk	6
		Doun	7
3		Ghié	8
		Gou	9
90		Tchiou tam pa	10
99		Tchiou tchi	11
900		Gnia tam pa	100
9000		Tong prà	1000
90000		Tong tsik	10000

VOYELLE

	Figure	Nom	Valeur	Exemples			
Elles sont au nombre de 4 scavoir		Kicou	i		Ki		Pi
		Grenhou	e		Ke		Pe
		Norou	o		Ko		Po
		Chapdou	ou		Kou		Pou

Outre ces lettres, il y en à encore deux autres de permutation qui sont : appellée Ratac : et appellée Yatac : yatac étant ajoutée aux Lettres Ka ou Tra tra pra mra &c. et avec l'addition d'une voyele, mrou pro &c. Ratac ajoutée aux trois Ka on lit Kia : sous les trois Pa on lit tchia. sous l'm on lit, gnia ou m, ma

Ki mis sous quelqu' autre Lettre se prononce, ga. ex ga. au mot prononcez, Kank KaK ghi Ki. Iaa suivi de plusieurs lettres s'aspire ou se retranche, men ou t'men. ce tau se change en da l'orsqu'il fait la 2.e lettre d'un mot, et a la fin il ne se prononce point et ne s'y conserve que pour l'analogie des mots. Paa au milieu d'un mot ou sous quelque lettre se prononce ba ; a la fin des mots il se prononce rarement. A, au commencement d'un mot ou s'eclipse ou sonne comme une n da : n'da souvent les Thibetans au lieu de écrivent ex Ka. La lettre ma au commencement d'un mot suivie de plusieurs lettres d'une meme syllabe, s'aspire ex Kien ou m'Ken. La se met souvent sur certaines lettres pour donner plus d'energie au mot, ou pour le distinguer. ex ma ma ou r'ma r'ta r'tchia

Alphabets,
Anciens et Modernes

고대 및 근대 문자
티베트 문자

ALPHABET des TARTARES MOUANTCHEOUX

	Figure.					Figure.			
	a la Fin	au Milieu	au Commen.	Ordre		a la Fin	au Milieu	au Commen.	Ordre
Tcha ts.				16	A.				1
Tcha ts.				17	E.				2
Ya.				18	I.				3
Khe. he.				19	O.				4
Ra.				20	Ou.				5
Oüa.				21	Ou.				6
Fa.				22	Na.				7
Tsa.				23	Kha.				8
Tsa.				24	Pa.				9
Ja.				25	Pa.				10
Tchi.				26	Sa.				11
Tche.				27	Scha.				12
Se.				28	Tha.				13
Schi.				29	La.				14
					Ma.				15

Lecture

Les Noms de Nombre que l'on va transcrire ici tiendront lieu de cette Lecture.

1 Emou.	6 Ningoun.	15 Thofohon. prononcez Thofghon.	60 Ninjou.	1000 Minga	**Points.**				
2 Tchoue.	7 Natan.	20 Orin. 21 Orin Emou &c.	70 Nadanthou.	10000 Thoumen	✓ Tsie, ou Virgule.				
3 Ilan.	8 Tjakhoun.	30 Cousin. prononcez Congin.	80 Tjakhountjou.	15000 Thoumen Soungia Minga	⤫ Deux Tsie valent notre point				
4 Touin.	9 Ouyoun.	40 Teghi.	90 Ouyoun Tchou.	20000 Tchoue Thoumen. 100000 Tchouan Thoumen.	On Appelle Thongkhi, les Points qui sont à côté des mots.				
5 Soungia.	10 Tjouan. 11 Tjouan Emou.	50 Souzai.	100 Thanggou. 200 Tchoue Thanggou.	200000 Orin Thoumen. 1000000 Tangou Thoumen.	Foukha les Cercles ou Ronds grands et petits. Tsitchoun les Traits.				

Alphabets,
Anciens et Modernes.

고대 및 근대 문자

만주 문자

400

Ord.	Val.	Firo-Canna.	Catta-Canna.	Imatto-Canna.	Ord.	Val.	Firo-Canna.	Catta-Canna.	Imatto-Canna.	Ord.	Val.	Firo-Canna.	Catta-Canna.	Imatto-Canna.
1	a				18	nu				35	tzu			
2	je				19	mo				36	ra			
3	i				20	mu				37	re			
4	o				21	fsa				38	ri			
5	u				22	fse				39	ro			
6	fa				23	fsi				40	ru			
7	fe				24	fso				41	na			
8	fi				25	fsu				42	ne			
9	fo				26	ju				43	ni			
10	fu				27	je				44	no			
11	ka				28	ji				45	nu			
12	ke				29	jo				46	n'a			
13	ki				30	ju				47	n'e			
14	ko				31	da / ta				48	n'i			
15	ku				32	de / te				49	n'o			
16	ma				33	dsi / tzi				50	n'u			
17	me				34	do / to								

Alphabets,
Anciens et Modernes.

고대 및 근대 문자

일본 문자

Alphabets,
Anciens et Modernes.

고대 및 근대 문자

한자

서법

표제

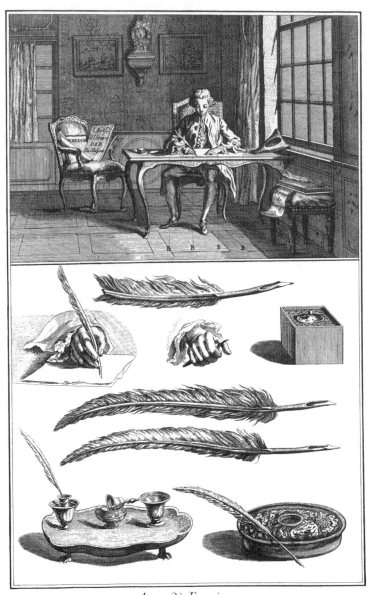

Art d' Ecrire.

서법

글씨 쓰는 자세, 펜 잡는 방법, 펜과 잉크병

Art d' Ecrire.

서법

글씨를 쓰는 젊은 여성, 손과 손가락의 자세

Posture de La main et du Canif.

Coupèr differantar de la Plume.

A B C D E F G H I

Proportions d'une Plume taillée.

서법

주머니칼로 깃펜 깎기, 다양한 펜촉의 모양 및 비율

서법

펜을 잡는 각도

서법

직선과 곡선

서법

선 긋기 연습

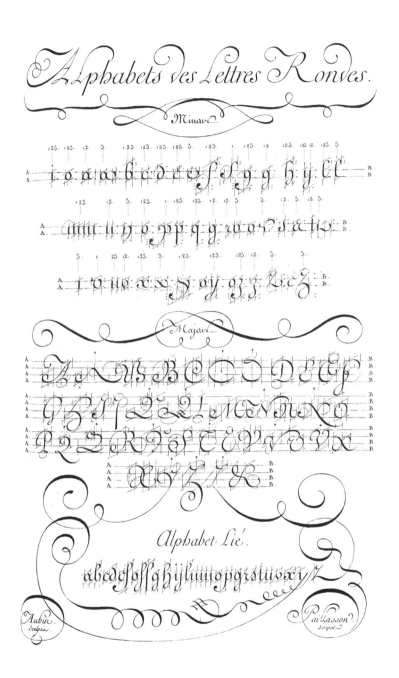

서법

둥근 정자체, 이어 쓰기

411

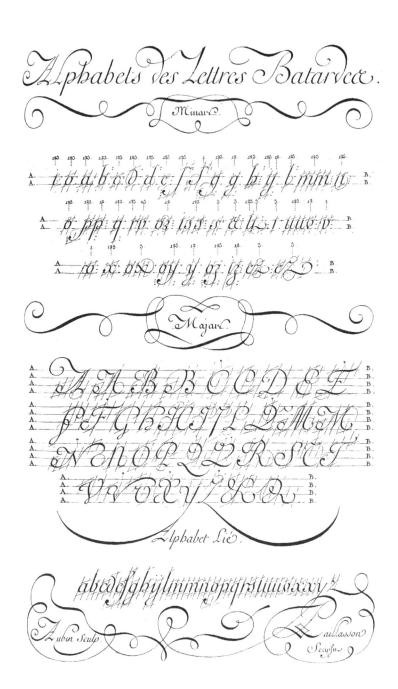

서법

반흘림체, 이어 쓰기

412

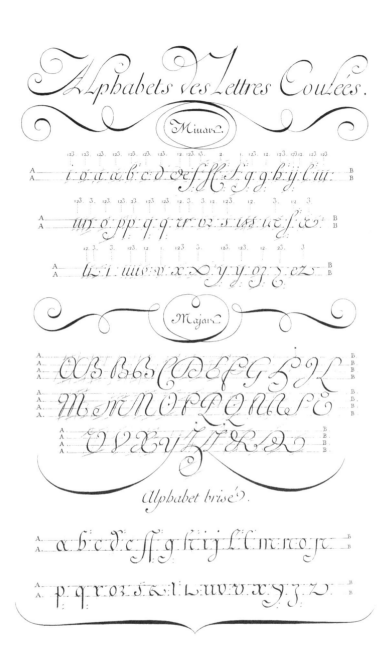

서법

흘림체, 끊어 쓰기

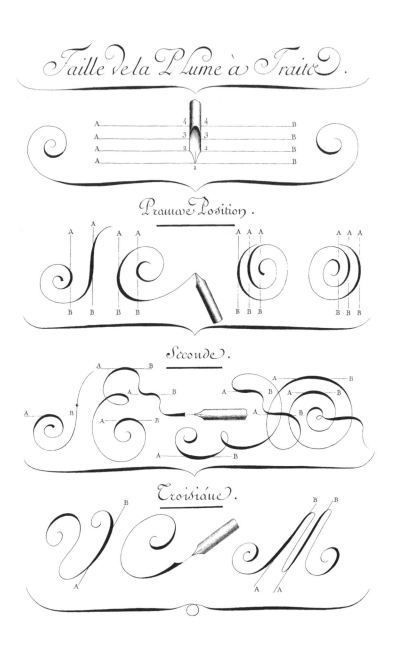

서법

획 긋기와 펜촉의 위치

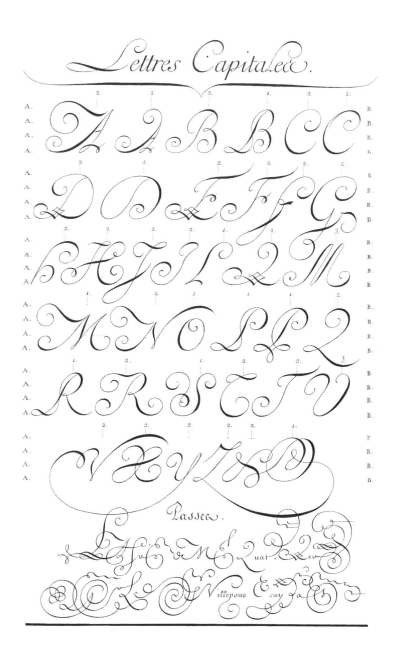

서법

대문자, 약자 및 장식 문자

415

서법

둥근 정자체의 다양한 유형

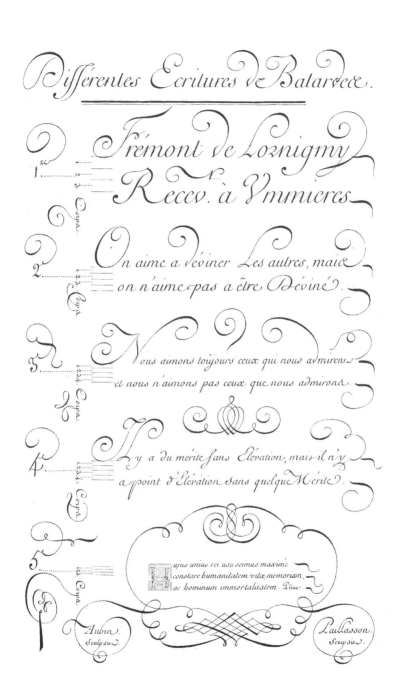

서법

반흘림체의 다양한 유형

417

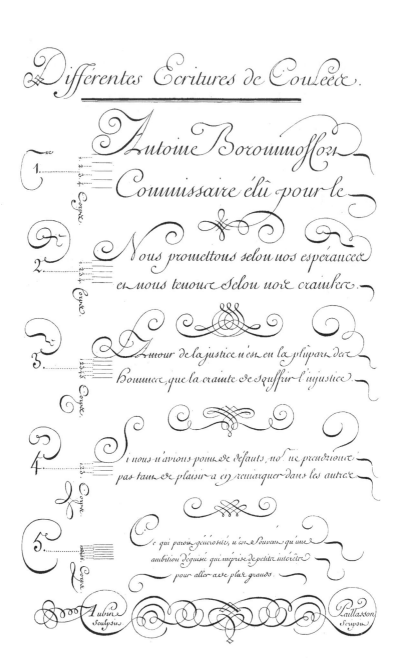

서법

흘림체의 다양한 유형

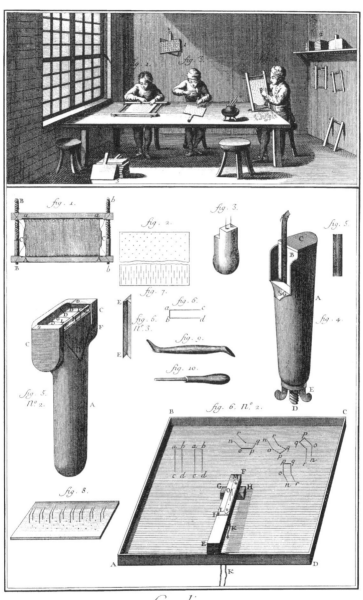

Cardier.

소모(梳毛)용 솔 제조

작업장, 도구 및 장비

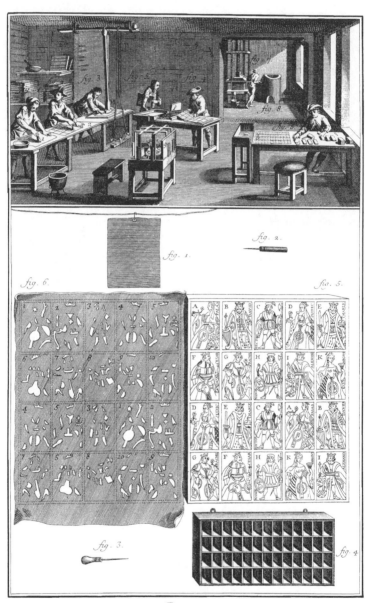

fig. 1.

fig. 2.

fig. 6.

fig. 5.

fig. 3.

fig. 4.

Cartier.

카드 제조

작업장, 형판 및 장비

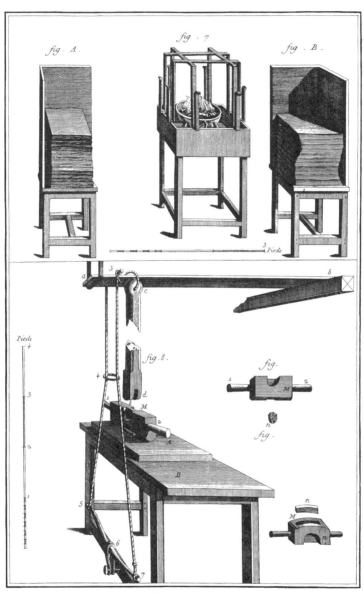

Cartier

카드 제조

건조 장치 및 기타 설비

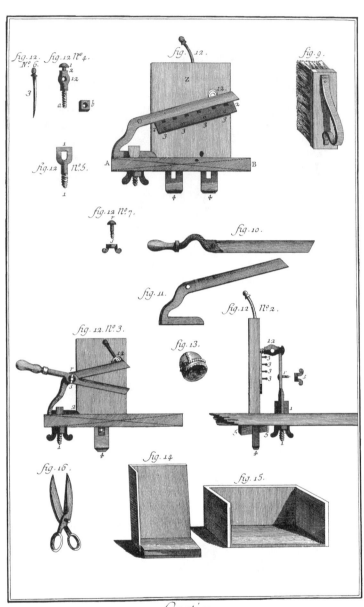

Cartier.

카드 제조

작두 및 기타 장비

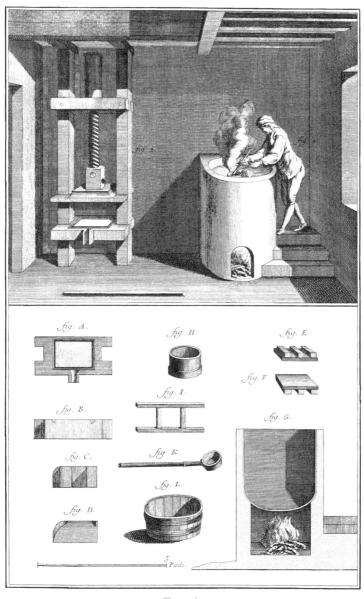

Cartier

카드 제조

압축기, 풀칠 작업 및 장비

fig. 2. fig. 1.

fig. 3. fig. 4.

Cartier.

카드 제조

모양별 카드 형판

Cartier.

카드 제조

도구 및 장비

Cartonnier.

판지 제조

작업장, 도구 및 장비

Gaufrure du Carton.

판지 엠보싱 가공

요판 및 관련 장비

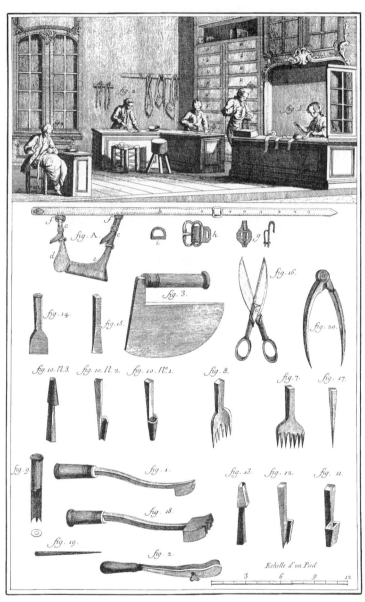

Ceinturier,

벨트 제조

작업장, 벨트 및 작업 도구

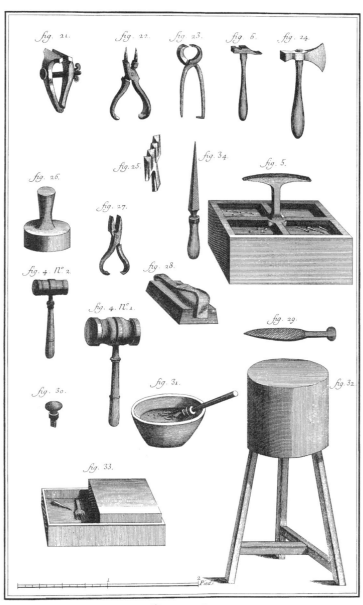

Ceinturier

벨트 제조

도구와 장비

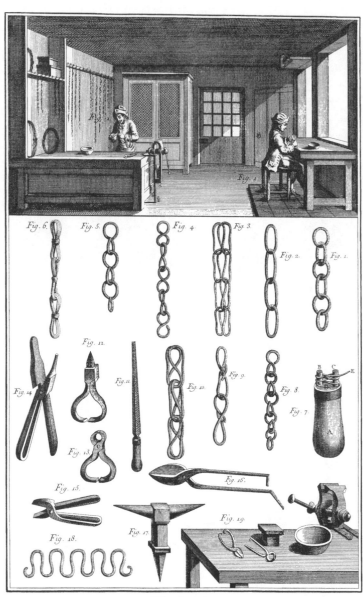

Chainetier,

체인 제조

작업장, 다양한 체인 및 제조 장비

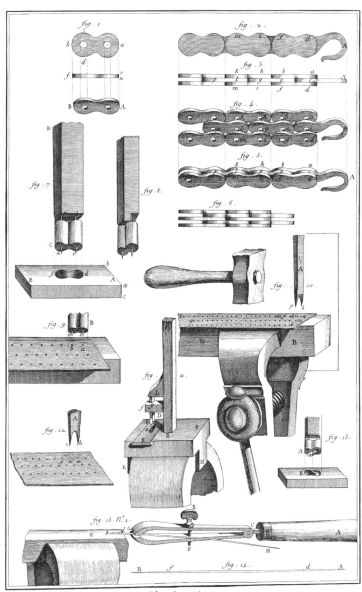

Chainetier

체인 제조

시계 체인 제조

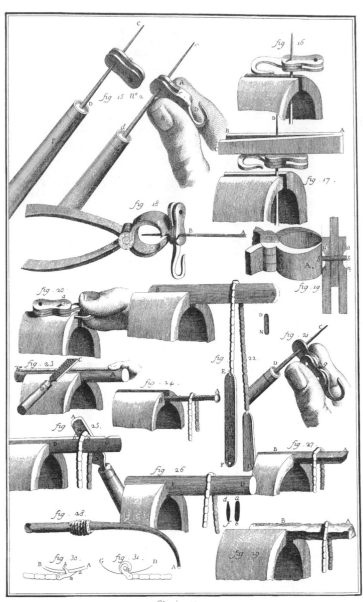

Chainetier,

체인 제조

시계 체인 제조

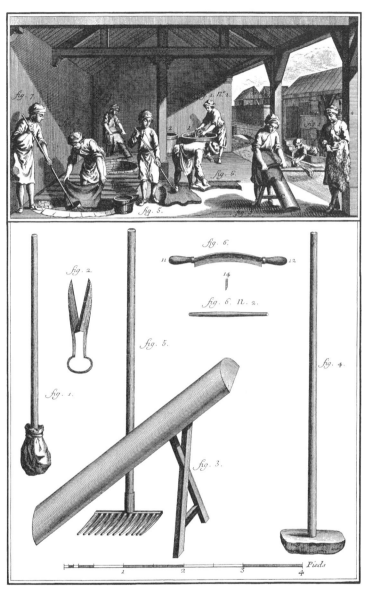

Chamoiseur et Megissier.

섀미 가죽 제조

원피 세척 및 예비 작업, 관련 장비

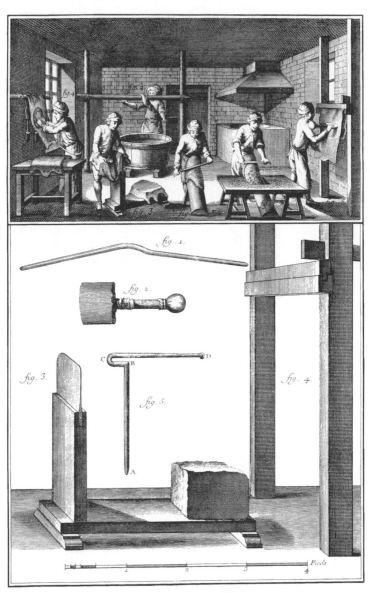

Chamoiseur et Megissier.

섀미 가죽 제조

탈지 작업, 관련 장비

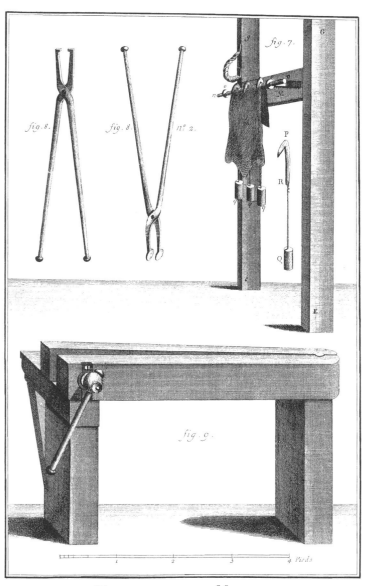

Chamoiseur et Megissier

섀미 가죽 제조

탈지 도구 및 장비

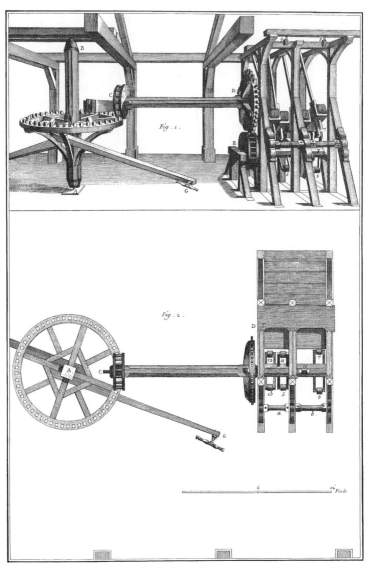

Fig. 1.

Fig. 2.

Chamoiseur,
Moulin a Foulon.

섀미 가죽 제조
무두질 기계 사시도 및 평면도

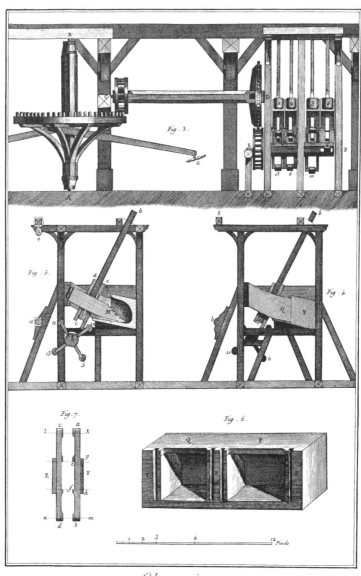

Fig. 3.

Fig. 5.

Fig. 4.

Fig. 7.

Fig. 6.

Chamoiseur,
Moulin a Foulon

섀미 가죽 제조
무두질 기계 측면 입면도, 단면도 및 상세도

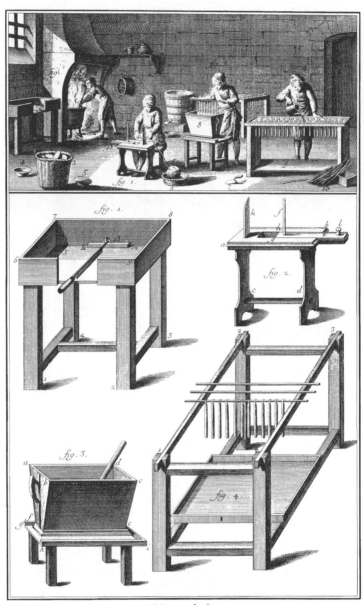

Chandelier.

양초 제조

작업장 및 장비

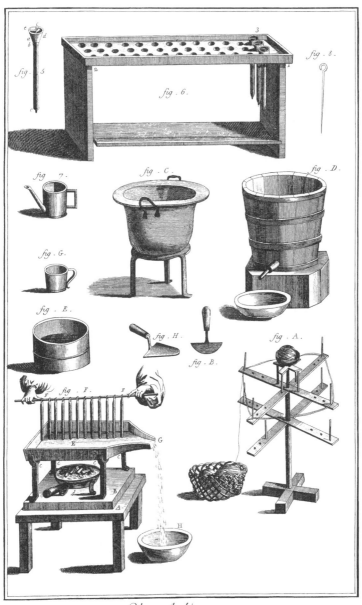

Chandelier.

양초 제조

양초 틀 및 기타 도구와 장비

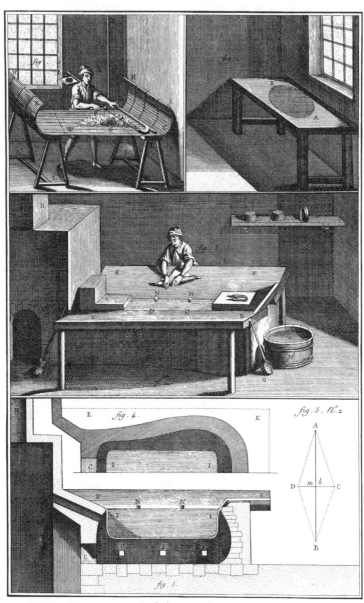

Chapelier

모자 제조

모자용 섬유 가공, 관련 시설

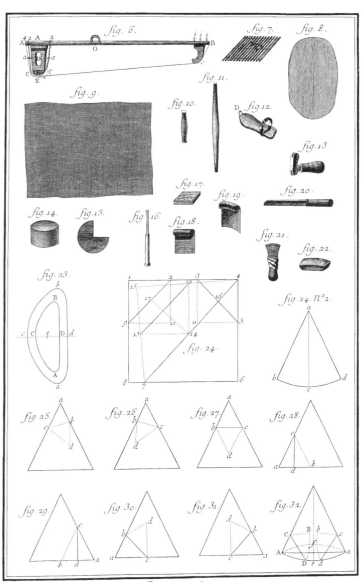

Chapelier

모자 제조

도구 및 공정

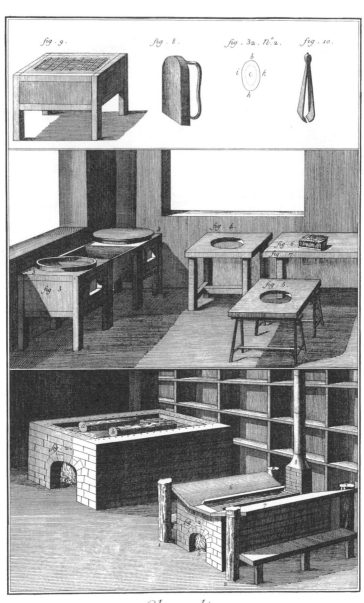

Chapelier.

모자 제조

염색 및 마감 장비와 시설

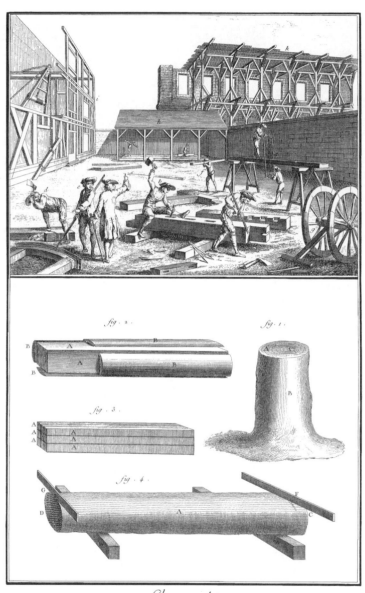

Charpente,

목조

제재소, 원목 제재

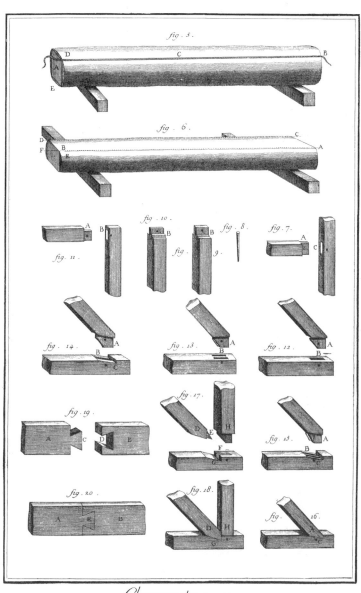

Charpente, Assemblages.

목조

제재, 목재 접합

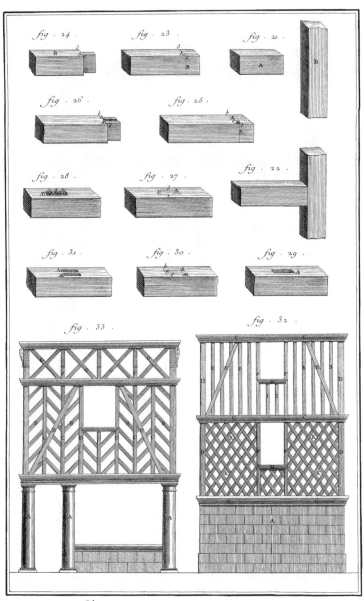

Charpente, *Assemblages et pans de bois anciens*

목조

장부 맞춤, 옛날식 목골 벽

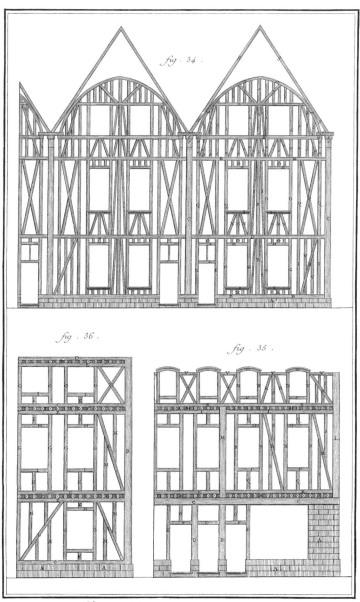

fig . 34 .

fig . 36 .

fig . 35 .

Charpente, Pans de bois à la moderne

목조

근대식 목골 벽

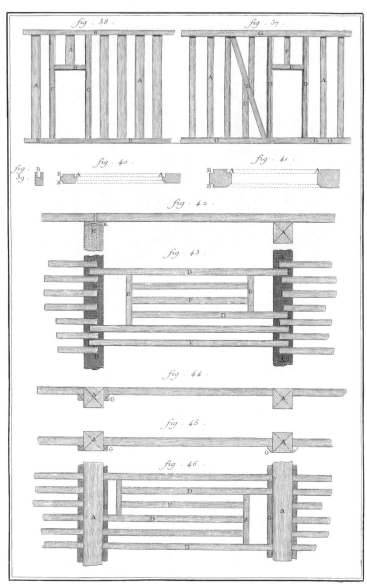

Charpente, *Cloisons et Planchers*.

목조

격벽 및 바닥 골조

448

fig . 47 .

fig . 48 .

fig . 49 .

Charpente, *Planchers*.

목조

바닥

449

fig. 50. fig. 52.

fig. 51. fig. 53.

fig. 54. fig. 56.

fig. 55. fig. 57.

Charpente, Escaliers avis.

목조

나선형 목조 계단 입면도 및 평면도

Charpente, Escaliers en limace et autres.

목조

달팽이형 및 기타 목조 계단

Charpente, Escaliers et combles à un et deux Égouts.

목조

계단, 박공지붕 및 부섭지붕

452

Charpente, Combles à un et deux égouts.

목조

박공지붕 및 부섭지붕

Charpente, *Combles à deux égouts et Mansardes*.

목조

박공지붕 및 망사르드지붕

Charpente, *autres combles*.

목조

기타 다양한 지붕

Charpente, *Combles et Lucarnes.*

목조

돔형 지붕 및 천창

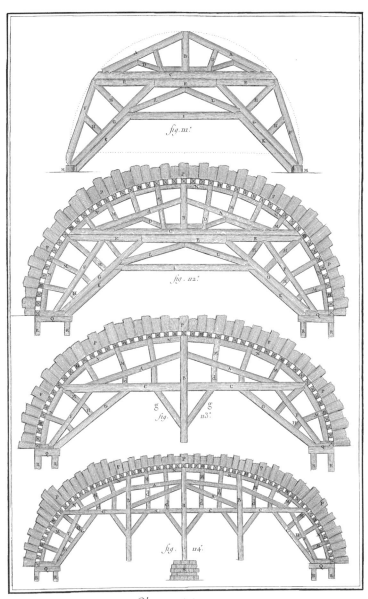

Charpente, Centres.

목조

볼트 및 아치 틀(拱架)

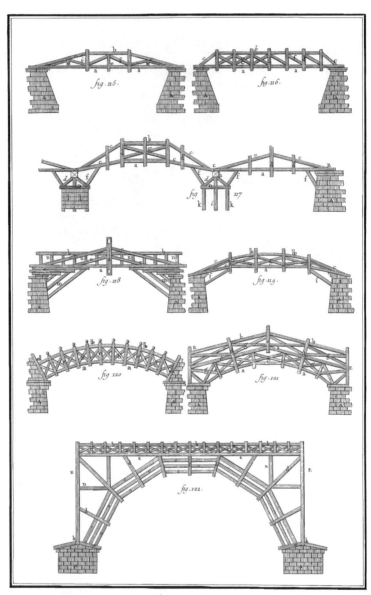

Charpente, Ponts.

목조

목조 교량

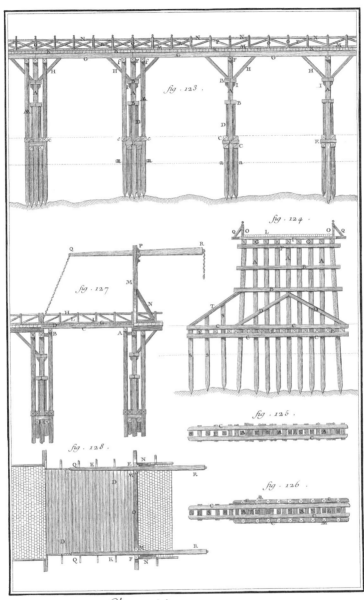

fig . 123 .

fig . 124 .

fig . 127

fig . 128 .

fig . 125 .

fig . 126 .

Charpente, *Grand Pont et Pont Levis.*

목조

대교 및 도개교

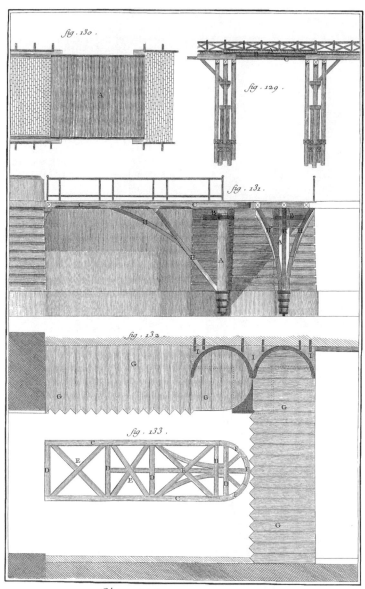

fig. 130.

fig. 129.

fig. 131.

fig. 132.

fig. 133.

Charpente, Ponts à coulisse et tournant.

목조

슬라이드식 가동교 및 선개교

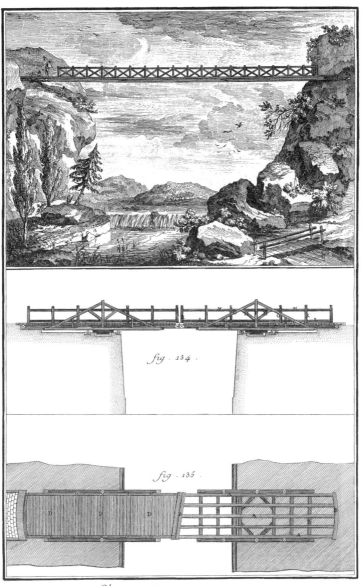

fig · 134 ·

fig · 135 ·

Charpente , Ponts tournans et suspendus.

목조

현수교 및 선개교

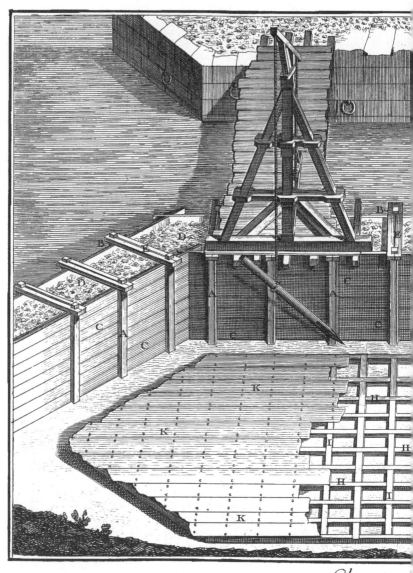

Charpen

목조

말뚝(파일) 기초공사

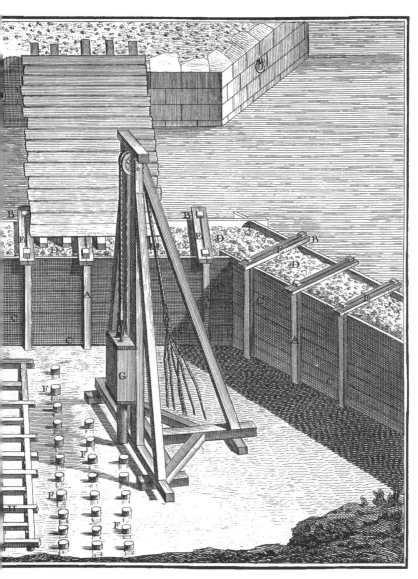

...ation de piles.

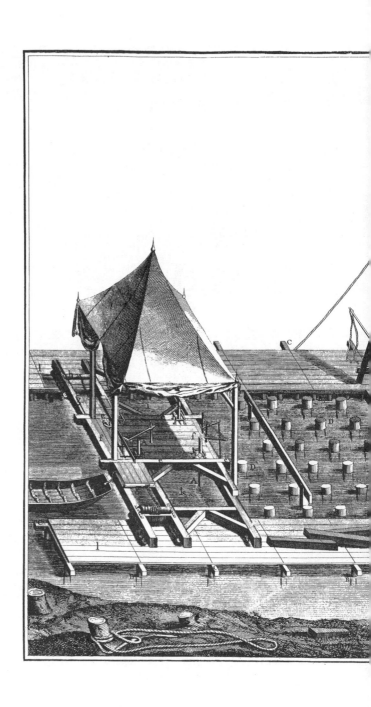

목조
새로운 말뚝 설치 공법

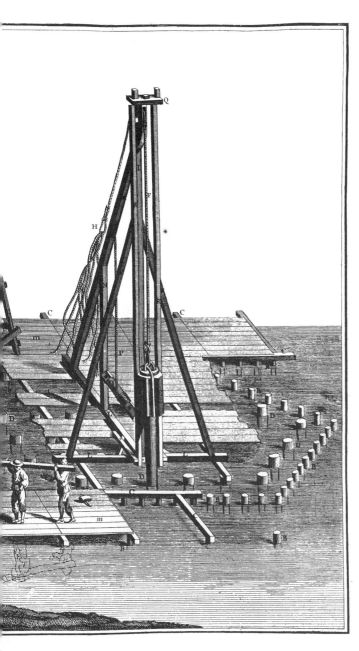

C , Nouvelle maniere de fonder les piles.

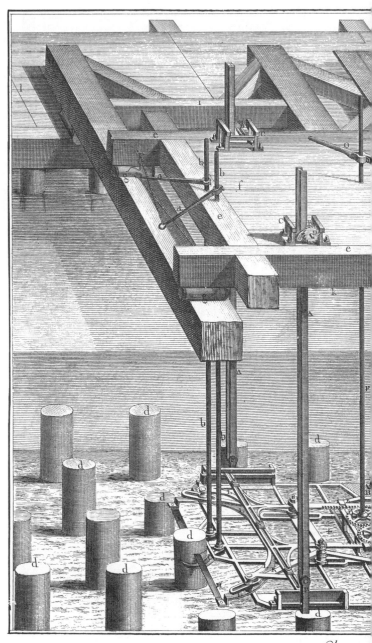

Charpe

목조
수중 절단기

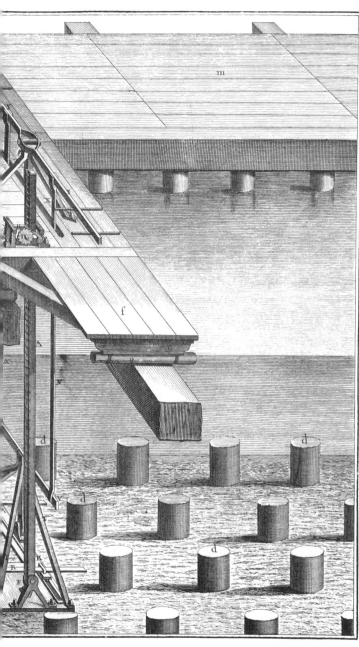

a scier dans l'Eau

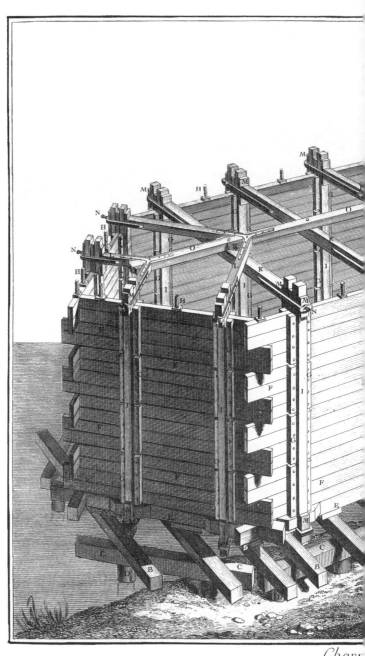

Charp

목조

말뚝 공사용 대형 잠함(케이슨)

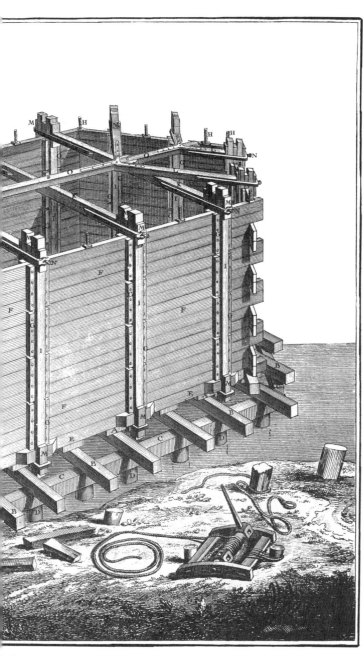

Caisse pour les Piles.

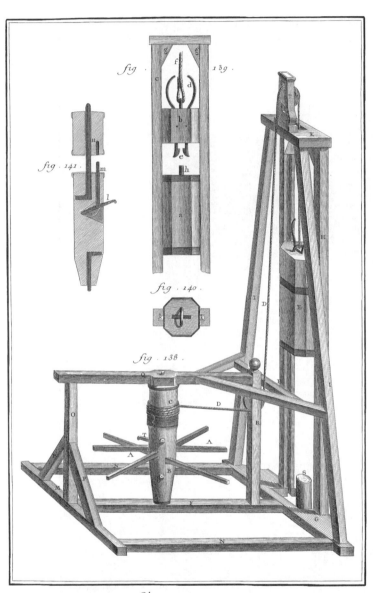

fig. 139.

fig. 141.

fig. 140.

fig. 138.

Charpente, mouton.

목조

항타기

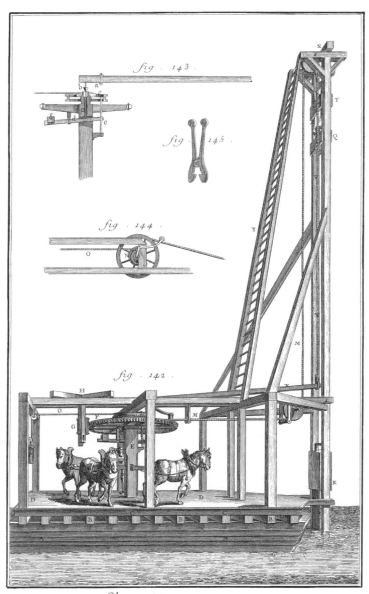

fig . 143 .

fig . 145 .

fig . 144 .

fig . 142 .

Charpente, *Mouton a cheval sur bateaux.*

목조

선상의 말이 끄는 항타기

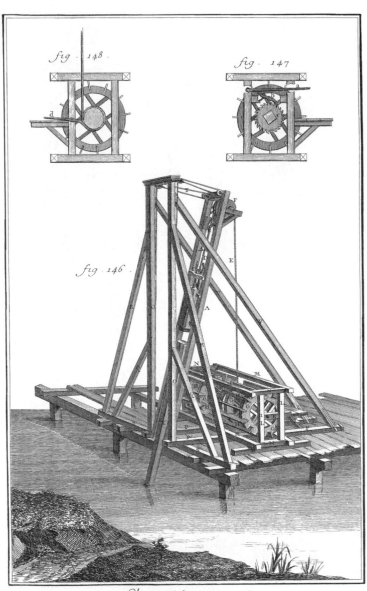

fig. 148.

fig. 147.

fig. 146.

Charpente, Mouton oblique.

목조

경사 항타기

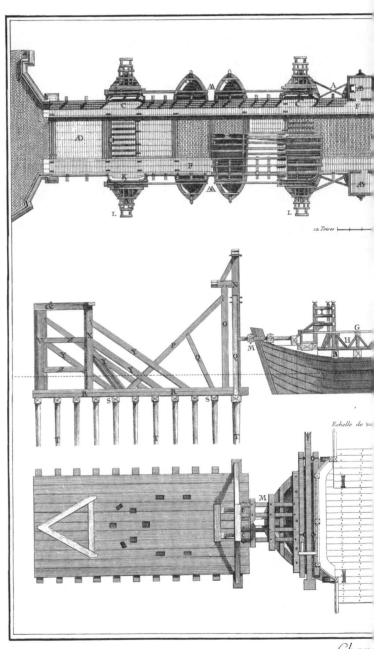

목조

루앙 시의 주교(舟橋)

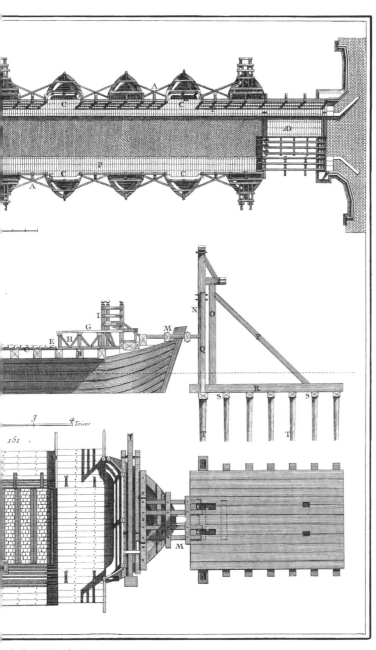

de la Ville de Rouen

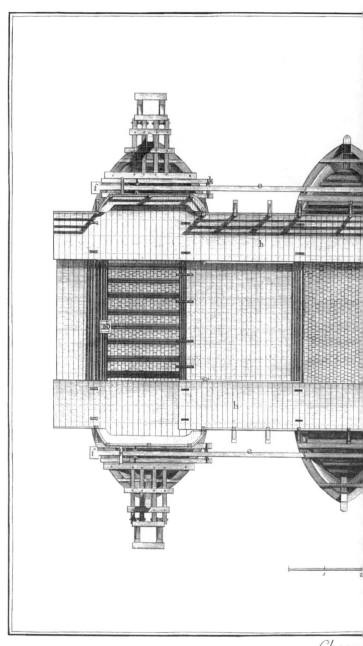

목조

루앙 시의 주교 절개도

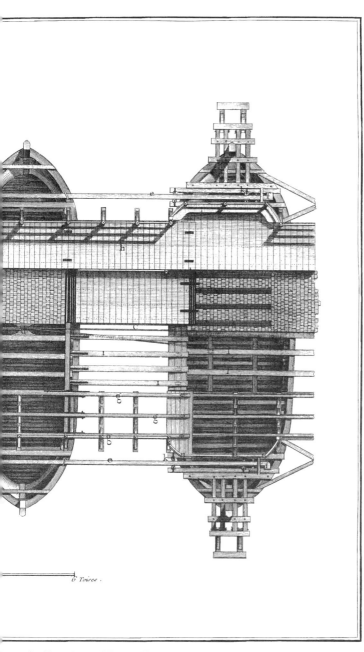

6 Toises.

...ture du Pont de la Ville de Rouen.

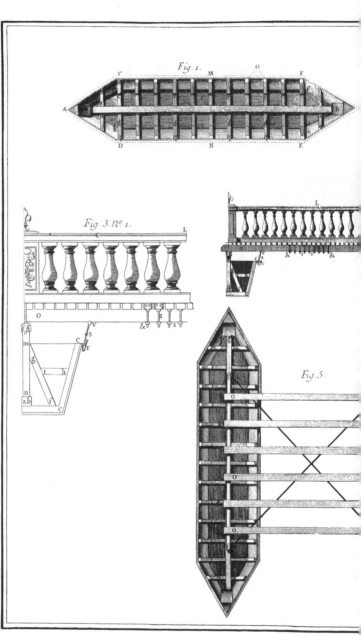

Fig. 1.

Fig. 3. No 1.

Fig. 5.

Ch

목조

군용부교 단면도 및 시공도

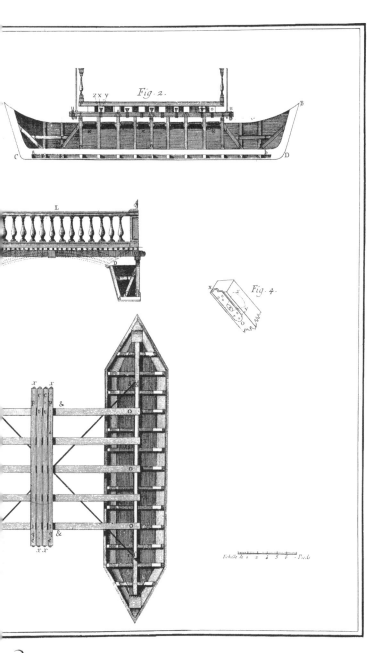

Fig. 2.

Fig. 4.

Echelle de 1 2 3 5 6 Pieds.

Pont Militaire.

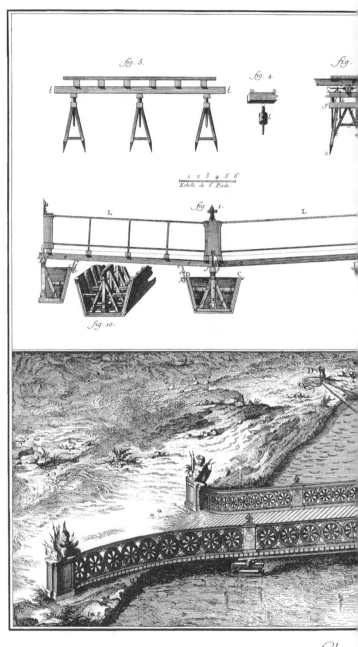

목조

군용부교 건설 장비 및 준공도

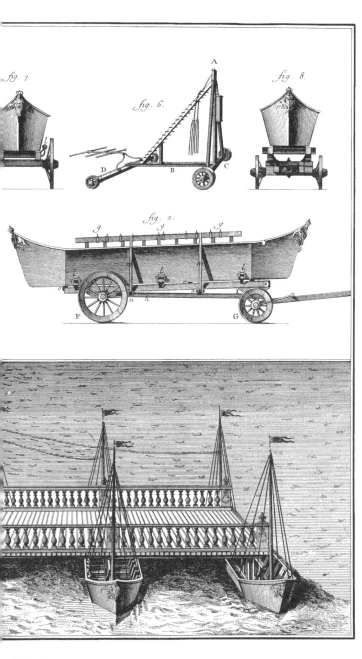

fig. 7.

fig. 6.

fig. 8.

A

D B C

fig. 2.

g g g

m n l

o n h i

F G

Militaire.

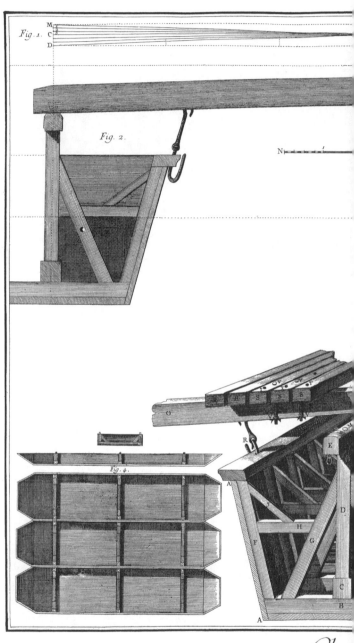

목조

군용부교 시공 상세도

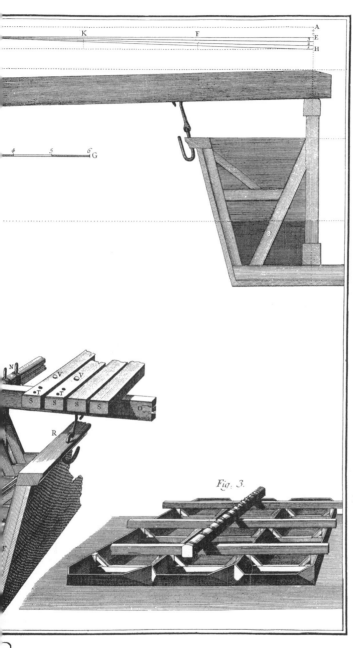

Fig. 3.

Pont Militaire.

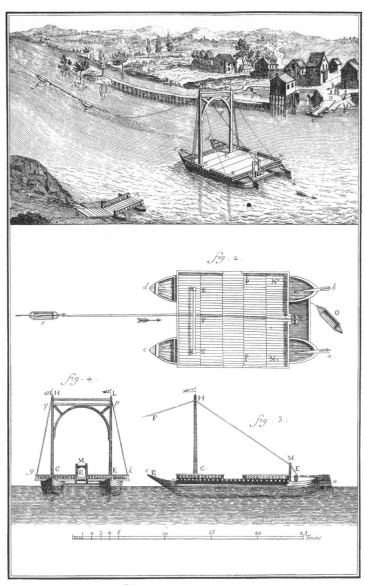

Charpente, Pont volant.

목조

이동식 가교

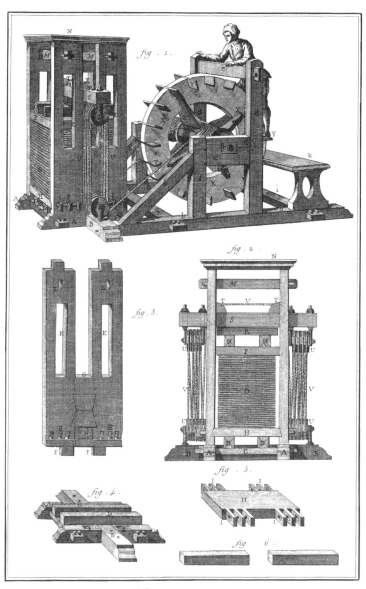

Charpente, Presse.

목조

압축기

Charpen

목조

선상 수차 제재소 평면도

Eau sur Bateau.

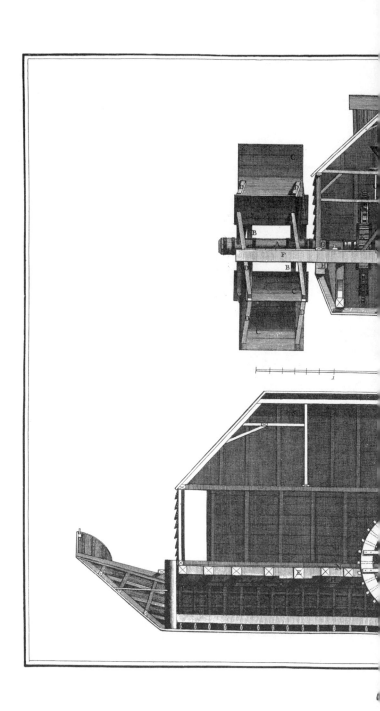

목조

선상 수차 제재소 내부도

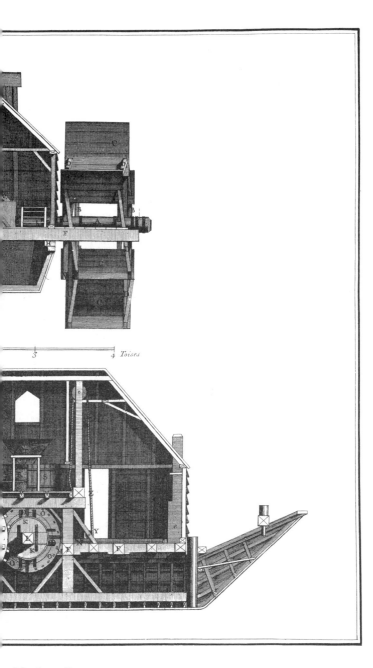

3 $\frac{1}{4}$ *Toises*

Moulin a Eau.

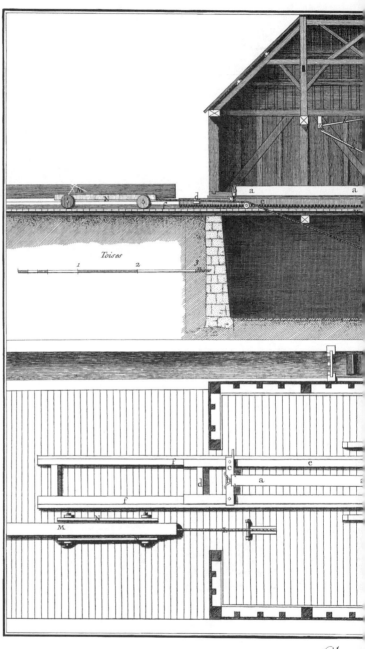

Toises

1 2 3

Charp

목조

네덜란드 제재소 내부도 및 평면도

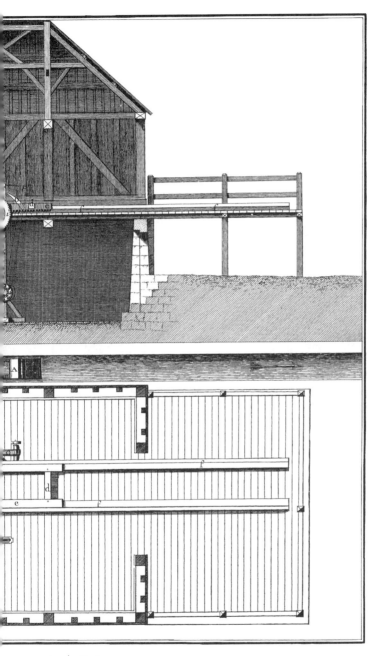

pour scier le Bois .

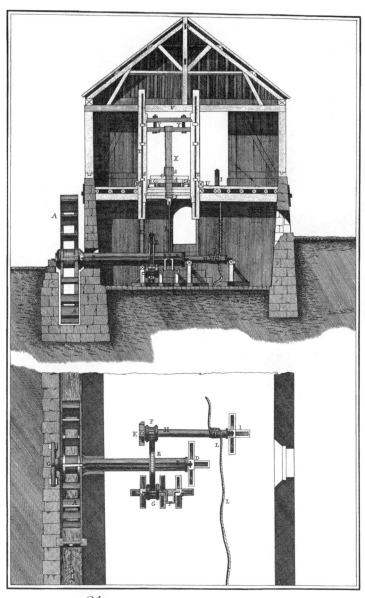

Charpente, Moulin pour Scier le Bois.

목조

네덜란드 제재소 내부도 및 상세도

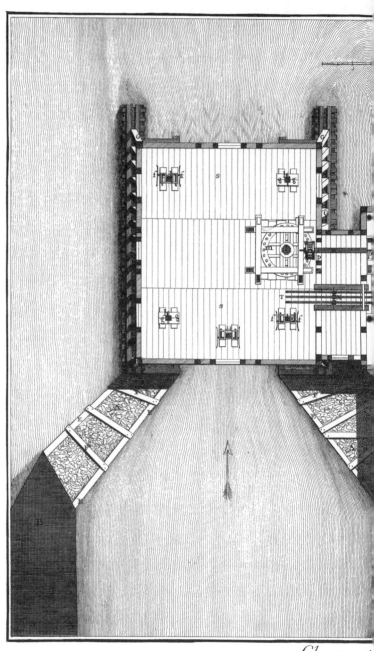

Charpente

목조

노트르담 다리의 펌프 시설 평면도

494

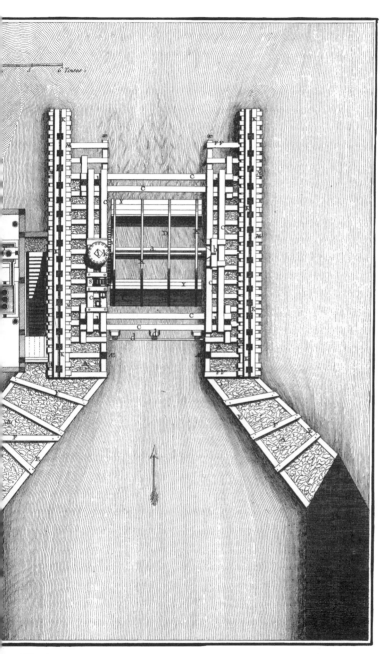

6 *Toises*

...ont Notre Dame.

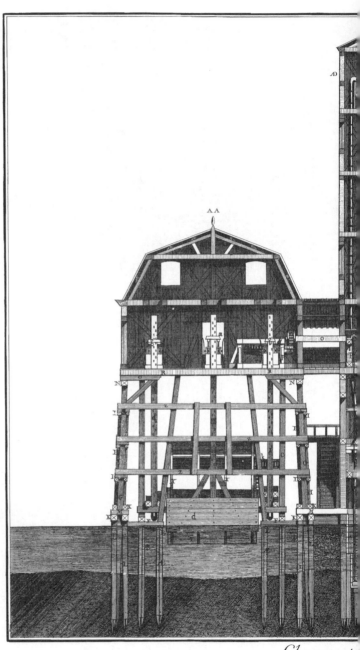

Charpente

목조

노트르담 다리의 펌프 시설 내부도

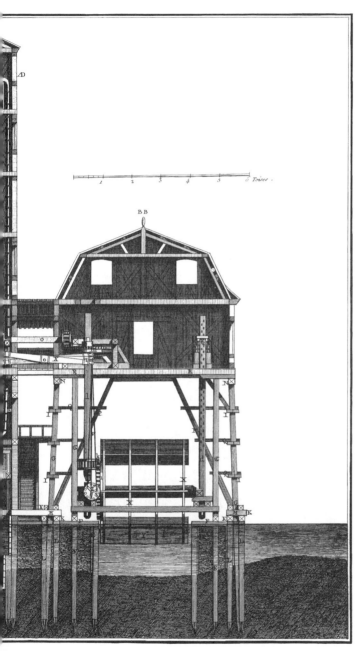

BB

1 2 3 4 5 6 Toises .

AD

nt Notre Dame.

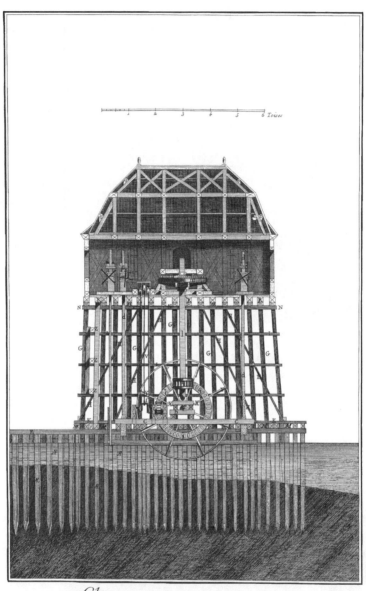

Charpente, Pompe du pont Notre Dame.

목조

노트르담 다리의 펌프 시설 부분 단면도

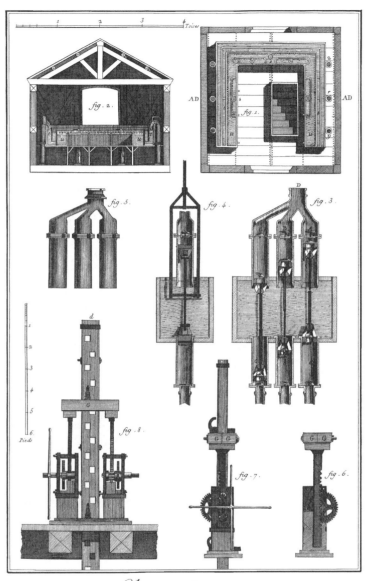

Charpente,
Pompe du Pont Notre Dame.

목조

노트르담 다리의 펌프 상세도

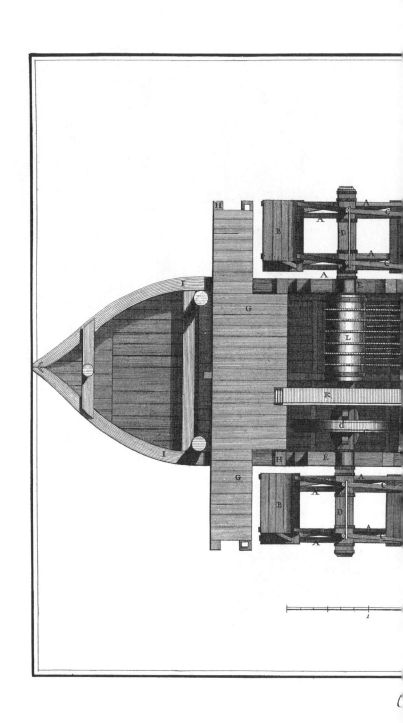

목조

배가 강을 거슬러 올라가게 하기 위해 퐁뇌프 다리의 아치 아래에 설치된 기계 평면도

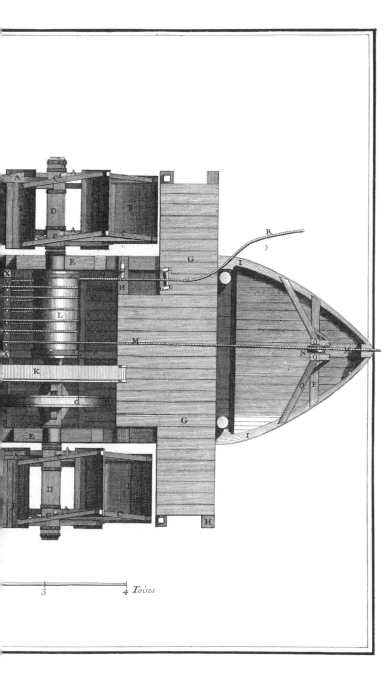

Machine a remonter les Bateaux.

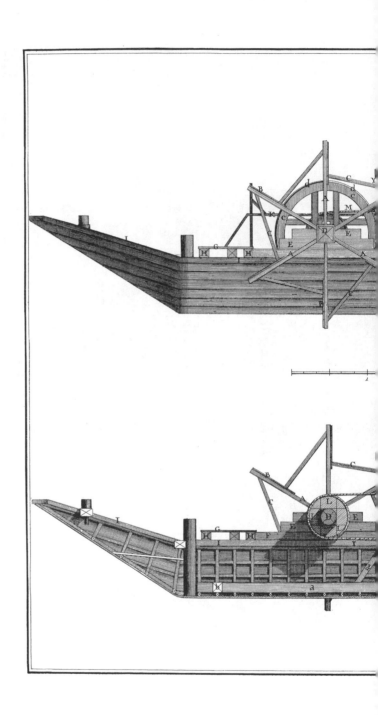

목조

배가 강을 거슬러 올라가게 하기 위한 기계의 측면도 및 종단면도

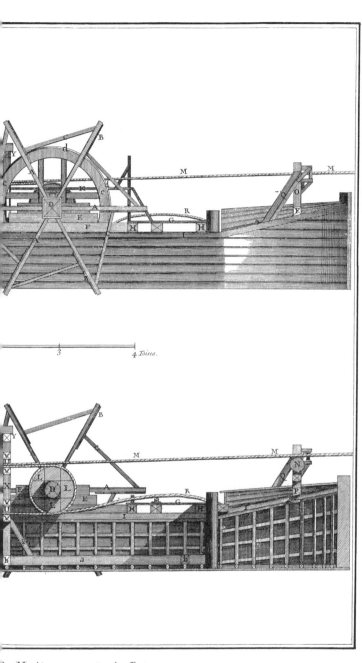

2, *Machine a remonter les Bateaux.*

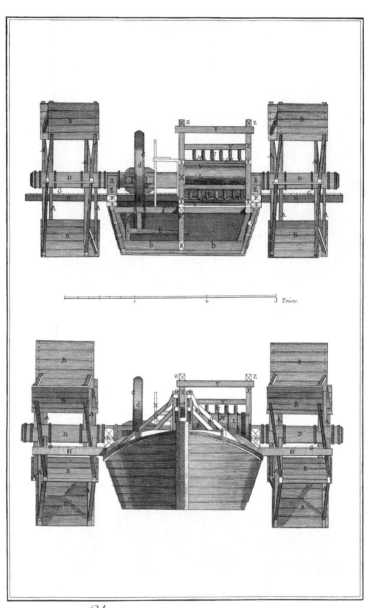

Charpente. Machine a remonter les bateaux.

목조

배가 강을 거슬러 올라가게 하기 위한 기계의 횡단면도 및 정면도

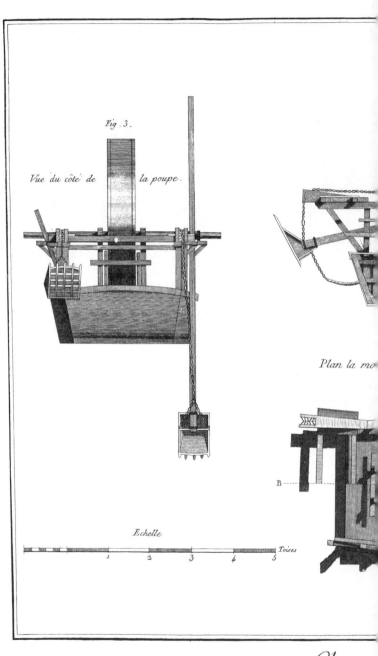

Fig. 3.

Vue du côté de la poupe.

Plan la mo

B

Echelle

1 2 3 4 5 Toises

Charp

목조

항만 준설선 배면도, 단면도 및 평면도

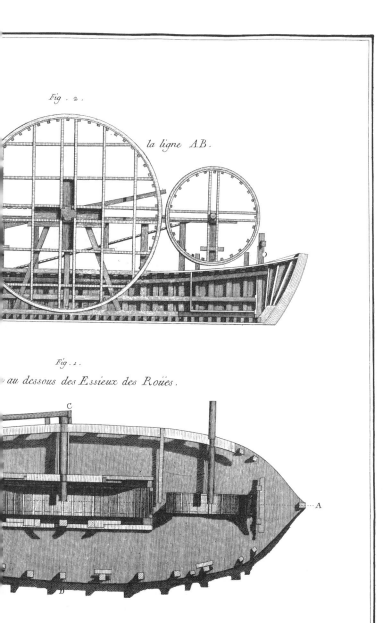

Fig. 2.

la ligne A.B.

Fig. 1.

au dessous des Essieux des Roües.

Machine a curer les Ports

목조

선박 내부 입면도 및 평면도

fig . 3 .

Charpente, Bateaux.

목조

선박 내부 입면도 및 평면도

Charpente, Bateaux.

목조

선박 내부 입면도 및 평면도

fig . 18.

fig . 19 .

fig . 20.

fig . 21 .

fig . 22.

Charpente, Bateaux .

목조

선박 내부 입면도 및 평면도

Charpente, *Outils*

목조

기계 장비

fig. 8.

fig. 10.

fig. 9.

fig. 14.

fig. 12.

fig. 11.

fig. 13.

fig. 16.

fig. 15.

Charpente, Outils

목조

장비 및 연장

Charpente, Outils

목조

장비 및 연장

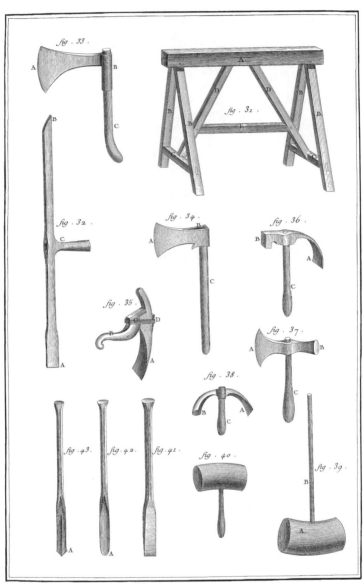

Charpente, Outils

목조

장비 및 연장

516

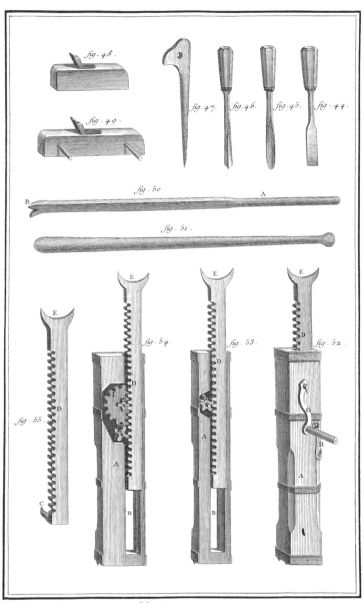

Charpente, *Outils*

목조

장비 및 연장

과학, 인문, 기술에 관한 도판집
제2권 2부

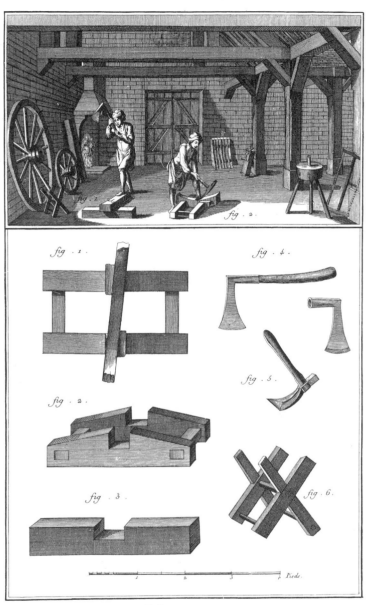

Charron.

수레 제작

작업장, 도구 및 장비

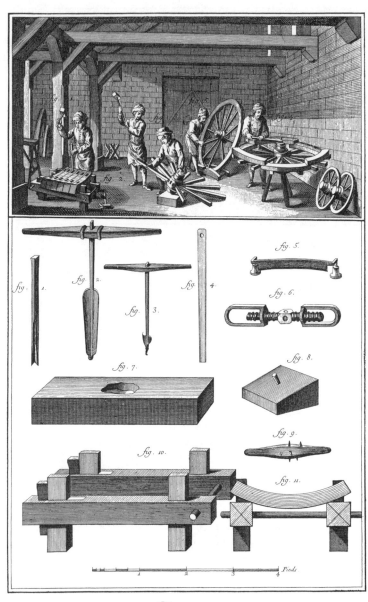

Charron.

수레 제작

수레바퀴를 만드는 노동자들, 관련 도구 및 장비

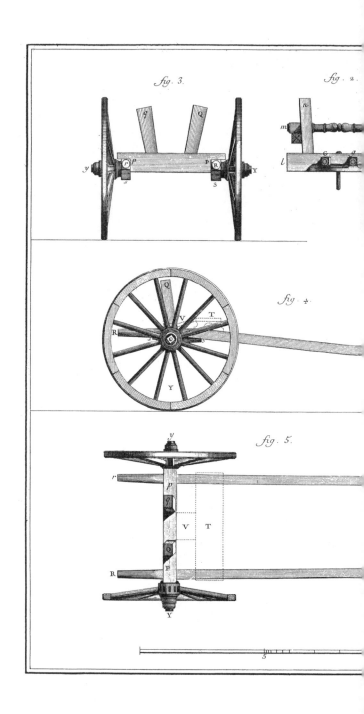

수레 제작

사륜마차 차대 정면도, 측면도 및 평면도

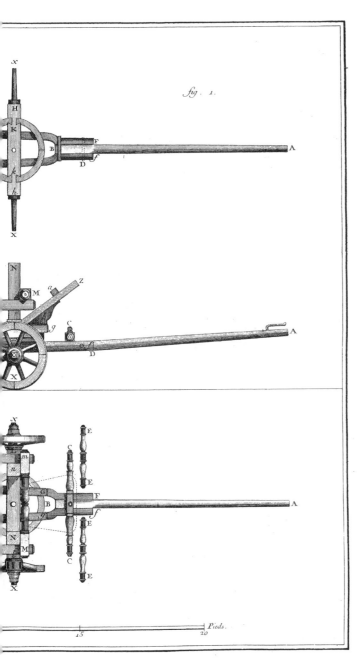

fig. 1.

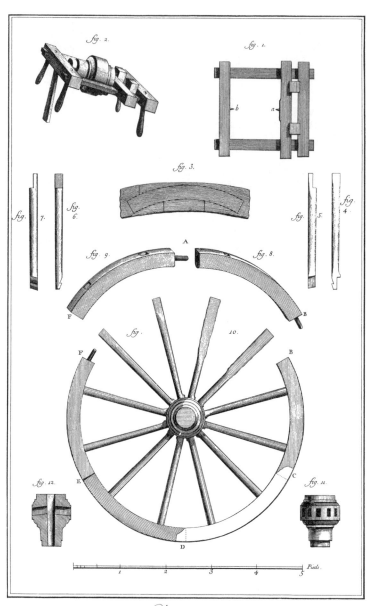

Charron

수레 제작

바퀴 상세도

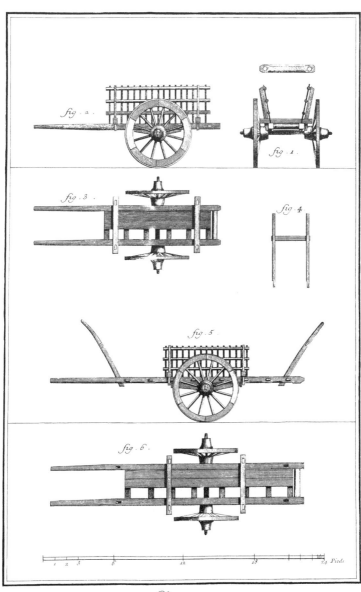

Charron.

수레 제작

짐수레

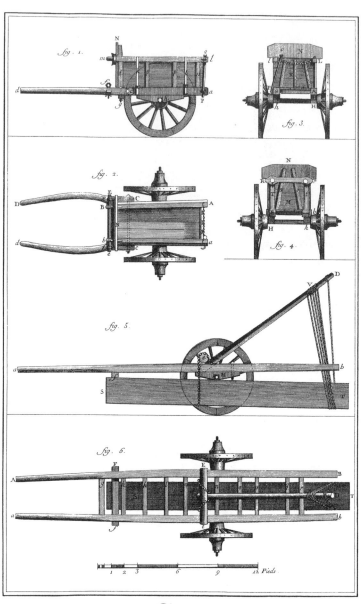

Charron

수레 제작

석재 및 목재 운반용 수레

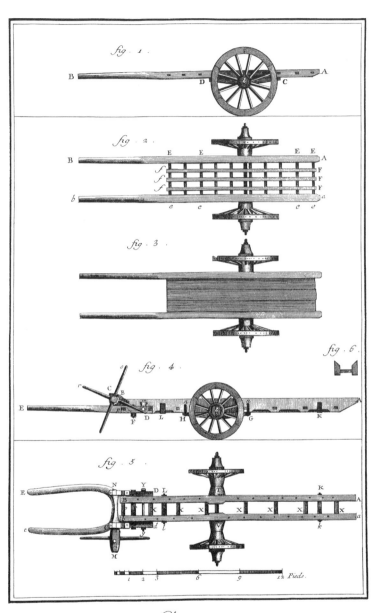

Charron

수레 제작

통 운반용 수레

Chasse, Venerie, Quête du Cerf.

사냥

숲 속에서 사슴을 찾는 사냥꾼과 사냥개, 사슴뿔과 사슴 분변, 사냥 신호 악보

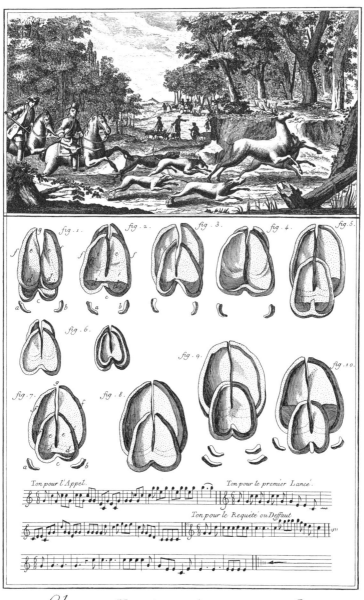

Chasse, Venerie, la Chasse par Force

사냥

말을 타고 개를 몰아 사슴을 사냥하는 사냥꾼들, 사슴 발자국, 사냥 신호 악보

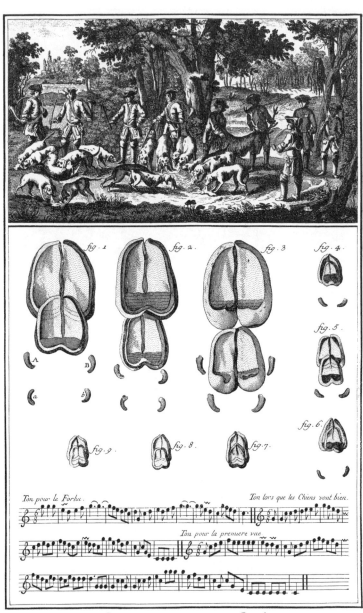

Chasse, Venerie, la Curée.

사냥

사냥한 고기를 받아먹는 개들, 사슴 발자국, 사냥 신호 악보

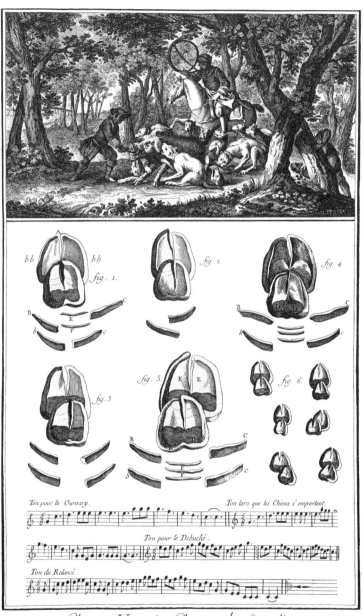

Chasse, Venerie, Chasse du Sanglier.

사냥

멧돼지 사냥, 멧돼지 발자국, 사냥 신호 악보

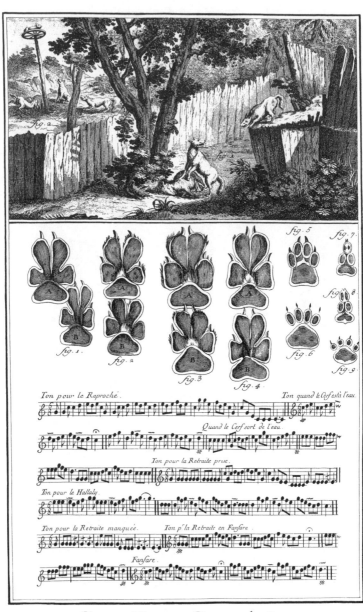

Chasse, Venerie, Chasse du Loup.

사냥

늑대 사냥, 늑대 발자국, 사냥 신호 악보

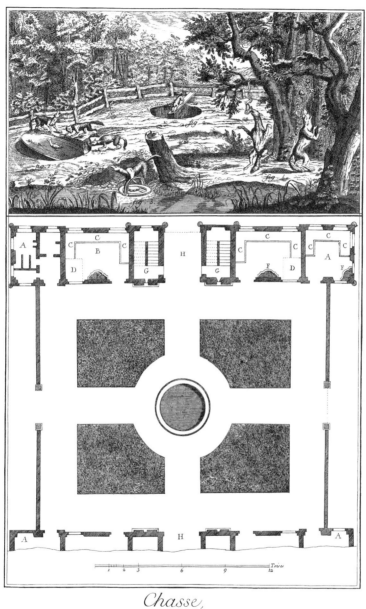

Chasse,
Pieges pour prendre les Renards Loups, et Plan du Chenil.

사냥

늑대와 여우를 잡는 덫, 사냥개 사육장 평면도

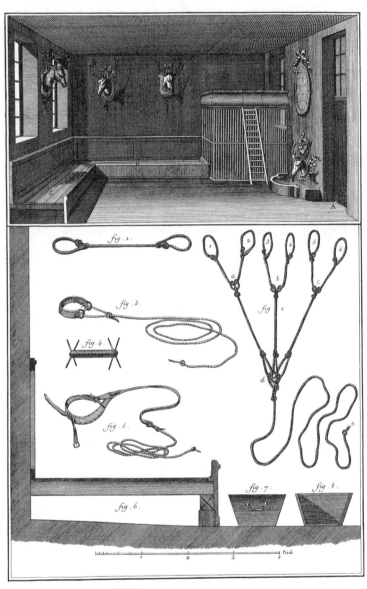

Chasse, Venerie le Chenil

사냥

사냥개 사육장 내부, 개 목줄과 끈

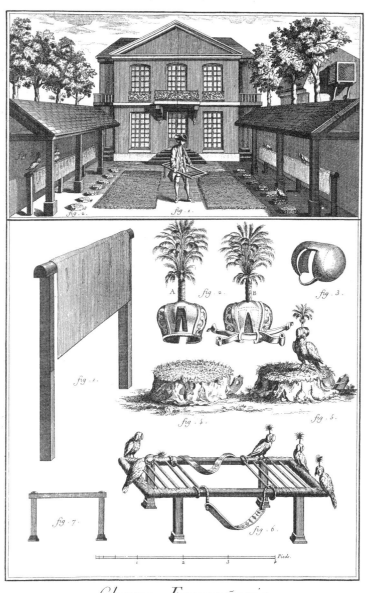

Chasse Fauconerie.

사냥

매사냥꾼(응사)의 거처와 안뜰, 사냥매 사육 시설 및 단장고

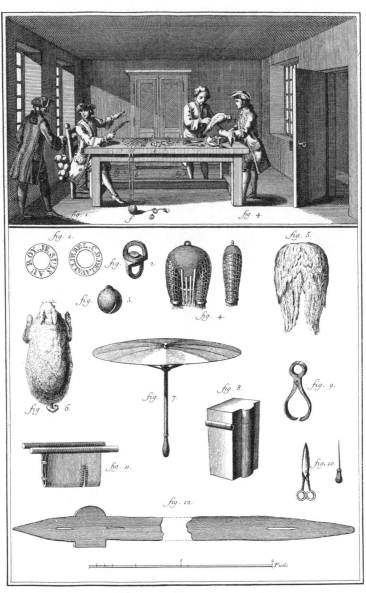

Chasse Fauconnerie,

Armure des Oiseaux.

사냥

사냥매 치장, 단장고 및 관련 도구

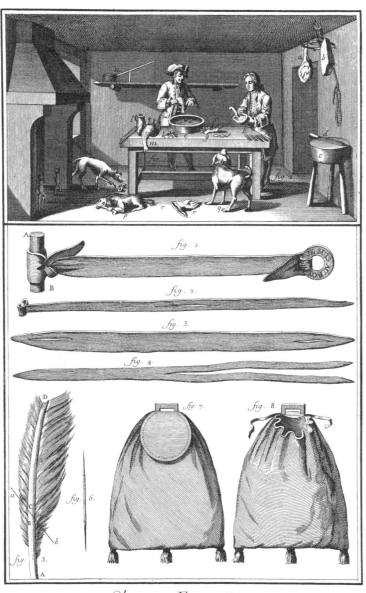

Chasse Fauconerie,

Nourriture des Oiseaux.

사냥

매 먹이 준비, 매사냥 도구

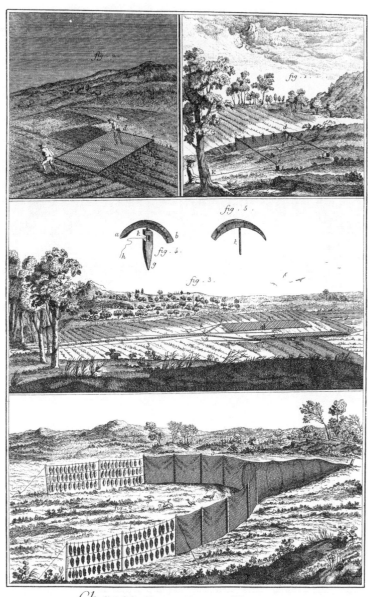

Chasse, Petites Chasses et Pieges.

사냥

덫을 이용한 작은 조류 사냥

540

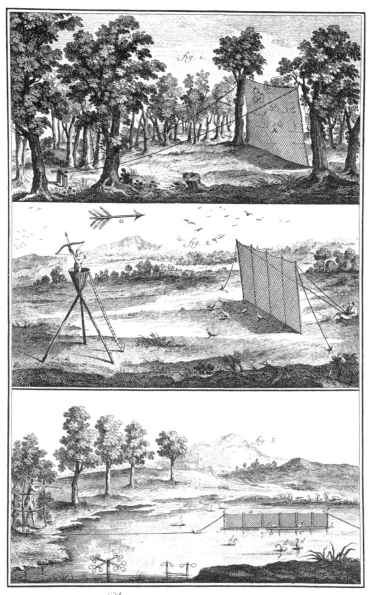

Chasse, Petites Chasses et Pieges.

사냥

조류 사냥 및 사냥용 덫

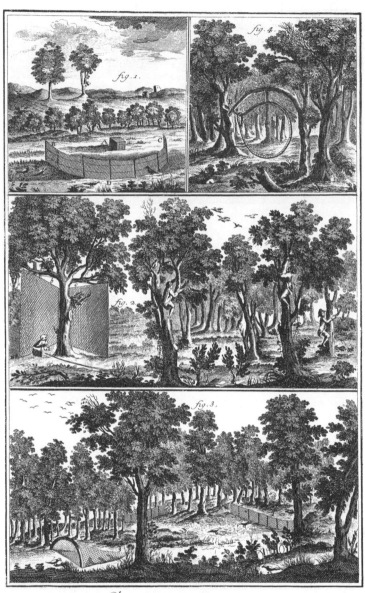

Chasse, *Petites Chasses et Pieges*.

사냥

새덫 및 산짐승 사냥용 올무

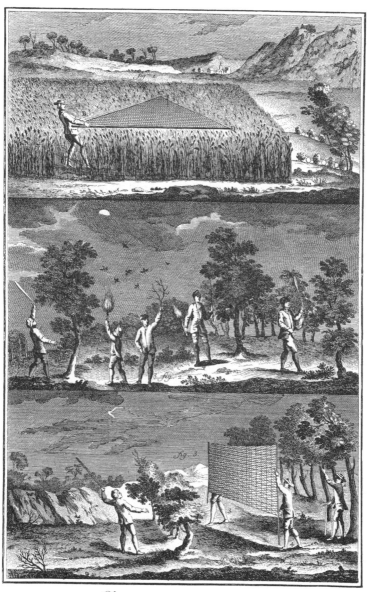

Chasse, Petites Chasses et Pièges.

사냥

야간 사냥

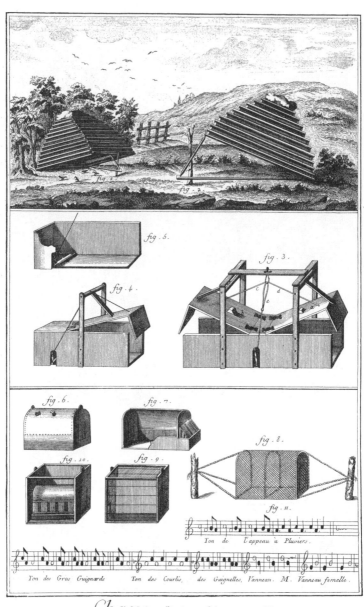

Chasse, Petites Chasses et Pieges

사냥

다양한 덫, 새 유인 신호 악보

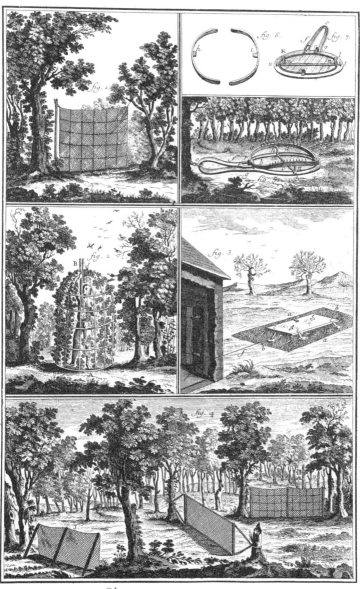

Chasse, Petites Chasses et Pieges.

사냥

조류 및 산짐승 사냥용 덫

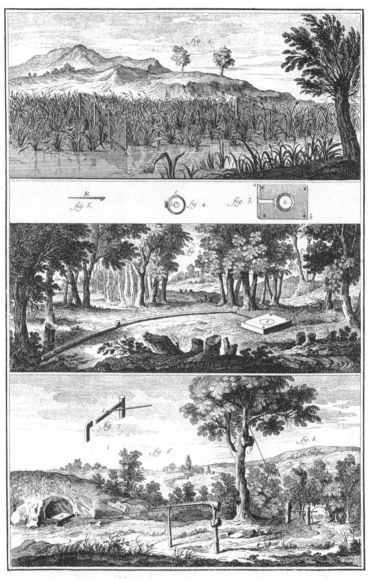

Chasse, Petites Chasses et Pieges.

사냥

조류 및 산짐승 사냥용 덫과 함정

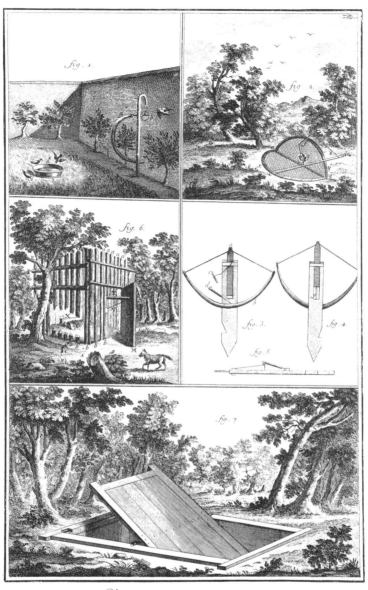

Chasse, *Petites Chasses et Pièges*

사냥

조류 및 산짐승 사냥용 덫과 함정

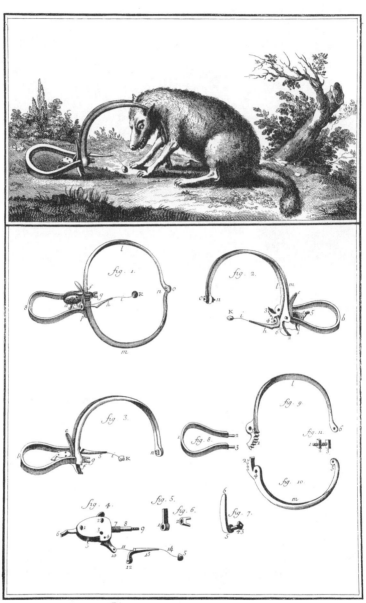

Chasse. Petites Chasses et Pieges.

사냥

덫에 걸린 여우, 덫 분해도

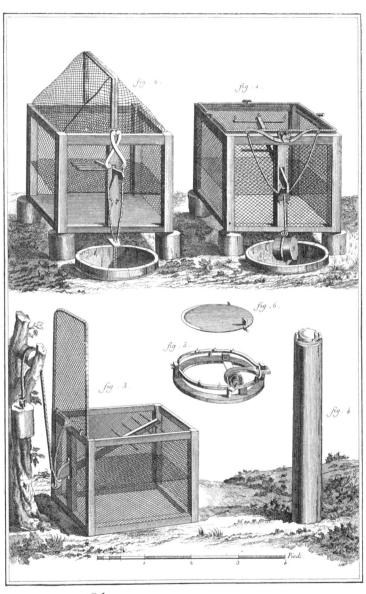

Chasse, Petites Chasses et Pieges.

사냥

맹금류 사냥용 덫

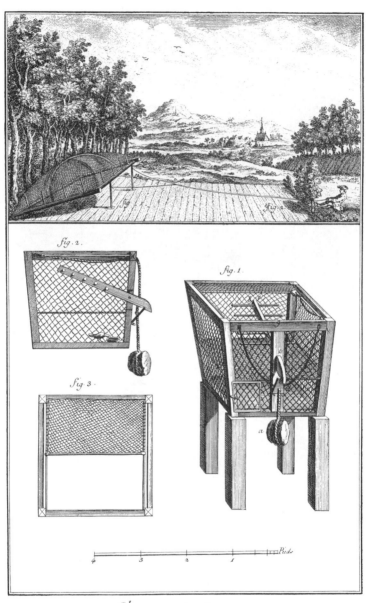

Chasse, Petites Chasses et Pièges.

사냥

덫을 이용한 꿩 사냥, 맹금류 사냥용 덫

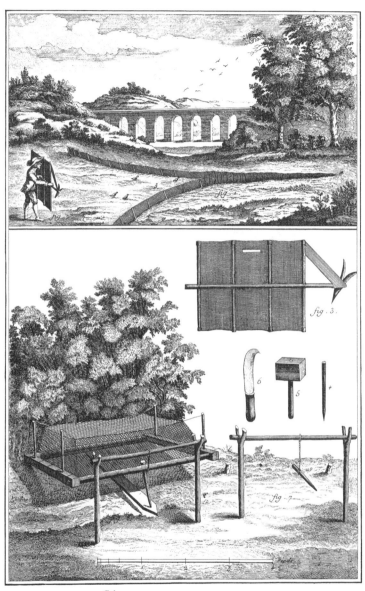

Chasse, Petites Chasses et Pièges.

사냥

자고새 사냥, 사냥 도구 및 장비

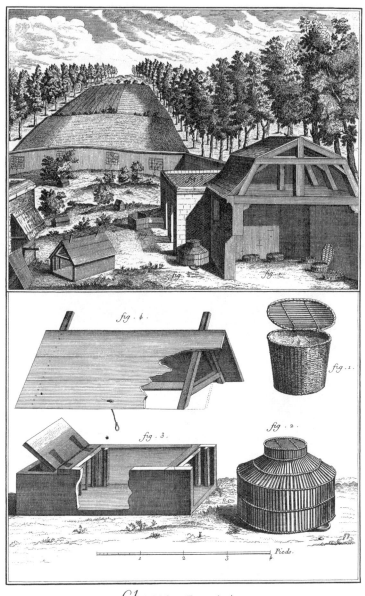

Chasse, *Faisanderie*.

사냥

꿩 사육장

552

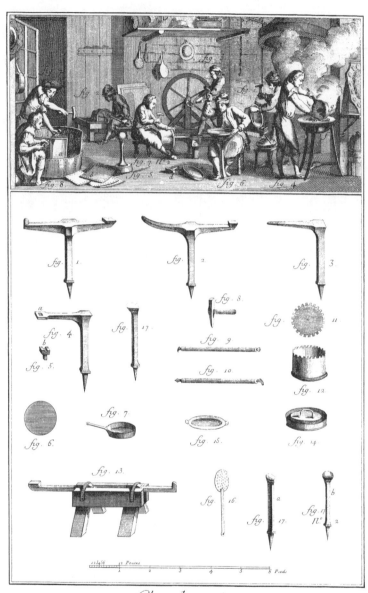

Chaudronnier

Grossier.

동세공

기물 제작, 관련 도구 및 장비

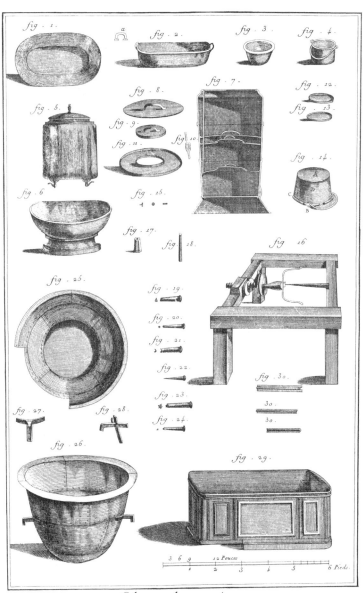

Chaudronnier
Grossier.

동세공

냄비, 솥, 제작 도구 및 장비

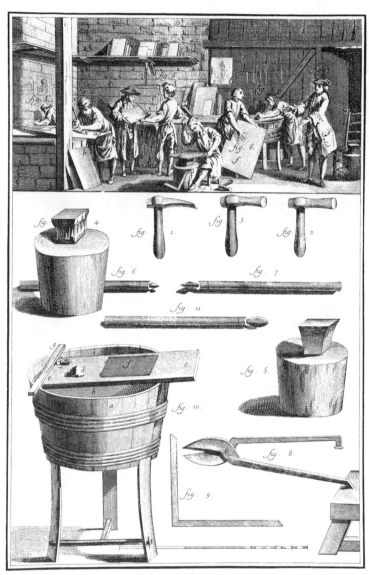

Chaudronnier

Planeur.

동세공

동판 제작, 관련 도구 및 장비

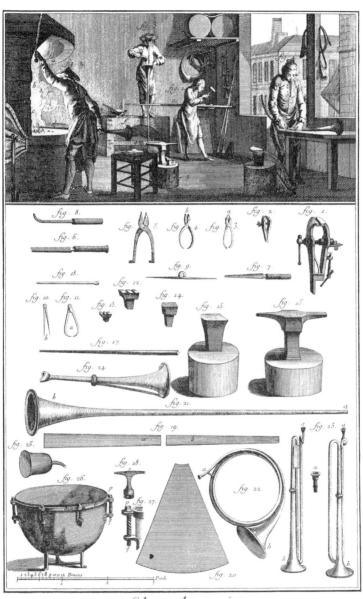

Chaudronnier
Faiseur d'Instruments.

동세공

악기 제작, 악기 및 제작 도구

Laboratoire e

화학

실험실, 친화력 표

des Raports.

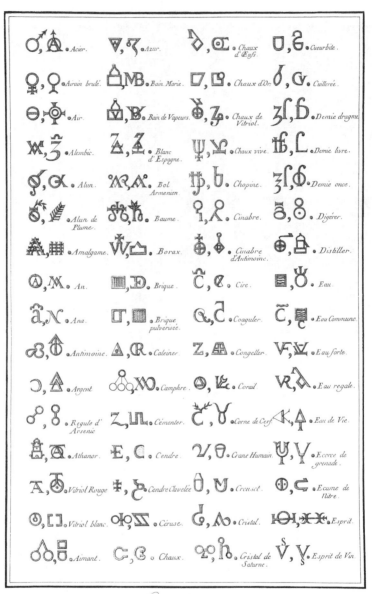

Caracteres
de Chymie.

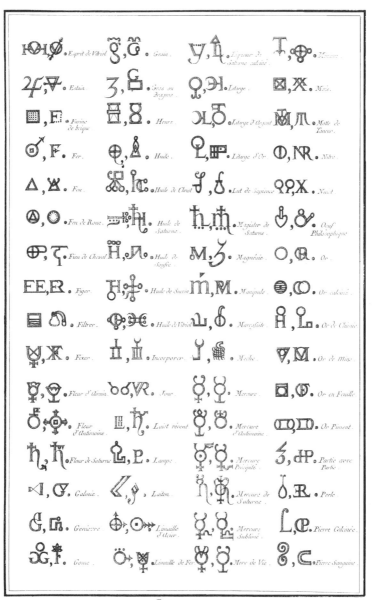

Caracteres de Chymie.

화학

기호

561

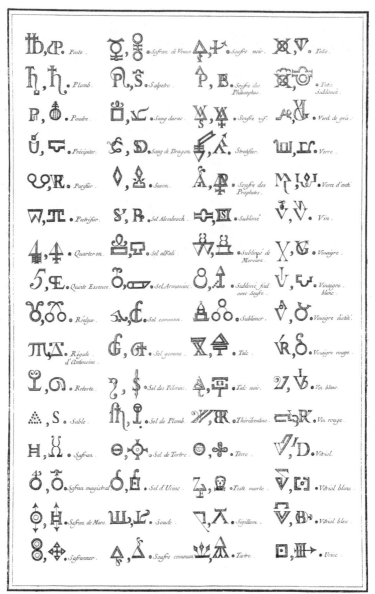

Caracteres
de Chymie

화학

기호

562

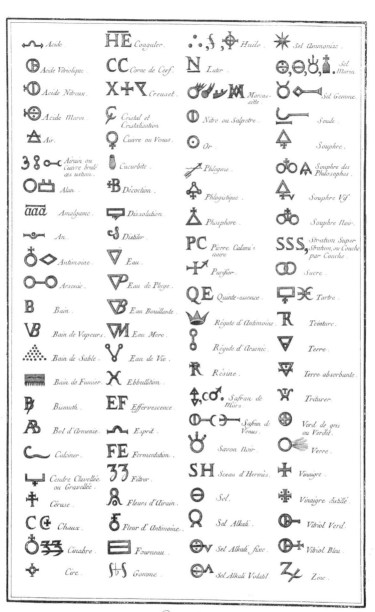

Acide.

Coaguler.

Huile.

Sel Ammoniac.

Acide Vitriolique.

Corne de Cerf.

Luter.

Sel Marin.

Acide Nitreux.

Creuset.

Marcassite.

Sel Gemme.

Acide Marin.

Cristal et Cristalisation.

Nitre ou Salpetre.

Soude.

Air.

Cuivre ou Venus.

Or.

Souphre.

Airain ou Cuivre brulé œs ustum.

Cucurbite.

Phlegme.

Souphre des Philosophes.

Alun.

Décoction.

Phlogistique.

Souphre Vif.

Amalgame.

Dissolution.

Phosphore.

Souphre Noir.

An.

Distiler.

Pierre Calaminaire.

Stratum Super Stratum, ou Couche par Couche.

Antimoine.

Eau.

Purifier.

Sucre.

Arsenic.

Eau de Pluye.

Quinte-essence.

Tartre.

Bain.

Eau Bouillante.

Régule d'Antimoine.

Teinture.

Bain de Vapeurs.

Eau Mere.

Régule d'Arsenic.

Terre.

Bain de Sable.

Eau de Vie.

Résine.

Terre absorbante.

Bain de Fumier.

Ebbullition.

Safran de Mars.

Triturer.

Bismuth.

Effervescence.

Safran de Venus.

Verd de gris ou Verdet.

Bol d'Armenie.

Esprit.

Savon Noir.

Verre.

Calciner.

Fermentation.

Sceau d'Hermès.

Vinaigre.

Cendre Clavellée ou Gravellée.

Filtrer.

Sel.

Vinaigre distillé.

Céruse.

Fleurs d'Airain.

Sel Alkali.

Vitriol Verd.

Chaux.

Fleur d'Antimoine.

Sel Alkali fixe.

Vitriol Bleu.

Cinabre.

Fourneau.

Sel Alkali Volatil.

Zinc.

Cire.

Gomme.

Caracteres
de Chymie.

화학

기호

563

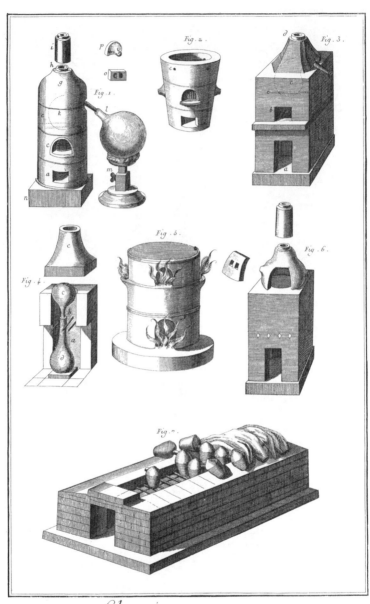

Chymie, *Fourneaux ustenciles &c...*

화학

화학 실험용 가열 장치, 용기 및 기타 기구

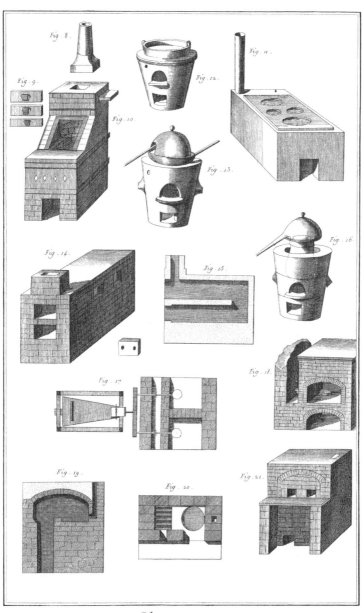

Chymie.

화학

다양한 가열 장치

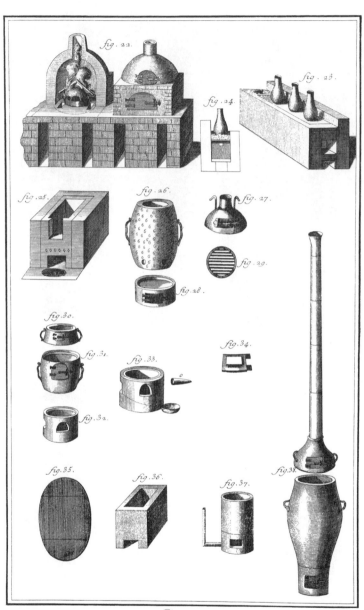

Chymie.

화학

다양한 가열 장치

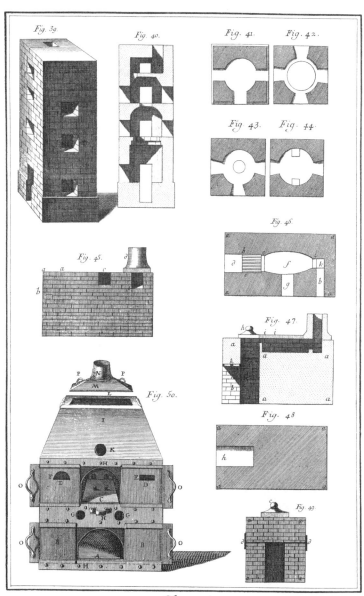

Chymie.

화학

쿤켈의 유리 용해로 및 기타 가열 장치

Chymie.

화학

다양한 가열 장치 및 기타 기구

Chymie

화학

승화 및 증류 장치

Chymie

화학

증류 장치 및 기구

Chymie.

화학

증류 장치 및 기구

Chymie.

화학

태양 증류, 다양한 증류 장치 및 기구

Chymie.

화학

증류 장치, 플라스크 및 기타 기구

화학

증류기, 구형(球形) 플라스크 및 기타 기구

Chymie.

화학

증발 및 승화 장치, 관련 기구

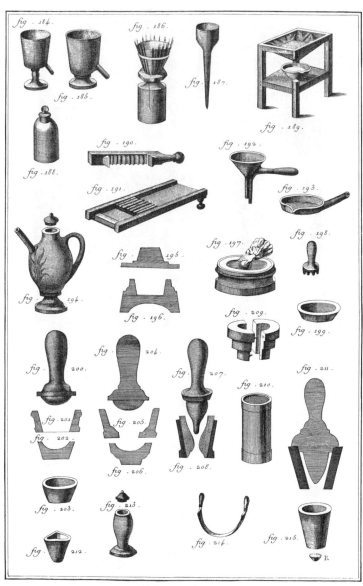

Chymie.

화학

여과 장치, 깔때기 및 기타 기구

576

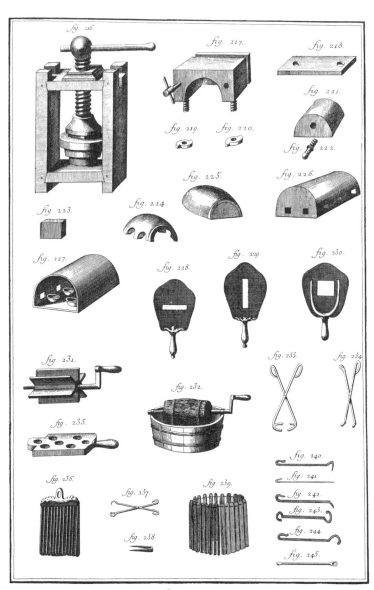

Chymie.

화학

다양한 형태의 머플 및 기타 도구와 장비

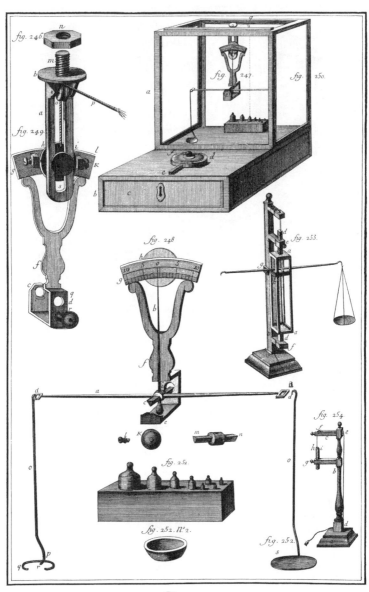

Chymie.

화학

분석용 저울

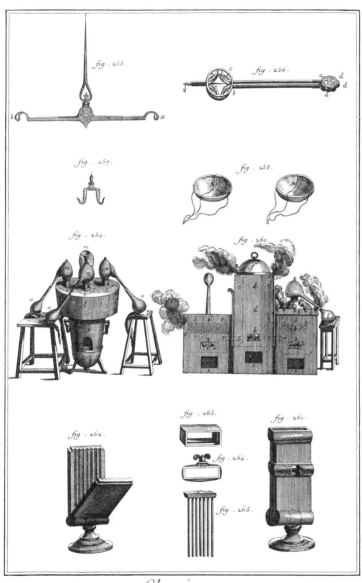

Chymie.

화학

저울대, 저울판, 중탕기 및 기타 장비

Chymie, Cristallisation des Sels.

화학

염 결정

Chymie.

화학

'현자의 돌' 상징

Chirurgie, *Frontispice*.

외과학

외과술을 상징하는 표제 그림

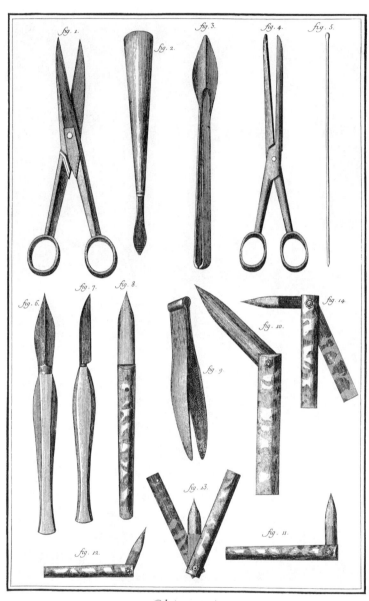

외과학

가위, 주걱, 핀셋, 탐침, 메스 및 랜싯

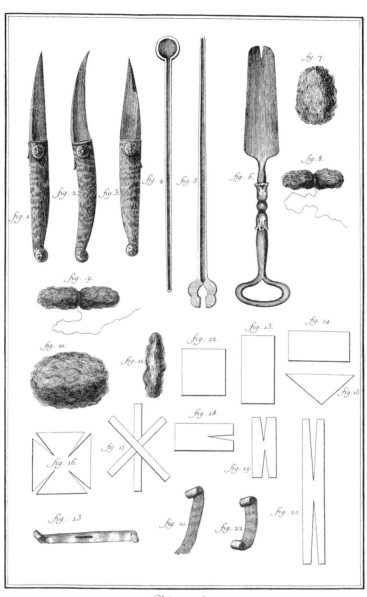

Chirurgie.

외과학

수술 기구, 탈지면, 거즈, 습포 및 붕대

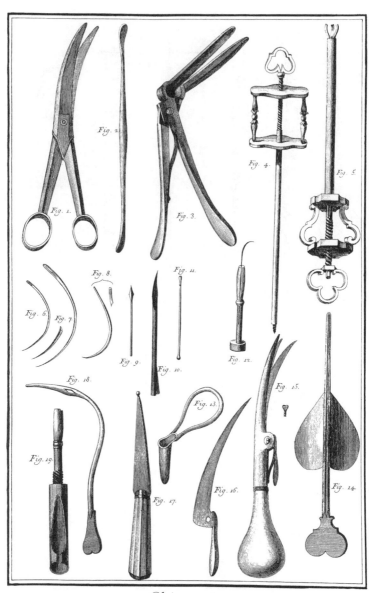

Chirurgie,

외과학

가위, 바늘 및 기타 수술 기구

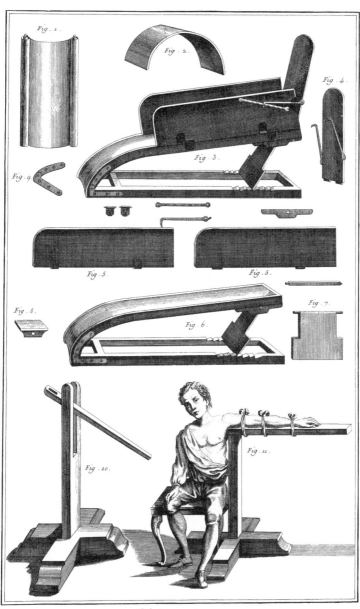

Chirurgie.

외과학

골절 및 탈골 치료 기구

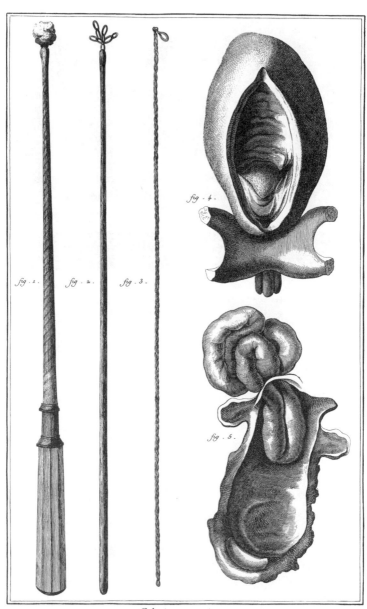

Chirurgie.

외과학

식도에 걸린 이물질을 제거하는 기구, 방광결석, 탈장

588

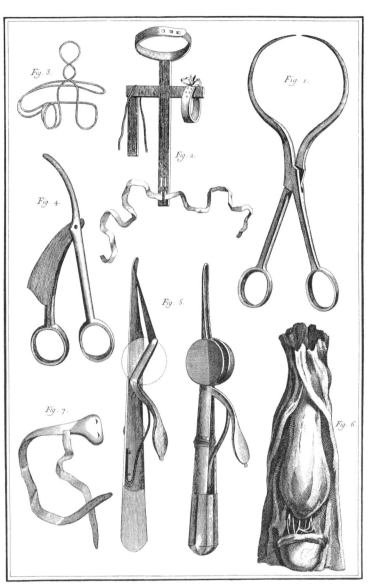

Fig. 3.

Fig. 2.

Fig. 1.

Fig. 4.

Fig. 5.

Fig. 7.

Fig. 6.

Chirurgie.

외과학

종양 수술용 집게, 곱사등 교정기, 탈장대, 날이 달린 수술 기구, 탈장낭

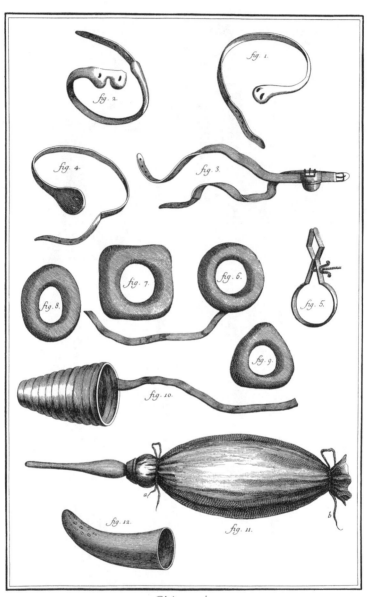

Chirurgie.

외과학

탈장대, 페서리, 관장기, 생식기 치료 기구

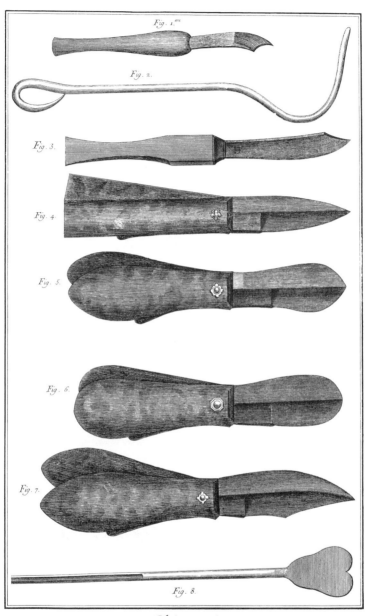

Chirurgie.

외과학

방광결석 수술용 칼 및 기타 기구

591

Chirurgie.

외과학

방광결석 수술 기구

Chirurgie

외과학

방광결석 수술 기구

Chirurgie.

외과학

방광결석 수술 기구

Fig. 2.

Fig. 1.

Fig. 3.

Fig. 4.

Chirurgie

외과학

방광결석 수술 준비

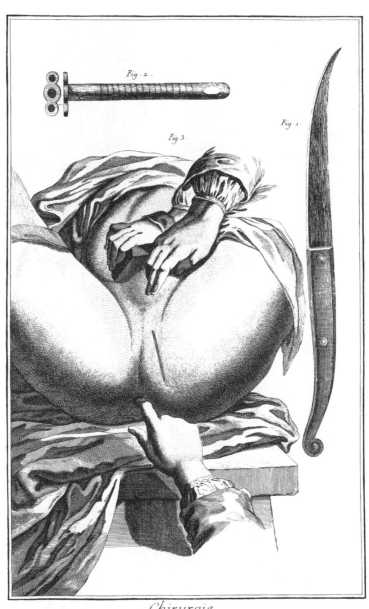

Chirurgie.

외과학

회음부 절개, 관련 기구

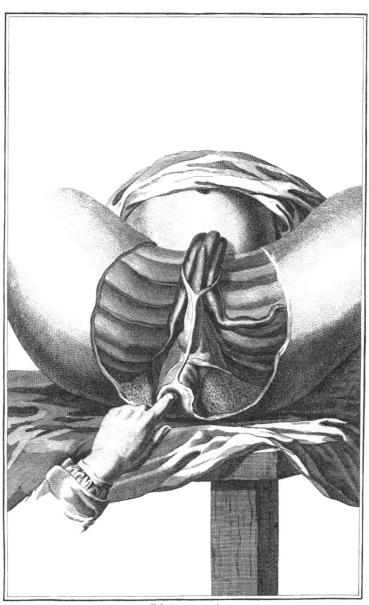

Chirurgie.

외과학

회음부 근육

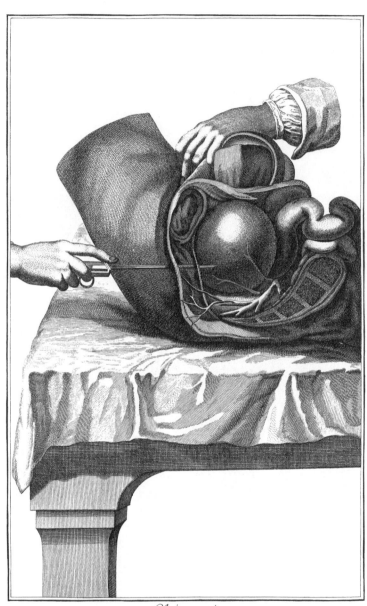

Chirurgie

외과학

투관침 삽입

598

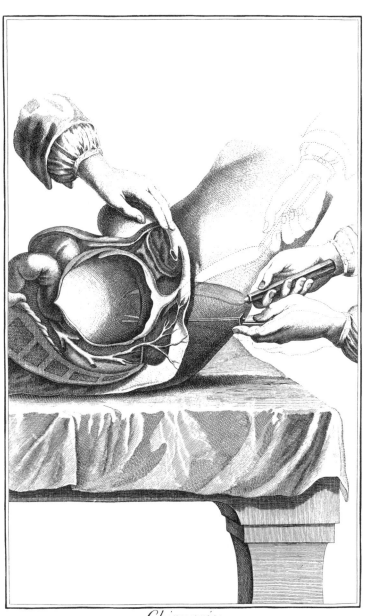

Chirurgie.

외과학

방광 절개

599

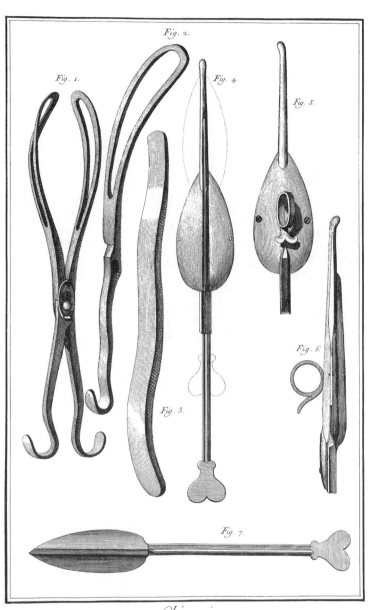

Fig. 1. *Fig. 2.* *Fig. 4.* *Fig. 5.* *Fig. 3.* *Fig. 6.* *Fig. 7.*

Chirurgie.

외과학

분만 및 여성용 방광결석 수술 기구

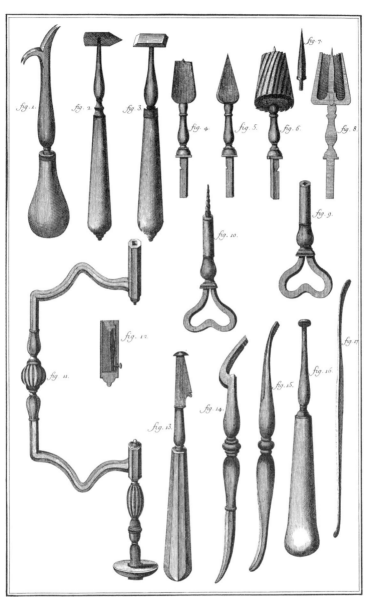

Chirurgie

외과학

천두술 기구

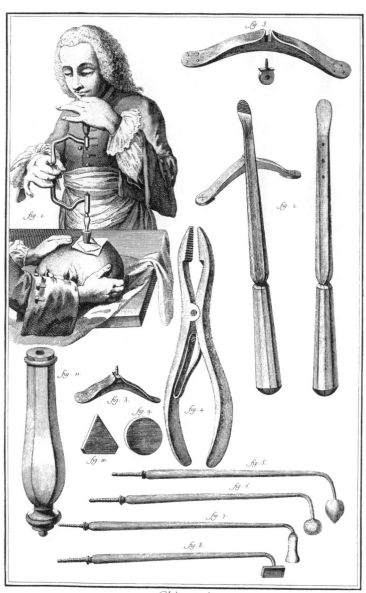

Chirurgie.

외과학

천두술, 관련 기구

Chirurgie.

외과학

압박대 및 지혈 기구

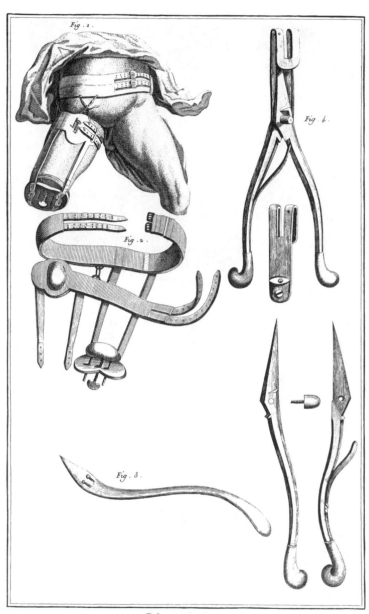

외과학

다리 절단 부위 동맥 압박, 관련 기구

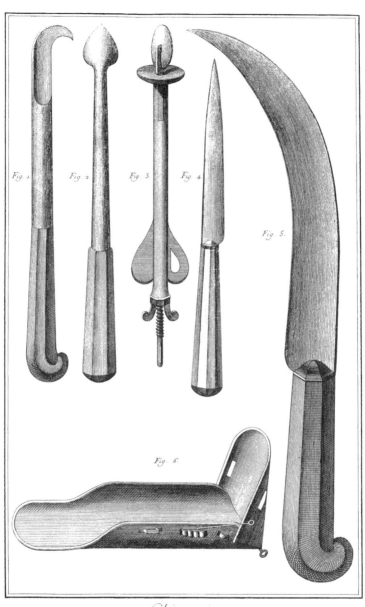

외과학

분만 기구, 손가락 힘줄 치료 기구

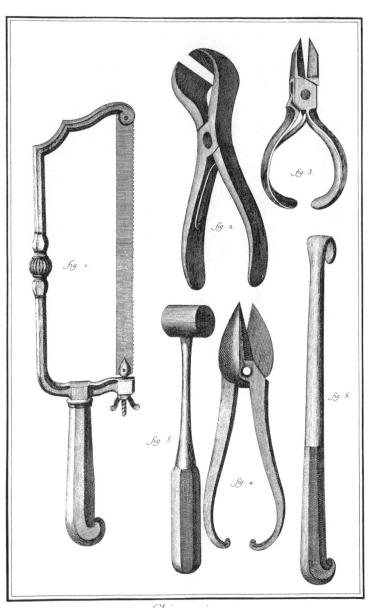

Chirurgie.

외과학

절단용 톱 및 기타 기구

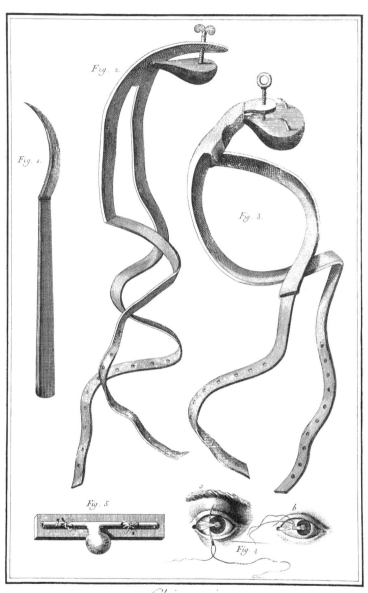

Fig. 1.

Fig. 2.

Fig. 3.

Fig. 5.

a

b

Fig. 4.

Chirurgie.

외과학

방광결석 수술용 칼, 초기 동맥류 환자용 압박 붕대, 동맥류 결찰술, 안과 수술

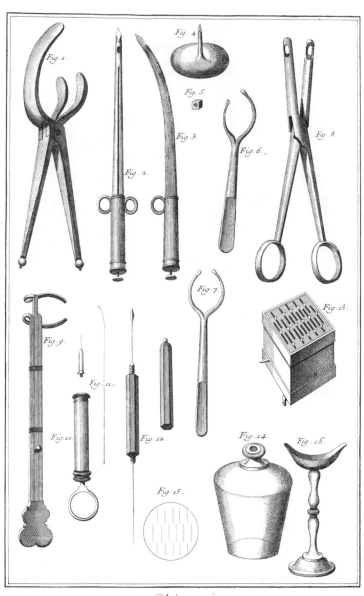

외과학

안과 수술 기구, 흡인기 및 기타 기구

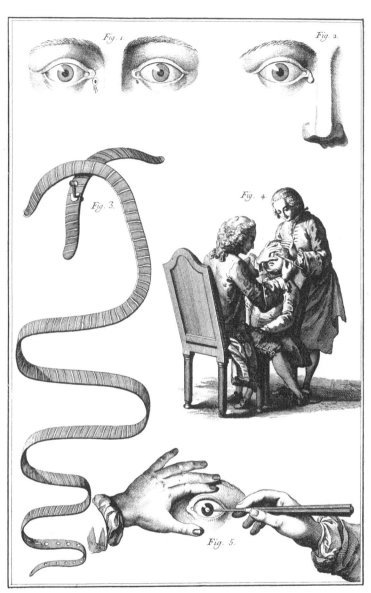

Chirurgie.

외과학

눈물길 및 눈물주머니 질환, 압박 붕대, 백내장 수술

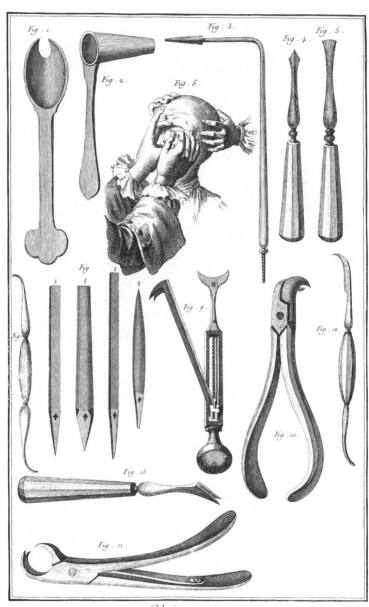

Chirurgie.

외과학

눈물길 수술 기구 및 충치 치료 기구

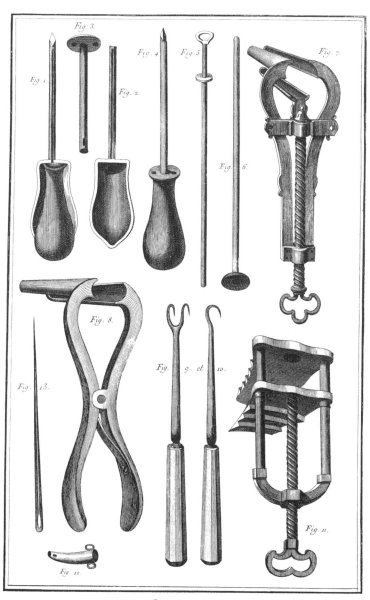

Chirurgie.

외과학

투관침, 바늘, 내시경 및 기타 기구

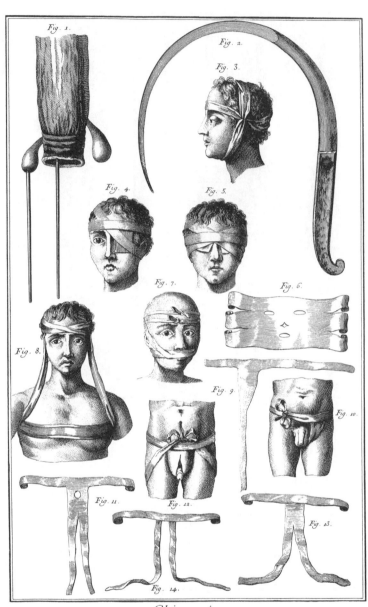

외과학

직장 탐침, 치루(痔漏) 수술용 칼, 안대, 머리 및 사타구니 붕대

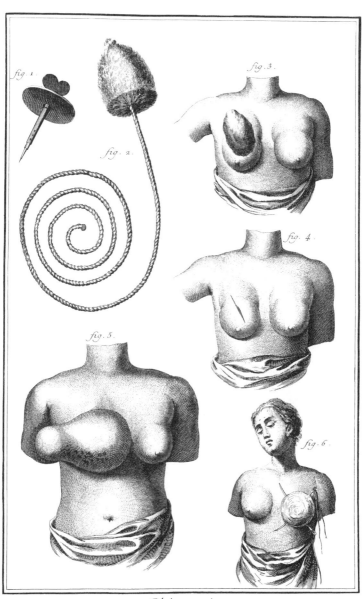

fig. 1.

fig. 2.

fig. 3.

fig. 4.

fig. 5.

fig. 6.

Chirurgie

외과학

기관절개술용 투관침, 유선종양 및 적출술, 관련 기구

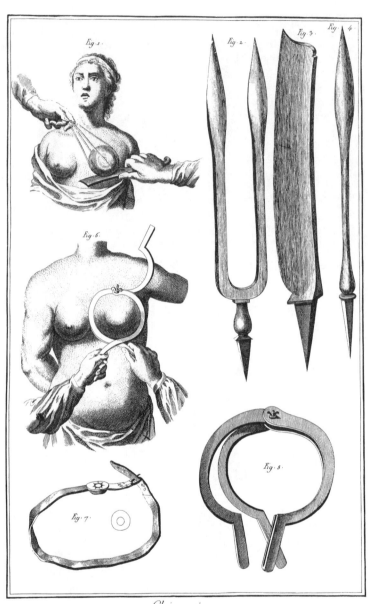

Chirurgie.

외과학

유방 절제술 및 관련 기구, 배꼽 탈장대

614

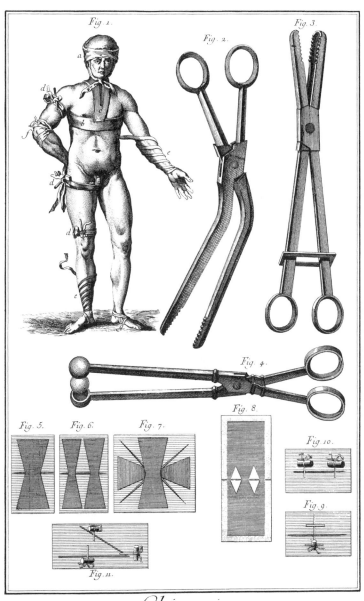

Chirurgie.

외과학

봉합술 및 관련 기구

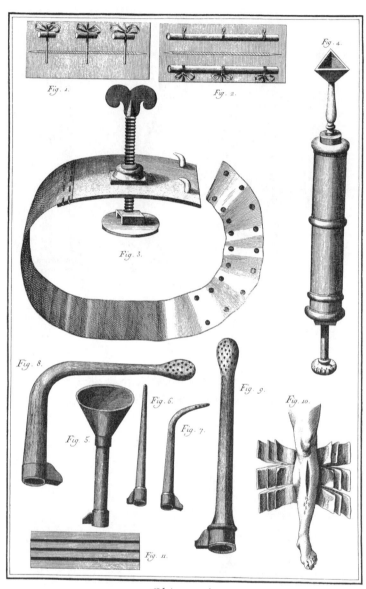

Chirurgie.

외과학

상처 봉합, 상처 배액 기구, 주사용 관, 동맥 지혈 기구 및 붕대

616

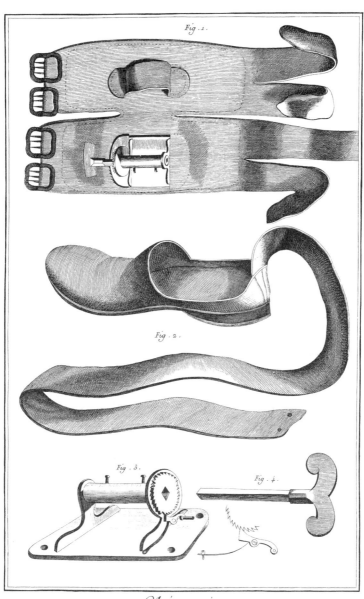

Fig. 1.

Fig. 2.

Fig. 3.

Fig. 4.

Chirurgie.

외과학

아킬레스건 봉합용 신발

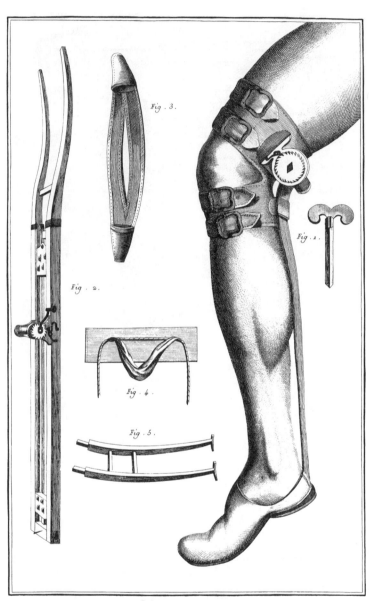

Chirurgie.

외과학
아킬레스건 봉합용 신발 착용 상태, 탈골 치료 기구

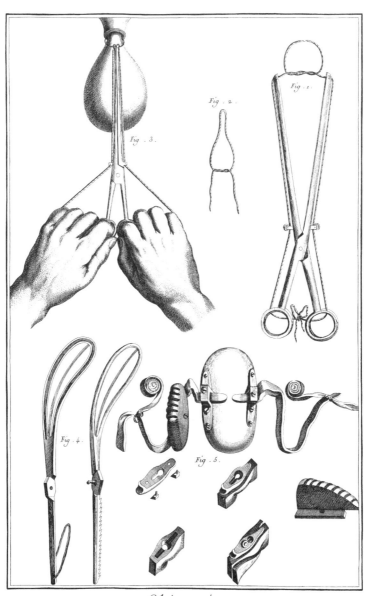

Chirurgie.

외과학

자궁경관폴립 수술 및 관련 기구, 구강경

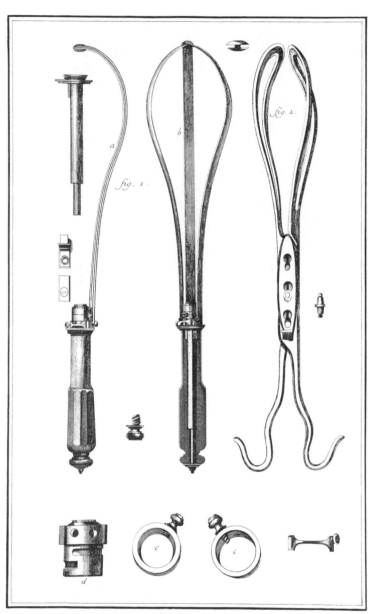

Chirurgie.

외과학

분만집게

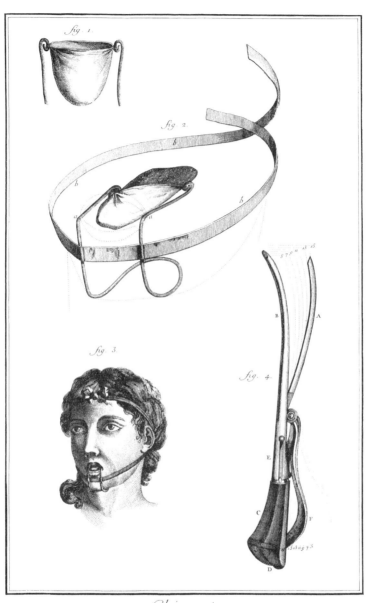

Chirurgie.

외과학

설염 치료 기구, 방광결석 제거 기구

Chorégraphie
ou Art d'Écrire la Danse

안무, 무용 기보법

무대 공간 및 무용수의 동작을 나타내는 기호

Ces deux Figures de Chorégraphie contiennent autant de mesures que l'air noté cy dessus sçavoir dix mesures ou jusqu'à la reprise

Chorégraphie
ou Art d'Ecrire la Danse.

안무, 무용 기보법

악보와 무보

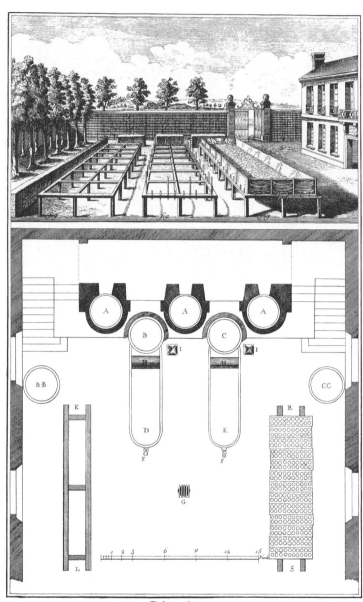

Blanchissage,
des Cires.

밀랍 정제

일광 표백 시설, 밀랍 정제소 평면도

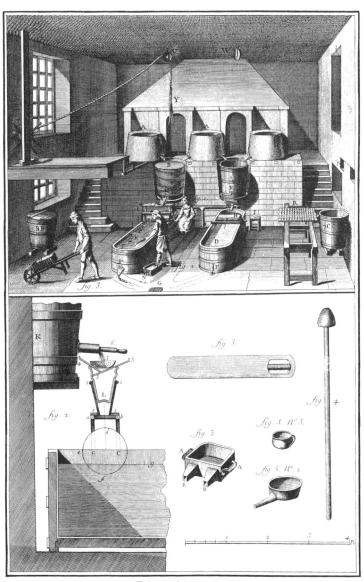

Blanchissage,
des Cires.

밀랍 정제

밀랍 정제소 내부, 관련 설비 및 도구

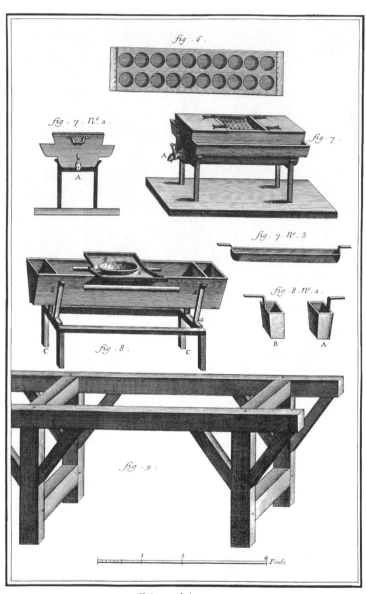

fig . 6 .

fig . 7 . Nᵒ. 2 .

fig . 7 .

fig . 7 . Nᵒ. 3 .

fig . 8 . Nᵒ. 2 .

fig . 8 .

fig . 9 .

Pieds

Blanchissage,
des Cires.

밀랍 정제

밀랍 덩어리 제조 장비

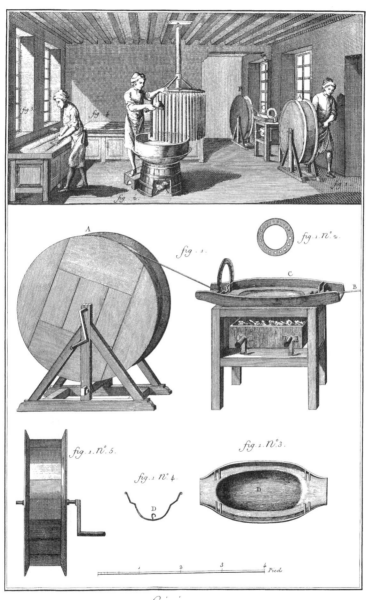

밀초 제조

밀초 제조장, 관련 장비

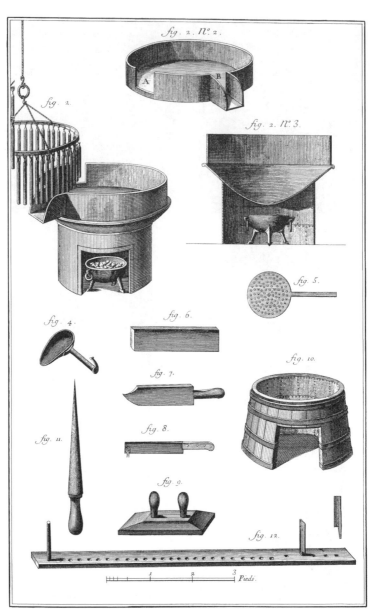

fig. 2. N°. 2.

fig. 2.

fig. 2. N°. 3.

A B

fig. 5.

fig. 4.

fig. 6.

fig. 10.

fig. 7.

fig. 11.

fig. 8.

fig. 9.

fig. 12.

1 2 3 Pieds.

Cirier,

밀초 제조

도구 및 장비

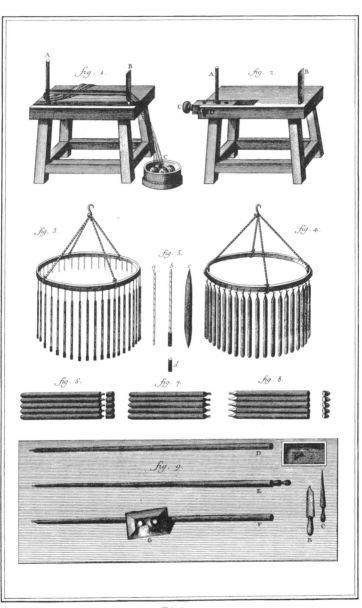

Cirier,

밀초 제조

도구 및 장비

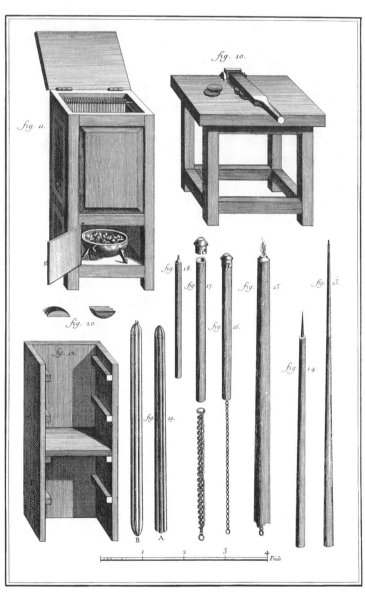

Cirier

밀초 제조

도구 및 장비

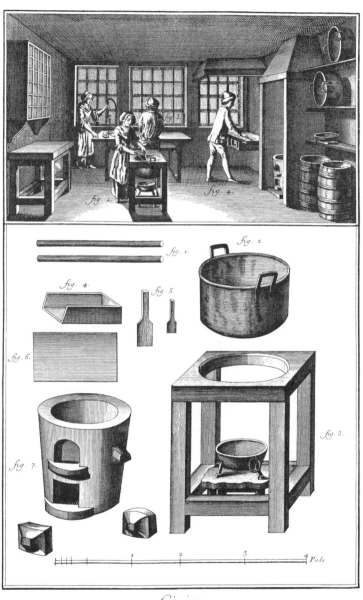

Cirier,
en Cire à Cacheter.

봉랍 제조

재료 용해 및 봉랍 제조, 관련 도구 및 장비

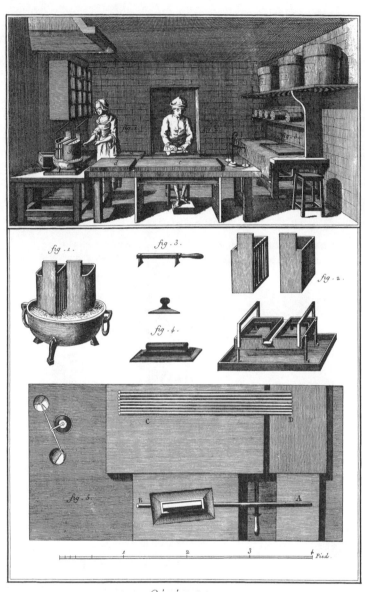

Cirier,
en Cire a Cacheter.

봉랍 제조
마무리 작업, 관련 도구 및 장비

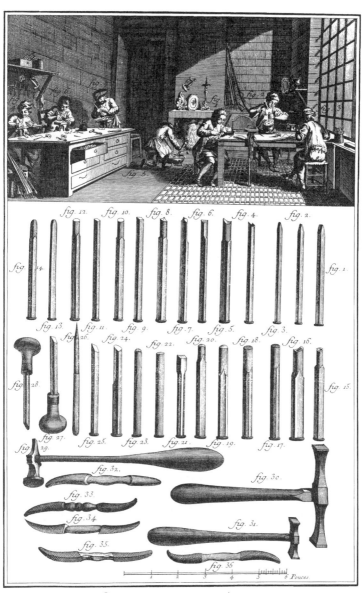

Ciseleur Damasquineur.

금은 상감세공

작업장, 관련 도구

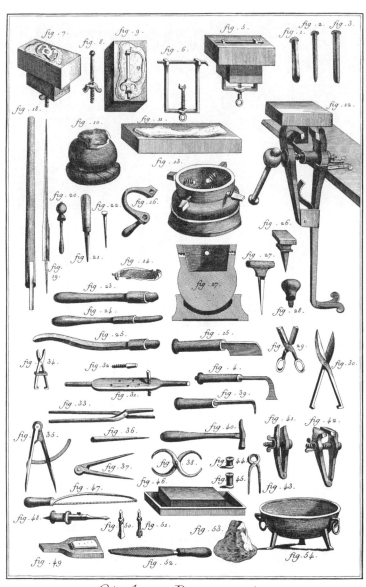

Ciseleur Damasquineur.

금은 상감세공

도구 및 장비

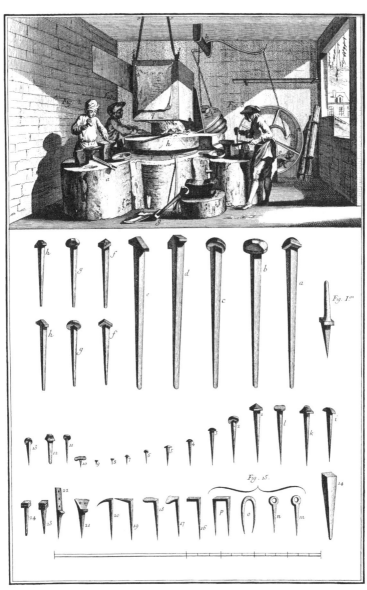

Cloutier Grossier.

못 제조

작업장, 다양한 못

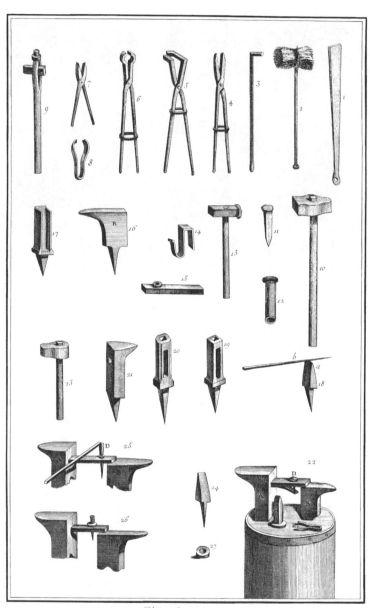

Cloutier Grossier.

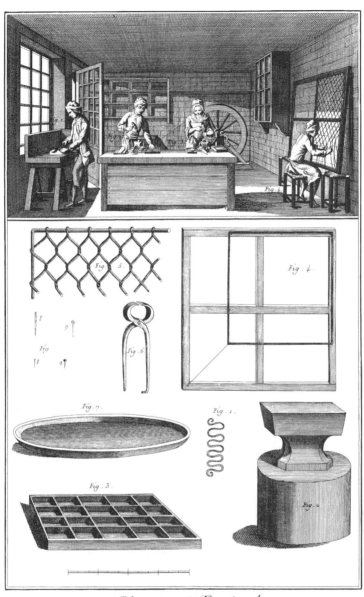

Cloutier d'Epingles.

핀 및 철망 제조

작업장, 핀과 철망 및 제작 도구

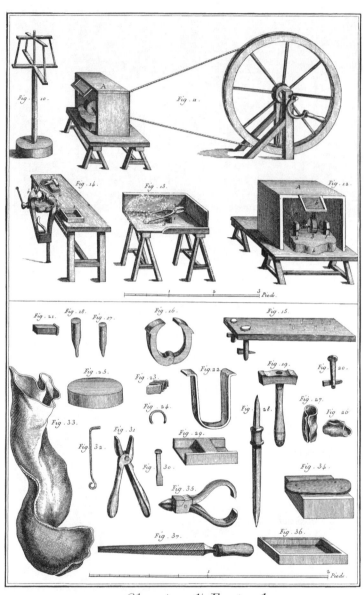

Cloutier d'Epingles.

핀 및 철망 제조

도구 및 장비

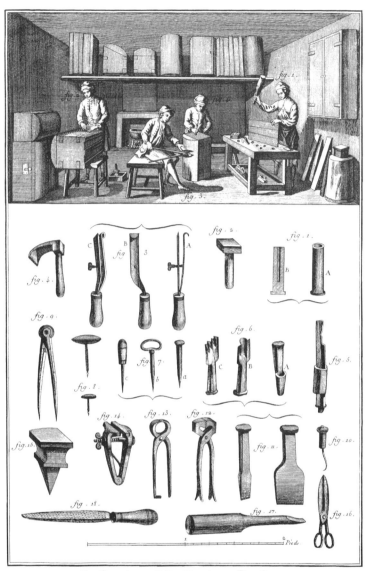

Coffretier-Malletier-Bahutier

궤·함·여행용 가방 제조

작업장, 도구 및 장비

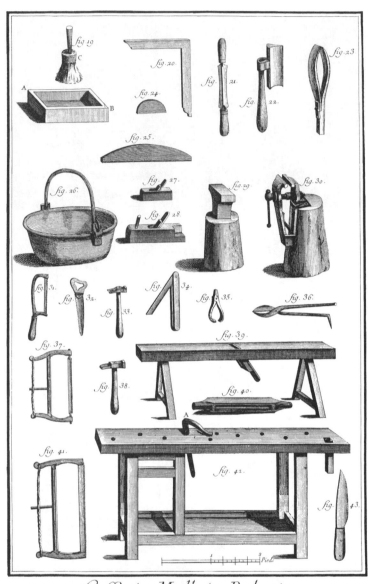

Coffretier-Malletier-Bahutier.

궤·함·여행용 가방 제조

도구 및 장비

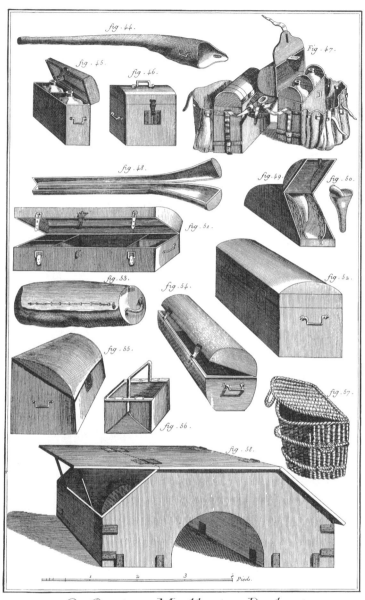

Coffretier-Malletier-Bahutier.

궤·함·여행용 가방 제조

다양한 케이스, 함 및 가방

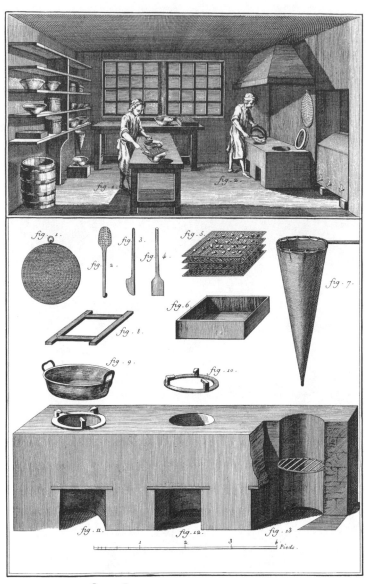

Confiseur, Confiture Fourneau.

당과 제조

과일 설탕 절임 제조, 관련 시설 및 장비

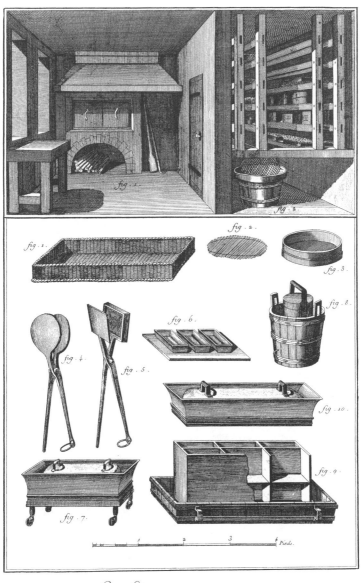

Confiseur, Etuve Four.

당과 제조

화덕과 건조실, 도구 및 장비

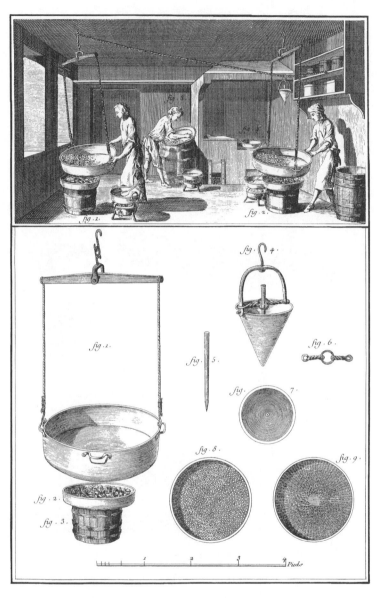

Confiseur, Fabrique de la Dragée Lisse et Perlée.

당과 제조

매끈한 당과 및 진주 모양 당과 제조, 관련 장비

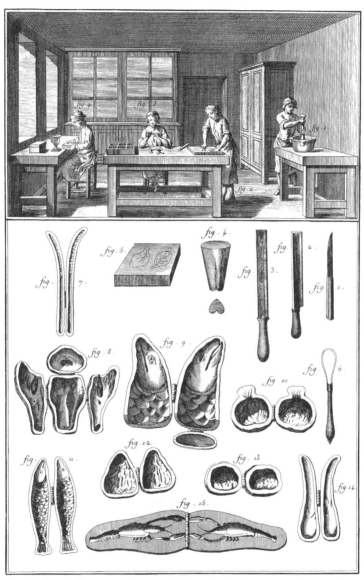

Confiseur, Pastillage et Moulles pour les Glaces.

당과 제조

설탕 공예, 관련 도구, 아이스크림 틀

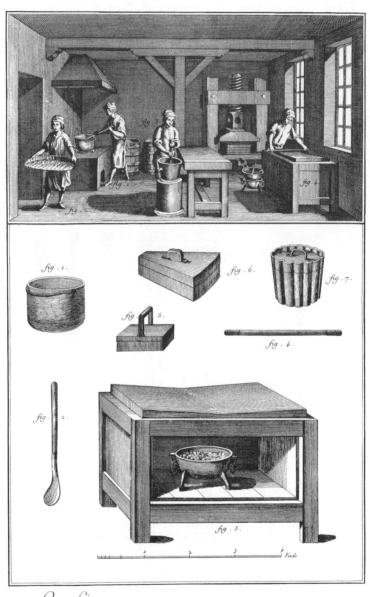

Confiseur, Chocolat et Moules pour les Fromages

당과 제조

초콜릿 제조, 관련 도구 및 장비, 치즈 틀

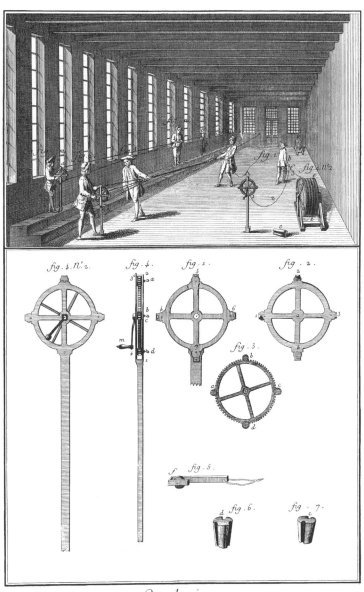

Corderie

밧줄 제조

작업장 및 장비

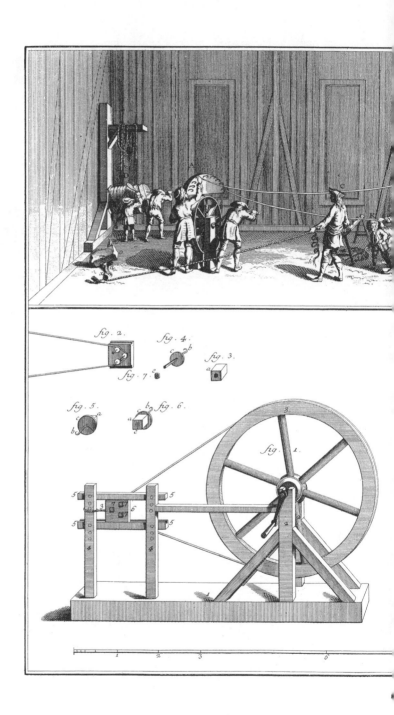

밧줄 제조

삼줄 만드는 공장, 기계 상세도

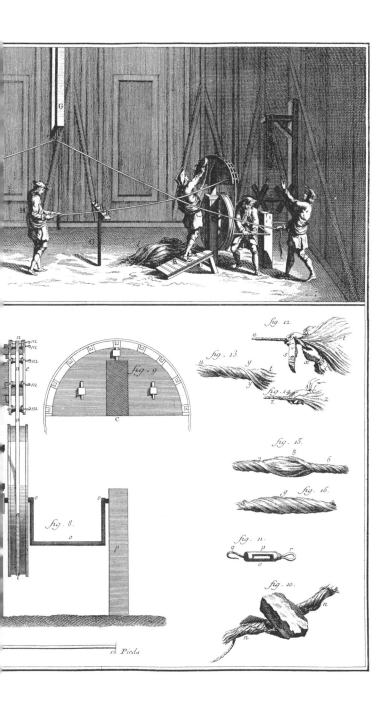

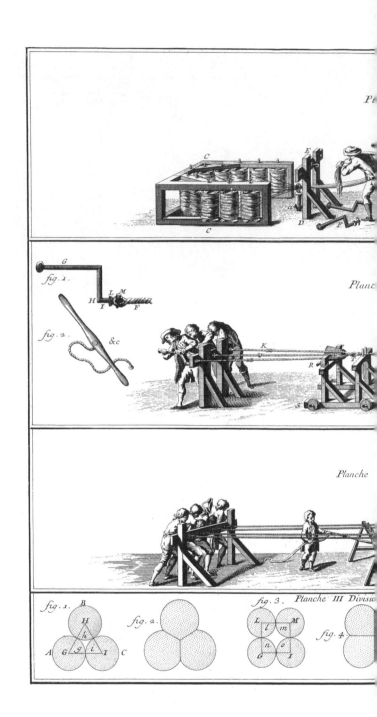

밧줄 제조

밧줄 꼬기, 다양한 밧줄 단면도

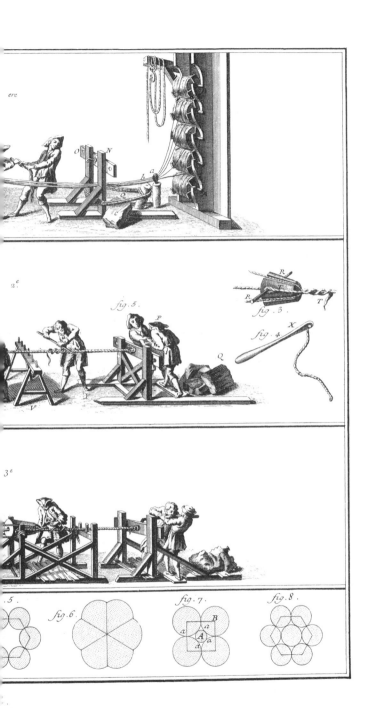

ere

2.ᵉ

fig.5.

R

fig.3.

R

T

X

fig.4.

P

Q

V

Y

3ᵉ

.5

fig.6.

fig.7.

B

a

a

A

a

fig.8.

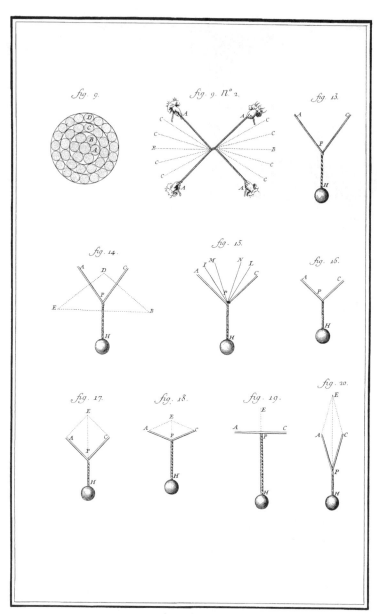

Corderie.

밧줄 제조

밧줄 강도 시험

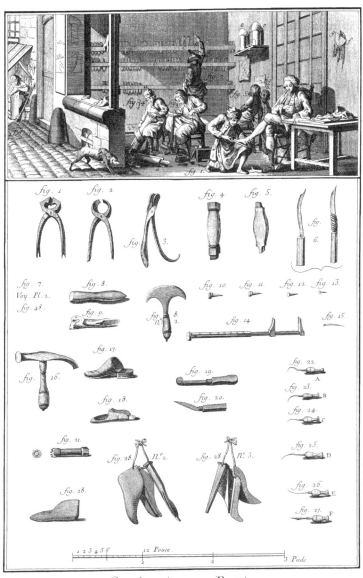

Cordonnier et Bottier.

제화

제화점, 관련 도구

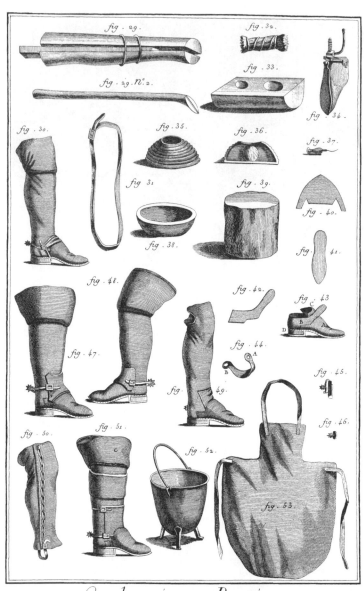

Cordonnier et *Bottier*

제화

단화, 장화, 제작 도구 및 장비

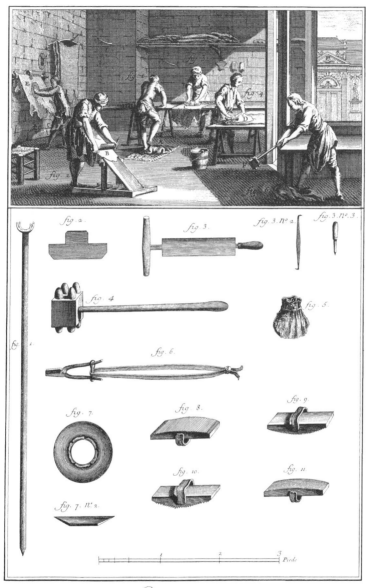

Corroyeur.

가죽 손질

제혁 마무리 공정 작업장, 관련 도구

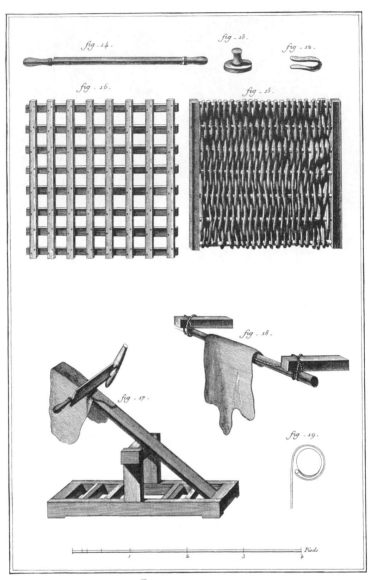

Corroyeur.

가죽 손질
도구 및 장비

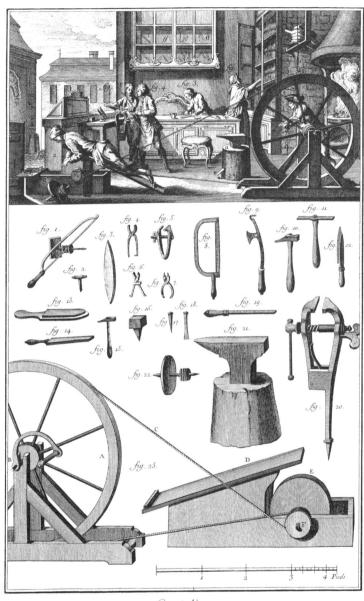

Coutelier.

칼 제조

파리의 칼 제조장, 관련 도구 및 장비

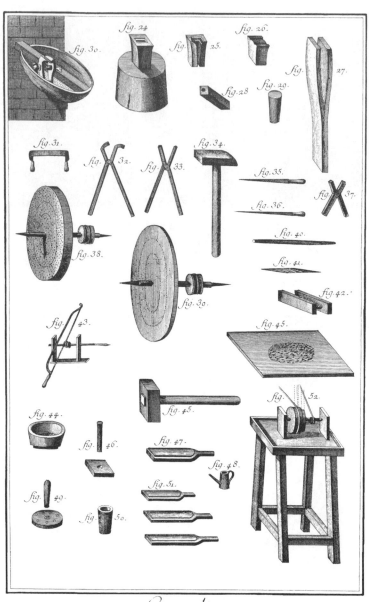

Coutelier,

칼 제조

도구 및 장비

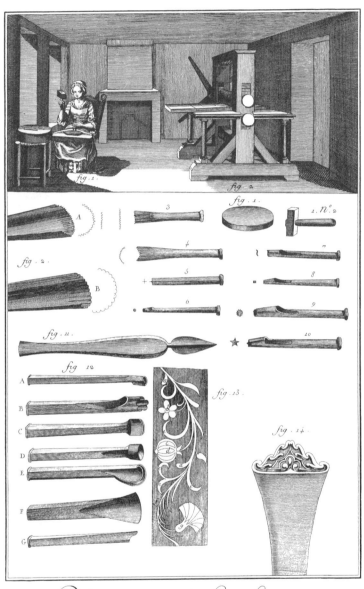

Découpeur et Gaufreur.

직물 재단 및 엠보싱 가공

작업장, 도구 및 장비

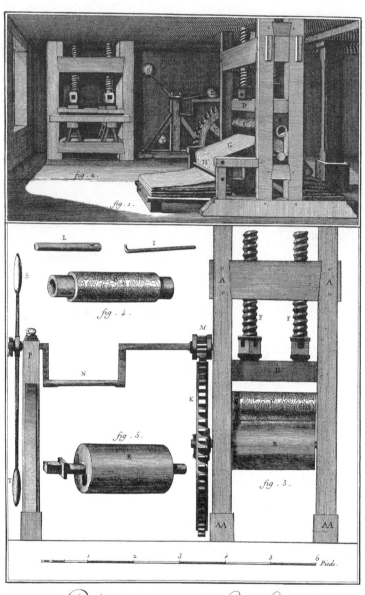

Découpeur et Gaufreur.

직물 재단 및 엠보싱 가공

엠보싱 공장 및 기계

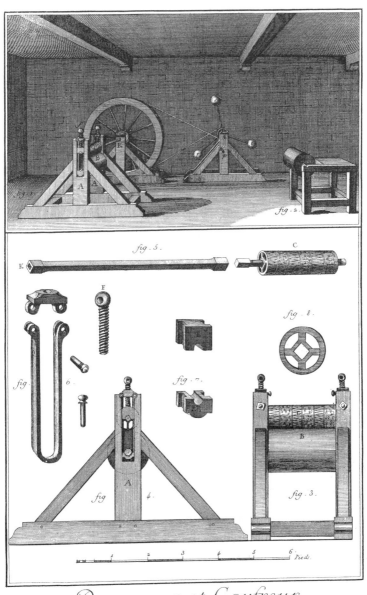

Decoupeur et Gaufreur.

직물 재단 및 엠보싱 가공

신형 엠보싱 기계

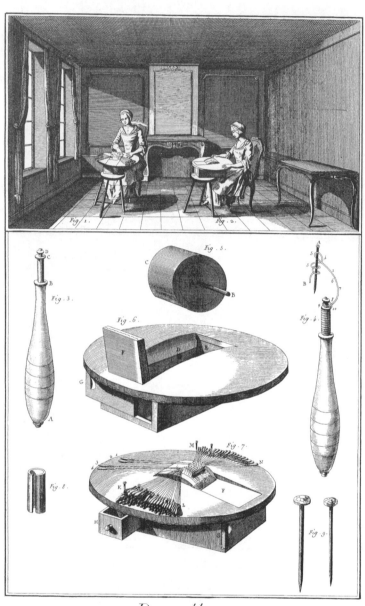

Dentelle

레이스 뜨개

작업장, 도구 및 장비

Dentelle,

레이스 뜨개

레이스 뜨기

Dentelle,

레이스 뜨개

패턴 및 도안

Fig. 2.

Fig. 1.

Echelle de

Ecole de Dessein.

소묘

소묘 교실 전경, 단면도 및 평면도

Dessein, *Instrumens*.

소묘

펜, 연필, 붓, 컴퍼스 및 기타 도구

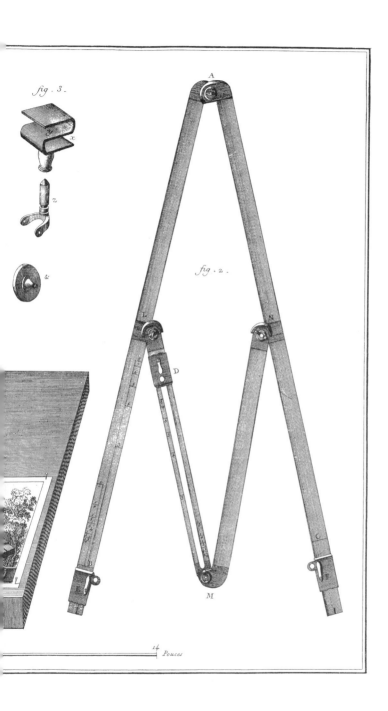

fig. 3.

fig. 2.

$1\frac{1}{4}$ _Pouces_

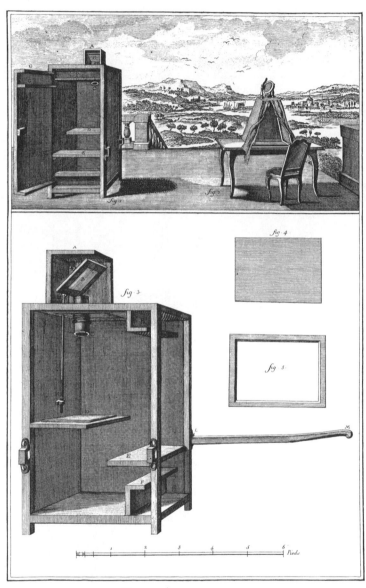

Dessein, *Chambre Obscure*.

소묘

카메라 오브스쿠라

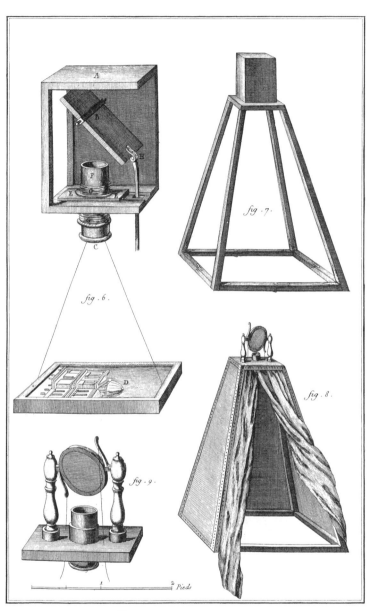

Dessein, *Chambre Obscure*.

소묘

카메라 오브스쿠라 상세도

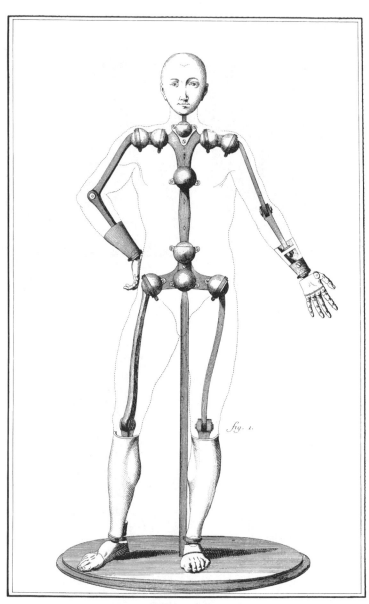

Dessein,
Mannequin.

fig. 1.

소묘

인체의 주요 움직임을 보여주기 위한 마네킹

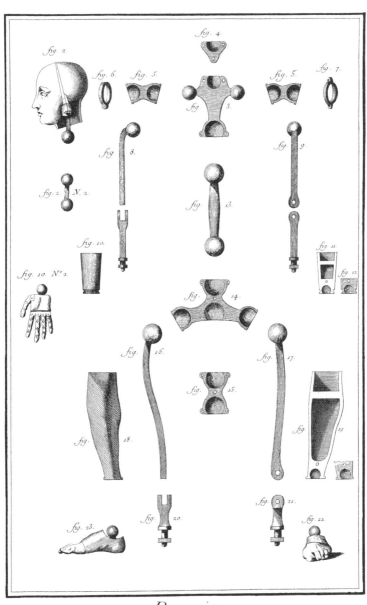

Dessein,

Dévelopemens du Mannequin.

소묘

마네킹 분해도

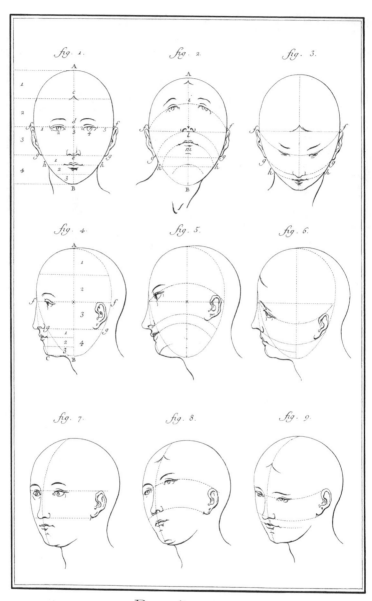

Dessein, Ovales.

소묘

달갈형 두상 그리기

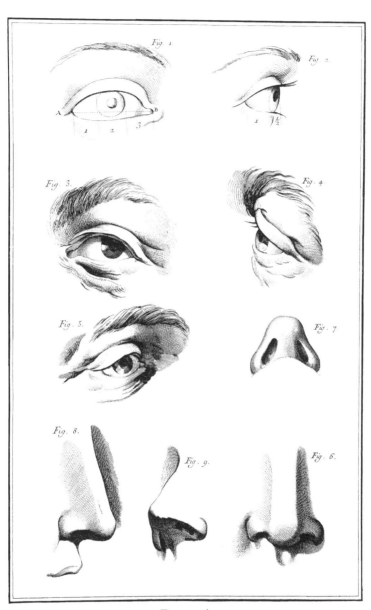

Dessein,

소묘

눈과 코

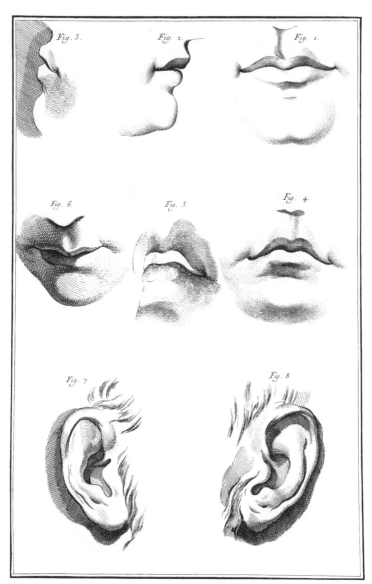

Dessein,

소묘

입과 귀

676

Dessein, Têtes.

소묘

옆얼굴

Dessein, Mains.

소묘

손

678

Dessein,
Jambes et Pieds.

소묘

다리와 발

Dessein,
Proportions générales de l'Homme.

소묘

인체의 일반적 비례

Dessein,

Figure Académique .

소묘

남자 앞모습

Dessein,
Figure Académique.

소묘

남자 뒷모습

Dessein,
Figure Académique.

소묘

앉아 있는 남자 앞모습

Dessein.

Figure Académique .

소묘

앉아 있는 남자 뒷모습

Dessein, Figures Grouppées.

소묘

두 남자

Dessein,

소묘

여자 앞모습

686

Dessein,

소묘

여자 뒷모습

Fig. 1.

Fig. 2.

Dessein, Enfans.

소묘

아이들

Dessein, *les Ages*.

소묘

젊은 남녀와 늙은 남녀의 얼굴

Dessein,
Expression, des Passions.

소묘

다양한 표정

Dessein,
Expression des Passions.

소묘

다양한 표정

소묘

다양한 표정

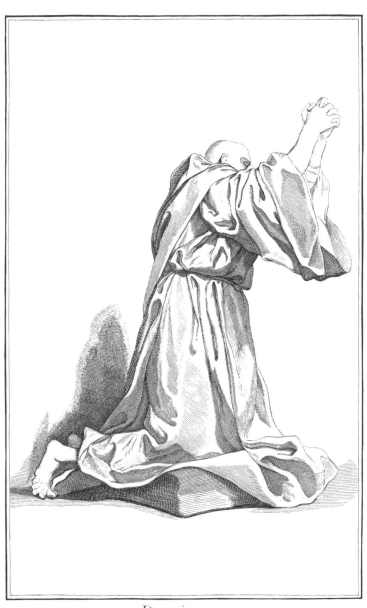

소묘

주름진 천을 걸친 마네킹

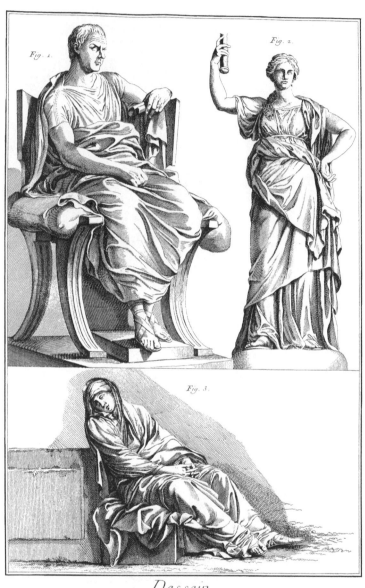

Dessein,
Figures Drapées.

소묘

주름진 천을 두른 인물들

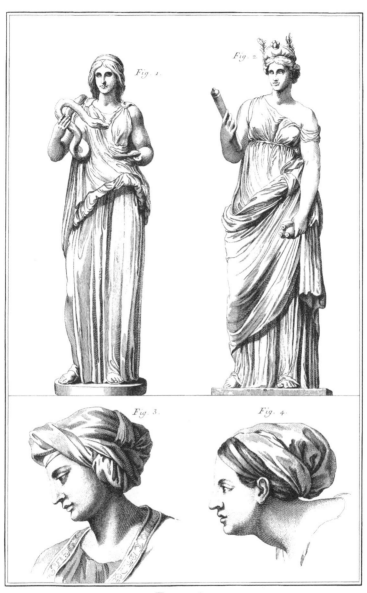

Dessein,
Figures Dropées.

소묘

주름진 천을 두른 인물들

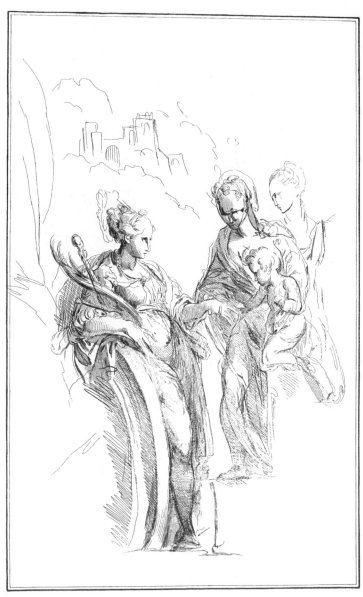

Dessein,
Pensée ou Croquis.

소묘

스케치

Dessein, *Etude*.

소묘

인물 습작

Dessein,
Etude de Paysage.

소묘

풍경 습작

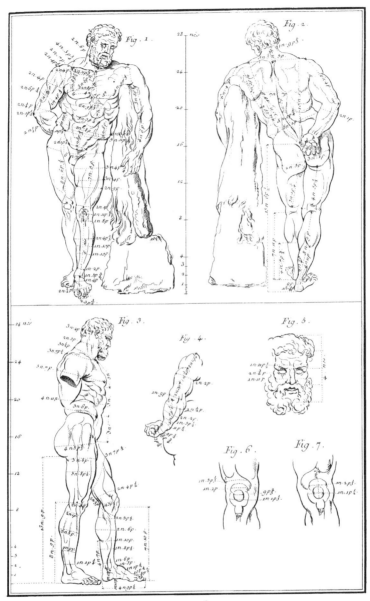

Dessein,
Proportions de l'Hercule Farnese.

소묘

파르네세의 헤라클레스상의 비례

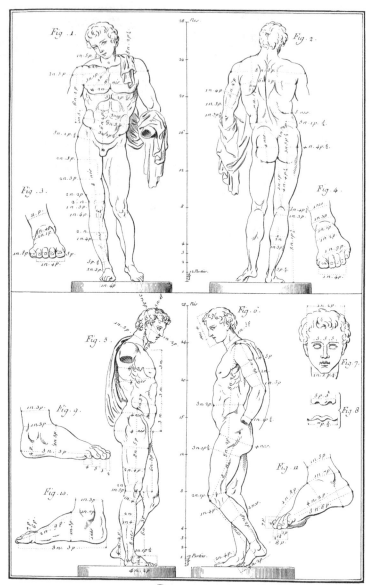

Dessein,
Proportions de la Statue d'Antinoüs.

소묘

안토니우스상의 비례

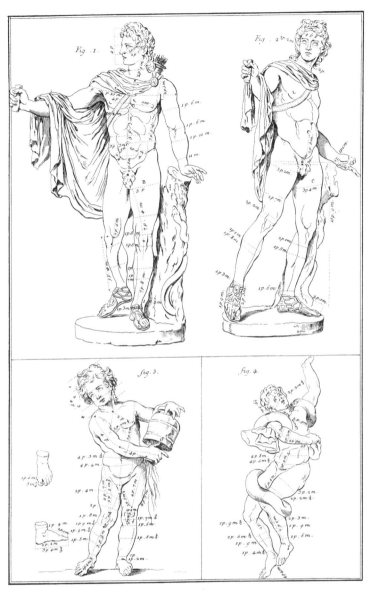

Dessein ,
Proportions de l'Apollon Pythien.

소묘

벨베데레의 아폴로상·고대풍의 어린이상·라오콘의 아들상의 비례

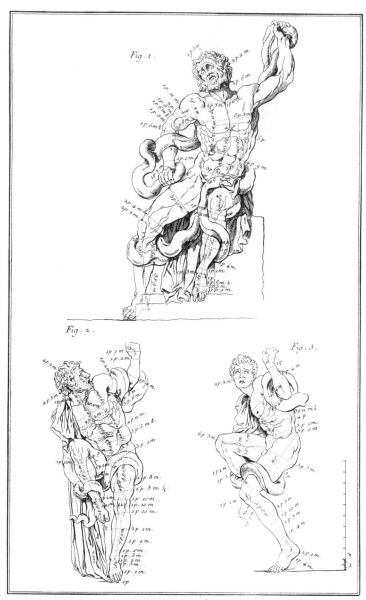

Dessein,
Proportions de la Statue de Laocoon.

소묘

라오콘과 그의 아들상의 비례

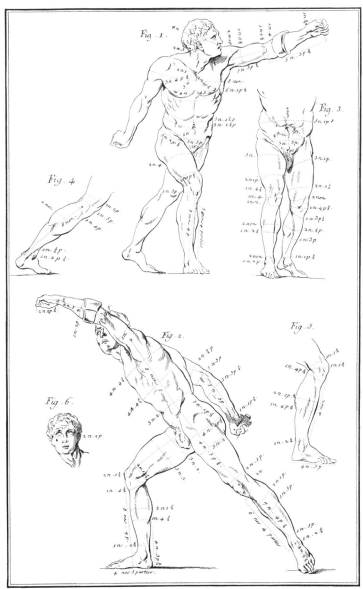

Dessein ,
Proportions du Gladiateur .

소묘

보르게세의 검투사상의 비례

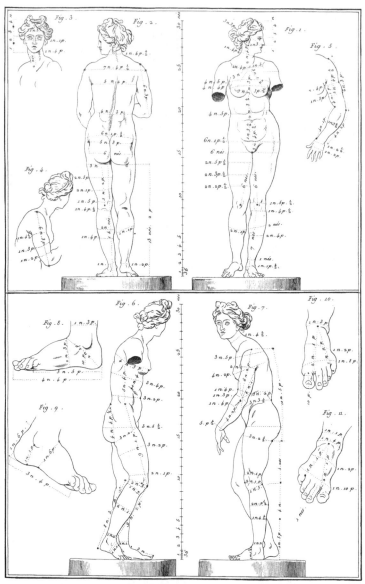

Dessein,
Proportions de la Venus de Medicis.

소묘

메디치의 비너스상의 비례

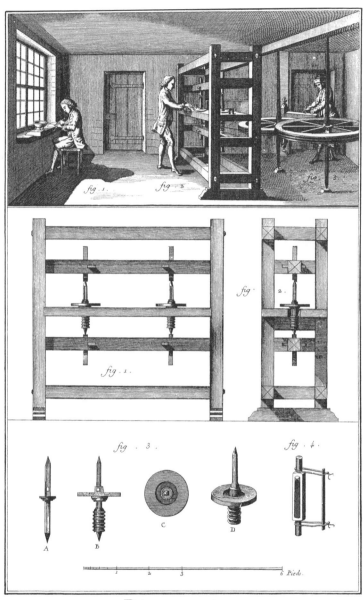

Diamantaire.

다이아몬드 세공

다이아몬드 연마 및 절삭, 관련 장비

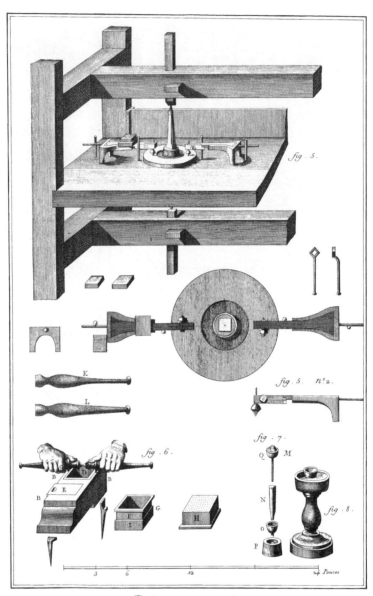

fig. 5.

fig. 5. n°2.

K

L

fig. 6.

B
D
B
B
E
G
F
H

fig. 7.
Q M

N

O
P

fig. 8.

3 6 12 24 Pouces

Diamantaire.

다이아몬드 세공

다이아몬드 절삭기 상세도, 세공 도구

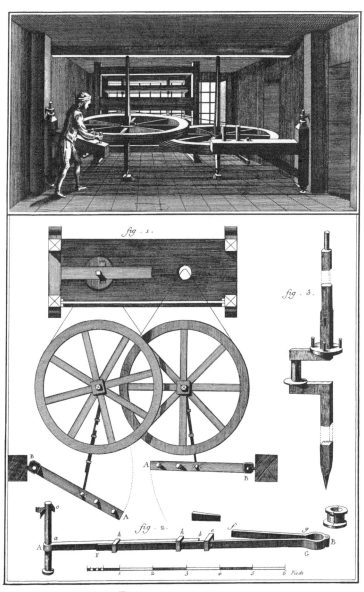

Diamantaire.

다이아몬드 세공

절삭기 평면도 및 상세도

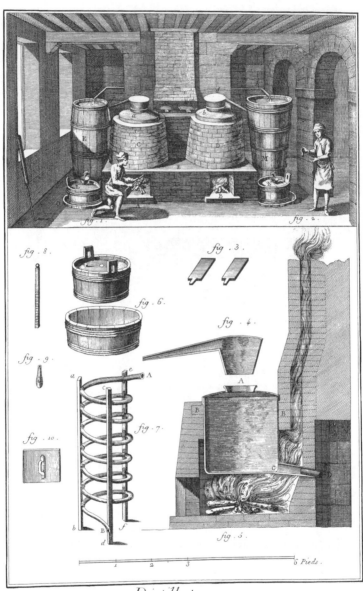

Distillateur
d'Eau-de-Vie.

증류주 제조
증류주 제조장, 관련 설비 및 도구

708

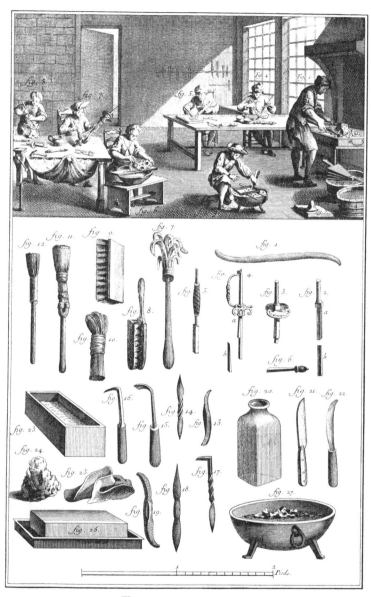

Doreur, Sur Métaux.

금도금

금속에 금박을 입히는 노동자들, 관련 장비

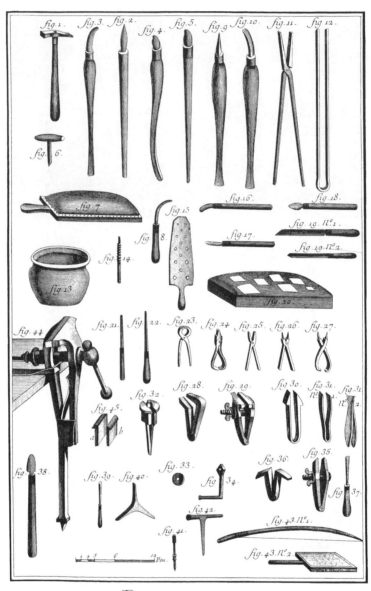

Doreur sur Métaux

금도금

금속 도금 장비

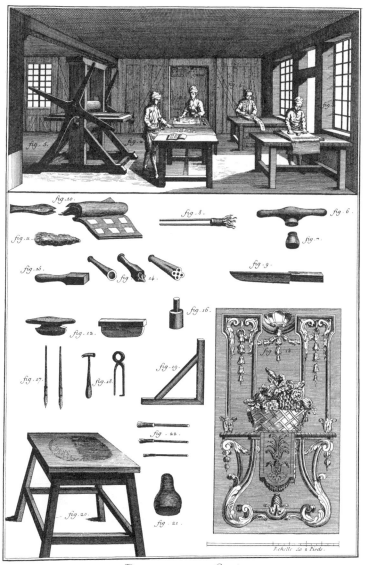

Doreur sur Cuir.

금도금

가죽 도금, 관련 장비

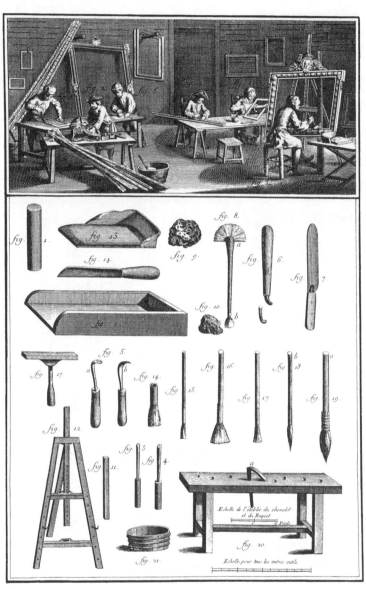

Doreur, Sur Bois.

금도금

목재 도금, 관련 장비

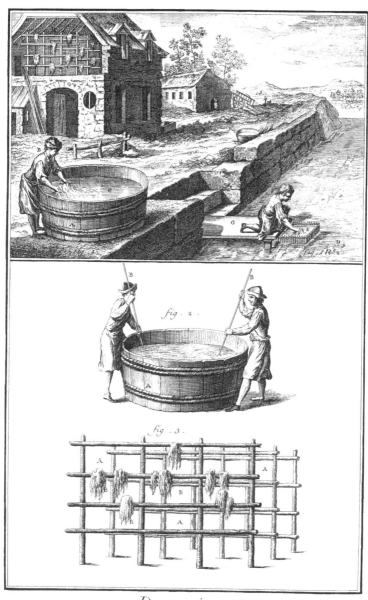

Draperie

모직물 제조

원모 세척 및 건조

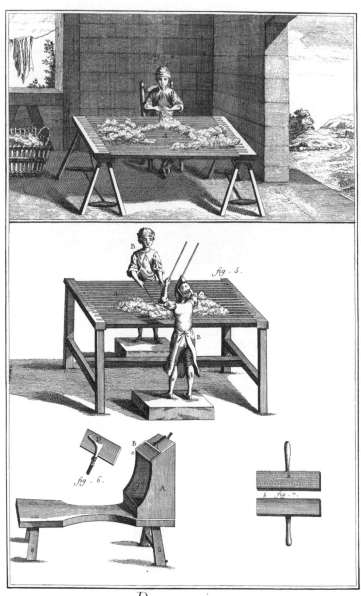

Draperie.

모직물 제조

원모 선별 및 두드리기, 소모 장비

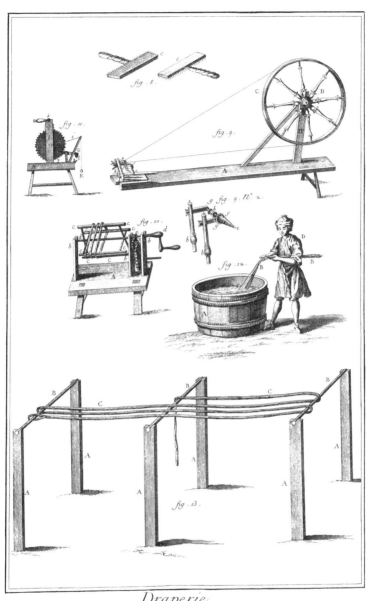

Draperie.

모직물 제조

방모방적 및 관련 장비

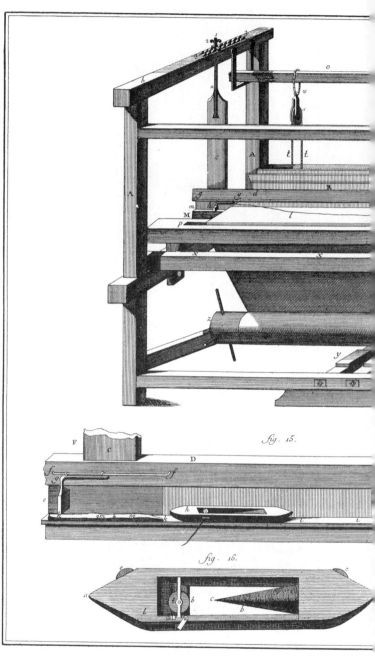

fig. 15.

fig. 16.

모직물 제조

직조기

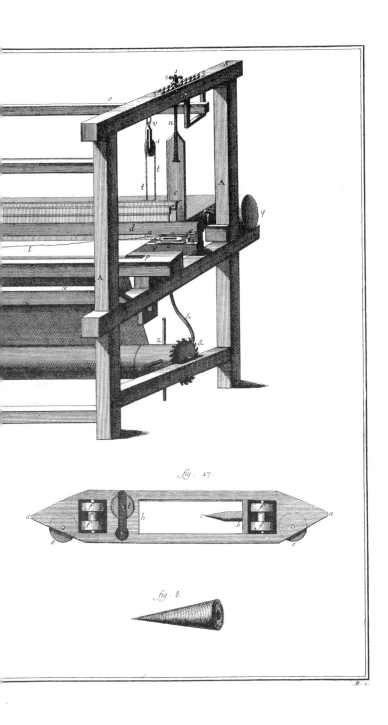

fig. 17.

fig. 8.

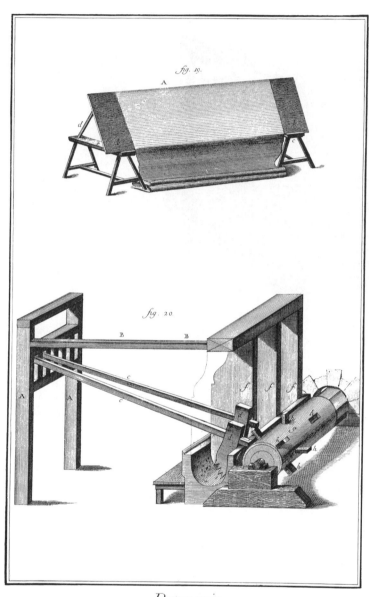

fig. 19.

fig. 20.

Draperie.

모직물 제조

직물 잡티 제거 및 정련 장비

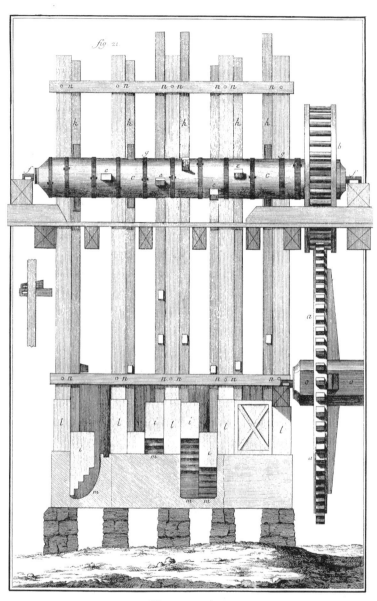

Draperie.

모직물 제조

축융기

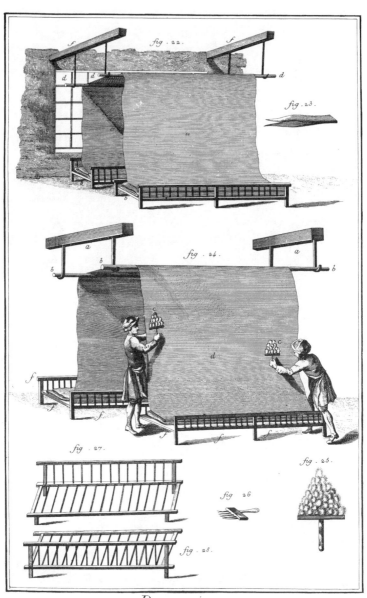

Draperie.

모직물 제조

표면 손질 및 기모 작업, 관련 장비

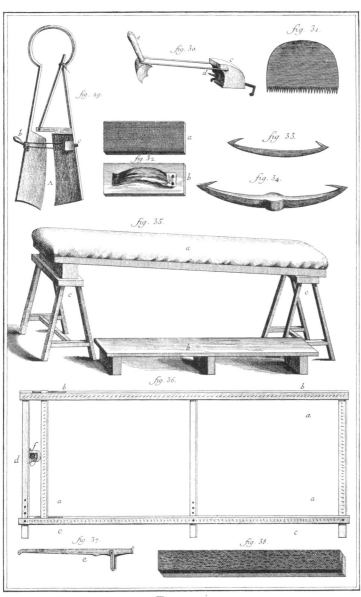

Draperie.

모직물 제조

전모 장비 및 건조대

721

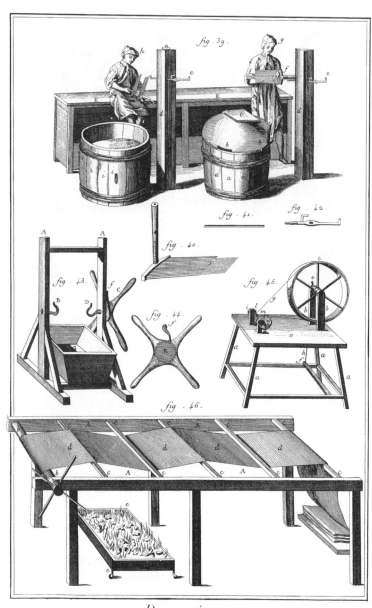

Draperie.

모직물 제조

소모방적 및 관련 장비

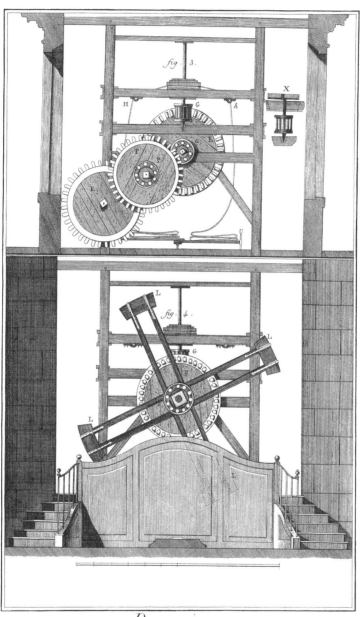

Draperie.

모직물 제조

기모기

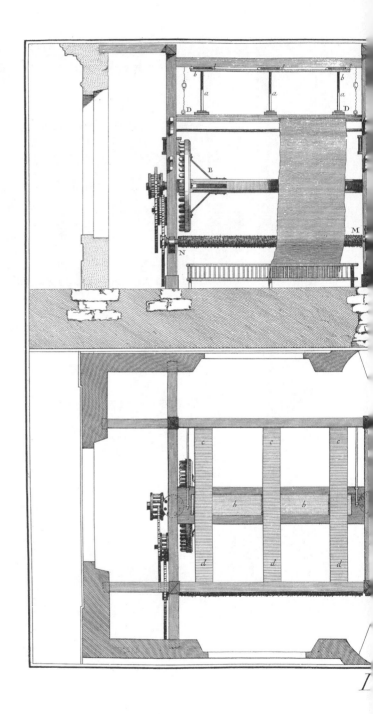

모직물 제조

기모기

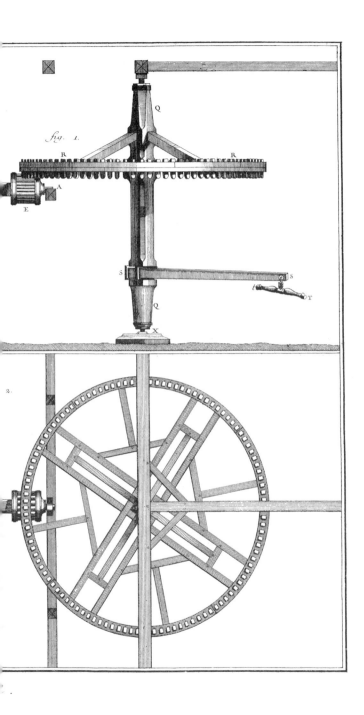

백과전서 도판집

초판 2017년 1월 1일

기획: 김광철
번역 및 편집: 정은주
아트디렉션: 박이랑(스튜디오헤르쯔)
디자인 협력: 김다혜, 김영주, 박미리

프로파간다
서울시 마포구 양화로 7길 61-6(서교동)
T. 02-333-8459 / F. 02-333-8460
www.graphicmag.co.kr

백과전서 도판집: 인덱스
ISBN: 978-89-98143-41-1

백과전서 도판집 I
ISBN: 978-89-98143-37-4

백과전서 도판집 II
ISBN: 978-89-98143-38-1

백과전서 도판집 III
ISBN: 978-89-98143-39-8

백과전서 도판집 IV
ISBN: 978-89-98143-40-4

세트
ISBN: 978-89-98143-36-7 04600

Recueil de planches, sur les sciences, les arts libéraux,
et les arts mécaniques, avec leur explication.

Published in 2017

propaganda
61-6, Yangwha-ro 7-gil, Mapo-gu, Seoul, Korea
T. 82-2-333-8459 / F. 82-2-333-8460
www.graphicmag.co.kr

ISBN: 978-89-98143-36-7

Printed in Korea